예술과 테크놀로지

미학적 상상력으로 보다

예술과 테크놀로지

개정판 1쇄 인쇄 2019년 4월 20일
개정판 1쇄 발행 2019년 4월 25일
초 판 1쇄 인쇄 2014년 9월 30일
초 판 5쇄 발행 2018년 7월 25일

지은이 고명석
펴낸이 전익균, 전승환

기 획 백현서, 조양제
관 리 김영진, 정우진
교 육 민선아
교 정 허 강
디자인 김 정
홍 보 김희영
행 사 강지철

펴낸곳 팀메이츠, 새빛북스
전 화 02)2203-1996 팩 스 050)4328-4393
이메일 svedu@daum.net
등록번호 제215-92-61832호 등록일자 2010. 7. 12

값 20,000원
ISBN 978-89-92454-53-7(03600)

이 도서의 국립중앙도서관 출판시도서목록(CIP)은 서지정보유통지원시스템 홈페이지(http://seoji.nl.go.kr)와
국가자료공동목록시스템(http://www.nl.go.kr/kolisnet)에서 이용하실 수 있습니다.
(CIP제어번호:CIP2019012432)

예술과
테크놀로지

미학적 상상력으로 보다

고 명 석 지음

도서출판 새빛
SAEVIT

책머리에

 예술이란 무엇인가? 무엇을 예술이라고 하는가? 이 두 질문은 어떻게 다른가? 또 미학이란 어떤 학문인가? 예술과 미학의 관계는? 사진 영화 등 아날로그 테크놀로지의 발전과 함께 또 다른 예술 분야가 열렸는데, 그렇다면 전통 예술과 이 예술 분야는 어떻게 다른가? 이 질문의 미학적 의미는 무엇인가? 디지털 테크놀로지의 발전과 함께 가상현실의 영역이 등장하였는데, 이 새로운 분야의 매체미학적 의미는 무엇인가? 본서에서는 이들 주제에 대하여 탐구한다.

 본서는 "예술과 미학의 대화(Dialogue between Arts and Aesthetics)"라고도 할 수 있다. 이 대화를 통해, 예술은 그 미학적 사유를 더욱 심화시켜 나갈 것이고, 미학은 그 예술적 내용이 더욱 풍부해질 것이다. 지금까지 예술가의 활동과 예술 작품의 의미는 예술의 영역에 한정되지 않고 비평, 미학, 철학의 영역과 맞물려져 그 의미의 재해석이 이루어져 왔다. 그래서 본서에서는 아폴론적 예술 분야인 조형예술을 이야기의 중심 소재로 하여 20세기의 예술과 미학의 흐름을 살펴보려고 한다. 그러나 "과거는 미래로부터 복귀한다."라고 했던가! 역시 순수한

현재는 없는 것이기에 시대를 초월하여 예술에 대한 담론들을 끄집어
내고자 하였다.

특히 마지막 장에서 예술과 테크놀로지가 융합되는 지점을 매체미학
의 맥락에서 그 의미를 탐구해보려 한다. 예술 분야의 확장이라는 측
면에서 이 주제에 대하여 살펴보려는 것이다. 따라서 본서는 예술과
미학, 매체미학이 주요 탐구 주제가 될 것이다.

왜 예술과 미학의 대화가 필요한가? 우리가 예술의 시원은 잘 알 수
없겠지만 미학이라는 학문 분야가 등장하기 전부터 예술은 존재하였
고 예술에 대한 사유도 면면이 이어져 왔다. 물론 우리가 15,000년 전
에 라스코(Lascaux)의 동굴벽화를 그린 원시인이 그것을 예술이라고
생각하며 그렸는지는 알 수 없더라도 말이다! 앞선 인간들에 의해 남
겨진 흔적에 대하여 어느 시점에선가 후대에 이르러 심미적으로 반복
누적된 감상과 독해에 의해 예술이라고 칭해졌을 것이다.

그러나 미학이라는 학문은 그 출발점이 명백하게 드러난다. 18세
기 중반에 바움가르텐(Baumgarten)이 "감성적 인식에 관한 학문"으
로 아이스테티카(Aesthetica)를 언급한 이후에, 19세기 초반에 철학
자 헤겔(Hegel)은 이 애스테틱(Ästhetik)을 "아름다운 예술에 대한 철
학"으로 규정하였던 것이다. 이러한 흐름에 대해 비판하면서 "미학
에 의해 예술이 죽음에 이르렀다."라는 견해도 있고, 또 한편 "철학
은 예술에 빚지고 있다."라는 견해도 있다. 아울러 이러한 이해의 어
려움을 넘어서고자 철학자 비트겐슈타인의 후기 사유인 "가족유사성
(Familienänlichkeit)" 개념에 의거하여 예술과 미학에 대한 여러 견해의

흐름을 메트릭스(matrix), 즉 하나의 항아리에 담아보려는 당대의 사유에까지도 이르게 되었다. 그래서 예술과 미학의 대화가 필요하다고 생각한다.

아울러 무엇보다도 본서는 예술과 테크놀로지의 융합의 지점에 대해 관심을 둔다. 서구에서 예술을 의미하는 아트(art)는 라틴어 아르스(ars)에서 유래한다. 이 아르스(ars)의 기원은 헬라스어의 테크네(technē)이다. 물론 현재의 테크놀로지의 어원은 이 헬라스어의 테크네이다. 이 테크네나 아르스는 현재의 예술이라는 의미와는 좀 달랐다. 헬라스어에서 솜씨나 술(術)을 의미하던 테크네는 중세 대학에서는 학과라는 의미의 아르스로 쓰였다.

그러나 18세기 중반 무렵부터 전개된 예술의 자율성에 대한 논의로 순수 예술(beaux-arts, fine arts)에 대한 관념이 형성되면서 예술과 테크네는 구분되었다. 그리고 예술은 조형예술과 비조형예술로 구분되어 인식되었다. 전통적인 의미에서의 조형예술은 회화, 조각, 건축을 의미하였다. 그러나 19세기 중반 사진의 발명으로 시작하여 20세기에 들어서면서 전통적인 의미의 조형예술에 사진이 하나의 분야(discipline)로 더해진 것이다. 디지털 테크놀로지 시대에 들어서 등장한 가상현실(VR, virtual reality)도 이제 하나의 분야로 논의되고 있다. 영화와 가상현실에서는 조형예술과 비조형예술의 구분도 모호해지며, 더 나아가 이제 두 분야가 융합해가는 모양새이다. 전통예술의 시대에서는 감히 상상도 못하였던 콜라보 예술의 시대가 되었다. 그렇다면 가상현실도 하나의 예술분야인가? 그렇다면 그 의미는 무엇인가? 등의 새로운 주제가 제기되는 것이다.

현재 미학(美學)으로 통용되는 애스테틱(aesthetics, Ästhetik)은 고대 헬라스의 철학자 플라톤이 언급한 감각적 인식(aisthēsis epistēmē, 아이스테시스 에피스테메)의 아이스테시스에서 유래한 것이다. 역설적으로 20세기에 들어서면서 전개된 아날로그와 디지털 테크놀로지의 발전과 함께 이 애스테틱의 본래적 의미가 되살아나고 있다. 발터 벤야민(Walter Benjamin)이 사진에 대한 연구에서 천재적으로 포착한 '시각적 무의식'에서 매체미학이 출발하고 있는 것이다. 오늘날의 디지털 테크놀로지 시대에서 가상현실(virtual reality)은 이제 실생활의 중요한 일부가 되었다. 아울러 이 가상현실을 기반으로 하는 예술의 영역이 확장되고 있다. 그렇다면 이 디지털 가상의 매체미학의 예술적 의미를 어떻게 이해할 것인가라는 질문이 중요한 주제로 등장한 것이다. 이것이 본서의 제목인 『예술과 테크놀로지』가 의미하는 맥락 중의 중요한 부분이다.

본서를 집필하게 된 동기가 있었다. 대학에서 이 주제들에 대해 강의하면서, 뭔가 쉽게 다가서면서도 더 심화된 사유의 길로 안내해줄 수 있는 책이 있으면 좋겠다는 바람이 있었다. 그래서 예술인문 교양서로 본서의 집필을 구상하였다. 즉 본서가 대학의 예술인문 교양강좌를 위한 책이면서도 이 분야에 관심 있는 일반교양 독자들에게도 한 자락의 길을 열어 줄 수 있는 친절한 안내서가 될 수 있기를 꿈꾸었다.

그러나 예술과 미학에 대해 일반교양 차원에서 길잡이를 하는 것은 말처럼 쉽지만은 않다. 그것도 20세기에 들어와 테크놀로지의 발전이라는 기술혁명에 조응하는 예술의 새로운 영역의 열림에 대한 고찰로 이어지는 흐름에 대해 살펴보는 것이니, 더욱 쉽게 다가설 수만은 없

을 것이다. 그러나 "아는 만큼 보인다."라는 말이 저자에게나 독자들에게나 공유되는 지점이었으면 하는 심정으로 집필해나가려 한다.

예술가와 비평가, 미학자이면서도 철학자들인 이들과의 대화에는 그만큼의 수고가 절실하게 요청된다고나 할까! 본서가 이러한 수고를 조금이라도 덜어주는 안내 지도가 되었으면 하는 소망이다. 그래서 가능하면 본문에 고전으로부터의 인용도 길게 많이 넣으려고 하고, 예술작품 사진도 충분히 많이 펼쳐 보이려 한다. 물론 이것은 독자들이 더 많은 흥미를 느낄 수 있도록 하기 위한 고려이다.

나는 이 책을 통해서 독자들이 현대 예술의 흐름에 대하여 뭔가 한 가닥의 혜안이라도 얻을 수 있기를 소망한다. 그런 점에서 본서가 독자들에게 의미 있는 안내 지도가 될 수 있기를 희망한다. 책 읽는 독자들을 사랑한다!

2014년 초봄
서울 고황산 아래 서재에서…

예술과 테크놀로지 미학적 상상력으로 보다

차례

책머리에 · 5

1장 / **예술과 미메시스**
1. 모나리자 이야기 · 17
2. 플라톤과 미메시스 · 25
3. 헤겔의 미학 · 28
4. 게오르크 루카치의 미학 · 35
5. 칼 포퍼와 방법론적 유명론 · 38
6. 플라톤을 미디어 혁명가로 보는 견해 · 41
7. 예술과 미학 · 53

2장 / **재현과 환영으로서의 예술**
1. 예술 내러티브 · 59
2. 지오르지오 바자리 내러티브 · 60
3. E. H. 곰브리치와 칼 포퍼 · 66
4. 양식으로서의 매너리즘 비판 · 72
5. 회화적 재현의 심리학적 연구 · 79
6. E. H. 곰브리치의 레디메이드와 팝아트에 대한 견해 · 97

3장 / **아방가르드와 20세기**
1. 페터 뷔르거와 아방가르드 · 105
2. 큐비즘 · 108
3. 미래주의 · 112
4. 다다이즘 · 116
5. 레디메이드 · 119
6. 초현실주의 · 122
7. 구축주의 · 132
8. 아방가르드를 보는 시각 · 135

4장 / **매체미학의 전개**

1. 카메라 옵스큐라 · 141

2. 사진의 작은 역사 · 143

3. 아우라 · 148

4. 기술복제시대의 예술작품 · 150

5. 시각적 촉각 · 155

6. 대중문화에 대한 시각 · 158

7. 발터 벤야민과 파울 클레 · 160

8. 매체미학의 전망 · 164

5장 / **모더니즘 회화**

1. 클레멘트 그린버그 내러티브 · 169

2. 더 새로운 라오콘을 향하여 · 173

3. 모더니즘 회화 · 181

4. 클레멘트 그린버그와 잭슨 폴록 · 186

5. 칸트와 클레멘트 그린버그 · 191

6. 후기 모더니즘과 형식주의의 와해 · 198

6장 / **예술 내러티브의 종말**

1. 아서 단토와 예술계 · 207

2. 예술의 종말 · 214

3. 헤겔의 역사철학과 아서 단토의 예술의 종말 · 218

4. 컨템퍼러리 미술관 · 220

5. 예술 다원주의에 대한 비판 · 223

예술과 테크놀로지 미학적 상상력으로 보다

차례

7장 / **네오아방가르드를 위한 변론**

1. 네오아방가르드 흐름 · 229

2. 로버트 라우센버그와 앨런 카프로 · 232

3. 마르셀 브로타스와 다니엘 뷔랑 · 236

4. 페터 뷔르거의 네오아방가르드에 대한 견해 · 244

5. 할 포스터의 네오아방가르드에 대한 옹호 · 246

6. 할 포스터의 연구방법론 · 256

8장 / **미니멀리즘 이야기**

1. 실재의 미술 · 261

2. 도널드 저드 – 특수한 대상 · 272

3. 로버트 모리스 – 조각에 관한 노트 · 282

4. 마이클 프리드 – 미술과 사물성 · 290

5. 미니멀리즘을 조각의 확장으로 보는 시각 · 298

6. 미니멀리즘을 지연된 작용으로 보는 시각 · 309

9장 / **팝아트를 보는 시각**

1. 앤디 워홀과 팝아트 · 313

2. 팝아트를 시뮬라크라로 독해하는 방식 · 318

3. 팝아트를 지시적 관점으로 보는 방식 · 324

4. 팝아트를 외상적 리얼리즘으로 읽는 방식 · 332

5. 이미지와 스크린 · 338

6. 외상적 환영주의 – 수퍼리얼리즘과 차용미술 · 344

10장 / **기호와 예술**

1. E. H. 곰브리치 – 기호에 대한 이해 · 351

2. 미셸 푸코 – 재현, 유사, 상사 · 357

3. 자크 라캉 – 무의식은 언어처럼 구조화되어 있다 · 364

4. 자크 데리다 – 초월적 기의는 없다 · 385

11장 **포스트모더니즘에 대하여**

　　1. E. H. 곰브리치 – 모더니즘 이야기 · 399

　　2. 찰스 젠크스 – 포스트모더니즘론 · 401

　　3. 위르겐 하버마스 – 미완성의 기획으로서의 모더니티 · 404

　　4. 장–프랑수아 리오타르 – 포스트모던의 조건 · 410

　　5. 포스트모더니즘 담론에서의 기호와 예술 · 415

　　6. 시차적 관점에서 보는 포스트모더니즘 · 432

12장 **디지털 가상의 매체미학**

　　1. 매체미학의 전개에 대한 두 시각 · 437

　　2. 귄터 안더스 – 팬텀과 매트릭스로서의 세계 · 440

　　3. 마셜 매클루언 – 미디어의 이해 · 442

　　4. 기 드보르 – 스펙터클의 사회 · 445

　　5. 장 보드리야르 – 시뮬라크르 이야기 · 448

　　6. 빌렘 플루서 – 디지털 가상에 대한 옹호 · 454

　　7. 폴 비릴리오 – 전자적 파놉티콘 비판 · 459

　　8. 노르베르트 볼츠의 매체미학 · 465

　　9. 스티브 잡스와 미래 이야기 · 475

　　10. 인공지능(AI)과 매체미학 · 479

후기 · 486

개정증보판 후기 – 미학에 대하여 · 491

참고문헌 · 495

찾아보기 · 505

1장

예술과 미메시스

ART AND TECHNOLOGY

예술의 영원한 주제는 미메시스(mimesis)일 것이다. 이 미메시스는 헬라스어의 mimēsis에서 온 용어이다. 이 미메시스를 모방, 재현, 환영, 표현, 반영, 구원, 진리의 계기, 기술(記述, description) 등으로 파악하는 시대적 흐름 속에서 그 의미는 재해석되어 왔다. 그래서 이 미메시스라는 용어는 단순하게 하나의 번역 혹은 하나의 해석으로만 잡을 수 없기에 본서에서는 미메시스라고 그냥 쓰기로 한다. 예술과 미학의 대화를 주제로 하는 본서도 역시 미메시스에서 이야기를 시작한다.

1. 모나리자 이야기

먼저 모자리자 이야기에서부터 예술에 대한 보따리를 풀어보자! 〈모나리자〉의 변신은 놀랍다. 르네상스 시대의 레오나르도 다빈치 (Leonardo da Vinci, 1452-1519)의 작품 〈모나리자〉에서부터 현대에 이르기까지의 예술 흐름의 한 단면을 보면서 예술이야기를 시작하려는 것이다.

레오나르도 다빈치가 목판에 유채로 그린 〈모나리자〉는 피렌체의 프란체스코 델 지오콘도(Francesco del Giocondo)의 아내인 리자(Lisa) 부인을 그린 것이다. 당시 프랑스의 왕이었던 프랑수와 1세가 구입하여 소장하였던 이 작품을 우리가 파리의 루브르 박물관에서 볼 때, 이 그림에서 품어져 나오는 아우라는 외면하기 힘든 경험이다. 마치 살아 있는 리자 부인을 바라보는 것 같다. 그녀가 실제로 우리를 바라보고 있는 것 같다. 그녀는 묘한 영혼을 지닌 사람으로 우리와 대화하려는 듯하다. 그녀의 미소는 슬픔인가? 기쁨인가? 아니 정녕 미소인가? 레오나르드 다빈치는 우리의 상상력을 끌어들인다. 우리는 그와 리자 부인과 무언의 상상력의 대화를 나눈다. 어떻게 레오나르도 다빈치는 이와 같은 상상력을 이끌어냈을까?

레오나르도 다빈치가 상상력을 발휘하여 창안한 화법은 '스푸마토 (sfumato)'로 부르게 되었다. 그 당시에는 획기적인 테크놀로지였다. 형체의 윤곽을 확실하게 그리지 않고 그 형태가 마치 그림자처럼 사라지게 하는 것이다. 하나의 형태가 다른 형태 속으로 섞여 들어가 관람자에게 뭔가 상상의 여지를 남겨놓는 것이다. 희미한 윤곽선과 부드러운 색채를 사용한 것이다. 이 기법은 그 이전의 15세기(콰트로첸토, quattrocento)의 마사초(Masaccio, 1401-1428)에게서는 볼 수 없었던

것이었다. E. H. 곰브리치는 이 작품에 대하여 다음과 같은 설명을 붙인다. "우리는 레오나르도가 스푸마토 기법을 아주 세심하게 사용하고 있음을 본다. 얼굴을 그리거나 낙서를 해본 사람이라면 우리가 표정이라고 부르는 것이 주로 두 가지 요소, 즉 입 가장자리와 눈 가장자리에 달려 있다는 것을 알고 있을 것이다. 레오나르도가 부드러운 그림자 속으로 사라지게 함으로써 의도적으로 모호하게 남겨둔 부분들이 바로 입과 눈 부분이다. 모나리자가 어떤 기분으로 우리를 보고 있는지 확실하게 알 수 없는 것은 바로 이 때문이다. 그녀의 표정은 늘 붙잡을 수가 없다."[1]

두 번째 〈모나리자〉를 보자! 다다이스트 마르셀 뒤샹(Marcel Duchamp, 1887-1968)은 1919년 파리의 리볼리 가의 카드 가게에서 값싼 〈모나리자〉 채색 그림 카드를 구입하여 검은색 연필로 모나리자 얼굴에 콧수염과 턱수염을 그려 넣었다. 아래에 L.H.O.O.Q.라고 이니셜을 적어 넣었다. 그의 다다적인 작품인 〈L.H.O.O.Q.〉의 탄생이다! 이 다섯 글자를 프랑스어로 발음하면, "엘르. 아쉬. 오. 오. 뀌."이다. 이것을 빠르게 발음하면, "엘라쇼오뀌"(Ell a chaud au cul)가 되어 "그녀의 엉덩이는 뜨겁다."라는 뜻으로 아주 노골적인 성적 농담이 된다. 마르셀 뒤샹은 왜 레오나르드 다빈치의 〈모나리자〉 엽서에 낙서를 했을까? 1804년부터 루브르의 '그랑 갤러리'에 걸려 있었던 〈모나리자〉는 1911년 루브르 박물관에서 도난당한 사건이 발생한 이후로 예술의 아이콘이 되었다. 당시 "루브르를 불태워야 한다!"라고 주장한 시인 기욤 아폴리네르(Guillaume Apollinaire, 1880-1919)가 범인으로 의심받았지만, 2년 후 〈모나리자〉는 이탈리아 피렌체에서 발견되었다. 범

1) E. H. 곰브리치, 『서양미술사』, 백승길 · 이종승 옮김, 예경, 2012, pp.300-301.

인은 루브르에서 모나리자 보호 액자를 제작할 때 유리공으로 일했던 빈센조 페루지아(Vincenzo Perugia)였다.

마르셀 뒤샹은 이 작품에 대하여 다음과 같이 언급한다. "하나의 그림은 너무 응시될 수도, 응시되어서도 안 된다는 생각을 나는 하고 있었다. 너무 응시된다는 사실은 그림에서 권위를 잃게 했다.… 1919년 다다가 한창 활발해졌을 때, 우리가 많은 것을 파괴했을 때, 모나리자는 선택된 희생물이 되었다."[2] 전통 예술과의 단절이다! "후대의 예술가들은 마르셀 뒤샹의 상점을 뒤져 그 포장을 바꾼다."라고 파블로 피카소(Pablo Picasso)가 언급한다.

세 번째 〈모나리자〉를 보자! 팝아티스트 앤디 워홀(Andy Warhol, 1928-1987)의 1963년 작품이다. 이 작품은 실크스크린 기법으로 작업한 것이다. 그런데 앤디 워홀의 이 〈모나리자〉 작품을 어떻게 이해할 것인가의 문제는 여전히 남는다. 이 작품들에 대한 독해 방식 중의 하나는 앤디 워홀의 세계를 이미지에 불과한 것으로 독해하는 것이다. 팝아트의 이미지가 재현하는 것은 실재가 아니라 단지 이미지일 뿐이라는 견해이다. 여기서 이미지는 시뮬라크르한 것이다. 원본의 부재, 이미지의 이미지일 뿐이라는 것이다. 대표적으로 프랑스의 철학자이자 비평가인 롤랑 바르트(Roland Barthes, 1915-1980)의 견해를 들 수 있다. 그는 에세이 「그 오래된 것, 미술」(1980)에서 팝아트를 독해한다. 팝아트가 원하는 것은 대상을 탈상징화하는 것이며 팝아티스트는 그의 작품의 배후에 있지 않다고 말한다. 즉 팝아티스트 자신은 어떤 깊이도 가지지 않으며 팝아티스트는 단지 자기 작품의 표면이며 거기에는 어떤 의미나 의도가 놓여 있지 않다는 것이다. 앤디 워홀의 이 〈모

2) 베르나르 마르카데, 『마르셀 뒤샹』, 김계영 · 변광배 · 고광식 옮김, 을유문화사, 2010, p.262.

나리자〉에서 볼 수 있는 것은 이미지의 반복이다. 기표 혹은 표상의 반복된 미끄러짐이다.

네 번째 〈모나리자〉는 미디어아티스트 이이남의 2010년 작품 〈비만 모나리자〉이다. 여기에서 모나리자는 레이저 빔으로 쏘아진 서울 스퀘어 빌딩의 벽면에 일순간의 환영을 남기고 사라진다. 사진과 영상만이 남겨진다. 디지털 가상의 예술이다.

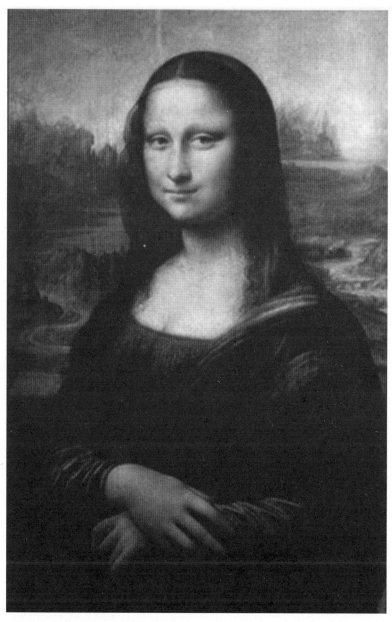

레오나르도 다빈치, 〈모나리자〉, 1503-1506.

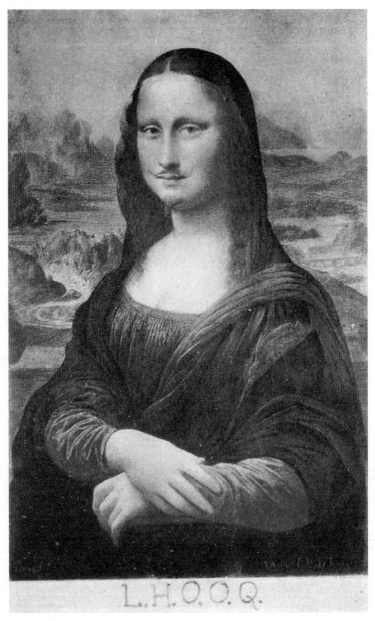

마르셀 뒤샹, 〈L.H.O.O.Q.〉, 1919.

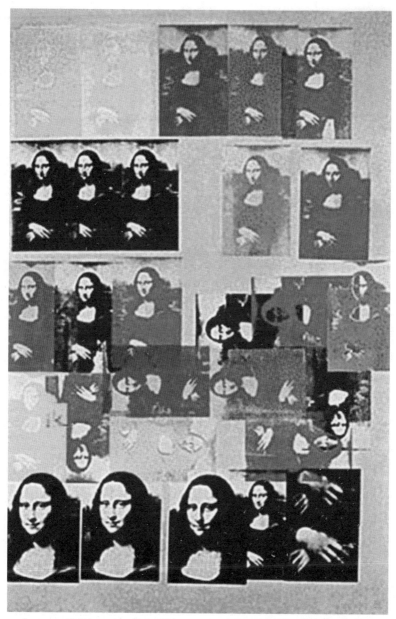

앤디 워홀(Andy Warhol), 〈Mona Lisa〉, 1963.

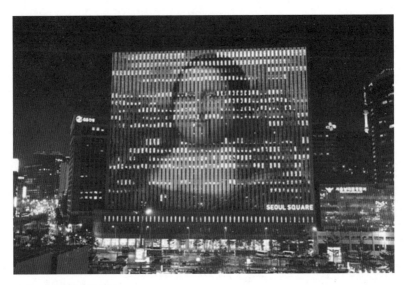

이이남, 〈비만 모나리자2〉, 2010.

　지금까지 모나리자의 변신을 네 가지 사례를 대표적으로 들어서 설
명하였다. 예술 사조의 흐름으로 읽히기도 하고 테크놀로지의 발전
을 말해주기도 하는 변신이다. 그러나 모나리자의 변신은 이것만이 다
는 아니다. 또한 이 〈모나리자〉의 변신으로 예술의 흐름을 다 설명할
수 있는 것도 아니다. 이 〈모나리자〉의 변신은 아무래도 인간형태주
의(anthropomorphism)적 맥락 안에서의 변신일 뿐이다. 이들 작품 속
에 흐르는 것은 인간형태주의적 재현 혹은 표현으로서의 맥락이다. 그
렇다면 이 인간형태주의적 가치의 예술적 의미는 어떻게 이해할 수 있
을까? 1960년대에 미니멀리즘 담론을 둘러싸고 벌어진 논쟁에서도 그
일단을 살펴볼 수 있을 것이다. 모나리자의 변신은 무죄라고 생각하면
서도 그 너머의 예술의 담론들을 탐구해보려는 시도가 본서의 목표 중
의 하나이다. 이 주제는 테크놀로지와 인간형태주의 간의 의미 맥락으

로까지 확장될 수 있을 것이다. 그 이야기를 미메시스에 대한 고찰에 서부터 시작해보자!

2. 플라톤과 미메시스

미메시스라는 용어에 대한 순수한 시원은 잘 알 수는 없지만, 플라톤(Plato, 기원전 427-기원전 347)의 미메시스에 대한 언급에서부터 이야기의 보따리를 풀어보려 한다.

수학자에서 물리학자로 철학자로 학문적 여정을 넘나들었던 A. N. 화이트헤드(A. N. Whitehead, 1861-1947)는 그의 명저 『과정과 실재』의 한 대목에서, "유럽의 철학적 전통을 가장 확실하게 일반적으로 특징짓는다면 그것은 그 전통이 플라톤에 대한 일련의 각주로 이루어져 있다는 것이다."라고 언급한 바 있다. 그는 덧붙여 다음과 같이 쓰고 있다.

나는 학자들이 일정한 주견도 없이 플라톤의 저작에서 끄집어낸 사상의 체계적 도식을 말하고 있는 것이 아니다. 나는 플라톤의 저작 도처에 산재해 있는 일반적인 관념들의 풍부함을 들어 말하고 있는 것이다. 플라톤이 개인적으로 천부적 자질을 타고 났다는 것, 저 위대한 문명의 시기에 그가 폭넓은 경험의 기회를 가졌다는 것, 그때까지만 해도 과도한 체계화로 말미암아 경직되지 않았던 지적 전통을 그가 계승하고 있었다는 것 등은 그의 저작들로 하여금 풍부한 시사를 던져주는 무진장한 보고가 되게 하는 요인들이었다.[3]

3) A. N. 화이트헤드, 『과정과 실재』, 오영환 옮김, 민음사, 2011, p.118. 위의 인용도 같은 쪽임.

사실 예술에 대한 사유도 예외가 아닐 것이다. 그래서 플라톤에서부터 이야기를 시작하는 것이다. 플라톤은 그의 저서 『폴리테이아』[4]의 제3권과 제10권을 중심으로 대화 형식 속에서 미메시스에 대해 이야기하고 있다. 그림은 진리(truth)의 미메시스가 아니라 현상(appearance)의 미메시스라는 것이다. 여기에서 진리는 이데아(Idea, 실재, 형상)를 의미한다. 플라톤적인 용어 사용에서 그러하다.

> 이미지 제작자는, 즉 모방자는 오직 현상만을 이해하고 있고, 실재는
> 그 너머에 있다.(601b)[5]

여기에서 실재가 의미하는 것은 물론 플라톤이 말하는 이데아이다. 플라톤은 여기에서 침상의 예를 들고 있다. 화가가 그리는 침상은 목수가 만든 침상의 모방이며, 목수가 만드는 침상은 이데아의 모방이라는 것이다. 그러므로 회화는 이데아로부터 세 단계 떨어져 있다. 플라톤의 이러한 언급은 아폴론적 예술분야 중 하나인 회화에만 한정되지

4) 플라톤의 『폴리테이아(Politeia)』에서의 인용은 OXFORD WORLD'S CLASSICS에서 Robin Waterfield가 번역한 *Republic*(1993)에서 하였다. 원래 폴리테이아는 국가로 번역하기에는 의미가 약간 다르다. 관례적으로는 국가, 혹은 국가(정체)로 번역하기도 한다. 물론 공화국으로 번역하는 오류가 있기도 하다. 플라톤은 공화(共和, republic)를 이상적인 정체(政體)로 구상한 바 없다. 영역으로는 Republic으로 번역해왔다. 그들이 이렇게 번역하여 쓰는 것은 라틴어 번역인 Res Publica를 번역한 것인데, 그러나 그 의미가 좀 다르다고 볼 수 있다. 로빈 워터필드는 책의 본문에서는 이 '폴리테이아'를 'community'로 번역하기도 한다. 나는 이것을 헬라스어 원어의 발음대로 폴리테이아로 번역하여 쓰고자 한다. 오히려 이렇게 쓰는 것이 원저의 의미를 더 풍부하게 살릴 수 있다고 본다. 본문에서 『국가 · 정체(政體)』(박종현 역주)에서 인용한 문단은 별도로 표기하였다.

5) 『폴리테이아』를 영역본으로 번역한 로빈 워터필드(Robin Waterfield)는 미메시스를 representation으로 번역하고 있는데, 나는 이것을 모방으로 번역한다. representer는 모방자로 번역한다. 플라톤이 사용하는 미메시스는 모방으로서의 의미이기 때문이다.

않는다. 디오니소스적 예술분야 중 하나인 비극에 대해서도 동일하게 말하고 있다.

> 비극 작가들도 그러하다. 그들도 모방하는 자들이다. 그들은 진리의 왕좌로부터 세 단계 떨어져 있다. 다른 모방자들도 그러하다.(597e)[6]

플라톤은 더 나아가 일체의 미메시스에 대하여 비판을 가한다.

> 회화 또는 일체의 모방은 대체로 진리로부터 멀리 떨어진 작품을 제작할 뿐만 아니라, 그것은 지혜로부터 멀리 떨어져 있는 우리 내부의 한 부분과 친밀하고 영향 받는 관계를 형성한다. 그리하여 건전하거나 진정한 어느 것도 이 관계로부터는 드러나지 않는다.(603a)

또한 플라톤은 비극의 대가인 호메로스(Homeros)에게 그를 비판하는 가상의 질문을 던진다. "라케다이몬(스파르타)을 잘 경영한 리쿠르고스 같이 나라를 경영해보았는가? 이탈리아와 시켈리아의 카론다스와 우리의 솔론 같은 입법가가 되어보았는가?"(599d) 플라톤이 비판하는 것은 비극의 작가인 호메로스도 이데아로부터 세 단계나 떨어져 있는 비극의 작가일 뿐이라는 것이며, 나라를 경영하고 입법하는 정치가보다도 못한 예술가라는 의미이다.

그런데 사실 여기에서 내가 언급한 '정치가보다 못한 예술가'라는 의

6) 영역본은 다음. "The same goes for tragic playwrights, then, since they're representers: they're two generations away from the throne of truth, and so are all other representers." 여기에서 "two generations"는 한국어나 영어의 표현에서는 "두 단계"이지만 헬라스어적 표현에서는 "세 단계"이다.

미는 플라톤이 예술을 비판하는 맥락에 대한 오인일 수도 있을 것이다. 따라서 시인의 위상과 역할에 대한 플라톤의 비판의 진의를 보다 정확하게 살펴보아야 할 것이다.

플라톤의 미메시스 비판은 시인이 구송(口誦)하는 시가(詩歌)에 의해 폴리스의 규범(nomos, 노모스)과 윤리(ethos, 에토스)가 전수되는 교육 방식에 대한 본격적인 비판으로도 볼 수 있다. 이 점이 바로 플라톤이 미메시스를 비판하는 핵심이다. 이제는 구송되는 운문이 아니라 추상적 사유가 가능한 산문에 의해 폴리스를 경영하는 규범과 윤리가 정의되어야 한다는 맥락이다. 이것은 『폴리테이아』에서 정의(正義, dikaiosynē, 디카이오시네)를 정의(definition)하려는 플라톤의 긴 논증에서 살펴볼 수 있다. 이 점에 대하여는 에릭 해블록(Eric A. Havelock)의 견해를 살펴볼 때 조금 더 검토하도록 하자!

플라톤이 『폴리테이아』에서 언급하고 있는 것은 "예술이란 이데아의 모방의 모방이다."라는 것이다. 즉 사후적으로 독해할 때, 그는 방법론적 본질론(methodological essentialism)에 입각하여, "예술이란 무엇인가?"라는 질문을 제기하고, "예술이란 이데아의 모방의 모방이다."라고 정의(definition)하고 있는 것이다.

3. 헤겔의 미학

독일의 철학자 헤겔(Hegel, 1770-1831)이 그의 만년에 하이델베르크 대학과 베를린 대학에서 「미학 또는 예술철학(Ästhetik order Philosophie der Kunst)」이라는 주제로 강의하였는데, 이 강의록이 헤겔의 사후에 제자인 호토(H. G. Hotho)에 의해 『미학강의』(Vorlesungen

über die Ästhetik)라는 제목으로 출판되있다. 헤겔은 여기에서 애스테틱(Ästhetik)에 대하여, 감각(감성)에 관한 학문이 아니라 이제는 새로운 학문이 되어야 하며, 그러기 위해서는 우선적으로 철학의 한 특수한 분과가 되어야 하고 "아름다운 예술의 철학(Philosophie der schönen Kunst)"으로 표현되어야 한다고 주장하면서 자신의 예술론을 펼치고 있다. 이미 우리가 알고 있듯이 이 애스테틱(Ästhetik)은 플라톤이 자신의 저서 『폴리테이아』에서 '감각적 인식(aisthēsis epistēmē, 아이스테시스 에피스테메)'을 비판하면서 사용한 아이스테시스에서 나온 용어이다.

헤겔은 『미학강의』 서론 중에서 예술과 상상력에 대하여 언급한다. 그는 예술작품은 정신에 의해 관통되고 정신적인 창조행위에 의해 산출될 때만 존재한다면서, 예술적인 산출 행위 속에서 정신적인 것과 감각적인 측면은 하나가 되어야 한다고 주장한다.

> 따라서 진실한 창조를 이루는 것은 예술의 창조적인 상상력(Phantasie)의 행위이다. 이 창조적 상상력은 이성적인 것인데, 이는 그것이 의식에 대한 활동으로 추동해 나가거나 자기 속에 내포되어 있는 것을 감각적인 형태로 자기 앞에 드러낼 때만 정신이 된다. 그리고 그 행위는 오직 이 감각적인 방식을 통해서만 내용을 의식하므로 그것이 지닌 정신적인 내용을 감각적으로 형상화한다.[7]

그러기에 헤겔이 볼 때, 상상력은 일종의 본능적인 산출을 한다. 즉 예술작품에 본질이 되는 구상성(具象性)과 감각성(感覺性)은 예술가 안에 자연적으로 들어 있는 소질(素質)이자 자연충동(自然衝動)으로서

7) 헤겔, 『헤겔미학』, 두행숙 옮김, 나남출판, 1996, p.81.

주관적으로 존재하면서 동시에 무의식적인 작용을 하는 것이므로, 역시 인간의 자연적인 측면에 속하는 것이 틀림없다는 것이다.

헤겔은 『미학강의』 서론 중에서 '우리가 다룰 주제'를 언급하면서 "절대이념의 산출로서의 예술"을 논하고 있다.

> 우리는 절대이념 자체에서 산출되는 예술에 대해 이미 얘기한 바 있고, 또 사실 절대적인 것 자체를 감성적으로 표현하는 것이 그 목적이라고 밝혔으므로, 여기서 우리는 예술미라는 개념 일반에서 과연 어떻게 절대자를 표현함으로써 거기에서 특수한 부분들이 근원이 되는 것을 취할 수 있는지 최소한 고찰할 수 있어야 할 것이다. 그러므로 우리는 일반적으로 이 예술미라는 개념에 대해 표상해 보도록 노력해야 한다.[8]

즉 예술은 절대이념을 감각적인 형상으로 표현할 사명을 띠고 있다는 것이다. 내면성과 형식의 통일을 강조한다. 헤겔의 언급을 좀 더 살펴보자.

> 예술은 이념을 사유나 순수한 정신성 같은 보편적인 형식이 아니라 감각적인 형상으로 우리의 직접적인 직관에 드러내 표현할 사명을 띠고 있다. 이러한 표현은 이념과 형상 양자가 일치되고 통일될 때 가치와 존엄성을 지니므로, 예술의 개념대로 현실 속에서 이념과 형상이 서로 뒤섞이고 조성되어 나타나는 정도, 즉 내면성이 형식과 얼마나 통일되어 있느냐의 정도에 따라 예술의 숭고함과 탁월함이 결정될 것이다. 예술의 학문을 분류하는 더 높은 기준이 되는 것은 바로 정신성인 진리가 얼

8) 위의 책, p.121.

마나 정신적인 개념에 따라 형상화되었느냐 하는 점이다. 정신은 그 절대적인 본질의 진정한 개념에 도달하기 이전에 개념 자체 속에서 규정된 단계들을 거쳐 가야 한다. 내용이 거쳐 가야 하는 이 과정은 정신 스스로가 부여한 것으로서, 이 과정과 예술의 형상화 과정은 직접 서로 관련되고 일치한다. 그러므로 정신은 예술형식 속에서 예술적인 정신으로서 스스로를 의식한다.[9]

헤겔은 미와 예술을 학문적으로 다루는 방식에 대해 언급하면서, 자기 이전의 두 가지 고찰 방식을 비판한다. 1) 예술학이 한편으로 실제의 예술작품들만을 눈앞에 제시해놓고 이들을 예술사적으로 나열하거나 현존하는 예술작품들을 고찰하거나, 판단과 예술창조에 대한 일반적인 관점을 제공해 줄 이론을 구상하거나 하면서 겉돌기만 한다는 것. 이는 경험적인 것에서 출발하는 방식이다. 2) 미에 대한 사유에만 전념하면서 오히려 예술작품의 고유한 특성에 적절한 것에는 이르지 못하고 오로지 보편적인 것, 즉 추상적인 미에 관한 철학만을 산출해 내는 것. 즉 미를 미 자체 속에서 인식하고 그것의 이념을 규명하려고 고심하는 방식으로 전적으로 이론적인 반성(theoretische Reflexion)의 방식이다. 헤겔은 플라톤이 미와 예술을 다루는 방식은 위의 두 번째 방식이라고 다음과 같이 비판한다.

주지하다시피, 플라톤은 철학적 고찰에 대해 말하기를 대상들을 그 특수성이 아닌 보편성에서, 즉 보다 심오한 방식으로 그 유(類)와 그 절대적 실재(實在) 속에서 인식해야 한다고 최초로 요구한 사람이었다. 그

9) 위의 책, p.124.

는 주장하기를, 참된 것은 개별적으로 선한 행위나 진실한 견해, 또는 아름다운 인간들이나 예술작품이 아니라 선(善), 미(美), 진(眞) 그 자체가 참된 것이라고 말했다. 이제 미를 실제로 그 본질과 개념상으로 인식하려 한다면 이는 오직 사유하는 개념(denkender Begriff)을 통해서만 인식이 가능하다. 요컨대 개념을 통해서 미의 특수한 이념뿐만 아니라 이념 일반의 논리적이고 형이상학적인 본성이 사유하는 의식 속에 들어온다. 이처럼 미를 오로지 이념 속에서만 고찰하고자 할 때 이는 다시금 추상적이고 형이상학적인 것으로 될 수 있다. 우리는 여기서 형이상학의 창시자인 플라톤을 인정하고 들어간다 해도 플라톤처럼 미를 추상화하는 일은 미의 논리적인 이념 자체를 위해서라도 우리에게 더 이상 불충분하다. 우리는 미의 이념을 좀 더 심오하게 구체적으로 파악해야 한다. 왜냐하면 플라톤적 이념에 유착(癒着)되어 있는 무내용성(無內容性, Inhaltslogichkeit)은 오늘날에 와서 우리들의 정신이 지닌 더 풍부한 철학적인 욕구를 충족시켜 주지 못하기 때문이다. 우리도 물론 예술철학에 대해 연구하기 위해서는 미의 이념으로부터 출발하는 것은 사실이다. 그렇다고 해서 추상적이고 미에 대한 철학적 사고의 겨우 시작 단계에 있는 플라톤적인 미의 이념의 방식을 고수할 필요는 없다.[10]

그렇다면 헤겔이 주장하는 고찰 방식은 무엇인가? 그는 여기에서 매개(媒介)에 대하여 언급한다. 미의 개념을 현실의 특수성이 지닌 규정성과 형이상학적인 보편성을 통합하여 위의 두 고찰 방식의 대립을 자신 속에 매개시켜 담을 때만 가능하다는 것이다. 그래야만 비로소 미의 철학적인 개념이 절대적인 진리 속에서 파악된다는 것이다.

10) 위의 책, pp.57-58.

왜냐하면 미의 철학적인 개념은 한편 그 고유한 개념상 규정들의 총체성(Totalität)으로 발전해 가면서, 또 그 반대로 자기의 특수성과 그 특수성으로의 진행과 이행도 필연적인 것으로 상호 내포하고 있으므로, 반성이 지닌 일방적인 불모성과는 반대로 풍요함을 띠고 있기 때문이다. 또 한편으로 그것은 특수성으로 이행해 갈 때에도 이 특수성들은 또 그 안에 개념의 보편성과 본질성을 띠고 있으며, 이는 그 개념의 고유한 특수성으로 현상된다. 이 양자 모두 지금까지 취급했던 미에 대한 고찰 방식과는 다른 것이다. 그러므로 오직 이처럼 완전한 개념만이 실체적(substantiell)이고 필연적이고 총체적인 원리로 이끌어 갈 수 있는 것이다.[11]

예술을 철학으로서 독해한다는 헤겔의 생각은, 플라톤 철학에 대한 그의 비판의 연장선에서 파악하는 것이 가능하다. 헤겔의 플라톤 철학에 대한 비판에 대해 좀 더 고찰해보자! 헤겔은 플라톤이 언급한 바의 "지에 대한 사랑"을 떨쳐버리고 "현실적인 지"를 목표로 나아가야 한다고 주장한다.

진리가 현존하는 참다운 형태로는 오직 학문적 체계만 있을 뿐이다. 철학이 학문의 형식에 가까워지도록 하는 데 기여하는 것, 말하자면 철학의 진의(眞義)라고 할 지(知)에 대한 사랑이라는 이름을 떨쳐버리고 현실적인 지(wirkliche Wissen)를 목표로 하여 나아가는 것, 이것이 바로 내가 지향하는 것이다. 지가 학문으로 승화되어야만 할 내적 필연성은 시의 본성 속에 깃들어 있는데, 이에 대한 만족할 만한 설명은

11) 위의 책, p.58.

오직 철학 그 자체의 서술을 통해서만 이루어질 수 있다.[12]

내가 보기에, 헤겔이 주장하고자 하는 것은 철학(philosophy)이 플라톤이 언급한 애지(愛知, philosopoi, 필로소포이)에 머물러서는 안 된다는 비판이다. "목표가 되는 절대지, 즉 스스로가 정신임을 아는 정신"으로 승화되어야 한다는 것이다. 이것은 지의 본성에 깃들어 있다는 것이 헤겔의 주장이다. 물론 헤겔은 플라톤 이전의 소크라테스에 대해서도 비판한다. "고대의 현자 소크라테스는 무엇이 선이며 무엇이 아름다움인가 하는 데 대해서는 자기 생각대로 따지고 들었지만, 이를테면 이런저런 사람과 어울리는 것이 득이 되는지 또는 이웃 사람이 여행에 나서는 것은 좋은 일인지라는 등의 우연한 지의 내용이나 하찮은 일거리에 대해서는 '다이모니온(Daimonion, 정령)'의 지혜를 빌리곤 하였다."[13]라는 것이다.

그래서 헤겔은 정신의 운동하는 역사와 이것이 개념적으로 파악된 현상하는 지의 학문을 합쳐놓은 "개념화된 역사(die begriffne Geschichte)"를 역설하고 있는 것이다. "이것이야말로 절대정신의 기억이 새겨져 있는 골고다의 언덕이며 생명 없는 고독을 안고는 있을 수 없는 정신을 절대정신으로서 왕좌에 받들어 놓은 현실이며 진리이며 확신이다."[14] 내가 보기에, 여기에서 헤겔이 주장하는 철학은 종합과학으로서의 학문(Wissenschaft)인 것이다.[15]

12) 헤겔, 『정신현상학1』, 임석신 옮김, 한길사, 2011, p.38.

13) 헤겔, 『정신현상학2』, 임석진 옮김, 한길사, 2011, p.269.

14) 위의 책, p.361.

15) 내가 보기에, 헤겔의 학으로서의 '철학'에 대한 견해는 오늘날의 철학이나 인문학을 언급하는 것을 넘어선다. 오히려 헤겔에 의해, 오늘날 분과학으로 전락한 철학이나 인문학이 사후적(nachträglich)으로 비판받을 수도 있을 것이다.

4. 게오르크 루카치의 미학

이제 헝가리 출신의 미학자인 게오르크 루카치(Georg Lukács, 1885-1971)의 미학을 '반영으로서의 미메시스'를 중심으로 고찰해보자. 헤겔의 미학에 이어서 마르크시스트 미학을 루카치의 견해를 대표로 하여 살펴보려는 것이다.

루카치가 정의하는 미학은 "미적 활동의 방식을 철학적으로 해명하고 이로부터 미학의 특수한 범주를 이끌어 내어 인간의 다른 활동영역들과 경계를 구분 짓는 것을 중심으로 삼는 미학"[16]이다. 그의 주된 관심은 "외부세계에 대한 인간의 반응과 같은 인간의 활동의 총체성 속에서 미적 태도가 어떤 위치를 차지하며 또 인간활동의 전체로부터 생겨나는 미적 형상물과 그 범주의 구성(구조형식 등)이, 객관적 형식에 반응하는 다른 방식들과는 어떤 관계에 있는가."[17]라는 문제이다. 루카치는 먼저 헤겔의 미학에 대한 비판에서 시작한다.

이를테면 헤겔은 예술을 직관(Anschauung)의 영역으로, 종교를 표상(Vorstellung)의 영역으로, 그리고 철학을 개념(Begriff)의 영역으로 귀속시켜서 예술과 종교와 철학이 각각의 의식형태에 의해 작용하는 것으로 파악한다. 그리하여 요지부동으로 정확하게 고정된 '영원한' 위계 체계가 성립된다. 헤겔 전문가라면 누구나 알고 있듯이, 그러한 위계 체계는 예술의 역사적 운명을 규정하는 것이기도 하다. (가령 청년 셸링이 예술을 헤겔과는 상반되는 위계질서 속에 편입시켰다고 해서 사

16) 게오르크 루카치, 『미학』(제1권), 이주영 옮김, 미술문화, 2005, p.9.
17) 위의 책, 같은 쪽.

정이 달라지는 것은 아니다.) 이로써 예술의 실상과는 거리가 먼 가상의 문제들이 난마처럼 뒤엉킨 관념적 체계가 생겨난다는 것은 명백하다. 그런 체계는 플라톤 이래 모든 미학을 방법론적으로 혼란시켜 왔다. 관념론 철학이 특정한 관점에서 예술을 다른 의식형태들보다 우위에 놓든 아니면 하위에 종속시키든 간에 그럴 때에는 사유가 대상의 고유한 특성들을 단일한 위계질서 안에서 서로 비교하거나 연구자가 원하는 위계적 등급에 귀속시키기 위하여 대상의 고유한 특성들은— 대개는 전혀 터무니없이—하나의 공통분모로 환원되고 마는 것이다. 예술과 자연, 예술과 종교, 예술과 과학 등 그 어떤 관계를 다루더라도 일률적으로 가상의 문제들을 가지고 대상의 형식과 범주들을 왜곡하게 되는 것이다.[18]

루카치가 위의 인용 글에서 주장하는 점은 마르크시스트의 입장에서 바라보는 예술에 대한 견해인 것이다. 헤겔이 『정신현상학』에서 언급한 "개념화된 역사"를 비판하고, 예술을 현실반영의 독특한 현상방식으로 이해해야 한다는 것이다. 더 나아가 루카치는 예술적 반영을 인간이 현실을 반영하는 보편적 관계의 한 형태로 파악한다. 모든 종류의 반영은 일상생활과 과학과 예술을 통한 반영이라는 것이다. 즉 언제나 동일한 형식을 반영한다는 것이다. 루카치는 자기가 펼치는 미학적 연구 방법론은 예술과 예술적 태도에서 모종의 초역사적 이데아를 찾으려 한다거나 혹은 적어도 예술을 존재론적으로나 인류학적으로 인간의 '이데아'에 귀속시키려는 일체의 견해들과 단호히 결별한다는 것이다. 인간의 노동과 과학과 일체의 사회활동이 그러하듯이, 예

18) 위의 책, p.21-22.

술 역시 사회발전의 산물이며 노동을 통해 스스로를 인간으로 만들어 가는 인간활동의 산물이라는 것이다.

　루카치는 미메시스를 미적 반영의 발생으로 파악한다. 모방 (Nachahmung)은 현실의 어떤 현상을 자기 자신의 실천 속으로 반영하여 옮겨 놓는 일을 뜻한다는 것이다. 즉 미적 형상물은 객관현실의 반영물이며, 그 가치와 의의와 진리성은 그 형상물이 과연 얼마나 객관현실을 올바르게 파악하고 재생산해낼 수 있는가에 달려 있고, 또한 그 형상물의 밑바닥에 깔려 있는 현실상을 어느 정도나 수용자에게 환기시킬 수 있는가에 달려 있다는 것이다. 미적 형상물의 완결성, '내재성(Immanenz)', '독자성'이라는 것은 따라서 현실에 대해 닫혀 있다는 의미일 수도 없고, '순수한' 형식체계의 '내재성'이 될 수도 없으며, 또 이러한 '내재성'이 작품의 작용에 대해 초연하다는 뜻을 내포할 수도 없다는 것이다. 즉 미적 형상물의 완결성이라는 것은 현실에 대한 참된 반영을 성취하기 위한 특수한 미적 형식이라는 것이다. 이 반영은 참되기 때문에 지속적으로 작용할 수 있는 현실반영이라는 것이다.

　　미적 반영의 이러한 기본방향은 그 어떤 진정한 예술작품에도 공통된 가장 보편적인 내용을 지닌다. 즉 모든 주술적이거나 종교적인 형상물이 내세 내지 초월적 현실과 연관되어 있는 것과 달리 예술은 현재성을 띤다는 것이다. 그런데 그런 결정적 내용들의 본질을 이루는 것은 그 내용들이 인류사의 가장 중요한 조류 및 발전 경향들에 대한 계시를 내포하고 있다는 바로 그런 이유로 해서 반드시 자연발생적으로 일반화되어야만 한다는 것이기 때문에, 모든 예술이 현세성을 지향한다는 사실에는 인간중심성(das Anthropozentrische)의 각인이 찍혀 있다. 모든 연관성의 구심점을 이루는 인간이야말로 이러한 현세성 자체에 진정한 내용

을 부여하는 것이다. 왜냐하면 그럴 때에만 비로소 현실에 대한 예술적이고 진실된 모상이 실현될 수 있고 또 적확한 재현을 성취하기 위한 현실에 대한 심오한 파악이 이루어질 수 있으며, 이와 동시에 (과학적 반영과 마찬가지로) 내용적으로는 무한히 그리고 미적으로는 엄밀하게 절제되어 완결된 작품으로 완성될 수 있기 때문이다. 이미 우리는 다른 맥락에서 인류의 자기의식이 곧 예술을 지탱하는 본연의 주관성이라고 규정함과 동시에 또한 그러한 자기의식은 오로지 인간이 어느 정도 통찰할 수 있게 된 그런 세계의 토대 위에서만 가능하다는 사실, 다시 말해 그 자기의식이란 곧 외부세계 및 내면세계를 인간의 것으로 만들고 인류의 진보적 발전에 기여하게 하는 그런 행위에 기초한다는 사실을 지적한 바 있다. 인류의 이러한 자기의식 속에는 미적인 것이 수행하는 심오한 휴머니즘도 함께 포함되어 있다.[19]

루카치는 미메시스를 개별적 개체에서 유적 인간의 자기의식으로까지 끌어올린다. 즉 예술이 인류의 자기의식의 가장 적합하고도 가장 고도화된 표현방식이라는 것이다. 인류적인 내용을 예술적으로 드러냄으로 해서 비로소 미메시스는 미적인 것의 기본사태로 된다는 것이다.

5. 칼 포퍼와 방법론적 유명론

철학자 칼 포퍼(Karl Popper, 1902-1994)는 플라톤적 사유는 "왼쪽에서 오른쪽으로 읽기"에 지나지 않는다고 비판한다. 이에 대하여 그

19) 위의 책, pp.244-245.

는 "오른쪽에서 왼쪽으로 읽기"를 제안하고 있다. 플라톤과 같이 이데아의 모방의 모방으로서의 예술을 정의하는 것이나, 헤겔과 같이 절대이념의 산출로 예술을 정의하는 것은 모두 본질론적인 접근이며, 이것을 칼 포퍼는 왼쪽에서 오른쪽으로 읽는 방법론적 본질주의라고 비판하고 있는 것이다. 더 나아가 그는 헤겔의 변증법을 '횡설수설'[20]같다고 비판하고 있는 것이다. 그렇다면, 오른쪽에서 왼쪽으로 읽는다는 말이 의미하는 것은 무엇인가?

여기에서 나는 본서의 책머리에서 화두로 제기한 질문, 즉 "예술이란 무엇인가?"라는 질문과 "무엇을 예술이라고 하는가?"라는 두 질문을 대비하고자 한다. 아마도 이 두 질문의 차이 속에서 예술을 바라보는 사유의 흐름이 이어져 왔다고 보기 때문이다.

물론 칼 포퍼가 예술에 대하여 언급한 것은 아니다. 그의 철학적 사유에서의 플라톤 철학에 대한 비판이다. 플라톤의 탐미주의적이고 전체주의적인 사유 경향을 비판하고 있는 것이다. 칼 포퍼가 여기에서 말하고자 하는 것은 방법론적 유명론(methodological nominalism)이다. 칼 포퍼는 그의 저서 『열린사회와 그 적들I』에서 다음과 같이 언급한다.

나는 플라톤과 많은 그의 후계자들이 견지한 관점, 즉 사물의 숨겨진 실재나 본질인 사물의 진정한 본성을 발견하고 기술하는 것이 순수한 지식이나 '과학'의 과제라는 견해를 특징짓기 위해 방법론적 본질주의라는 명칭을 사용한다. 감각적 사물의 본질은 감각적 사물과는 다르고 보다 실재적인 사물, 즉 그들의 사조나 형상 속에서 발견될 수 있다는 것

20) 칼 포퍼, 『열린사회와 그 적들I』, 이한구 옮김, 민음사, 2011, p.268.

이 플라톤의 특별한 신념이었다.[21]

칼 포퍼는 플라톤이 사물의 본질에 대한 기술을 '정의(definition)'라고 불렀다고 비판하면서, 이어서 방법론적 유명론에 대하여 언급하고 있다.

과학의 목적이 정의에 의해서 본질을 찾아내고 그것을 기술하는 것이라는 이론인 방법론적 본질주의는 그것과 반대되는 방법론적 유명론과 대조될 때 더욱 잘 이해될 것이다. 방법론적 유명론은 사물의 실재가 무엇인지를 찾아내거나 그것의 진정한 본성을 정의하는 것을 목표로 삼는 대신에, 사물이 여러 상황에서 어떻게 움직이는가, 특히 그 행동에 어떤 규칙성이 있는가 하는 것을 기술하는 것을 목적으로 삼는다. 바꿔 말하면, 방법론적 유명론은 사물이나 우리가 경험한 사건들에 대한 기술과 그리고 이런 사건들을 보편적 법칙의 도움으로 기술한 그 사건의 '설명'에서 과학의 목적을 찾는다. 그리고 그것은 우리의 언어, 특히 단순한 낱말 더미와 적합하게 짜여진 문장과 추론을 구별시켜 주는 어법을 가진 언어에서 과학적 기술(記述)의 위대한 도구를 찾는다. 그것은 낱말을 본질의 이름으로 보는 것이 아니라, 과학적 기술을 위한 보조수단으로 본다. 방법론적 유명론자는 '에네르기란 무엇인가?' 또는 '운동이란 무엇인가?' 또는 '원자란 무엇인가?'와 같은 질문들이 물리학의 중요한 질문이라고 결코 생각하지 않는다. 그러나 그는 '태양의 에네르기는 어떻게 유용하게 쓰일 수 있을까?' 또는 '위성은 어떻게 움직이는가?' 또는 '원자는 어떤 조건하에서 빛을 발산하는가?'와

21) 위의 책, pp.56~57. 아래 인용도 같은 쪽.

같은 질문에 중점을 둔다. 그리고 '무엇인가(what is)'라는 질문의 대답을 얻기 전에는 '어떻게(how)'라는 그 어느 질문에도 정확한 대답을 기대할 수 없다고 말하는 철학자들에 대해, 그는 그들의 방법으로 얻어낸 그 잘난 체하는 혼란보다는 차라리 자신의 방법에 의해 얻어낸 어느 정도의 정확성을 훨씬 더 좋아한다고 응답할 것이다.

좀 길게 인용하였지만, 칼 포퍼의 이 사유는 우리가 '예술이란 무엇인가?' 라는 질문에 대해 비판적으로 사유하는 디딤돌로써 의미가 크다고 볼 수 있다. 물론 그는 이러한 관점에서 플라톤, 헤겔, 칼 마르크스가 언급하는 역사주의와 운명의 신화를 비판하고 열린사회(the open society)의 적인 유토피아주의에 대해 비판의 칼날을 세우고 있는 것이다. 이러한 칼 포퍼의 견해는 E. H. 곰브리치의 예술론에까지 영향을 미치고 있다. 아마도 E. H. 곰브리치의 그 유명한 "예술이라는 것은 사실상 존재하지 않는다. 다만 예술가들이 있을 뿐이다."라는 언급의 맥락은 칼 포퍼의 사유와 맞닿아 있다.

6. 플라톤을 미디어 혁명가로 보는 견해

지금까지 우리는 플라톤의 미메시스와 예술에 대한 견해와 이에 대한 헤겔의 비판을 살펴보고, 이들을 비판하는 마르크시스트의 입장으로서의 게오르크 루카치의 미메시스에 대한 견해를 그의 '반영으로서의 미메시스론'을 통해 살펴보았다. 또한 이어서 플라톤, 헤겔, 마르크스를 열린사회의 적들로 간주하여 비판한 칼 포퍼의 철학적 견해를 살펴보았다.

그러나 이러한 견해들과 달리, 플라톤을 미디어 혁명가로 보는 견해가 있다. 이제 이 견해를 에릭 해블록(Eric A. Havelock, 1903-1988)의 저서를 독해하면서 살펴보자! 1950년대에 캐나다 토론토대학의 〈문화기술센터(Center of Culture and Technology)〉와 잡지 『탐험. 문화커뮤니케이션연구(Explorations. Studies in Cultural Communications)』를 중심으로 펼쳐진 일군의 매체이론가들을 칭하여 캐나다 학파라고 한다. 마셜 매클루언과 에릭 해블록 등으로 대표되는 캐나다 학파는 커뮤니케이션 미디어가 문화발전에 끼친 영향을 탐구하였다. 여기에서 언급하려는 에릭 해블록은 당시 미국 예일대의 고전학 교수로서 토론토대학에 교환 교수로 왔을 때 마셜 매클루언과 학문적 교류를 하게 된다. 에릭 해블록은 1963년도에 『플라톤 서설(Preface to plato)』을 저술한다. 이 책에서 그는 플라톤의 저작을 구송(口誦, oral memory)에서 기록(記錄, literacy)으로의 전환이라는 관점에서 독해하고, 플라톤을 미디어 혁명가로 이해하고 있다. 에릭 해블록의 관심은 미메시스로 향한다. 여기에서는 플라톤이 행한 미메시스 비판에 대한 그의 독해를 중심으로 살펴보자!

에릭 해블록은 인류의 모든 문명은 문화를 묶어주는 일종의 철(綴, book), 즉 정보를 기록하고 저장하는 수용능력에 의존한다고 보았다. 호메로스 시대 이전에는 구송을 통해 기억에 실려 저장되었다는 것이다.[22]

호메로스에서 플라톤에 이르는 동안, 온갖 정보를 알파벳 문자로 표기

22) 디터 메르쉬는 에릭 해블록이 독일의 고대문헌학자인 빌헬름 네스톨이 처음 사용했던 "미토스에서 로고스"라는 말에 "구술성과 문자성"을 대입시켰다고 본다. 에릭 해블록이 구술성과 문자성의 구조가 가진 다양성, 구술성에서 문자성으로의 이전의 역사적인 시점, 그리고 특히 구술성과 문자성이 가진 불명확성과 역설적 성격을 알아내고자 했다는 것이다. 디터 메르쉬, 『매체이론』, 문화학연구회 옮김, 연세대학교출판부, 2009, p.111.

할 수 있게 되면서 저장 방법이 바뀌기 시작했고, 그에 따라 정보를 저장하는 인간의 주요기관은 듣는 귀에서 보는 눈으로 바뀌었다. 헬레니즘 시대에 이르러 사람들이 개념에 의한 사고를 할 수 있게 되고 사고를 나타내는 어휘가 어느 정도 표준화되면서 문자화하는 능력이 크게 향상되었고 그에 따른 성과들도 그리스에서 잇따라 나타났다. 이런 변화의 시대를 살았던 플라톤은 그 성과를 널리 알리게 되었고 그 대변자가 되었다.[23]

에릭 해블록은 헬라스가 소크라테스에서부터 계몽주의 시기로 들어선다고 본다. 당시에는 개념을 추구하는 경향이 자연환경으로부터 방향을 돌려 인간 본연의 관습 유형으로 향하게 되어 폴리스의 정치학과 윤리학으로 향하게 되었다는 것이다. 소크라테스에 이르러 정치학과 윤리학이 언설과 인식의 공인된 영역으로 통합되고 주제로 인식됨으로써 학문으로 발돋움할 수 있는 길이 열리게 되었다는 것이다. 소크라테스는 심적 과정(감성, 이성, 억견 등)이나 인간적 동기(희망, 공포 등)나 도덕적 원리(공리성, 정의 등)를 물질적인 어떤 언설로부터도 분리해서 탐구했다는 것이다. 여기에서 개념적 사고의 완성자로서 플라톤이 등장한다. 시인이 아니라 저술가로서 관념의 산문을 만들었으며, 이 산문의 구문법을 지배하는 논리학의 규칙을 탐구하였다는 것이다.[24]

그런데 플라톤은 왜 시인을 공격하고 미메시스를 비판하는가? 플라톤이 비판하는 시는 오늘날의 시와 같은가? 당시의 시인은 오늘날의 시인과 같은가? 플라톤이 추방하자고 한 예술은 오늘날의 예술과 위상

23) 에릭 A. 해블록, 『플라톤 서설』, 이명훈 옮김, 글항아리, 2011, p.8.
24) 위의 책, pp.374-377.

이 같은가? 이러한 질문들은 '시차적인 관점(parallax view)'에서 바라보지 않는다면 그 의미 파악이 어긋날 것이다.

플라톤이 미메시스에 대하여 언급하는 대목은 『폴리테이아』의 제3권에 이르러서이다. 소크라테스와 아데이만토스(Adeimantus)의 대화를 통해서 그가 호메로스의 『일리아스』를 비판적으로 독해하면서이다. 시인들이 미메시스를 통해서 이야기를 진행하고 있다는 것이다. 이 말인즉 시인들이 자기 자신을 숨긴다는 것이다.(393c) 설화를 이야기하는 사람들이나 시인들에 의해 이야기되는 모든 것은 과거, 현재, 미래의 일들에 대한 이야기인데, 이들은 단순한 이야기 진행이거나 미메시스하는 이야기 진행으로 혹은 이 둘 다로 수행한다는 것이다.(392d)

『일리아스』의 첫 부분의 스토리는 크리세스가 아가멤논에게 자기 딸을 풀어달라고 요청하지만, 아가멤논이 크리세스를 사납게 대하고 딸을 풀어주지 않자, 크리세스가 그의 신인 아폴론에게 청하기를 아카이아인들에게 재난이 내려지기를 기원하는 대목을 거론한다. 그런데 시인은 아카이아 병사들의 통솔자인 아트레우스의 두 아들에게 간청하는 부분까지는 자신이 직접 이야기하고 있지만, 그 다음 시구에서는 시인은 마치 자기가 크리세스인 것처럼 말하여 우리로 하여금 마치 말하는 사람이 호메로스가 아니라 크리세스인 것처럼 생각하게끔 한다는 것이다. 이러한 방식으로 시인은 일리오스와 이타케에 있었던 사건들과 『오디세이아』 전체의 이야기 진행도 이렇게 했다는 것이다.(392e–393b)

정리하여보자! 플라톤이 보기에 모든 언어적 교감에는 서사적 방법과 극시적 방법이 있는데, 호메로스의 시는 이 두 양식의 원형이다. 즉 등장인물이 서로 주고받는 대화와 그 중간에 시인의 진술이 끼어든다는 것이다. 여기에서 등장인물의 대화는 미메시스인 반면에 시인

의 진술은 3인칭에 의한 단순한 서술이라는 것이다. 이것은 무슨 말인가? 서사시는 전체적으로 혼합형 작법으로 이루어지고 극시는 미메시스 작법에 의해 이루어진다는 것이다. "플라톤이 표현하는 어휘를 보면 그의 관심은 서사시와 비극이라는 구별에 있는 것이 아니라 언어적 교감(의사소통)의 두 가지 기본적인 유형에 있음이 분명하다. 그의 분류 기준에 의하면 극시는 이야기체여서 서사시에 포함된다."[25] 여기에서 플라톤이 주목하는 지점은 극시적인 부분에서 시인이 마치 다른 사람처럼 이야기할 때, 시인이 그 인물을 최대한 닮으려고 하는데 이것이 미메시스라고 플라톤은 설명한다. 즉 시인들은 미메시스를 통해서 이야기를 진행한다는 것이다.(393c-d)

플라톤은 호메로스(Homeros)의 『일리아스(Ilias)』를 분석하여 논증한다. 그는 호메로스가 자신이 직접 이야기를 하고 있는 시구와 이야기하는 사람이 자기가 아닌 다른 사람으로 생각하도록 꾀하는 시구를 구분한다. 다음 시구는 『일리아스』의 첫 구절로 "역병(疫病)-아킬레우스의 분노"를 읊는 구절이다. 호메로스 자신이 직접 이야기하는 시구이다.

> 노래하소서, 여신이여! 펠레우스의 아들 아킬레우스의 분노를,
> 아카이오족에게 헤아릴 수 없이 많은 고통을 가져다주었으며
> 숱한 영웅들의 굳센 혼백들을 하데스에게 보내고
> 그들 자신은 개들과 온갖 새들의 먹이가 되게 한
> 그 잔혹한 분노를! 인간들의 왕인 아트레우스의 아들과
> 고귀한 아킬레우스가 처음에 서로 다투고 갈라선 그날부터

25) 위의 책, p.37.

이렇듯 제우스의 뜻은 이루어졌도다.

여러 신들 중에 누가 이 두 사람을 서로 싸우고 다투게 했던가?

레토와 제우스의 아들이었다. 그가 왕에게 노하여 진중(陣中)에

무서운 역병을 보내니 백성들이 잇달아 쓰러졌던 것이다.

그 까닭은 아트레우스의 아들이 아폴론의 사제(司祭)

크뤼세스를 모욕했기 때문인즉, 사제는 자기 딸을 구하려고

헤아릴 수 없이 많은 몸값을 가지고, 또 손에는 멀리 쏘는

아폴론의 화환을 감아 맨 황금 홀(笏)을 들고

아카이오이족의 날랜 함선들을 찾아가 모든 아카이오이족,

특히 백성들의 통솔자인 아트레우스의 두 아들에게 간청했다.[26]

플라톤은 이 시구에 대비하여, 다음 시구에서는 마치 자기가 크리세스이기라도 한 것처럼 말을 하고 있다고 비판한다. 즉 우리로 하여금 말하는 사람이 호메로스가 아니라 노인인 그 제관(祭官)인 것으로 생각하게끔 만들려고 최대한으로 애쓰고 있다고 비판하는 것이다. (393a–b)[27]

아트레우스의 두 아들과 훌륭한 정강이받이를 댄 다른 아카이오이족이여,

그대들이 프리아모스의 도시를 함락하고 무사히 귀향하는 것을

올륌포스의 궁전에 사시는 여러 신들께서 부디 허락해주시기를!

다만 제우스의 아드님이신 멀리 쏘는 아폴론을 두려워하여

내 사랑하는 딸을 돌려주고 대신 몸값을 받아주십시오.[28]

26) 호메로스, 『일리아스』, 천병희 옮김, 도서출판 숲, 2007, p.25.

27) 에릭 A. 해블록, 『플라톤 서설』, 이명훈 옮김, 글항아리, 2011, pp.200–201.

28) 호메로스, 『일리아스』, 천병희 옮김, 도서출판 숲, 2007, pp.25–26.

여기에서 플라톤은 앞에서 언급한 『일리아스』의 첫 부분의 스토리를 운율(metron)을 쓰지 않고 이야기하겠다고 말한다. 즉 미메시스를 배제하고 단순한 이야기 진행을 다음과 같이 말하겠다는 것이다.

> 그 제관이 와서 그들을 위해 신들께서 그들로 하여금 트로이아를 점령하고 그들 자신이 무사할 수 있게 해 주실 것을 기원하는 한편으로, 그들이 자기 딸의 몸값을 받고서 딸을 방면해줌으로써, 그 신을 공경하게 되기를 기원했다. 그가 이런 말을 했을 때, 다른 사람들은 그에게 경의를 표하고 동의했지만, 아가멤논은 화를 내고서, 그에게 당장 떠나갈 것과 다시는 오지 말 것을 명령했는데, 그의 홀(笏)도 그 신의 화관도 그를 보호해주지 못하는 일이 없도록 하라고 했다. 오히려 왕은 제관의 딸이 풀려나기에 앞서, 아르고스에게 자기와 함께 늙어 가게 될 것이라고 말했다. 왕은 또한 그에게 무사히 집으로 돌아가려거든, 떠나갈 것과 더이상 화를 돋우지 말 것을 명령했다. 노인은 이 말을 듣자 겁이 나서 잠자코 떠나갔다. 그러나 군영에서 멀어졌을 때, 노인은 아폴론 신께 많은 기도를 했는데, 그는 이 신의 여러 별명을 부르면서, 자기가 한 신전들의 건립과 제물을 바친 일을 상기시키며, 그런 것들을 통해서 일찍이 그 신의 마음에 드는 것을 바친 것이 있었다면, 그 보답을 해 줄 것을 요구했다. 바로 그 보답으로 그 신의 화살들로써 자기의 눈물에 대한 대가를 아카이아인들이 치르게 해달라고 그는 기원했다. (393d-394b)[29]

플라톤의 시가 분류법을 정리하면 다음과 같다. 시가(poetry)나 설화(story-telling)에서 비극(tragedy)이나 희극(comedy)과 같이 전적으로

29) 플라톤, 『국가 · 政體』, 박종현 역주, 서광사, 2011, p.202.

미메시스에 의해 되는 것이 있고, 또한 디오니소스에게 바치는 합창가인 디티람보스(dithyrambos) 시가에서와 같이 시인 자신이 이야기하는 것이 있는데, 서사시(epic)는 이 양쪽 것으로 된 것이다.(394b-c)

그렇다면 이러한 시가를 분류하는 것을 통해 플라톤이 주장하려는 것은 무엇인가? 그것은 다음과 같은 점이다. 우리가 시인들로 하여금 미메시스로써만 우리에게 이야기하도록 할 것인지? 일부는 미메시스를 하되 일부는 미메시스를 하지 않도록 할 것인지? 이 경우에는 어떻게 분류할 것인지? 아니면 전혀 미메시스를 못하게 할 것인지? 등에 대하여 합의를 보아야한다는 것이다. 그렇다면 왜 플라톤은 미메시스를 비판하는가? 여기에서 이제 수호자(guardians)의 교육에 대한 언급이 나온다. 그의 관심이 교육으로 이동하는 것이다.

> 그러니 만약에 우리가 우리의 처음 주장(원칙: logos)을 지키려 한다면, 즉 우리의 수호자들이 다른 일체의 '전문기술'(demiourgos)을 포기하고서 이 나라의 그야말로 엄밀한 뜻의 '자유의 일꾼(구현자)'(demiourgos eleutherias)들이어야만 한다는, 그리고 이에 기여하는 것이 아닌 그 밖의 어떤 것에도 종사하지 않아야만 한다는 그 주장(원칙)을 지키려 한다면, 이들은 그 밖의 어떤 것에도 매달려서는 아니 되며 또한 어떤 것도 모방해서는 아니 될 걸세. 하지만, 이들이 모방을 할 경우에도, 이들에 어울리는 것들을, 즉 용감하고 절제 있고 경건하며 자유민다운 사람들을, 그리고 이와 같은 모든 것을 바로 어릴 때부터 모방해야만 하네. 그러는 반면에, 이들은 비굴한 짓을, 또한 그 밖에 그 어떤 창피스러운 짓도 모방하지 말아야 하며, 이런 걸 모방하는 데 있어서 능한 사람들이 되어서는 아니 되네. 이는 모방으로 해서 이들이 바로 그렇게 되어 버리는 일이 없도록 하기 위해서일세. 혹시 자넨, 모방이 젊은 시절부터 오

래도록 계속되면, 몸가짐이나 목소리에 있어서 또는 사고에 있어서 마침내는 습관으로 그리고 성향으로 굳어져버린다는 사실을 아직 모르고 있었는가?(395b-d)[30]

여기에서 플라톤이 주장하는 요지는 "일부는 미메시스를 하되 일부는 미메시스를 하지 않도록 할 것인지?"라는 혼합형은 아이들과 교육을 돌보는 가복(家僕)들과 대다수인 군중들에게는 제일 즐거운 것이지만 "이 유형이 우리의 정체(政體, politeia)에는 어울리지 않는다."는 것이다. 왜냐하면 "이 나라에서는 각자가 한 가지 일을 하므로, '양면적인 사람'도 '다면적인 사람'도 없기 때문"이라는 것이다.(395d-e) 플라톤의 이야기를 좀 더 들어보자!

그러니까 바로 이 까닭으로 해서 오직 이런 나라에서만 우리는 제화공을 제화공으로 발견할 뿐, 구두 만드는 일에 더하여 조타수로서 발견하는 일이 없을 것이고, 또한 농부를 농부로서 발견할 뿐, 농사에 더하여 재판관으로서 발견하는 일도, 그리고 전사(戰士)를 전사로서 발견할 뿐, 전쟁에 더하여 돈 버는 사람으로서 발견하는 일도 없을 것이며, 또한 그 밖의 모든 사람의 경우에도 이는 마찬가지겠지? … 만일에 재주가 있어서 온갖 것이 다 될 수 있고 또한 온갖 것을 다 모방할 수 있는 사람이 우리의 이 나라에 와서 몸소 그런 자신과 자기의 작품을 보여 주고 싶어 한다면, 우리는 그를 거룩하고 놀랍고 재미있는 분으로서 부복하여 경배하되, 우리의 이 나라에는 그런 사람이 없기도 하지만, 그런 사람이 생기는 것이 합당치도 않다고 말해주고서는, 그에게 머리에서부터

30) 위의 책, pp.205-206.

향즙을 끼얹어 준 다음, 양모로 관까지 씌워서 다른 나라로 보내 버릴 걸세. 한편으로 우리 자신은 이로움(opelia)을 위해서 한결 딱딱하고 덜 재미있는 시인과 설화 작가(이야기꾼: mythologos)를 채용하게 되겠는데, 이런 사람은 우리한테 훌륭한 사람의 말투를 모방해 보여 주며, 이야기를 함에 있어서도, 앞서 우리가 군인들을 교육하는 데 착수했을 때, 처음에 우리가 법제화했던 그 규범들에 의거해서 할 걸세.(379e-398b)[31]

이제 다시 에릭 해블록의 플라톤 독해로 돌아가보자! 에릭 해블록의 독해에 의하면, 이 대목에서 이제 미메시스는 학습자가 수업을 받고 습득하는 상황에 쓰이는 용어가 되었다는 것이다.

이 학습자는 교과내용을 반복해서 학습함으로써 스스로 능숙해져야 하는 것들을 '모방'한다. 이 점은 플라톤이 분업과 전문화를 요구하는 사회적 교육적 원리(394e3)를 환기시킬 때 더욱 명료해진다. 젊은 수호자를 훈련시키는 문제가 부각되는 것이다. 그들에게 부과된 임무는 한낱 기교적인 것에 그치지 않고 인격과 윤리적 판단을 요한다. 플라톤이 말하는 바에 따르면, 이런 인격과 윤리적 판단은 '젊은 시절부터' 부단히 '모방하는' 데 힘쓰는 학습과 훈련의 결과일 따름이다.(395d1-3) 따라서 논의의 맥락이 작가의 창의적 상황에서 교육적 상황으로 옮겨간 것이 분명하다.[32]

말하자면 이제 시가와 미메시스는 교육의 핵심 내용으로 분석이 되며, 바야흐로 교과서 투쟁이 되기에 이른다. 『폴리테이아』의 제3권에

31) 위의 책, p.211.
32) 에릭 A. 해블록, 『플라톤 서설』, 이명훈 옮김, 글항아리, 2011, pp.40-41.

서 거론한 미메시스라는 용어는 제10권에서는 그 의미에서 방향선환이 일어나게 되는데, 플라톤의 공격의 표적은 극시에 국한하였던 제3권의 비판을 넘어서서 극작가뿐만 아니라 시인 호메로스나 헤시오도스까지로 표적이 이동하는 것이다. 플라톤은 시의 위험성은 곧 지성에 해를 가하는 위험성이라고 보는 것이다. 왜 그런가? 다음은 에릭 해블록의 분석이다.

이 물음에 대한 답변을 위해서는 미메시스가 진정으로 무엇인지에 대한 완전하고도 철저한 정의가 필요하다고 플라톤은 말한다. 이 물음에 대한 답변은 제3권과 제10권 사이의 여러 권에서 확립된 플라톤의 이론을 우리가 받아들일지 어떨지에 달려 있다. 그의 이론에 따르면 절대지 또는 진정한 학문은 형상에 관한 학문, 오직 형상을 다루는 학문이고, 응용학 또는 기예는 이 형상을 인공물에 모사하는 데 있다.(596a5) 화가와 시인은 이 가운데 어느 것도 성취하지 않는다. 시는 비(非)-기능적이라기보다는 반(反)-기능적이다. 예컨대 장인은 자신의 일에 응용할 수 있는 명확한 지식을 갖고 있지 않다.(598c6-d5) 더구나 숙련된 교육자가 지성을 훈련시킬 때 그를 이끌 만한 확실한 계획과 목표를 내걸 수도 없다. 왜냐하면 이 지성의 훈련은 계산과 측정의 기술에 달려 있고, 감각적 경험에 따른 혼란은 이성의 통제를 받아 비판적으로 교정되기 때문이다. 이와 반대로 시는 끊임없이 미망이나 혼동, 불합리 속으로 빠져든다.(602c4-603b8) 결국 미메시스란 이런 것이며, 마치 어두운 동굴 벽면에 비치는 상(像)과 같이 환영의 그림자에 불과하다.(598b6 이하)[33]

33) 위의 책, pp.42-43.

플라톤이 보기에 실재는 합리적이고 과학적이며 논리적인 특징을 지녔는데, "시라는 매체는 사물의 참된 관계나 도덕적인 덕의 참된 정의를 드러내는 것과는 거리가 멀고 실재를 과장하거나 왜곡하는 일종의 굴절막이 되며, 동시에 우리 감수성의 가장 피상적인 부분에 호소함으로써 우리를 미혹에 빠뜨리거나 속여 먹는다."[34]라는 것이다.

그런데 내가 보기에, 여기에서 중요한 질문이 제기된다. 같은 질문의 반복이다. 왜 플라톤은 시가와 시인을 공격하는가? 왜 예술의 추방을 주장하는가? 과연 플라톤이 주장하는 이 추방하려는 예술은 오늘날의 예술과 같은 의미의 예술인가? 이 질문을 고찰하기 위해서는 시차적인 관점(parallax view)에서 비판적으로 살펴보아야 한다. 오늘날의 관점과 당시의 관점을 비교해보아야 한다. 지금—여기의 지평과 당시—그곳의 지평 간의 대화가 필요하다!

우리가 『폴리테이아』 전편을 독해해볼 때, 이 책의 주요한 요지는 교육이론이고 그 핵심은 교육자로서의 시인이며 교과서로서의 시가라는 것이다. 제8권과 제9권에서 다루어지는 정체(政體, polity)에 관한 언급은 이 논의의 확장이다. 왜냐하면 당시의 폴리스에서 차지하는 시의 위상은 오늘날의 시와는 위상이 다르다. 당시의 시는 유익한 인식의 장대한 보고(寶庫)로서, 유능한 시민이 교양의 핵심으로서 배워야만 하는 윤리학, 정치학, 역사학, 기술에 대한 일종의 백과사전이었다는 것이다. 그래서 플라톤은 "수사학에서 변증론으로 방향을 바꾸고, 계속해서 이성으로 파악할 수 있는 진리와 시가 촉발하는 환영 사이에 엄연히 존재하는 틈새를 입증하는 일에 착수한다."[35]는 것이다.

34) 위의 책, p.43.
35) 위의 책, p.47.

그렇다면 플라톤의 대안은 무엇인가? 그것은 플라톤의 아카데미아의 설립(BC387)에서 드러난다. 플라톤이 제시하는 교육과정은 학문, 즉 에피스테메(epistēmē)인 것이다. 이제 구송에서 기록으로 전환하는 혁명이 요구된다는 것이 플라톤 주장의 핵심이고, 그러한 측면에서 에릭 해블록은 플라톤을 미디어 혁명가로 독해하는 것이다.

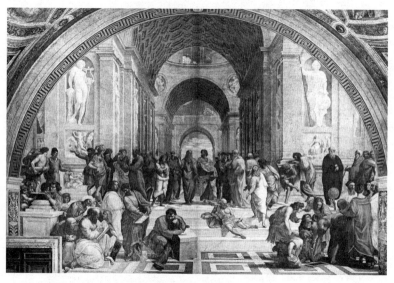

라파엘로 산치오(Raffaello Sanzio), 〈아테네학당〉, 1510–11.

7. 예술과 미학

본서의 책머리에서 "예술과 미학의 대화(Dialogue between Arts and Aesthetics)"에 대하여 언급한 바 있다. 이 대화를 통해 예술은 그 미학적 사유를 더욱 심화시켜 나갈 것이고, 미학은 그 예술적 내용이 더욱

풍부해질 것이라고 언급하였다. 사실 지금까지 예술가의 활동과 예술 작품의 의미는 예술의 영역에 한정되지 않고 비평, 미학, 철학의 영역과 맞물려 그 의미의 재해석이 이루어져 왔던 것이다. 본서도 어쩌면 항아리(matrix)에 예술과 미학에 대한 이런저런 이야기들을 담아보려는 노력일 것이다.

현재 독일 예나대학교 철학과 교수인 미학자 볼프강 벨슈(Wolfgang Welsch)는 후기 비트겐슈타인의 '가족유사성' 개념을 빌려서 미학이라는 용어 안에 다양한 맥락을 담는다. 현대 미학의 새로운 시나리오, 진단, 전망을 『미학의 경계를 넘어』라는 제목 속에 담는다. 볼프강 벨슈의 미학 이야기이다. 그 시사성은 무엇일까? 그의 언급은 미학을 중심으로 예술을 포괄하는 맥락이라고 볼 수 있다. 그가 그 책의 서문에서 자기의 책이 여러 가지로 중요한 의미를 지닌다고 주장하면서 언급한 내용을 음미해보자.

> 이 책에서는 첫째로 미학의 대상이 예술 영역을 넘어서서 확장되는 것을 옹호하고 있다. 예술 분석 자체에 대한 장점들과 더불어서 말이다. 둘째로 심미적인 것에 대한 양가성은 항상 관점에 달려 있다는 사실을 보여준다. 셋째로 다양한 우리 문화 사이에 있는 경계들이 심미적 변화에 따라 어떻게 변화되었는지, 그리고 그 경계들이 어떠한 과정을 거쳐 형성되었으며 그 내적 존립이 어떻게 변화하는지 물음을 제기했다.[36]

그러면서 볼프강 벨슈는 "오늘날 미학은 참으로 넓은 영역이다."라

36) 볼프강 벨슈, 『미학의 경계를 넘어』, 심혜련 옮김, 향연, 2005, 서문.

고 언급한다. 또한 "심미적(ästhetische)인 것의 의미론적 불명확성에 대한 문제는 미학이라는 분과처럼 오래된 문제다."라고 언급한다.

미학은 때에 따라 감각적인 것에 관한 것, 아름다움에 관한 것, 자연에 관한 것, 지각에 관한 것, 판단에 관한 것, 인식에 관한 것을 중요하게 다뤄왔다. 그리고 '심미적'이라는 것은 변화 가능한 것으로 감성적인, 즐거운, 예술적인, 외양적인(scheinhaft), 허구적인, 산출적인, 가상적인(virtuell), 유희적인, 구속력이 없는 등등을 의미한다.[37]

그러면서 "가족유사성(Familienänlichkeit)"이라는 철학자 비트겐슈타인의 후기 사유의개념을 빌려 심미적이라는 개념의 문법을 규정한다. 비트겐슈타인의 『철학적 탐구』에 나오는 문구 "언어"를 "심미적"으로 치환해 다음과 같이 고민을 해결한다.

우리가 심미적이라고 부르는 모든 것의 공통적인 것을 말하는 대신에, 나는 이러한 현상들이 우리가 모든 것에 동일한 단어를 사용할 수 있는 어떤 공통적인 것을 전혀 가지고 있지 않다고 말한다. 오히려 이러한 현상들은 서로 아주 다양한 방식으로 '닮아 있다.' 그리고 이러한 친척 관계들 때문에, 우리는 이러한 현상 모두를 '심미적'이라고 부른다.[38]

그런 다음 볼프강 벨슈는 '가족유사성'에 의해 특징되어지는 "심미적(ästhetische)"이라는 용어를 항아리(matrix)에 담아보고 있다. 감성적,

37) 위의 책, p.35.

38) 위의 책, p.37. 여기에서 '심미적'이라고 강조한 것은 본서에서 인용하면서 하였다.

감각과 지각(쾌락적인, 이론적인), 현상론적인(가상, 현상적인, 표면 강조적인, 외적인, 표면적인), 주관적인, 선하고 아름다운, 장식적이고 산출적인, 예술적인, 미학과 일치하는, 예민한, 탐미적인, 가상적인 등의 의미 요소들이 항아리에 담아진다. 정리해보면, '심미적'이라는 표현이 가지는 상이한 용법들은 가족유사성들에 의해 결합되었으며, 다양한 의미들 사이에는 겹침과 상호 결합뿐만 아니라 중요한 차이점도 존재한다는 것이다. 따라서 '심미적'이라는 표현이 지니는 다의성은 불쾌하거나 위협적이지 않고 잘 파악될 수 있으며, 가족유사성 일반은 '심미적'이라는 표현의 느슨한 연관성을 보증한다는 것이다.[39)]

39) 위의 책, pp.36-51.

2장

재현과
환영으로서의
예술

ART AND TECHNOLOGY

나는 앞장에서 "예술의 영원한 주제는 미메시스(mimesis)일 것이다."라는 화두를 꺼낸 바 있다. 플라톤의 예술론을 그의 유명한 미메시스에 대한 언급에서 살펴보았다. 그는 모방으로서의 미메시스에 대하여 언급하였던 것이다. 이제 모방으로서의 예술에서 '재현과 환영으로서의 예술'을 검토하려고 한다. 르네상스 시대의 지오르지오 바자리(Giorgio Vasari, 1511-1574)에서부터 시작되고 20세기의 E. H. 곰브리치(E. H. Gombrich, 1909-2001)에 이르는 시대까지 중에서 예술을 재현과 환영을 중심으로 독해한 예술론에 대한 고찰이다. 말하자면, 재현과 환영으로서의 미메시스에 관한 이야기이다.

1. 예술 내러티브

미국 컬럼비아대학 철학과 명예교수였으며 미국철학회와 미국미학회의 회장을 역임한 아서 단토(Arthur C. Danto, 1924-2013)는 그의 저서 『예술의 종말 이후』에서 다음과 같이 언급하고 있다.

> 이 이야기는 이쯤에서 접고 나 자신의 내러티브로 돌아가서 최초의 위대한 미술이야기, 즉 바자리 이야기를 시작해보도록 하자. 이 이야기에 따르면, 미술은 시각적 외관의 정복이자 숙달 전략들의 점진적 획득으로써, 이를 통해 세계의 시각적 표면들이 인간의 시각세계에 미치는 효과가, 이와 동일한 방식으로 시각체계에 영향을 미치는 그림의 표면을 수단으로 복제될 수 있었던 것이다. 에른스트 곰브리치 경이 중요한 저작 『미술과 환영』에서 설명하고자 한 것이 바로 이 이야기였다.[40]

아서 단토는 지오르지오 바자리에서부터 시작되고 E. H. 곰브리치까지 이어진 재현과 환영으로서의 예술 내러티브와 클레멘트 그린버그의 모더니즘 내러티브가 1964년 앤디 워홀의 작품 〈브릴로 박스〉 전시를 계기로, 이제 예술 내러티브의 시대가 종말을 고하고 탈역사의 예술 다원주의 시대로 진입하였다고 보고 있는 것이다. 따라서 아서 단토의 스케치에 따른다면, 먼저 모방의 시대가 있었고 이데올로기 시대가 이어지며, 그 다음에는 어떠한 예술도 허용되는 탈역사적 시대가 이어진다는 예술사의 거대 서사가 그려지는 것이다.

40) 아서 단토, 『예술의 종말 이후』, 이성훈 · 김광우 옮김, 미술문화, 2010, p.115.

이 시대들 각각은 상이한 미술비평 구조에 의해 특징지어진다. 전통적인 모방의 시대에서 미술비평은 시각적 진실에 기초해 있었다. 이데올로기의 시대에서 미술비평의 구조는 내가 벗어나고자 했던 것으로, 자신이 받아들인 예술(참된 예술)과 진짜 예술이 아닌 것으로 간주되는 그 밖의 모든 것 사이의 배타적인 구별에 입각해서 예술이 무엇인지에 대한 자신의 철학적 관념을 제시하였다. 탈역사적 시대에 와서는 철학의 길과 예술의 길이 갈라지게 되는데, 이것은 탈역사적 시대의 미술이 그렇듯이 탈역사적 시대의 미술비평 역시 다원주의적으로 된다는 것을 의미한다.[41]

우리가 아서 단토의 예술론을 수용하든지 비판하든지 그러한 선택과는 무관하게 예술을 모방으로서의 미메시스로 독해한 플라톤과 그 이후 예술을 재현의 내러티브로 서술한 지오르지오 바자리로부터 예술의 내러티브가 시작하고 있음은 부인할 수는 없다. 그리하여 나는 "재현과 환영으로서의 예술"을 고찰하고자 하는 시도를 지오르지오 바자리의 내러티브에 대한 이해에서 시작하려고 한다.

2. 지오르지오 바자리 내러티브

『가장 저명한 화가, 조각가 및 건축가』의 저자, 지오르지오 바자리는 누구인가?[42] 아서 단토는 "바자리의 이 책에서부터 예술 내러티브가

41) 위의 책, p.112.

42) 지오르지오 바자리는 그의 저서 『가장 저명한 화가, 조각가 및 건축가』(1550)에서 자기 자신을 '아렛조(Arezzo)의 화가 겸 건축가'로 소개하면서, 1524년, 즉 그의 나이 13살 때, 코르토나

시작되었고, 이 내러티브는 20세기 중반에까지 이르렀다."라고 언급
한 바 있다. 또한 프랑스의 스탕달 그로노블 대학의 이탈리아 문학 교
수인 롤랑 르 몰레(Roland le Molle)는 그를 가리켜 "메디치가의 연출
가"[43]라고 표현하고 있다.

지오르지오 바자리는 1550년에 출판한 이 책의 초판의 내용에 대하
여, 피렌체 공인 코지모 데 메디치(Cosimo de' Medici, 1389 - 1464)에
대한 헌사에서 다음과 같이 기술하고 있다.

> 그리하여 이미 생명을 잃은 예술을 우선 재생시키고, 다음으로 그것을
> 점차 육성하서 오늘날 보는 바와 같은 미와 장엄을 높은 단계로 올린
> 여러 공장(工匠)들의 생애, 작품, 수법 및 환경 등을 기록하고자 애쓴
> 저의 노작이 각하의 흥미를 자아내리라는 것을 믿어마지 않습니다.[44]

(Cortona)의 추기경 실비오 파세리니(Silvio Passerini)가 그를 피렌체로 데리고 가서 미켈란젤
로(Michelangelo), 안드레아 델 사르토(Andrea del Sarto) 등의 문하에서 그림 공부를 할 수
있게 해주었다고 소개하고 있다.

43) 롤랑 르 몰레(Roland le Molle)는 미켈란젤로가 지오르지오 바자리로부터, 바자리의 책 『가
장 저명한 화가, 조각가 및 건축가』를 받고 그를 위해 쓴 소네트를 소개하고 있다. 두 거장 화
가의 글과 글의 향연이 우리를 즐겁게 해준다. "그대, 소묘와 색채로써/미술을 자연과 동등한
것으로 만들었다면,/자연의 아름다움을 더욱 아름답게 표현함으로써/자연 본유의 가치를 약
간 빛바래게 하였다오.//그대, 한층 더 고귀한 작업, 글쓰기의 작업을/지혜로운 손을 들어 수
행함으로써, 이제 그대는 글에서 얻어내었소./그대가 갖지 못했던 유일한 특권,/사람들(미술
가들)에게 생명을 부여하는 특권을.//만일 한 세기가 글과 경쟁하여 아름다운 작품들을 창조
해냈다면,/이제는 글에게 자리를 넘겨주어야 할 때요./모든 것이 그 끝을 향해 다가가고 있는
이때에.//오래전에 꺼져 버린 다른 이들의 기억을/오늘 그대가 되살려 내었소. 왜냐하면 무슨
일이 일어난다 하더라도/〈미술가 열전〉과 그대는 영생을 누리게 될 것이므로." 롤랑 르 몰레,
『조르조 바사리』, 임호경 옮김, 미메시스, 2006, pp.196-197.

44) 지오르지오 바자리, 『이탈리아 르네상스 美術家傳』, 이근배 역, 탐구당, 1987, 서문.

바자리와 저서 『가장 저명한 화가, 조각가 및 건축가』, 1550.

지오르지오 바자리가 이 헌사에서 언급한 재생, 즉 '리나시따 (Rinascita)'에서 프랑스어로 번역된 르네상스(Renaissance)라는 용어가 나온 것이다.[45]

지오르지오 바자리는 이 책의 「전기에 대한 서설(Preface to the Lives)」에서 "이 예술작품의 근원은 바로 자연 그 자체"이고 "이 예술가들은 특별한 은총에 의하여 우리에게 아낌없이 주어진 신의 빛"이라고 다음과 같이 언급한다.

45) 지오르지오 바자리의 책의 영역본인 *The lives of the most excellent painters, sculptors, and architects*, trans. Gaston du C. de Vere, Modern Library, 2006. 에서는 Rinascita를 Resurrection으로 번역한다. p.9. 참고. 또 다른 영역본인 *The Lives of the Artists*, trans. Julia Conaway Bondanella and Peter Bondanella, Oxford University Press, 2008 에서는 rebirth로 번역하고 있다. p.6. 참고.

그러나 그리스 사람, 이디오피아 사람 및 칼데아 사람들의 작품 연대는 우리 자신의 작품 연대만큼, 아니 아마 그 이상으로 불확실하기 때문에, 우리가 이 작품들에 대한 판단을 내릴 때는 추측에 의존할 수밖에 없다. 그렇지만 그 추측들은 그렇게 근거가 희박한 것은 아니어서 여러 분야에 폭넓게 그 중요성을 지니게 된다. 이 예술작품의 근원이란 바로 자연 그 자체이고 세상에서 가장 아름다운 원형을 작품으로 만든 것이며, 또 이 예술가들은 특별한 은총에 의하여 우리에게 아낌없이 주어진 신의 빛이고, 이 빛으로 말미암아 우리 인간이 다른 동물보다 뛰어나게 만들어졌을 뿐만 아니라, 이렇게 말하는 것이 죄가 아니라면 신과 유사하게 창조되었다고 나는 말하고 싶다. 나는 이런 이야기를 하는 것이 조금도 진리에 어긋나는 것이 아니라고 믿으며, 이 문제를 신중하게 고찰하고자 하는 이는 누구든 나와 같은 판단을 내릴 것으로 믿는다. 우리 시대에 있어서 황야(荒野)에서 거칠게 자라난 어린이가 자연이라는 아름다운 그림과 조각을 유일한 모델로 하여, 오직 자신의 기민한 재능에만 힘입어서 본능적으로 그림을 그리기 시작하였다고 하자. 최초의 인류는 우리들보다도 좀 더 신에게 가까웠기 때문에, 더 한층 완전하며 지적이며 더욱 뛰어난 재능을 가지고 있었으며 오묘한 자연의 원형을 모델로 하여 혼자 힘으로 이와 같은 고귀한 예술을 창조하여 작은 데에서부터 시작하여 점점 진보하여 완성으로 이끌어갔다는 것은 가능한 일이라고 하겠다. 누군가의 손에 의하여 어느 때엔가 무엇이 시작된다는 것은 의심할 수 없는 당연한 일이다.[46)]

지오르지오 바자리는 예술 작품의 근원을 "자연 그 자체이고 세상에

46) 지오르지오 바자리, 『이탈리아 르네상스 美術家傳』, 이근배 역, 탐구당, 1987, pp.19-20.

서 가장 아름다운 원형을 작품으로 만든 것"이라고 보고 있는 것이다. 또 예술가들에 대하여 "은총으로 주어진 신의 빛"이라고 언급하고 있다. 그에게서 플로티누스(Plotinus)적인 사유를 볼 수 있다.[47]

지오르지오 바자리는 예술의 완성과 파괴와 회복에 대한 본인의 견해를 기술한다. 여기에서 회복은 '리나시따(Rinascita)'이다.

> 따라서 나는 누군가가 예술의 창시자였으리라는 것을 굳이 부인하고 싶지 않다. 또 어떤 사람이 다른 사람을 도와서 소묘(素描), 채색, 돌 을새김을 제작하는 방법을 가르쳤으리라는 것도 부인하지 않는다. 왜 냐하면 모든 예술은 자연의 모방이며 자기 혼자 힘으로는 향상될 수 없으므로, 자기보다 낫다고 생각되는 작가들의 작품을 모방하는 사람 을 나는 잘 알고 있기 때문이다. 그러나 이런 사람 또는 사람들이 누구 인가를 독단적으로 확인하기 바라는 것은 판단하기에 매우 위험스러 운 일이며, 또한 우리가 예술이 발생한 진정한 뿌리와 기원을 알고 있 다면 아마도 거의 알 필요가 없는 일이라고 틀림없이 말할 수 있다. 왜 냐하면 예술가의 생명이며 명예인 작품의 맨 처음 것, 그 다음 것, 또 그 다음 것들이 모든 사물을 사라져 버리게 하는 세월의 작용으로 없 어져버렸으며, 그 때에는 저술가도 없었으므로 적어도 그러한 방식으 로는 후세 사람들에게 알릴 수가 없었고 따라서 그 작품을 만든 예술

47) 미학자 타타르키비츠(Tatarkiewicz, 1886-1980)는 그의 저서에서 플로티누스(Plotinus, 203-269/270)의 철학을 다음과 같이 정리하고 있다. "플로티누스의 철학은 절대자와 유출의 개념에 근거를 두었다. 절대자는 빛과 같이 빛을 발하며 모든 형태의 실재는 거기서부터 유출 되어 나온다. 첫 번째는 이데아의 세계, 그 다음은 영혼의 세계, 마지막으로는 질료의 세계이 다. 절대자로부터 멀리 떨어질수록 그 세계는 불완전하다. 그러나 절대자로부터 가장 멀리 떨 어져 있는 질료의 세계조차 절대자의 유출이며 그 미는 절대자의 반영이다. 이 불완전한 세계 에 살고 있는 인간은 그가 애초에 온 더 높은 세계로 돌아가고자 희구한다. 그곳으로 인도하 는 길들 중 하나가 예술이다." 타타르키비츠, 「미학사」, 손효주 옮김, 미술문화, 2005, p.563.

가들 역시 잊혀지게 되었기 때문이다. 그러나 일단 예술가들이 사신들의 시대 이전의 일들을 기록하기 시작하였을 때, 최후의 기록에 남은 예술가들이 우선 기록되게 되었다. 꼭 같은 사정으로 저술가들이 기록한 최초의 예술가들이란 하마터면 영원히 잊혀버릴 뻔한 문턱에 서있던 사람들이다. 따라서 최초의 시인으로 누구나가 호메로스(Homeros)를 손꼽을지라도, 호메로스 이전에는 유명한 시인이 없었다는 것은 아니며 그보다 훌륭하지는 않아도 누군가 있었을 것이지만 그들에 관한 정보가 2,000년 전에 망실되어 있었다는 데 지나지 않는다. 그러나 이 문제는 너무 옛날 일이어서 불확실하므로 덮어두고, 좀 더 확실한 일들, 즉 예술의 완성, 파괴, 그리고 회복, 좀 더 적절한 말로는 재생(Rinascita)의 각 시대에 관하여 검토하기로 하자.[48]

아울러 지오르지오 바자리는 그의 저작이 예술을 지탱하는 힘으로 역할을 할 것이라고 확신하고 있다. 이 저작에서 조각과 회화에 대하여 그 발단에서부터 걸어온 발자취를 대략 이야기한 것은, 어떻게 우리 공장(工匠)들이 예술을 보잘것없는 시초로부터 높은 경지에까지 도달시켰으며, 또 어떻게 하여 예술이 그 절정으로부터 완전한 파멸로 전락하였는지, 그리고 또 예술을 재생시켜 우리가 살고 있는 이 시대에 와서 다시 완성된 경지에 도달하게 되었는지 등에 대한 경위를 쉽게 이해할 수 있도록 하기 위함이었다는 것이다.

또한 지오르지오 바자리가 원하는 것은 만일 언젠가는 인간의 태만 혹은 시간의 악의에 의해서든지, 또는 이 지상의 모든 것을 언제나 같은 상태로 오랫동안 존속하는 것을 원하지 않는 신의 의사에 의해서든

48) 지오르지오 바자리, 『이탈리아 르네상스 美術家傳』, 이근배 역, 탐구당, 1987, p.20.

지, 예술이 다시 파괴와 혼돈에 빠지는 일이 일어난다면, 자신의 노작 (勞作)이 예술의 생명을 지탱시킬 수 있을지도 모르며, 또는 적어도 고매한 정신을 지닌 유능한 공장들을 고무시켜 그들을 도와줄 수 있을지도 모른다고 언급한다. 지오르지오 바자리 본인의 선의와 이들 거장들의 작품을 가지고 예술을 지탱하는 힘과 장식이 풍성해시기를 기원하기 때문이라는 것이다.[49]

3. E. H. 곰브리치와 칼 포퍼

E. H. 곰브리치(E. H. Gombrich)

E. H. 곰브리치는 익히 알려진 대로 이탈리아 르네상스 미술 분야에 대한 연구 업적을 쌓은 대가이다. 그의 박사학위 논문(1933)은 16세

49) 위의 책, p.30.

기 즉 친퀘첸토(Cinquecento)의 이탈리아 르네상스 직후에 등장한 소위 매너리즘(Mannerism) 미술에 대한 새로운 해석을 제시한 것이었다. 이 논문에서 E. H. 곰브리치는 막스 드보르작(Max Dvořák)이 양식(Style)으로서 매너리즘을 바라보는 견해를 비판하였다. E. H. 곰브리치는 역사를 이데아의 현현, 절대정신의 외화, 혹은 유토피아로 가는 필연적인 전개로 보는 역사주의를 비판하였듯이, 역시 미술의 역사를 양식의 역사로 바라보는 것에 대해서도 비판하고 있는 것이다.

E. H. 곰브리치는 박사학위 논문인 「건축가로서의 율리오 로마노(Giulio Romano als Architekt)」에서, 매너리즘 건축을 대표하는 〈팔라조 델 테(Palazzo del Te)〉는 매너리즘이라는 시대양식의 반영이 아니라 주문자인 페데리코 곤자가(Federico Gonzaga) 공작의 유별난 취미에 따른 것임을 논증하였다. [50] 즉, 미술의 역사는 헤겔리언의 관점에

50) 그는 이 당시의 소감을 그의 저서인 르네상스 4부작에서 기술하고 있다. "이 즐거움이 다양한 방문자에게 매우 다양한 반응을 불러일으키는 것은 의심할 여지가 없다. 19세기와 금세기 초반에 아름다움을 찾아 이탈리아를 방문한 관광객들이 많이 그곳(팔라조 델 테)을 거쳐 갔다. 무시하는 의미에서 쓴 용어인 '매너리즘'으로 알려진 르네상스 후반의 후기-고전 양식에 관심이 유발되기 시작한 것은 제1차 세계대전 이후에나 되어서였다. 현대적 예술 흐름에 만연하고 있는 심리적 불안과 매너리즘 예술의 날카로운 영향 사이에 유사성이 있다는 것이 감지되었다. 내가 율리오 로마노에 대한 박사학위 논문의 핵심 주제로 그 궁전을 잡은 때는 1930년대 초반이었다. 이 예술은 깊은 정신적 위기의 징후라는 생각이 곧 나에게 떠오른 곤자가 아카이브에서의 나의 연구작업 어느 곳에선가 설명했듯이, 나는 확실히 이 매혹적인 해석의 마법에 사로잡혀 있었다. 하지만, 내가 보았고 강조한 것은 율리오가 예기치 않은 불협화음과 멋진 고전 형식의 채용을 선호했다는 대조적인 효과였다. 나는 그때에 매너리즘 경향에서의 억압적인 형식과 잔인한 형상화의 동일시, 그리고 신고전주의 경향에서의 무심한 유보 등 이들 표현주의 양식 양자의 심리적인 중요성에 특별히 관심이 있었다. 그것은 거장들의 내적 갈등의 증상이었다." 원문은 다음. "No wonder that this plaisance aroused very different reactions in different visitors. The tourists of the nineteenth and early centuries who came to Italy in search of beauty largely passed it by. It was only after the First World War the interest began to focus on the post-classical style of the late Renaissance known by the dismissive term of 'Mannerism'. It was felt that a kinship must exist between the psychological malaise that pervaded the modern movements and the shrill effects of Mannerist art.

서와 같은 시대정신의 구현이라기보다는 당면한 문제의 해결을 위한
노력의 결과라고 보았던 것이다.[51]

〈팔라조 델 테(Palazzo del Te)〉, in Mantua (1526–34).

When, in the early thirties of this century, I made the palace the centerpiece of my
doctoral dissertation on Giulio Romano's architecture. I certainly stood under the spell
of this fashionable interpretation, though as I have explained elsewhere my work in the
Gonzaga archives soon weaned me of the idea that this art was a manifestation of a
profound spiritual crisis. Still, what I saw and stressed was the contrasting effects Giulio
liked to employ of unexpected dissonances and cool classical forms. I was particularly
interested at the time in the psychological significance of both these modes of expression,
equating the oppressive forms and cruel imagery with the tendencies of Mannerism,
and the detached reserve with a Neo-classical trend, symptomatic of the master's inner
conflicts." 출처는 다음. E. H. Gombrich, "Architecture and Rhetoric in Giulio Romano's
Palazzo del Te", *On the renaissance(Volume 4: New Light on Old Masters)*, Phaidon, 1986,
pp.161-163.

51) 양정무, 「곰브리치와 르네상스」, 『미술사논단』, 제14호, 2002.9, pp.328-329.

이제 E. H. 곰브리치의 예술론에 대하여 본격적으로 검토해보자! 그는 『서양미술사(The Story of Art)』에서 원시미술의 개념적인 방법과 '그들이 아는 것'에 의존했던 이집트인의 미술로부터 '그들이 본 것'을 기록하려고 했던 인상파 화가의 업적에 이르기까지의 흐름을 기술하였는데, 인상파의 근본적인 자기 모순적 성격이 20세기 미술에 재현의 붕괴를 가져왔다는 점을 시사하였다.[52]

E. H. 곰브리치는 이 책의 서론을 다음과 같은 명언으로부터 기술하고 있다. "미술이라는 것은 사실상 존재하지 않는다. 다만 미술가들이 있을 뿐이다."[53] 이 말은 무슨 의미일까? E. H. 곰브리치의 예술론이 이 한마디로 압축될 수 있다면, 이 압축 파일을 풀어보는 것이 그의 예술론의 전모를 독해하는 데 중요한 지점일 것이다. 내가 보기에, "미술이라는 것은 사실상 존재하지 않는다."라는 말은 예술에 대하여 이상주의적 원형을 제시하는 본질론적 접근 방법을 부정하는 견해이다. 예술가와 그들의 작품이 모여 결국 예술을 형성한다는 의미인 것이다. "'미술'이라는 말이 시대에 따라 각기 다른 뜻을 지닌다는 것"[54]이다.

나는 본서의 프롤로그에서, "예술이란 무엇인가? 무엇을 예술이라고 하는가? 이 두 질문은 어떻게 다른가?"라는 화두를 제시한 바 있다. 전자의 질문은 플라톤적인 질문이다. 이 질문은 예술에 하나의 '정의(definition)'를 내리려고 하는 것이다. 1장에서 살펴보았듯이, 플라톤은 방법론적 본질론(methodological essentialism)에 입각하여, '예술이

52) E. H. 곰브리치의 저서 『서양미술사』의 영문명은 *The Story of Art* 이다. 내가 보기에 E. H. 곰브리치가 이 책에서 말하고자 하는 바를 이해한다면, 번역서의 제목은 『예술 이야기』가 더 적절하다고 본다.

53) E. H. 곰브리치, 『서양미술사』, 백승길 · 이종숭 옮김, 예경, 2008, p.15. 원문은 "There really is no such thing as Art. There are only artists."

54) 위의 책, p.601.

란 무엇인가?' 라는 질문을 제기하고, '예술이란 이데아의 모방의 모방이다.'라고 정의하였던 것이다. 그러나 후자의 질문은 칼 포퍼의 질문 방식이다. 즉, 오른쪽에서 왼쪽으로 읽어가는 방식인 것이다.

칼 포퍼(Karl R. Popper)는 누구인가? E. H. 곰브리치는 그의 책『예술과 환영』에서 그와 철학적 교류를 지속해왔던 칼 포퍼를 거론하고 있다. E. H. 곰브리치는 히틀러 점령 이전의 비엔나에서의 칼 포퍼와의 운 좋은 만남과, 당시 칼 포퍼가 출간한『과학적 발견의 논리(The Logic of Scientific Discovery)』에서 받은 철학적 영향을 언급하고 있다. 칼 포퍼는 이 책에서 지각 자료보다 과학적 가설이 우위임을 입증하였다. E. H. 곰브리치는 칼 포퍼의 견해에 전적으로 공감하며 1959년에 출간한 자신의 저서인『예술과 환영』의 연구방법론으로 삼고 있다. E. H. 곰브리치는 이렇게 적고 있다.

> 내가 과학적 방법이나 철학에 관한 여러 문제와 관련을 맺은 게 있다면, 그것은 그와의 꾸준한 우정 덕분일 것이다. 포퍼 교수의 영향이 이 책의 곳곳에서 느껴진다면 나는 자랑스럽게 여길 것이다.[55]

E. H. 곰브리치는 칼 포퍼가 플라톤과 헤겔과 마르크스를 비판하는 다음의 대목을 인용한다.

> 그런데 나는 이러한 정신에―그것의 관념론적 원형에도 그리고 그 변증법적 유물론의 체현에도―조금의 공감도 갖고 있지 않다. 오히려 나는 그러한 정신을 경멸하는 사람들에게 커다란 공감을 갖고 있다. 그렇

55) E. H. 곰브리치, 『예술과 환영』, 차미례 옮김, 열화당, 2008, p.43.

지민 나는 그 정신이 최소한 하나의 공백이 존재한다는 것을, 다시 말하면 전통의 내부에서 일어나는 문제를 분석하는 따위와 같은 좀 더 분별 있는 어떤 것으로 그 공백을 메우는 것이 사회학의 임무인 분야가 있다는 것을 시사하고 있다고 생각한다.[56]

이렇게 E. H. 곰브리치도 예술의 역사를 양식사로 보는 견해를 비판하면서 다음과 같이 언급한다.

나는 양식이야말로 그러한 전통의 예라고 믿는다. 우리가 더 나은 가설을 내놓지 못하는 한, 이 세계를 재현하는 통일된 양식들이 있었다는 사실은 그러한 통일성이 어떤 초개인적인 정신, 즉 '시대정신'이니 '민족정신' 따위에 기인하는 게 틀림없다는 안이한 설명을 불러오게 마련인 것이다.[57]

이렇게 E. H. 곰브리치의 양식사 비판과 칼 포퍼의 역사주의에 대한 비판은 서로 맞닿아 있는 것이다.

56) 칼 포퍼, 『역사주의의 빈곤』, 문학과사회연구소 번역, 청하, 1983, p.197. 칼 포퍼는 이 책의 머리말에서 역사주의에 대한 비판을 다섯 가지로 요약하여 다음과 같이 정리하고 있다. "(1) 인간의 역사 과정은 인간의 지식의 성장에 크게 영향을 받는다. (2) 우리는 합리적 또는 과학적 방법에 의해서 우리의 과학적 지식이 앞으로 어떻게 성장할 것인지를 예측할 수 없다. (3) 따라서 우리는 인간의 역사 과정의 미래를 예측할 수 없다. (4) 이런 주장은 우리가 이론사학, 즉 이론물리학에 상응한다고도 볼 수 있는 역사적 사회과학의 가능성을 부인하지 않을 수 없다는 것을 의미한다. 역사적 예측의 기초가 되는 역사 발전의 과학적 이론이란 결코 있을 수 없는 것이다. (5) 따라서 역사주의적 방법의 기본 목표는 잘못된 것이며 역사주의는 무너지게 된다." 같은 책, pp.9-10.

57) E. H. 곰브리치, 『예술과 환영』, 차미례 옮김, 열화당, 2008, p.43.

4. 양식으로서의 매너리즘 비판

이제 막스 드보르작(Max Dvořák, 1874-1921)의 양식(Style)으로서 매너리즘을 바라보는 견해와 이에 대한 E. H. 곰브리치의 비판에 대하여 살펴보자.

막스 드보르작은 프란츠 비크호프(Franz Wickhoff, 1853-1909)와 알로이즈 리글(Alois Riegl, 1858-1905)의 공식 후계자로서 오스트리아 비엔나 미술사학파의 대표자이다. 막스 드보르작은 정신사로서의 미술사를 개척하였다. 그는 매너리즘의 표현주의적 본질과 의미를 밝히고 매너리즘을 하나의 독립된 의미와 가치를 지닌 미술양식으로 발견한다. 그의 탐구와 해석의 주된 대상은 르네상스 직후의 매너리즘 시대의 예술에 대한 것이었다. 막스 드보르작은 매너리즘 시대를 "미술사적 발전에 있어서 급격한 양식의 변화 또는 단절을 보이는 위기의 시대, 특히 표현주의 미술에 상응하는, 초감각적이고 비합리적이며 관념적인 세계관이 지배하는 시대"[58]로 보았다.

막스 드보르작은 제1차 세계대전의 와중에 겪은 시대의 정신적 위기 속에서, 20세기 초반 오스트리아를 중심으로 전개된 표현주의 미술에 관심을 두었다. 그는 특히 표현주의 작가인 오스카 코코슈카(Oskar Kokoschka, 1886-1980)와 매너리즘을 대표하는 작가인 엘 그레코(El Greco, 1541-1614)[59]를 비교하고 있다.

58) 박정기, 「막스 드보르작 -정신사로서의 미술사」, 『미술사논단』, 제5호, 1997.10., 한국미술연구소, p.201.

59) 엘 그레코(El Greco, 1541-1614)는 그리스의 크레타 섬 출신의 매너리즘 시대의 화가이다. 그의 본명은 도메니코스 테오토코폴로스(Domenicos Teotocopoulos)이다. 그는 그리스인이라는 의미에서 엘 그레코라고 불렸다. 그가 당시 그리스에서 베네치아로 건너왔을 때, 틴토레토(Tintoretto, 1518-1594)의 감동을 주는 화풍에 매혹을 느꼈다. 엘 그레코는 한동안 베네치아

막스 드보르작은 매너리즘 미술의 특징을 초감각적, 비물질적 정신의 환상적 비전으로 보았다. 이 매너리즘 미술은 르네상스 미술의 감각적, 물질주의적, 실증주의적인 자연미술과 대비되는 것이었다. 막스 드보르작은 오스트리아를 중심으로 한 20세기 초반의 표현주의를 16세기(친퀘첸토)의 매너리즘과 정신적 맥락을 같이하는 양식으로 발견하고 높이 평가하였던 것이다.

매너리즘 시대를 대표하는 예술가인 엘 그레코(El Greco)의 작품 〈다섯 번째 봉인의 개봉〉을 감상하여 보자! 엘 그레코의 화풍은 자연적인 형태와 색채를 대담하게 무시하고 감동적이고 극적인 환상을 강조하는 것이었다. 이 작품은 요한계시록의 한 장면인 다섯 번째 봉인의 개봉을 묘사한 것이다. E. H. 곰브리치는 엘 그레코에 대하여 다음과 같이 언급한다. "엘 그레코의 미술이 재발견되고 이해되기 시작한 것은 현대 미술가들이 모든 미술 작품에 '정확성'이라는 동일한 기준을 적용하지 말라고 가르쳐준 제1차 세계대전 이후에야 비로소 가능했다."[60] 여기에서 E. H. 곰브리치가 언급하는 제1차 세계대전 이후라는 의미는 오스카 코코슈카(Oskar Kokoschka) 등 오스트리아 표현주의 작가들의 등장을 말한다.

에 머물다 스페인에 정착하였다.

60) E. H. 곰브리치, 『서양미술사』, 백승길·이종승 옮김, 예경, 2008, pp.373-374. 이 작품에 대한 E. H. 곰브리치의 설명을 좀 더 인용해보자! "그림의 한 구석에서 환상적인 황홀경에 빠져서 하늘을 쳐다보며 예언자의 몸짓으로 두 팔을 올리고 있는 사람이 바로 성 요한이다. … 흥분된 몸짓을 하고 있는 나체의 인물들은 하늘에서 내린 선물인 흰 두루마리를 받기 위해서 무덤에서 일어난 순교자들이다. 제아무리 정확하고 빈틈없는 소묘력을 가진 화가라 할지라도 성인들이 이 세상의 파괴를 요구하는 최후의 심판날의 그 무서운 광경을 이처럼 무시무시하고 실감나게 표현하지는 못했을 것이다. … 그의 작품은 믿기 힘들 만큼 매우 '현대적'으로 보임에도 불구하고 동시대의 스페인 사람들은 바자리가 틴토레토의 작품에 대해 표시했던 반감 같은 것은 가지지 않았던 것 같다."

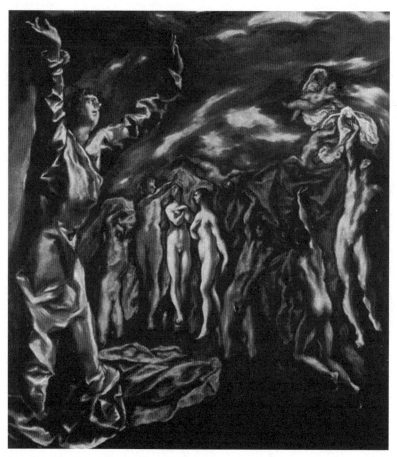

엘 그레코, 〈다섯 번째 봉인의 개봉〉, 1608-14.

여기에서 표현주의에 대하여 좀 더 살펴보자. 20세기의 벽두인 1900
년에 일어난 특출한 사건이 있었다면, 지그문트 프로이트(Sigmund
Freud, 1856-1939)가 『꿈의 해석』을 출간한 것이다. 20세기에 들어서
면서 인간의 무의식에 대한 탐구가 그 의미를 드러낸 것이다. 프로이트

에 의하면, 꿈은 하나의 소망충족(所望充足)이다.[61]

이것은 르네 데카르트가 꿈에 대하여, "때로는 미치광이가 경험하는 것 이상으로 있을 수 없는 일까지 경험하는 것"이라고 본 것에 비해, 꿈을 완전한 가치를 가진 하나의 심적 현상이며 소망 충족으로 보는, 혁명적 전회(轉回)인 것이다.[62] 인간의 의식 너머 그 이면의 무의식에 대한 탐구가 20세기에 들어와 프로이트에 의해 본격화된 것이다. 표현주의는 지그문트 프로이트와 같은 시기에 같은 곳 오스트리아 비엔나에서 구스타프 클림트(Gustav Klimt, 1862-1918), 에곤 실레(Egon Schiele, 1890-1918), 오스카 코코슈카(Oskar Kokoschka, 1886-1980) 등과 더불어 등장하였다. 막스 드보르작은 20세기 초 오스트리아 표현주의를 대표하는 작가로 오스카 코코슈카를 거론한다.

표현주의 작품을 감상해보자! 다음의 그림은 오스카 코코슈카의 〈바람의 신부(Windsbraut)〉이다. 오스카 코코슈카와 그의 연인 알마 말러가 휘날리는 천에 뒤엉켜 하늘에 몸을 맡긴 채 조개껍데기 같은 난파

61) 다음을 참고. "꿈은 의미 없이 부조리한 것도 아니며, 풍부한 우리 표상들의 일부가 잠자는 동안 다른 일부가 깨어나기 시작해야 가능한 것도 아니다. 그것은 완벽한 심리적 현상이며, 정확히 말해 소원 성취이다. 또한 우리가 이해할 수 있는 깨어 있는 동안의 정신 활동 속에 배열될 수 있으며, 아주 복잡한 정신 활동에 의해 형성된다." 지그문트 프로이트, 『꿈의 해석』, 김인순 옮김, 열린책들, 2009, p.163.

62) 르네 데카르트(René Descartes, 1596-1650)가 1641년 그의 나이 45세에 쓴 『성찰』을 읽어보면, 이른바 르네 데카르트의 의심을 살펴볼 수 있다. 그는 이러한 감각과 꿈에 대해 의심하고 경멸하는 것, 배제하는 것, 그것이 바로 합리적이고 이성적인 것이라고 생각하였다. "여태까지 내가 가장 참된 것으로 받아들였던 모든 것은 감각을 통하거나 아니면 감각의 매개를 통하여 받아들였던 것이다. 그런데 이 감각이 때로 우리를 속인다는 것을 나는 이제 깨달았다. 단 한 번이라도 우리를 속인 적이 있는 것을 다시는 전폭적으로 신뢰하지 않는다는 것은 현명한 일이다. … 틀림없다. 그렇다. 나도 역시 인간이므로 밤이 되면 자는 것이 보통이고, 꿈속에서는 미치광이가 깨어 있을 때 경험하는 것과 같은 것을 모두 경험한다. 아니 때로는 미치광이가 경험하는 것 이상으로 있을 수 없는 일까지 경험하는 것이다." 르네 데카르트, 「성찰1」, 『방법서설/성찰/철학의 원리/정념론』, 소두영 옮김, 동서문화사, 2011, pp.88-92.

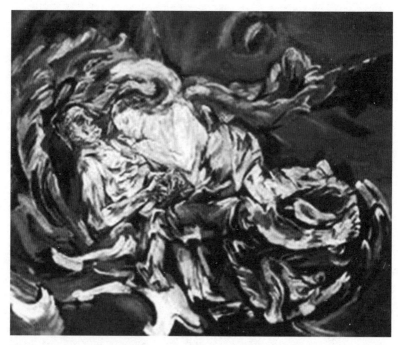

오스카 코코슈카, 〈바람의 신부(Windsbraut)〉, 1913.

선 안에 누워 있다. 오스카 코코슈카는 그의 연인 알마 말러에게 이 그림에 대한 편지를 보냈다.

난 내가 드러내고 싶었던 정감을 표현할 수 있었소.… 세상에 들이닥친 그 모든 혼돈에도 불구하고, 한 인간이 다른 이에게 영원한 신뢰를 줄 수 있다는 것을, 그리고 우리 둘이 신념에 찬 예술에 의해 우리 자신과 다른 이들에게도 헌신할 수 있다는 것을 알 수 있었소.[63]

63) 원문은 다음. "I was able to express the mood I wanted by reliving it. … Despite all the turmoil in the world, to know that one person can put eternal trust in another, that two people can be committed to themselves and other people by an art of faith." A. A.

막스 드보르작은 「그레코와 매너리즘에 대하여(Über Creco und den Manierismus)」 등의 논문에서 매너리즘의 발견에 대해 언급한다. 지오르지오 바자리가 르네상스 시기에 아카데미즘적인 견해로 매너리즘에 대해 비판적으로 언급하였다면, 이후 20세기에 들어시서 막스 드보르작이 매너리즘의 표현주의적인 의미를 재해석하고 하나의 독립된 양식으로 정립하였던 것이다.

그렇다면 지오르지오 바자리는 어떤 관점에서 매너리즘을 비판하였을까? 지오르지오 바자리의 틴토레토에 대한 언급을 좀 더 자세히 인용하면 다음과 같다.

같은 시대, 같은 도시 베네치아에 여러 분야의 예술을 애호하며 특히 화가로서 이름 있는 야코포 틴토레토가 있었는데, 그는 특히 음악에도 뛰어났으며 성격이 낙천적이었다. 그의 그림은 좀 환상적이며, 다른 화가의 양식과는 다르며 절제를 뛰어넘는 자신의 독특한 세계를 이루며 저력의 기발함을 보여주며, 뎃상도 없이 아무렇게나 그린 것 같아서 예술이 마치 희롱당하는 인상을 준다. 그가 완성하였다는 작품은 아주 거칠고 붓자국이 선명하게 드러나 있어 미리 뎃상을 그리고 구도를 만들어 그렸다라기 보다는 우연히 만들어진 그림 같다. 그는 현재도 베네치아에서 보수는 별로 염두에 두지 않고 각양각색의 프레스코화와 유채화로 초상화를 열심히 그리고 있다. 그는 젊었을 때 좋은 판단력을 가지고 아름다운 작품들을 많이 제작하였는데, 다른 사람들처럼 선배들이 남긴 훌륭한 양식을 따르면서 농시에 천부의 재능으로 그림을 연구

Arnason, *HISTORY OF MODERN ART*, Prentice Hall, 2004, pp.143-144.

한다면, 그는 베네치아에서 일찍이 볼 수 없었던 위대한 화가가 되었을 것이다.[64]

이러한 지오르지오 바자리의 견해와는 반대로 막스 드보르작은 매너리즘을 긍정적으로 이해하였는데, 그것은 어떤 측면에서인가? 한스 제들마이어(Hans Sedlmayr, 1896-1984)는 막스 드보르작이 매너리즘을 재해석한 의미를 다음과 같이 기술하고 있다.

전성기 르네상스의 고전적 미술과도 연관되지 않고, 또한 초기 바로크와도 연관되지 않으면서 1520년부터 1590년까지의 시기를 채우고 있는 풍부하게 조직되어 있는 커다란 하나의 대륙의 발견, 이것은 의심할 바 없이 최근 미술사연구의 가장 위대한 발견들 중의 하나였다. … 드보르작에게 있어서 매너리즘의 반자연주의적 정신주의에 의한 전성기 르네상스의 자연주의적 이상주의의 교체는 … 자기 자신의 시대에도 또한, 표현주의 미술에 의해 인상주의 미술의 실증주의적 자연주의가 극복될 것이라는 데 대한 역사적인 신성한 계약, 이를테면 '전형(Typus)'이었다. 그는 표현주의 미술의 새로운 정신주의를 환영했던 것이다.[65]

그러나 E. H. 곰브리치는 미술의 역사를 양식사로 보는 견해를 비판한다. 아돌프 폰 힐데브란트, 하인리히 뵐플린, 알로이스 리글 등으로 이어지는 양식사의 계보에 대하여 비판하는 것이다. 알로이스 리글이 말하는 '예술의욕(Kunstwollen)'이 미술발달사의 운전대를 절대불변의

64) 지오르지오 바자리, 『이탈리아 르네상스 美術家傳 III』, 이근배 역, 탐구당, 1987, p.1246.
65) 박정기, 「막스 드보르작」, 『미술사논단』, 제5호, 1997.10., p.202.에서 재인용.

법칙에 따라 몰고 가게 하는 기계의 망령처럼 받아들여졌다고 비판하고 이는 일찍이 헤겔의 역사철학에서 절정을 보았던 낭만적인 신화의 부활이라고 비판하였다.[66]

> 나는, 이처럼 미술사에 신화 같은 설명을 원용하는 위험성에 대해, 일
> 찍이 여러 곳에서 언급해왔다. 그런 주장들은 '인류' '민족' '시대'와 같은
> 집합명사를 써서 이야기하는 버릇을 끈덕지게 고수하고 있어서, 전체
> 주의적 사고방식에 대한 저항력을 약화시키는 것이다.[67]

막스 드보르작과 E. H. 곰브리치 모두 매너리즘과 표현주의 예술에 대하여 그 의의를 높이 평가했음에도 불구하고 양식사로 이해하는 점과 이것을 비판한다는 점에 있어서는 견해가 달랐던 것이다.

5. 회화적 재현의 심리학적 연구

E. H. 곰브리치는 본인의 예술론에 대한 양극단적인 오해를 지적하고 있다. 첫째로 환영주의적 미술의 발생에 관한 설명이 으레 자연에 대한 충실도를 예술적 완성의 척도로 삼고자 한다는 가정이라는 오해이다. 그러나 이 오해에 대하여 E. H. 곰브리치는 과거의 위대한 미술가들은 시각적 진실의 문제에 대단한 매력을 느꼈지만 시각적 진실만 추구했다고 해서 하나의 그림이 그대로 뛰어난 작품이 된다고는 생각하

66) E. H. 곰브리치, 『예술과 환영』, 차미례 옮김, 열화당, 2008, pp.39-43.
67) 위의 책, pp.42-43.

지 않았다는 흥미로운 사실을 지적하고 있다. 둘째로 이와 정반대로 모든 사람은 자연을 서로 다르게 보기에 자연에 충실하라고 요구하는 것은 무의미하다는 점에 대한 오해이다. 이 오해에 대하여 E. H. 곰브리치는 시각이라는 것은 주관적이지만 재현의 객관적인 정확성을 방해하지는 않는다고 언급한다. 그리하여 E. H. 곰브리치는 "우리는 무엇을 그리든지 항상 인습적인 선이나 형태를 사용해서 시작할 수밖에 없다. (우리 내부에 있는 이집트인)"라는 관점과 "눈에 보이는 대로 그려야 한다.(순수한 눈)"라는 관점 사이에서 그의 '예술 이야기(the story of art)'를 펼치고 있다.[68]

E. H. 곰브리치는 어떤 미술가도 자신의 관례적인 기법을 버리고 '그가 보는 대로 그린다는 것'이 불가능하다는 그의 주장에 대하여 좀 더 명확히 하고 구체화하기 위해서 지각이론을 재검토하지 않을 수 없었고, 그래서 『예술과 환영』에서 그 재검토를 기술하고자 하였던 것이다. 즉, 『서양미술사』(1950)에서는 시각의 본질에 관한 종래의 전통적 가설을 적용하여 재현적 양식의 역사를 설명하려고 했다면, 『예술과 환영』(1959)에서는 미술사 자체에 비추어 그 가설의 골격 자체를 엄밀하게 검토하고 시험해보려는 목적이 있었던 것이다. 그는 이 책의 서문에서 이 강연에 대한 소회를 남기고 있다.

영광스럽게도 이 강좌에 초청받았을 때, 강의 주제로 "재현의 심리학"을 제안했었고, 당시 그곳의 임원들이 미술의 한계를 넘어서는 "지각과 환영 현상" 등의 분야까지 탐색하는 데 동의해주었음에 대하여 감사하는 글이다. E. H. 곰브리치가 회고하기를, 학생시절부터 줄곧 매료되어 온 주제가 바로 "어떤 형태와 기호들이 그 자체로만 그치지 않고

68) 위의 책, pp.7-13.

다른 사물을 의미하거나 암시하는 신비로운 방식"이었다는 것이다.[69]

E. H. 곰브리치는 『예술과 환영』의 마지막에 덧붙인 회고(Retrospect)에서 이 책의 주제를 다음의 두 개로 요약하고 있다.[70]

한 눈으로 본 정지된 시각의 총체적 모호성이 논리적으로 기하학적인 원근법의 여러 요구들과 양립할 수는 있지만, 우리가 '진짜로' 세계를 평평하거나 구부러진 것으로 보는 것이라는 생각과는 양립할 수 없다.[71]

왜 재현에는 필연적으로 수많은 해석이 나올 수밖에 없으며, 왜 우리는 기대감과 일치하는 하나의 해석을 선택하는 일이 언제나 보는 이의 몫이어야 하는가.[72]

E. H. 곰브리치의 견해에 따라 원시시대부터 인상파에 이르기까지의 미술의 흐름을 간략하게 살펴보자. 요약하면 다음과 같다. 1) 원시시대에는 실제의 얼굴을 묘사하는 것이 아니라 단순한 형태로 얼굴

69) 1956년, 워싱턴 내셔널 갤러리 오브 아트(The National Gallery of Arts)에서 개최한 [미술 분야 앤드류 W. 멜론 강좌](The Andrew W. Mellon Lectures in the Fine Arts)에서 E. H. 곰브리치의 강연이 열렸다. 강연 주제는 「시각 세계와 미술의 언어(The Visible World and the Language of Art)」로 당시에는 좀 생소한 것이었다. E. H. 곰브리치는 3년 뒤에 이 강연 내용을 『예술과 환영(Art and Illusion)』이라는 제목으로 그리고 '회화적 재현의 심리학적 연구(A Study in the psychology of Pictorial Representation)'를 부제로 하여 출간하였다.

70) E. H. 곰브리치, 차미례 옮김, 『예술과 환영』, 열화당, 2008, p.361. 영문은 다음 원서 참고. E. H. Gombrich, *Art and Illusion*, Princeton University Press, 1959. p.393.

71) 원문은 다음. "the total ambiguity of one-eyed static vision is logically compatible with the claim of geometrical perspective, but incompatible with the idea that we 'really' see the world flat or curved."

72) 원문은 다음. "why any representation must of necessity allow of an infinite number of interpretations and why the selection of a reading consistent with our anticipations must always be the beholder's share.

을 묘사하였고, 2) 이집트인들은 아는 대로 그렸으며, 3) 그리스와 로마의 미술은 이러한 도식적인 형태에 생명을 불어넣었고, 4) 중세미술은 종교적인 목적에서 다시 도식적인 형태들을 사용했고, 5) 눈으로 본 대로 그리려는 시도는 르네상스 시대에 비로소 싹터서 과학적 원근법, 스푸마토, 베네치아의 색채, 운동과 표정의 묘사 등이 시도되었으나, 6) 배워서 알고 있는 형태대로 그리려는 관습이 아직도 남아 있었고, 7) 19세기에 이르러 인상파라는 반역자들은 이 관습에 도전하여 과학적인 정확성으로 시각의 움직임을 캔버스에 옮길 수 있다고 주장하기에 이르렀다는 것이다. 그러나 눈으로 본 그대로 그리려는 인상파의 실험이 자기모순을 포함하고 있어서 이제 미술은 어느 방향으로 나가야 할지 알 수 없게 되었다. 자신이 알고 있는 것과 눈으로 보고 있는 것을 분명하게 분리할 수 없다는 것을 점점 더 실감하게 되었다는 것이다. 이와 같은 예술의 흐름을 구체적으로 살펴보자!

　1) 전쟁의 신 〈오로(Oro)〉이다. 원시미술이 생경해 보이는 이유는 무엇일까? 원시시대에는 실제의 얼굴을 묘사하는 것이 아니라 단순한 형태로 얼굴을 묘사하였다. 폴리네시아 사람들은 조각 작품이 정확하게 사람의 모습을 표현해야 한다고는 생각하지 않았다. 이것은 잘 짜진 섬유로 뒤덮인 나무 조각에 불과하다. 섬유로 꼰 끈으로 눈은 둥그렇게 만들고 팔은 길게 늘여 놓았다. 원주민은 나무 기둥에 얼굴 형상을 그려 넣고 마술의 상징으로 간주하였던 것이다. 사람을 표현하는 데에는 이것만으로도 충분했던 것이다.

　2) 이집트 헤지레 묘실의 나무문에 얇게 부조된 작품이다. 얼굴은 측면으로 그렸고 눈은 정면으로 보는 이를 향하고 있다. 상체는 정면을

보인다. 이 그림의 발을 보자! 두 발 모두 엄지가 정면을 향하고 있다. 즉 두 발 모두 왼발같이 그린 것이다. 왜 이렇게 그렸을까? 이집트인은 아는 대로 그렸다. "이집트 미술은 미술가가 주어진 한 순간에 무엇을 볼 수 있었느냐에 근거를 둔 것이 아니라 어떤 사람이나 장면에 대해 그가 알고 있었던 것에 바탕을 두고 있다. 원시시대의 미술가가 그가 구사할 수 있는 형상들을 가지고 그 상을 만들었듯이 이집트의 미술가들도 그가 배우고 알았던 형태들을 가지고 그림을 그렸다. 이집트 미술가가 그의 그림 속에서 구현한 것은 단지 형태나 모양에 대한 그의 지식뿐만 아니라 그 형태들의 중요성에 대한 그의 지식이기도 했다."[73] 당시의 이집트인은 이러한 모습이 사람을 온전하게 보여준다고 생각했던 것이다. 소위 그 당시 이집트인의 '얼짱' 각도였던 셈이다. '그들이 아는 것'에 의존하여 그리려 했던 이집트인의 작품인 것이다.

3) 스타비아에서 발굴된 벽화로 1세기의 작품인 〈꽃을 꺾고 있는 처녀〉이다. 그리스와 로마의 미술은 이집트인이 아는 대로 그리려는 도식적인 형태에 생명을 불어넣었다. 헬레니즘 시대의 미술 작품은 폼페이, 헤르쿨라네움, 스타비아 같은 장소에서 장식적인 벽화나 모자이크를 통해 알 수 있다. 이 그림은 마치 춤을 추듯이 꽃을 꺾고 있는 4계(四季)의 여신인 아우어스(Hours) 중의 한 사람을 묘사한 것이다.

4) 『스바비아 필사본 복음서』의 한 페이지에 있는 작품이다. 이집트의 부조처럼 딱딱하고, 부동의 자세를 취하고 있다. 이 시대의 미술가들은 사물을 본 대로 그리려는 야심을 갖지 않았다. "성모는 정면을 향

73) 위의책, E. H. 곰브리치, 『서양미술사』, 백승길 · 이종숭 옮김, 예경, 2008, pp.373-374.

해 놀란 듯이 두 손을 들고 있으며 성령의 표상인 비둘기 한 마리가 높은 데서 날아와 성모 위에 내려앉는다. 천사는 반쯤 옆모습으로 보이며 오른 손을 위로 뻗고 있는데 중세미술에서는 이 자세가 말하는 행위를 의미한다."[74] 중세미술은 종교적인 목적에서 다시 도식적인 형태들을 사용했다.

5) 눈으로 본 대로 그리려는 시도는 르네상스 시대에 비로소 싹터서 과학적 원근법, 스푸마토, 베네치아의 색채, 운동과 표정의 묘사 등이 본격적으로 시도되었다. 베네치아의 화가 티치아노(Tiziano, 1485-1576)는 전통적인 구도의 모든 규칙을 무시했다. 파괴한 듯이 보이는 통일성을 회복하기 위하여 색채에 의지하였다. 이 작품에서 성모를 그림의 중심에서 오른쪽으로 이동시켰으며 두 성인을 이 장면에 능동적으로 참여하고 있는 사람으로 묘사하였다. 이 두 성인은 왼쪽에서 십자가를 두 손에 쥐고 있는 성 프란체스코와 성모 아래 중앙 계단에서 권위의 상징인 열쇠를 놓고 있는 성 베드로이다. "이 구도는 전체적인 조화를 깨트리지 않고도 오히려 생기차고 활기찬 그림을 만들어주었다. 그것은 티치아노가 빛과 공기와 색채로써 이 장면을 통일시켰기에 가능하였다. 단순한 깃발 하나를 가지고 성모의 모습과 대칭을 이루게 한다는 생각은 아마도 그 이전 세대의 사람들에게 충격을 주었을지도 모르지만 풍요롭고 따뜻한 색채를 가지고 있는 이 깃발은 그 같은 모험을 완전한 성공으로 이끈 놀랄만한 부분이다."[75]

74) 위의 책, pp.180-181.
75) 위의 책, pp.331-332.

6) 앵그르의 〈발팽송의 목욕하는 여인〉이라는 작품이다. 19세기 초 반이다. 소위 아카데미즘의 관습이 아직도 남아 있었다. 이것은 배워서 알고 있는 형태대로 그리려는 관습이었다. 장-오귀스트-도미니크 앵 그르(Jean-Auguste-Dominique Ingres, 1780-1867)는 19세기 전반기 의 보수파 화가들의 지도자였다. 그는 다비드처럼 고전기의 영웅 미술 을 숭배했다. 앵그르는 학생들에게 대상을 정밀하게 묘사하고 즉흥성 과 무질서를 경계하라고 가르쳤다. 그의 작품 〈발팽송의 목욕하는 여인 〉은 형태의 표현에 있어서의 탁월한 솜씨와 구도에 있어서의 엄격한 명 료성을 잘 보여준다. "이 작품을 보면 왜 많은 화가들이 그의 완벽한 기 교를 부러워하고 그의 권위를 존중했는지 쉽게 짐작할 수 있다. 그러나 한편으로는 동시대의 보다 열정적인 화가들이 왜 이런 매끈한 완벽함을 못 견뎌 했는지도 쉽게 이해할 수 있다."76) 그리하여 보는 대로 그리려 는 반역자들이 등장한다. 인상파였다.

7) 클로드 모네의 〈루앙대성당〉을 살펴보자. 이제 19세기 중후반에 이르러 인상파라는 반역자들은 아카데미즘의 관습에 도전하여 과학적 인 정확성으로 시각의 움직임을 캔버스에 옮길 수 있다고 생각하였다. 클로드 모네(Claude Monet, 1840-1926)는 빛에 비치는 사물의 모습 을 그대로 그리고 싶었다. 그러기 위해서는 끊임없이 변화하는 빛에 따라 색조의 분위기를 잡아내야 했다. 여기에서 그는 알라 프리마(Alla Prima) 기법을 사용하였다. 이것은 단숨에 한 번에 색칠하는 것이었다. 이것은 이전의 기준에서 보면 미완성된 것, 혹은 미숙하게 날림으로 그 린 것으로 평가받기도 하였던 것이다. 예컨대, 〈생라자르 역〉(1877),

76) 위의 책, pp.503-504.

〈루앙대성당〉(1892-1894), 〈워털루 다리〉(1899-1901) 등 모네의 그림이 그러하다. 모네는 1892년부터 루앙 대성당이 빛에 비치는 모습을 그대로 그린다. 루앙 대성당이 정면으로 보이는 건너편 2층집에 방을 얻어 성당을 그리기 시작하였다. 모네가 관심을 두었던 것은 시시각각 일광에 따라 변화하는 빛과 색채의 분위기였다. 〈햇빛을 가득 받은 파란색과 금색의 조화〉, 〈아침의 루앙 대성당〉, 〈파란색 조화 속의 아침 햇살〉, 〈대낮의 루앙 대성당〉 등 하루에만도 14점을 그리기까지 하였다. 빛의 인상에 따른 사물의 탐구가 그의 일과였던 셈이다. 모네는 보는 대로 그리고 싶었던 것이다. 그러나 그는 성공했을까?

⟨오로(Oro)⟩

〈헤지레의 초상〉, 이집트, BC2778-BC2723.

〈꽃을 꺾고 있는 처녀〉, 1세기.

〈수태고지〉, 『스바비아 필사본 복음서』, 1150년경.

티치아노, 〈성모와 성인들과 페사로 일가〉, 1519–1526년.

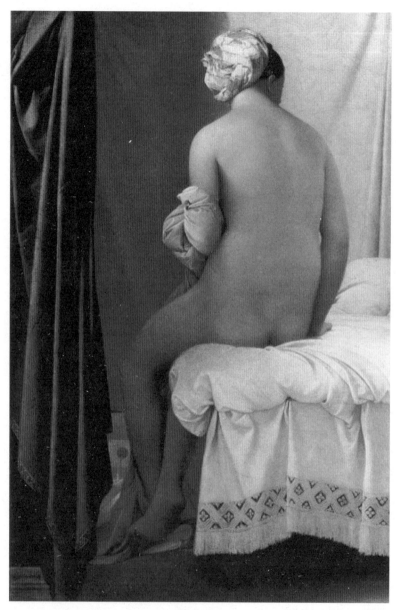

앵그르, 〈발팽송의 목욕하는 여인〉, 1808.

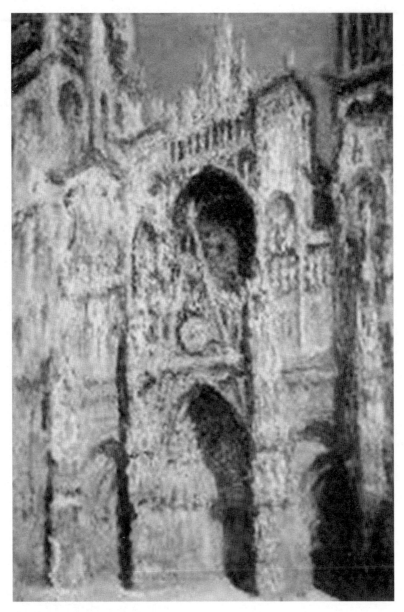

클로드 모네, 〈루앙대성당〉, 1894.

순수한 눈(innocent eye)으로 보이는 대로 그리려는 인상파의 실패 이후에 우리는 자신이 알고 있는 것과 눈으로 보고 있는 것을 분명하게 분리할 수 없다는 것을 점점 더 실감하게 되었다. E. H. 곰브리치는 다음과 같이 언급한다.

실제로 우리가 연필을 들고 그리자마자, 이른바 감각적 인상을 있는 그대로 수동적으로 따라 그린다는 생각 자체가 참으로 불합리하다는 것을 알게 된다. 창문을 열고 바깥의 경치를 내다볼 때, 우리는 수만 가지 다른 방식으로 그것을 볼 수 있다. 그 중 과연 어떤 것이 진정한 감각적 인상이란 말인가. 그러나 우리는 그 중 하나를 선택해야만 한다. 그리고 어느 하나부터 그리기 시작해야만 한다. 그리하여 길 건너의 집과 그 앞에 나무가 있는 하나의 그림을 만들어야 한다. 그리고 어떤 그림을 그리든지 간에, 우리는 '관습적인' 선이나 형태를 그리는 것으로 시작하지 않으면 안 된다. 우리들 속에 있는 '이집트인'은 억눌려 있을지 모르나 쫓겨난 것은 결코 아니다.[77]

이 이집트인은 능동적인 정신, 즉 '의미를 찾으려는 노력'을 대표한다는 것이다. 그러나 또한 이 말은 재현이 그의 최초의 해석의 지배를 받아야 한다는 것을 뜻하지는 않는다는 것이다. 이러한 '맞추기'는 '순수한 눈'이 아니라 시각의 모호성을 탐사하는 '캐묻기 좋아하는' 정신일 뿐이라는 것이다.

여기에서 E. H. 곰브리치는 '토끼냐 오리냐(rabbit or duck)'라는 게임이 그 재현의 미로 속으로 들어가는 출입구가 아닐까라는 생각을 한

77) E. H. 곰브리치, 『예술과 환영』, 차미례 옮김, 열화당, 2008, p.362.

다. 우리는 이 그림을 토끼로 볼 수도 있고 오리로 볼 수도 있다. 오리로 보는 동안에 토끼를 기억할 수 있고 또 반대로 토끼로 보는 순간에 오리를 기억할 수도 있다. 우리는 이 두 가지 해석 사이를 점점 더 빠른 속도로 왕복할 수 있다. 그러나 우리가 알 수 있는 것은 이 두 가지 해석을 동시에 체험할 수는 없다는 것이다. "환영이란 설명하거나 분석하기 어렵다는 것을 알게 된다. 왜냐하면 비록 우리가 지적으로는 어떤 주어진 경험이 환영임에 틀림없다고 알고 있는 경우에도, 스스로 하여금 그런 환영을 갖지 않도록 경계하는 것은 엄격히 말해서 불가능하기 때문이다."[78]

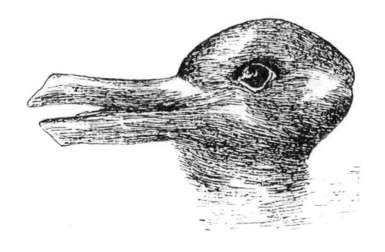

E. H. 곰브리치는 다음과 같이 언급한다. "현실의 (또는 상상의) 사물을 '재현'하고자 하는 화가는, 눈을 뜨고 자기의 주위를 살펴보는 것으로 시작하는 것이 아니라 물감과 형태를 조작하여 희망하는 형상을

78) 위의 책, p.31.

짜 맞추는 것으로 시작한다."[79]

여기에서 E. H. 곰브리치는 이 책 『예술과 환영』의 1장 빛으로부터 물감으로(From Light into Paint)에서 영국의 총리였던 윈스턴 처칠 경의 언급을 인용하면서 회고한다.

만약 이 분야의 진정한 권위자가 그림을 그리는 데 기억력이 어떤 역할을 해내는가를 유심히 조사해 본다면 흥미로울 것이다. 우리는 정신을 집중해서 그림의 대상을 바라보고, 그 다음엔 팔레트를 주시하고, 세 번째로 캔버스를 주시한다. 그 캔버스는 보통 몇 초 전쯤에 자연의 대상으로부터 발신되었던 메시지를 그때야 받아들이게 된다. 그러나 이것은 도중에 한 우체국을 거쳐 전신약호(電信略號)로 송신되어, 빛으로부터 물감으로 전환된 것이다. 이렇게 해서 전문(電文)은 캔버스 위에 암호문으로 도달한다. 이것은 캔버스 위에 있는 다른 모든 것들과 올바른 관계를 갖도록 제 위치에 놓이기 전에는 해독될 수가 없으며, 그 의미가 드러나지 않으며, 단순한 그림물감에서 다시금 빛으로 이행할 수도 없다. 그리고 그 빛은 이제 자연의 빛이 아니라 예술의 빛인 것이다.[80]

그때 자기가 몰랐던 것은 윈스턴 처칠 경이 말하는 그 '화폭 위의 암호들'을 해독할 수 있게 해주는 '의미를 찾으려는 노력' 그 자체가 될 수 있는 한 오랫동안 모호성을 숨기려 들 것이라는 사실이라는 것이다.

79) 위의 책, p.363.
80) 위의 책, p.60.

6. E. H. 곰브리치의 레디메이드와 팝아트에 대한 견해

E. H. 곰브리치는, 화가들이 '만들기와 맞추기(making and matching)'에 의해 시각의 비밀을 발견해왔다고 본다. 그러나 그는 매너리즘에 대한 평가와는 다르게 역설적으로 20세기의 예술의 혁명이었던, 마르셀 뒤샹(Marcel Duchamp)의 레디메이드 작품과 앤디 워홀(Andy Warhol)의 팝아트 작품에 대해 이해의 어려움과 배제의 비판을 내놓았다.

여기에서 E. H. 곰브리치의 르네상스 직후의 매너리즘에 대한 견해를 좀 더 살펴보자. E. H. 곰브리치는 매너리즘 시대의 예술가인 틴토레토(Tintoretto, 1518-1594)에 대해 지오르지오 바자리와는 다르게 평가한다. E. H. 곰브리치는 지오르지오 바자리의 틴토레토에 대한 평가를 비판하고 있는 것이다.

지오르지오 바자리는 틴토레토를 평가하면서 "그의 그림은 좀 환상적이며, 다른 화가의 양식과는 다르며 절제를 뛰어넘는 자신의 독특한 세계를 이루며 저력의 기발함을 보여주며, 뎃상도 없이 아무렇게나 그린 것 같아서 예술이 마치 희롱당하는 인상을 준다."[81]라고 기술하고 있다. 이 언급은 소위 매너리즘에 대한 지오르지오 바자리의 견해인 것이다.

그러나 E. H. 곰브리치는 지오르지오 바자리의 이러한 평가를 비판한다. 틴토레토도 역시 티치아노가 베네치아 사람들에게 보여주었던 형태와 색채에 있어서의 단순한 아름다움에 진력이 나 있었고, 그의 불만은 예외적인 것을 만들어내려는 단순한 욕망 이상의 것이었다는

81) 지오르지오 바자리, 『이탈리아 르네상스 美術家傳Ⅲ』, 이근배 역, 탐구당, 1987, p.1246.

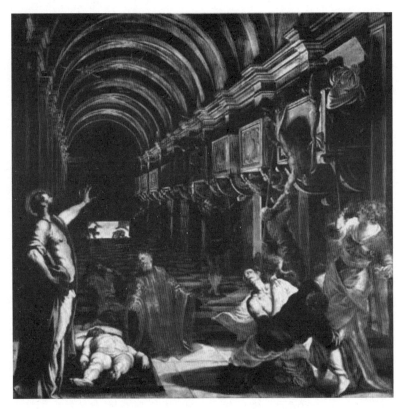

틴토레토, 〈성 마르코의 유해 발견〉, 1562년경.

것이다. 틴토레토는 티치아노가 아름다움을 표현하는 화가로서는 비
할 데 없이 훌륭하다는 것을 알고 있었지만, 그의 그림들은 감동적이
기보다는 쾌감을 주는 경향이 더 많다고 느꼈던 것 같다고 E. H. 곰브
리치는 보았다.

사실 바자리는 용의주도하지 못한 제작 방법과 괴상한 취향이 그의 작
품을 망쳐 놓았다고 생각했다. 바자리는 틴토레토가 그의 작품에 '마무

리 손질'을 히지 않은 데 대해 이상하게 생각했다. … 그러한 비난은 그
때로부터 지금까지 새로운 시대의 미술가들을 공격하기 위해 흔히 사
용되는 것이었다. 아마도 이것은 그렇게 놀라운 일은 아닐 것이다. 왜냐
하면 예술의 위대한 혁신자들은 본질적인 것에만 집중을 하고 통상적인
의미에 있어서의 기법적인 완성도에 관해서는 신경을 쓰지 않았기 때문
이다. … 틴토레토와 같은 사람은 사물을 새로운 관점에서 보고자 했으
며 또 과거의 전설과 신화를 표현하는 새로운 방법을 탐구하고자 했다.
그는 그의 그림이 전설적인 장면에 대해서 그가 상상한 바를 전달하기
만 하면 그 그림이 완성되었다고 생각했다. 매끈하고 세심한 마무리 손
질에는 관심을 가지지 않았다. 왜냐하면 그것은 그의 목적과는 아무런
상관이 없었기 때문이었다. 오히려 그러한 것들은 보는 사람들의 주의
를 그림의 극적인 사건으로부터 다른 데로 돌려 버릴 수도 있었다. 그래
서 그는 마무리 손질을 하지 않은 채 내버려 두었고 그럼으로써 사람들
에게 상상의 여지를 남겨 놓았던 것이다.[82]

이 언급은 '새로운 시대의 예술로서의 매너리즘'에 대한 E. H. 곰브
리치의 견해인 것이다.

그러나 E. H. 곰브리치의 16세기(친퀘첸토) 르네상스 이후의 매너리
즘에 대한 견해는 20세기 아방가르드와 팝아트를 바라보는 자신의 견
해와 묘한 안티노미를 이룬다.

E. H. 곰브리치는 『서양미술사』를 출간한 지 16년 뒤 11판의 마지막
장으로 '끝이 없는 이야기(A Story without End)'를 덧붙이면서 전통
예술에 대한 도전을 '유행의 변천'과 '기벽'이라고 언급하면서 비판적

82) E. H. 곰브리치, 『서양미술사』, 백승길 · 이종숭 옮김, 예경, 2012, pp.368-371.

인 견해를 펼친다.

소위 '유행의 변천'이라고 불리는 것은 기벽으로 사회에 충격을 주려는 돈 많고 한가한 사람들이 있는 한 정말 계속 변화를 유지해 나갈 듯싶고 이것이야말로 진정 '끝이 없는 이야기'가 될 수 있을 것이다. 그러나 시류를 타는 사람들에게 오늘날 유행하는 옷을 알려주는 패션 잡지들은 신문과 마찬가지로 뉴스의 조달자인 셈이다. 나날의 사건들은 후세의 발전에 무슨 영향(얼마라도 있다면)을 끼쳤는지 알기 위해 충분한 거리를 두었을 때야만이 비로소 '이야기'로 엮어지게 된다. 바로 이러한 이유에서 나는 '가장 최근의' 미술 이야기를 쓸 수 있다는 생각을 거북하게 여긴다. 가장 최근의 유행과 글을 쓸 당시에 각광을 받게 된 사람들에 대해 기록하고 논의할 수는 있을 것이다. 그러나 이러한 미술가들이 진정으로 '역사화'될 지 아무도 예견할 수 없으며, 대체로 비평가들은 형편없는 예언자임이 과거에 증명되곤 했다.[83]

E. H. 곰브리치는 20세기 초반에 등장한 아방가르드의 다다에 대하여 다음과 같은 비판적인 견해를 밝힌다.

나는 이러한 '다다(Dada)' 그룹을 원시주의(Primitivism)와 관련지어 앞장의 부분에서 논의할 수 있었다. 나는 거기에서 파르테논신전의 말(馬)을 넘어서서 어린 시절의 흔들 목마로까지 되돌아가야만 한다고 느꼈던 고갱의 편지를 인용했다. 이 다—다라는 유치한 음절은 그러한 장난감을 의미한다고 할 수 있다. 어린아이가 되고자 하는 것과 예술의 진지

83) 이하의 다다와 팝아트에 대한 E. H. 곰브리치의 견해는 다음에서 인용. E. H. 곰브리치, 『서양미술사』, 백승길 · 이종숭 옮김, 예경, 2012, pp.601-609.

하고 과장된 태도를 경멸하려는 것은 틀림없이 이러한 미술가들의 바람이었다. 이러한 생각을 이해하는 것은 어려운 일이 아니다. 하지만 그들이 조롱하고 폐기하고자 했던 과장된 태도까지는 아니더라도 바로 그 진지한 태도로 '반예술(anti-art)'의 행위를 기록하며 분석하고 가르치는 것은 언제나 나에게 다소 걸맞지 않는 일인 것처럼 보였다. 그렇다 하더라도 이러한 운동을 고무시킨 생각을 저버리거나 무시한 것에 대해 나 자신을 탓할 수는 없다. … 프랑스 출신의 미술가 마르셀 뒤샹은 그 자신이 '레디메이드'라고 부른 그와 같은 일상 사물을 취해서 거기에 자신의 서명을 하여 명성과 악명을 동시에 얻었고 그보다 훨씬 나이 어린 독일 출신의 미술가 요제프 보이스는 자신이 '미술'의 개념을 확장시켰다고 주장하며 뒤샹의 뒤를 따랐다.

E. H. 곰브리치는 더 나아가 제2차 세계대전 이후에 미국형 모더니즘에 대하여 비판하면서 등장한 팝아트에 대하여 다음과 같은 견해를 밝힌다.

'팝아트(Pop Art)'라고 알려진 운동을 살펴보자. 이 운동의 배후에 있는 운동은 이해하기 어렵지 않다. 나는 앞 장에서 "일상생활에서 볼 수 있는 이른바 '응용'미술 또는 '상업'미술과 전시회나 화랑의 이해하기 어려운 '순수'미술 사이의 불행한 단층"을 이야기하면서 그런 이념에 대한 암시를 했었다. '고상한 취미'를 가진 이들이 경멸하는 것이라면 무엇이든 지지하는 미술학도들에게는 이러한 단절이야말로 당연히 도전으로 생각되었다. 이제는 반예술의 모든 형태가 학자연하는 이들의 관심사가 되어버렸다. 그들은 '미술'이라는 관념을 싫어하면서도 동시에 미술이 배타적이고 신비스럽다고 생각한다.

그러면서 E. H. 곰브리치는 이 책의 서문 첫머리에서 언급한 말을 상기한다.

나는 진심으로 내가 이 책의 첫머리에 '미술'이라는 것은 사실상 존재하지 않는다라고 했을 때 이러한 유행—실제로 그러한 경향은 유행이 되었기 때문에—에 기여하지 않기를 바란다. 거기에서 내가 의미했던 바는 물론 '미술'이라는 말이 시대에 따라 각기 다른 뜻을 지닌다는 것이다.

다다, 레디메이드, 팝아트에 대한 E. H. 곰브리치의 견해는 이러한 흐름, 즉 반예술(anti-art)을 자신의 예술론의 안에는 담기 어려움을 토로한 것이었다. 그만큼 20세기 초반에 등장한 아방가르드 운동과 제2차 세계대전 이후에 모더니즘에 대한 비판으로 등장한 팝아트는 E. H. 곰브리치의 '재현과 환영으로서의 예술'로는 설명할 수 없는 혁명이었던 것이다. 이러한 새로 대두된 예술의 흐름들은 전통예술과의 격렬한 단절이었던 것이다.

3장

아방가르드와 20세기

ART AND TECHNOLOGY

20세기 초반의 예술의 흐름은 선언(manifesto)으로 특징 지워진다. 아방가르드 운동의 시대는 선언문의 시대이다. 필리포 마리네티의 「미래주의 선언」(1909), 트리스탕 차라의 「다다 선언」(1918), 바르바라 스테파노바의 「구축주의에 대하여」(1921), 앙드레 브르통의 「초현실주의 선언」(1924) 등으로 표현되었다. 선언은 '내가 누구다!'라는 정체성을 드러내는 것이다. 주체의 가장 직접적인 자기표현 방식인 것이다. 아방가르드 운동은 이전 세대의 제도예술과의 단절을 선언하였다. 이는 재현과 환영으로서의 예술이 사진과 영화 등 테크놀로지의 발전에 따라 그 아우라를 상실해 가는 시점이기도하다. 아방가르드 운동으로 통칭되는 이 모더니티는 1930년대에 이르러 정점에 이르게 된다.

1. 페터 뷔르거와 아방가르드

독일 프랑크푸르트학파의 페터 뷔르거(Peter Bürger, 1936-)는 1974년에 『아방가르드의 이론(Theorie der Avantgarde)』을 출간한다. 여기에서 그는 20세기 초반의 아방가르드 운동을 이론으로 정리하고 있다. 그는 이 시기의 아방가르드 운동을 '역사적 아방가르드'라고 하고 제2차 세계대전 이후의 아방가르드 운동을 '네오아방가르드'라고 명명하였다.

페터 뷔르거에 의하면, 예술은 역사적으로 부르주아 사회에 이르러 자율성을 획득하게 된다. 여기서 예술의 자율성은 여러 사회적 이용을 향한 요구들에 맞서는 예술의 상대적 독립을 의미한다. "예술이라는 현상이 완전히 독립적으로 분화되어 나온 것은 시민사회에서는 유미주의(Ästhetizismus)라는 단계에 이르러서이다. 이 유미주의에 대한 대답으로 등장한 것이 역사적 아방가르드 운동들이다."[84] 예술의 자율성을 부정하는 것이 아방가르드 운동인 것이다. 아방가르드 운동의 기본 경향은 실생활 속에서 예술을 지향하는 것이다. 그의 역사적 아방가르드 운동들에 대한 설명을 보자.

84) 페터 뷔르거, 『아방가르드의 이론』, 최성만 옮김, 지만지, 2010, pp.32-33. 이 번역서에서는 페터 뷔르거가 도입한 'Institution Kunst'를 '예술제도'로 번역하고 있다. 영문 번역의 경우에서도 이것을 'the institution of art'로 번역하고 있다. 그러나 내가 보기에 이 용어의 번역은 '제도예술'로 번역하는 것이 페터 뷔르거가 주장하고 싶었던 취지에 더 적절하다고 본다.(역자도 이 용어를 '제도로서의 예술'의 의미라고 각주를 달았다.) 역자는 다만 '제도예술'로 번역하면 어색하기에 '예술제도'로 번역하였다고 하였으나, 그 의미가 상당히 다르기에 '제도예술'로 번역하는 것이 좋겠다.(위의 책, p.21. 참고)

여기서 사용된 역사적 아방가르드 운동들이라는 개념은 무엇보다 다다이즘과 초기 초현실주의를 가리킨다. 그러나 그 개념은 10월 혁명 이후의 러시아 아방가르드에 대해서도 똑같이 적용된다. 부분적으로는 현격한 차이를 보이기는 하지만 이 운동들이 지니는 공통점은, 이들은 지나간 예술의 개별적인 예술적 처리수법들을 거부하는 것이 아니라 그 예술 전체를 거부한다는 점이다. 즉 그들은 전통과의 철저한 단절을 기도하는데 그리하여 가장 극단적인 형태의 운동들을 통해 그들은 무엇보다 시민사회에서 형성되어온 예술제도에 대해 반기를 든다. 구체적 연구들을 통해 얻어질 몇 가지 제한점을 둘 경우 그러한 점은 이탈리아 미래파나 독일의 표현주의에도 적용할 수 있다. 입체파를 두고 보자면, 이들은 앞서와 똑같은 의도를 추구하지는 않았지만 어쨌든 르네상스 이래 통용되어 온 중앙원근법적 화면 구성의 체계를 의문시 한다. 따라서 우리는 입체파를 역사적 아방가르드 운동에—비록 입체파가 아방가르드 운동의 기본 경향(실생활 속에서 예술을 지향하는 일)을 아방가르디스트들과 공유하지 않았을지라도—집어넣을 수 있을 것이다. [85]

페터 뷔르거는 역사적 아방가르드를 거론하면서 이와 함께 제2차 세계대전 이후의 아방가르드 운동을 네오아방가르드라고 명명하면서 이를 비판한다. 이 네오아방가르드는 "예술을 실생활로 되돌려 보내야 한다는 요구는 더는 진지하게 제기할 수 없다."라고 비판한다.

비록 네오아방가르드가 부분적으로는 역사적 아방가르드 운동의 주창자들과 똑같은 목표를 선언하고 있을지라도, 역사적 아방가르디스트들

85) 위의 책, p.33.

이 지녔던 의도들이 좌절한 이후의 기존 사회 내에서는 예술을 실생활로 되돌려 보내야 한다는 요구는 더는 진지하게 제기할 수 없다. 오늘날 한 예술가가 난로 연통을 전시회에 보낸다 하더라도 그것은 뒤샹의 기성품들이 지녔던 저항의 강도에 더는 미칠 수 없다. 뒤샹의 소변기는 예술제도를(이 예술제도의 특수한 기구 형태라고 할 박물관이나 전시회 등과 함께) 파괴해 버릴 것을 의도하는 데 반해, 난로연통을 발견해 낸 그 예술가는 자신의 작품이 박물관에 비치될 수도 있다고 요구한다. 그리하여 아방가르드적 저항은 그 반대로 전도되고 만다.[86]

페터 뷔르거는 제도예술에 대한 공격을 역사적 아방가르드의 기본 특성이라고 규정하고 있다. 이제 페터 뷔르거가 언급하고 있는 다다이즘, 초기 초현실주의, 러시아의 구축주의 등을 중심으로 역사적 아방가르드 운동의 흐름을 고찰해보자. 페터 뷔르거는 이탈리아의 미래주의, 독일의 표현주의, 입체파의 경우도 몇 가지 제한점을 둘 경우 역사적 아방가르드 운동에 집어넣을 수 있다고 보았다. 여기에서는 이탈리아 미래파와 큐비즘에 대해서도 살펴보자.[87]

86) 위의 책, p.33. 이 책의 원제는 *Theorie der Avantgarde*로 1974년도에 출간되었다. 그러므로 이 책은 저자가 집필 당시로부터 50여 년 전의 역사적 아방가르드 운동을 회고하면서 1960년대의 네오아방가르드 운동에 대한 당대의 비판적 견해를 펼친 것이라고 볼 수 있다. 그러나 1990년대에 할 포스터는 페터 뷔르거의 네오아방가르드에 대한 비판은 멜랑콜리한 관점에서였다라고 비판한다.

87) 페터 뷔르거는 여기에서 독일의 표현주의도 역사적 아방가르드에 포함시켜 언급하지만, 이것은 그의 게르만적 파토스에서 독일의 표현주의도 역사적 아방가르드 운동에 포함시킨 것으로 보인다. 이 표현주의에 대해서는 본서의 2장 '재현과 환영으로서의 예술'에서 거론하였으므로 여기에서는 생략하려 한다.

2. 큐비즘

큐비즘을 피카소의 1907년 6월-7월의 작품 〈아비뇽의 아가씨들 (Les Demoiselles d'Avignon)〉을 중심으로 살펴보자. 뉴욕 현대미술관 (MoMA)의 관장이었던 앨프레드 바(Alfred H. Barr, Jr)는 MoMA 회고 전 도록『피카소: 그의 40년간의 예술(Picasso: Forty Years of His Art)』 (1937)에서 이 작품을 재현의 규칙에 대한 문제제기로 입체주의로 이 행하는 과도기적인 회화라고 보았다.

앨프레드 바는 이 작품을 그리기 위한 피카소의 초기 습작(1907.3 -4월)을 "메멘토 모리(memento mori)의 알레고리나 제스처"로 보았 다. 이 구성 습작은 일곱 명의 등장인물과 왼쪽 측면을 드리우는 연극 적인 배치를 보여준다. 중앙에 옷을 입은 선원과 그를 둘러싼 다섯 명 의 창녀들이 있고 이들은 왼쪽을 바라보고 있다. 왼쪽에 한 명의 의학 도가 해골을 손에 들고 무대로 등장하고 있다. 알프레드 바는 이 장면 을 "죽음을 기억하라(memento mori)"라는 알레고리 혹은 제스처로 해 석한 것이다. 바는 습작과 완성작을 비교하면서, "미덕(해골을 든 남 자)과 악덕(음식과 여자에 둘러싸인 남자) 사이의 도덕적 대조에 함축 된 모든 의미는 순수하게 형식적인 인물 구성을 위해 제거됐고, 이 구 성이 발전하면서 인물은 더욱 탈인간화되고 추상화된다."라고 평했 다. 앨프레드 바는 이 그림의 원천으로 세잔, 마티스, 엘 그레코를 언 급했다.

그러나 레오 스타인버그(Leo Steinberg)는 1972년「철학적 매음굴 (The philosophical brothel)」이라는 논문에서 이 작품에 대한 바의 해석 을 비판한다. 그는 이 〈구성 습작〉을 쾌락 대 죽음이라는 알레고리로 해석하지 않았다. 이 구성에서 피카소는 성적인 주제를 다룬 것이라고

보았다. 최종작에서 양식적인 통일성이 없는 것은 의도된 진략으로써, 이 그림에 등장하는 인물들은 서로 소통하지 않고 오히려 관람자와 직접적으로 묶어준다고 보았다.

1994년 윌리엄 루빈(William Rubin)은 이 그림의 복잡한 구조가 에로스와 타나토스, 즉 섹스와 죽음을 연결하는 고리와 관련 있다고 보았다. 피카소가 서사적인 방식을 도상적인 방식으로 바꿔버렸다는 것이다. 피카소는 전통적인 회화의 원근법을 넘어서서 관람행위에 수반되는 리비도의 모순된 힘을 강조했고 그림 전체를 메두사의 머리로 만들었다고 보았다. 이 작품은 도색화의 전통에 속하지만 아가씨들의 시선은 관람자에 도전한다고 평가하였다.

할 포스터(Hal Foster)는 피카소의 작품 〈아비뇽의 아가씨들〉이 모더니즘 회화의 교차로로 받아들여진 것은 수많은 미술의 대응과 비평적 독해가 소급된 결과라는 것이다.[88]

88) 핼 포스터, 『실재의 귀환』, 이영욱 · 조주연 · 최연희 옮김, 경성대학교출판부, 2003, p.40. 원서는 다음. Hal Foster, *The Return of the Real*, An OCTOBER Book, 1996, p.8.

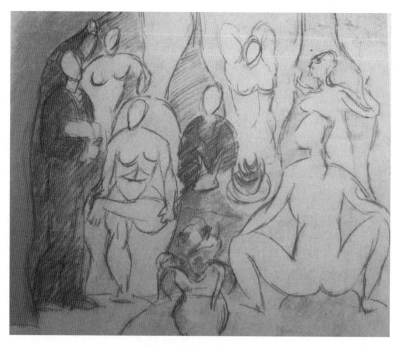

피카소, 〈아비뇽의 아가씨들, 구성습작〉, 1907년 3월–4월.

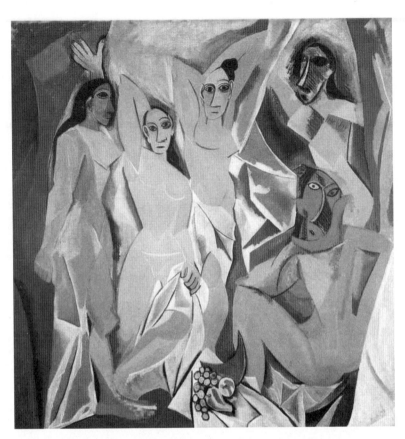

피카소, 〈아비뇽의 아가씨들〉, 1907년 6월-7월.

3. 미래주의

1909년, 이탈리아의 시인 필리포 마리네티(F. T. Marineti)가 「미래주의 창립선언」을 프랑스 신문 「르 피가로」에 발표했다.

이제 손가락에 시커멓게 재를 묻힌 채 신바람 난 방화범들을 불러들이자! 그들이 여기 왔다! 여기에! 어서 오라! 도서관 서가에 불을 질러라! 박물관들이 물에 잠기게 운하를 옆으로 기울여라! 오, 영광스런 옛 그림들이 그 물 위에 둥둥 떠서 변색되고 부서지는 것을 보는 기쁨이여! 곡괭이를 들자, 도끼와 망치를 들어 이 오래된 도시를 무참히 파괴하자![89]

「르 피가로」, 1909.2.20.

이 미래주의는 신문에 선언문을 실어 선전선동을 개시했다는 점에서

89) 리처드 험브리스, 「미래주의」, 하계훈 역, 열화당, 2003, p.6.

대중문화와의 연계를 지향한다는 특징을 드러냈다. 아울러 미래주의의 예술 창작 성향은 그 당시의 선진 테크놀로지와의 적극적인 융합을 추구하였으며, 정치 이념적으로는 이탈리아의 파시즘과 결합하였다.

「미래주의 창립선언」에서 제시한 11개 조항에서 볼 수 있는 것은 역동성과 혁명성에 대한 강조이다. 위험에 대한 사랑, 반역, 속도의 아름다움, 카 드라이빙, 열정, 폭력적 공격, 전쟁에 대한 찬미, 여성에 대한 조롱, 아카데미 파괴, 혁명의 물결 등이 미래주의가 추구하는 좌표였다.[90]

90) 11개 조항은 다음과 같다. 1. 우리는 위험에 대한 사랑과 정력적이고 두려워하지 않는 자세를 찬양하리라. 2. 용기, 대담성, 반역이 우리 시(poetry)의 본질적인 요소이리라. 3. 이제까지 문학은 수심에 찬 부동성, 희열, 잠을 고양해왔다. 우리는 적극적인 행동, 신명나는 불면증, 레이서의 주행, 대담한 도약, 주먹질과 따귀를 고양하리라. 4. 우리는 세상의 웅장함이 새로운 아름다움인 속도미에 의해 농축되어왔음을 확언한다. 거친 숨을 몰아치는 바다뱀 같은 굵은 파이프로 덮개 장식된 레이싱카―대포탄에 올라탄 듯이 포효하는 자동차는 〈사모트라케 니케 (Victory of Samothrace)〉보다 더 아름답다. 5. 우리는 핸들을 잡고 지구 궤도를 따라 질주하는 자를 찬미하리라. 그는 지구를 가로질러 자신의 정신이라는 긴 창을 던지는 자이다. 6. 시인은 진액의 열정을 쏟기 위해, 자신의 열의와 영광과 아량을 바쳐야 한다. 7. 투쟁 없이는 아름다움도 없다. 공격적이지 않은 작품은 걸작이 될 수 없다. 시는 미지의 세력을 졸이고 굴복시키기 위해 폭력적 공격을 가해야 한다. 8. 우리는 세기의 마지막 곳에 서 있다! … 불가능이라는 기이한 문들을 부숴버리는 것을 원할 때인데 왜 뒤돌아봐야만 하는가? 시간과 공간은 어제 죽었다. 우리는 이미 절대성 안에 살고 있다. 왜냐하면 우리는 영원하며 세상에 편재하는 속도를 창조해냈기 때문이다. 9. 우리는 전쟁(세상의 유일한 위생학), 군국주의, 애국심, 자유를 가져오는 이들의 파괴적 몸짓, 목숨을 바칠 만한 아름다운 사상, 여성에 대한 조롱을 찬미하리라. 10. 우리는 박물관, 도서관, 모든 종류의 아카데미를 파괴하고 도덕주의, 페미니즘, 모든 기회주의적이거나 실용주의적인 비겁함에 맞서 싸우리라. 11. 우리는 노동, 쾌락, 폭동에 자극받은 수많은 군중에 대해 노래할 것이다. 우리는 현대의 대도시에서 일어나고 있는 다인종적 다언어적 혁명의 물결을 노래할 것이다. 우리는 격렬한 전기불빛으로 이글거리는 병기고와 조선소의 전율하는 밤의 열정을, 그들의 연기가 만들어내는 선들의 곁에 떠 있는 탐욕스런 구름을, 거의 체조선수처럼 강물 속을 걷는 교각들이 햇빛 속에 광택을 받은 나이프의 반짝임처럼 광택을 내는 것을, 수평선을 쿵쿵거리며 냄새 맡는 듯 하는 모험심 많은 배들을, 관으로 고삐를 채운 거대한 철마의 발굽처럼 바퀴로 선로를 차는 가슴이 두툼한 기관차들을, 프로펠러가 깃발처럼 바람 속에서 기계음을 내며 열광하는 군중처럼 환호하는 비행기의 날렵한 비행을 노래할 것이다. F. T. Marinetti, "The Founding and Manifesto of Futurism," in Umbro Apollonio, *Futurist Manifestos*. New York: Viking Press, 1973, pp.19-24.에서 인용 번역.

움베르토 보치오니(Umberto Boccioni, 1882-1916)는 미래주의를 대표하는 화가이자 조각가였다. 그는 1912년의 논문 「미래주의 조각 기법 선언(Technical Manifesto of Futurist Sculpture)」에서 이전의 조각에 대하여, "유럽의 기념물이나 전시회에서 볼 수 있는 조각은 안타깝게도 야만성과 우둔함만 보여주어서, 괴이함과 역겨움 속에서 미래주의자인 나의 시선을 그것으로부터 거둔다. 우리는 거의 어디에서나 과거로부터 전래된 모든 형식의 맹목적이고 어색한 모방품을 본다. 그것은 비겁한 전통과 무기력한 재능이 계통적으로 부추겨진 모방품이다."[91] 라고 비판한다.

움베르토 보치오니는 운동감각적으로 공간 속의 물체를 지각하려고 하였다. 그의 조각 작품 「공간에서 영속성의 독특한 형태」(1919)는 크로노포토그라피(chronophotography)처럼 역동성을 공간 속의 신체에 가시화시킨 작품이다.

미래주의의 전략은 "서로 다른 감각들, 즉 시각 청각 촉각 사이의 경계를 붕괴시킨 공감각과 정지하고 있는 신체와 운동하고 있는 신체의 구분을 붕괴시킨 운동감각을 강조"했으며, "초기 영화나 사진의 영향으로 발전한 시각과 재현의 테크놀로지(특히 사진의 확장된 형태인 크로노포토그라피)와 회화 사이에서 유사성"을 찾고자 했으며, "과거 문화를 혹독하게 비난하고 부르주아 유산을 맹렬히 공격한 미래주의는 예술과 발전된 테크놀로지를 통합할 것을 열정적으로 역설"했다.[92] 그

91) Umberto Boccioni, "Technical Manifesto of Futurist Sculpture," in Umbro Apollonio, *Futurist Manifestos*. New York: Viking Press, 1973, p.51.에서 인용 번역.

92) 할 포스터 · 로잘린드 크라우스 · 이브-알랭 브아 · 벤자민 H. D. 부클로 · 데이비드 조슬릿, 『1900년 이후의 미술사』, 김영나 감수, 세미콜론, 2012, p.90. 이하 인용도 같은 쪽임.

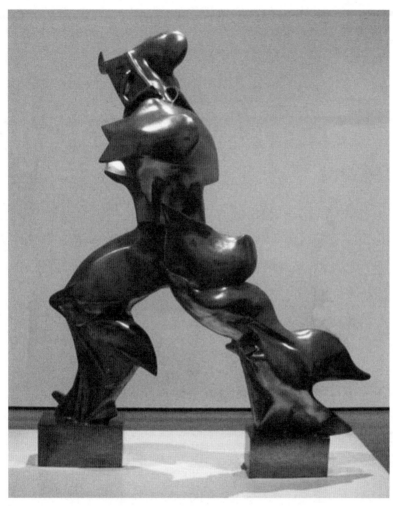

움베르토 보치오니, 〈공간에서 영속성의 독특한 형태〉, 1919.

러나 미래주의가 강조한 예술과 테크놀로지의 통합은 전쟁에 대한 찬미로 흐르고, 파시즘과 결탁으로 귀결되었다.

4. 다다이즘

제1차 세계대전의 종전과 함께 입체파와 미래파에 대해 비판하면서 스위스 취리히에서 국제적인 운동 '다다'가 시작되었다. 입체파와 미래파는 형식적인 관념의 실험실을 갖고 있는 아카데미일 뿐이며, 돈을 벌고 점잖은 부르주아 계급을 만족시키기 위해 예술을 한다고 비판한다. 입체파는 대상을 단순하게 관찰하는 방법에서 태어났으며, 세잔이 찻잔을 자신의 눈보다 20센티미터 낮게 놓고 그렸다면 입체파는 그저 찻잔을 높은 곳에서 쳐다볼 뿐이라는 것이다. 미래파는 똑같은 찻잔을 운동으로 관찰한다. 어떤 힘찬 선으로 심술궂게 묘사된 대상이 차례차례로 줄지어 나타난다고 하더라도 그 화폭이 좋은 작품이건 지적 자본의 투자에 힘입고 있음이 틀림없다는 것이다.

그런데 '다다'라는 용어는 사실 정확한 의미가 없다. "다다는 아무것도 의미하지 않는다." 그저 시니피앙의 유희이다. 1918년, 트리스탕 차라(Tristan Tzara, 1986-1963)는 「다다 선언」을 발표한다. 그는 여기에서 다다라는 용어에 대하여 다음과 같이 언급한다.

신문을 보면 크루족의 흑인들은 성우(聖牛)의 꼬리를 다다라고 부른다는 것을 알고 있다. 이탈리아 어느 지방에서는 입방체나 어머니를 다다라고 부르고 있다. 목마와 유모, 러시아어와 루마니아어에서는 이중의 긍정을 갖는 다다. 박식한 신문기자는 이 어휘에서 갓난아기 예술을 발견한다. 또 다른 성자(聖者)들은 대낮의 어린이를 부르는 예수, 메마르면서도 시끄럽고, 시끄러우면서도 단조로운 원시주의로의 복귀를 발견한다. 낱말 위에 감수성을 세우는 사람은 없다. 어떤 구성물이든 완벽성을 지향하지만, 그 완벽성은 사람을 권태롭게 한다. 그것은 황금빛 늪

의 피맺힌 관념이며 인류의 상대적 생산물이다.[93]

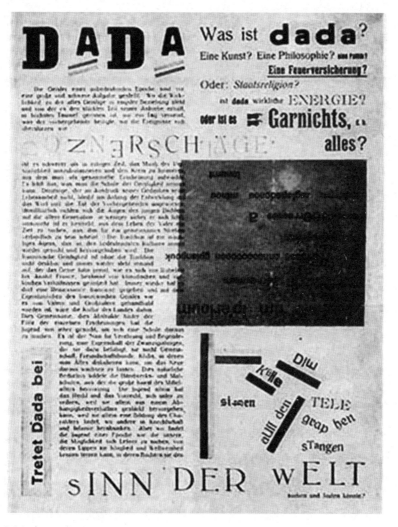

『다다코(Dadaco)』, 1917.

93) 트리스탕 쟈라 · 앙드레 브르통, 『다다/쉬르레알리슴 宣言』, 송재영 편역, 문학과지성사,
1996, pp.14-15.

다다 그룹은 『카바레 볼테르(Cabaret Voltaire)』(1916), 『다다』(1917), 『다다코(Dadaco)』(1917) 등의 다다 저널들을 발간하였다. '다다'라는 단어에 대하여 『다다코(Dadaco)』에서는 다음과 같은 질문을 콜라주로 던진다. "다다는 뭐지? 예술? 철학? 정치? 화재보험 정책인가? 종교인가? 다다는 정말 에너지일까? 혹은 아무것도 아닌가, 아니면 전부인가?"[94]

그렇다면 다다 그룹이 생각하는 예술은 무엇이었을까?

예술작품은 그 자체로서 아름다움이 되어서는 안 된다. 왜냐하면 아름다움이란 죽었기 때문이다. 그것은 즐겁지도 않고 슬프지도 않으며, 밝지도 않고 어둡지도 않으며, 사람들을 기쁘게도 해주고 학대하기도 한다. 그것은 사람들에게 신성한 후광의 과자나 공중을 지나 몸을 구부리고 달릴 때의 땀만을 봉사할 뿐이다. 예술 작품은 그 누구에게도 칙령에 의해서, 객관적으로 결코 아름다운 것은 아니다. 그러므로 비평은 불필요하다. 비평은 모든 사람들에 대해 최소한도의 보편성을 결여한 채 단지 주관적으로만 존재한다."[95]

이 다다에 대하여 할 포스터, 벤자민 H. D. 부클로, 로잘린드 크라우스는 다음과 같이 평가한다. "다다의 계획은 모든 예술 규범에 대한 무정부적 공격이었다. 다다는 모든 기준, 심지어 초기에 설정한 그들 고유의 기준조차도 공격할 것을 맹세했고 취리히 다다는 기이한 퍼포먼

94) "Was ist dada? Eine Kunst? Eine Philosophie? eine Politik? Eine Feuerversicherung? Oder: Staatsreligion? ist dada wirkliche Energie? oder ist es alles?"

95) 위의 책, p.15.

스, 전시, 출판을 통해 이를 실천했다."[96]

5. 레디메이드

마르셀 뒤샹(Marcel Duchamp, 1887-1968). 우리가 역사적 아방가르드 운동을 이야기할 때, 우선적으로 그를 언급해야 할 것이다. 베르나르 마르카데가 그의 저서 『마르셀 뒤샹』에서 마르셀 뒤샹를 가리켜 '현대 미학의 창시자'라고 격찬한 것은, 20세기의 예술을 논하는 데 있어 마르셀 뒤샹의 위상을 생각한다면, 조금도 지나치지 않을 것이다.

1917년, 미국이 독일에 전쟁을 선포한 해에 다다이스트 마르셀 뒤샹은 뉴욕의 그랜드 센트럴 팰리스에서 개최된 '독립예술가협회(Society of Independent Artists)' 전시회에 남성용 소변기에 R. MUTT라고 서명을 하고 작품명으로 〈폰테인(La Fontaine)〉을 붙여 작품을 전시하려는 해프닝을 벌인다. 이 전시회는 파리의 독립예술가협회를 본떠 심사위원도 없고 상도 없었다. 마르셀 뒤샹은 전시위원회 책임자로 선출되었다.

행사 개최일 며칠 전에 마르셀 뒤샹은 '모트 철물점'에서 하얀 도기의 소변기를 사서 R. MUTT라고 서명을 하고 그 오브제를 가명으로 협회에 발송했다. 그러나 협회 집행부는 격론 끝에 〈폰테인(La Fontaine)〉을 전시하지 않았다. 이 작품은 숨겨졌다. 마르셀 뒤샹은 즉석에서 위원회에서 사퇴한다. 마르셀 뒤샹과 이 해프닝을 공모하였던 월터 아렌스버그(Walter Arensberg)는 그 작품에 대하여 다음과 같이 옹호했다.

96) 할 포스터 · 로잘린드 크라우스 · 이브-알랭 브아 · 벤자민 H. D. 부클로 · 데이비드 조슬릿, 『1900년 이후의 미술사』, 김영나 감수, 세미콜론, 2012, p.90. 이하 인용도 같은 쪽임.

이것을 (전시에서) 거절할 수 없습니다. 입장료가 이미 지불되었어요. (외설적이라는 지적은) 그것은 관점에 따라 다르지요. … 자신의 기능적인 목적에서 해방된 하나의 매력적인 형상이 세상에 드러난 것입니다. 결과적으로 그것은 미적으로 확실히 기여한 작품입니다. … 모든 전시회는 예술가 자신이 선택한 것을 보낼 수 있는 기회를 제공하고, 결과적으로 다른 사람이 아닌 예술가 자신이 예술이란 것에 대해 결정할 수 있게 해준다는 원칙에 근거하여 이루어지오. … 만약 당신이 오브제를 객관적으로 쳐다본다면, 당신은 그 오브제가 인상적인 라인을 갖고 있다는 사실을 알게 될 것이오. 무트 씨는 평범한 오브제를 선택하여, 그것의 일상적인 의미가 사라지게 하는 방식으로 그것을 설치했소. 어느 순간 그는 주제에 대한 새로운 접근방식을 창조한 거요.[97]

이 전시회를 계기로 마르셀 뒤샹은 20세기의 가장 주목받는 레디메이드(ready-made)의 예술 영역을 열었던 것이다. 이 작품은 뒤에 분실되었다. 오늘날 우리가 보는 그 작품은 훗날 파리의 벼룩시장에서 비슷한 오브제를 구입하여 다시 R. MUTT라고 서명한 소변기이다. 독립예술가협회 전시회를 위해 만든 잡지 『맹인』 2호에 마르셀 뒤샹은 가명으로 「리차드 무트의 입장」이라는 글을 실었다.

무트 씨의 〈샘〉은 비도덕적이 아니다. 그것은 부조리하다. 욕조보다 더 비도덕적인 것도 아니다. 그것은 여러분이 철물점 쇼윈도에서 매일 볼 수 있는 가구류다. 무트 씨가 〈샘〉을 자기 손으로 만들었느냐 안 만들었느냐는 중요한 문제가 아니다. 그가 그것을 '선택했다.' 그가 일상생

97) 베르나르 마르카데, 『마르셀 뒤샹』, 김계영·변광배·고광식 옮김, 을유문화사, 2010, pp.224-225. 괄호 안은 내가 삽입한 것임.

활의 평범한 오브제를 취하여, 그것의 일상석 의미가 사라지도록 배치했다. 새로운 제목과 새로운 관점을 통하여 그는 그 오브제에 대한 새로운 개념을 창안해 냈다.[98]

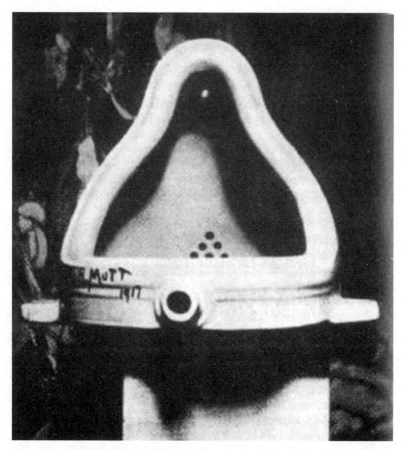

마르셀 뒤샹, 〈폰테인(La Fontaine)〉, 1917.

98) 위의 책, pp.229-230.

마르셀 뒤샹이 말한 '선택했다'는 것은 재현과 환영으로서의 예술이라는 이전의 사유를 혁명적으로 뒤집은 것이다. 일상 사물을 취한 레디메이드도 예술 작품이 될 수 있다는 선언인 것이다.

그러나 이에 대하여 E. H. 곰브리치는 자기의 예술적 관점인 '만들기와 맞추기(making and matching)'의 틀 내에서는 이 레디메이드 작품을 해석할 수 없는 곤란함을 토로한다. "사실 나는 이처럼 어린아이의 마음 상태로 돌아가려는 것이 미술 작품과 다른 인공품 사이의 차이를 얼마만큼이나 모호하게 만들게 되었는지 미처 예견하지 못했었다."[99] 바로 이 지점이 재현과 환영으로서의 예술과 역사적 아방가르드 운동의 분기점이며 단절점인 것이다.

6. 초현실주의

제1차 세계대전 이후 독일의 다다이스트들은 혼돈과 함께 구축주의의 논리를 받아들였다. 반면에 프랑스의 다다이스트들은 초현실주의로 변화해갔다. 이들은 1924년 10월 초현실주의 연구실을 열고 정기 간행물 「초현실주의 혁명」을 발간한다. 다다가 개별적인 동향이었다면 초현실주의는 집단적인 운동이었다.

앙드레 브르통(André Breton, 1896-1966)은 제1차 세계대전 당시 파리의 병원에서 간호병으로 복무하면서 전쟁의 충격으로 인한 외상적 신경증을 앓는 환자들을 감호하면서 정신분석학에 빠져들었다. 그는 말한다. "그 무렵 나는 여전히 프로이트에 몰두했고, 그의 실험 방법에

99) E. H. 곰브리치, 「서양미술사」, 백승길 · 이종승 옮김, 예경, p.600.

만 레이, 〈초현실주의연구실의 초현실주의자들〉, 1924.

숙달하여 전쟁 동안 환자들에게 그 방법을 잠시 시험할 기회를 갖기도 했지만, 나는 환자들에게서 얻어내려던 것을 내 자신에게서 얻어내기로 결심했다."[100] 그는 1924년 「초현실주의 선언」을 발표한다. 그 선언에서 초현실주의에 대해 정의를 내린다.

초현실주의. 남성명사. 순수한 상태의 심리적 자동운동으로, 사고의 실제 작용을, 때로는 구두로, 때로는 필기로, 때로는 여타의 모든 수단으로, 표현하기를 꾀하는 방법이 된다. 이성이 행사하는 모든 통제가 부재하는 가운데, 미학적이거나 도덕적인 모든 배려에서 벗어난, 사고

100) 앙드레 브르통, 『초현실주의 선언』, 황현산 번역, 미메시스, 2011, p.86.

의 받아쓰기.

백과사전적 설명. 철학. 초현실주의는 그 이전까지 무시되었던 어떤 종류의 연상형식이 지닌 우월한 현실성과 몽상의 전능함과 사고의 무사무욕한 작용에 대한 신뢰에 기초를 둔다. 여타의 모든 심리적 기구들을 결정적으로 붕괴시키고, 그것들을 대신하여 삶의 중요한 문제들을 해결하려는 경향이 있다. 절대적 초현실주의를 실증한 인물들은 아라공, 바롱, 부아파르, 브르통, 카리브, 크르벨, 데스노스, 엘뤼아르, 제라르, 랭부르, 말킨, 모리즈, 나빌, 놀, 페레, 피콩, 수포, 비트락 제씨이다.[101]

초현실주의 작가들의 글쓰기는 심리적 자동글쓰기인 오토마티즘(Automatism)이었다. 브르통이 초현실적인 작문법에 대하여 다음과 같이 언급하고 있다.

가능한 한 자기 집중에 적합한 자리를 잡은 뒤에, 글 쓰는 데 필요한 것들을 가져오게 하라. 될 수 있는 대로 가장 수동적인, 또는 가장 수용적인 상태에 자신을 가져다 놓으라. 당신의 천분, 당신의 재능이건 다른 사람의 재능이건, 재능이라는 생각을 뽑아버려라. 문학이란 가장 허술한 길이면서 모든 것에 이르는 길 가운데 하나임을 부디 명심하라. 미리 생각해놓은 주제 없이 재빨리, 마음속에 남아 있지 않도록, 다시 읽어보고 싶은 생각이 들지 않도록 재빨리 쓰라.[102]

다음의 작품은 만 레이(Man Ray, 1890-1976)가 1934에 찍은 〈앙

101) 위의 책, pp.89-90.
102) 위의 책, p.95.

만 레이, 〈앙드레 브르통의 슬리퍼-스푼〉, 1934.

드레 브르통의 슬리퍼-스푼〉이다. 앙드레 브르통이 자전소설인『광
란의 사랑(L'amour fou)』에서 파리의 벼룩시장에서 손잡이 아래 슬리
퍼가 달린 나무 스푼을 구해서 집으로 가져와 책상 위에 올려놓았다
고 언급한다. 이 오브제에서 브르통은 이전에 그가 알베르토 자코메티
에게 조각해달라고 졸랐던 '상드리에-상드리용(cendrier-Cendrillon)'
이라는 수수께끼에 대한 답을 찾아냈다. 이것은 '신데렐라 재떨이'라는
뜻이다. 당시 브르통은 이 말에 사로잡혀 있었다. 그는 이 슬리퍼-스
푼 오브제를 욕망과 대상이 경이롭게 조합된 '객관적 우연'이라고 생각
했다. 이 두 슬리퍼들은 연속하여 상상의 새끼를 친다. 앙드레 브로통
은 이 오브제에서 언어와 관련된 수수께끼에 대한 답을 찾아냈다. 그
것은 "브르통이라는 주체가 언어와 욕망에서 겪는 미끄러짐과 관련된
것"[103]이었다. 이 두 구두는 반복되어 강박으로 나타난 것이었다. 이 미
끄러짐 속에서 의미는 고정되지 않고 욕망은 만족되지 않는 의미이다.

103) 위의 책, p.86.

프로이트식의 이 '반복 강박'을 자크 라캉의 용어로 표현한다면 '무의식은 언어처럼 구조화되어 있다.'는 것이다. 브르통의 슬리퍼-스푼 오브제는 이렇게 기호학적으로 재해석되는 것이다.

미국의 미술비평가로서 프린스턴대 고고미술사학과 교수인 할 포스터(Hal Foster, 1955-)는 초현실주의를 프로이트의 개념인 '언캐니(uncanny)'를 통해 독해한다. 할 포스터는 언캐니는 "억압되었던 것이 통합된 정체성, 미적 규범, 사회질서 등을 파열시키면서 회귀하는 보여주는 사건들에 대한 관심과 관련"되어 있으며, 초현실주의자들은 "억압된 것의 회귀로 이끌렸을 뿐만 아니라, 억압된 것의 회귀를 비판적인 방향으로 이끌어가려고 했던 사람들"로 보고 있다.[104]

지그문트 프로이트는 언캐니에 대하여 어떻게 보고 있는가? 프로이트는 1919년의 에세이 「Das Unheimliche」에서 "친숙하고 편안한 것과 숨겨져 있고 은폐되어 있는 것은 대립되는 것도, 무관한 것도 아니다."[105]라고 설명한다. '집과 같다'는 의미의 heimlich에 억압의 표식으로 접두사 'un'이 붙은 것으로 보았다. 운하임리히(unheimlich)는 언캐니(uncanny)로 영역된다. 이 '언캐니'는 '두려운 낯설음'이다. 이 언캐니의 감정은 "공포감의 한 특이한 변종인데, 오래전부터 알고 있었던 것, 오래전부터 친숙했던 것에서 출발하는 감정"[106]이다. 이 감정은 "정령사상, 마술, 주술, 생각의 전능성, 죽음과 사람의 관계, 의도적이지 않은 반복, 거세 콤플렉스"[107] 등이 두려운 감정으로 변형된 것이다. 이 두려운 낯설음의 감정은 여자의 자궁이나 어머니의 품처럼 "아주 오

104) 할 포스터, 『욕망, 죽음 그리고 아름다움』, 전영백과 현대미술연구팀 옮김, 아트북스, 2005, p.17.
105) 프로이트, 『예술, 문학, 정신분석』, 정장진 옮김, 열린책들, 2012, p.409.
106) 위의 책, pp.405-406.
107) 위의 책, p.437.

래된 것이지만 친근한 것이고, 친근하지만 아주 오래전"[108]의 '자기 집
(Das Unheimliche)'인 것이다.

조르조 데 키리코, 막스 에른스트, 알베르토 자코메티, 한스 벨머와
사진작가인 만 레이 등이 초현실주의의 대표적 예술가라고 할 수 있
다. 이제 할 포스터의 견해를 중심으로 초현실주의 작가와 작품에 대
하여 고찰해보자!

조르조 데 키리코(Giorgio de Chirico, 1888 - 1978)의 1914년 작품
〈어느 날의 수수께끼〉를 보자! '수수께끼'는 그의 작품의 주된 주제 중
의 하나이다. 이 수수께끼는 억압에서 풀려나 낯선 것으로 돌아온 것
이다. 그 수수께끼는 거세를 위협하는 대리석 영웅의 응시이다. 가파
른 경사구조의 아케이드는 시점과 소실점이 흩뜨려진 원근법으로 그
려져 있다. 언캐니한 시각적 배열이다.

막스 에른스트(Max Ernst, 189 - 1976)는 트라우마와 관련된 성을 작
품에 끌어들였다. 그것은 최초 사건 환상이다. 유아기의 최초 사건 환
상의 시각적 배열과 성적 혼란을 분열적인 몽타주로서 콜라주를 사용
했다. 이 몽타주는 무의식적인 기표들의 유희이다. 그의 작품 〈집주인
의 침실〉에서 그가 우리에게 보여주려고 하는 푼크툼은 무엇인가? 그
림 안에 들어 있는 구성물들의 모순된 크기, 광적인 병치, 불안한 투시
법에서 응시는 되돌려진다. 관람자는 그림 밖에만 있지 않다. 그림의
안과 밖에서 이 장면의 지배자이면서 동시에 희생자가 된다. 마치 그
의 그림은 수퍼리얼리즘의 외상적 환영으로 우리를 빠지게 만든다.

알베르토 자코메티(Alberto Giacometti, 1901 - 1966)의 초현실주의
오브제는 거세 환상이 변형되어 나타난 것이다. 그의 작품 〈새벽 4시

108) 위의 책, p.440.

의 궁전〉에는 새장, 게임판, 페티시가 등장한다. 이것들은 현실과 가상의 간극에 있는 환영적인 공간에 투사한 오브제이다. 이 작품에서 반복되고 있는 은폐된 기억은 무엇일까? 이 작품에서 볼 수 있는 뼈만 남은 새, 골격만 있는 탑, 세 개의 커튼 앞에 서 있는 여인, 삼각형 탑은 부서진 듯 미완성으로 남아 있다. 이 탑은 아버지를 상징한다. 이 작품은 트라우마 환상의 지연된 작용(deferred action)에 의해 구성된 것이다.

한스 벨머(Hans Bellmer, 1902‑1975)의 작품 〈인형〉은 초현실주의의 양면성을 보여준다. 그 작품에는 "생명이 있는 것과 없는 것의 형상이 언제나 언캐니하게 뒤섞여 있고, 거세와 패티시의 형태가 양면적으로 결합되어 있다. 또 에로틱한 장면과 트라우마 장면이 강박적으로 반복적으로 나타나는가 하면, 사디즘과 마조히즘, 욕망, 탈통합, 죽음 등이 복잡하게 뒤엉켜 있다. 또한 인형을 둘러싸고 초현실과 언캐니가 아주 이해하기 어려운 방식으로 교차되면서 탈 승화의 예를 보여준다."[109]

109) 할 포스터, 『욕망, 죽음 그리고 아름다움』, 전영백과 현대미술연구팀 옮김, 아트북스, 2005, p.160. 이 책의 원제목은 *COMPULSIVE BEAUTY*이다. 초현실주의를 프로이트의 '언캐니' 개념으로 독해한 저술이다. 할 포스터의 1993년도 저작으로 제목은 "강박적인 미"라는 의미이다.

조르조 데 키리코, 〈어느 날의 수수께끼〉, 1914.

막스 에른스트, 〈집주인의 침실〉, 1920.

알베르토 자코메티, 〈새벽 4시의 궁전〉, 1932–33.

한스 벨머, 〈인형〉, 1934–5.

7. 구축주의

예술은 '이젤주의'를 포기하고 '생산'으로 이동할 수 있을까? 즉 예술과 생산을 잇는 다리를 만들 수 있을까? 이러한 질문은 러시아에서 1917년 소비에트 혁명이 성공을 거두고 1921년 레닌에 의해, 경제난 타개를 위한 신경제정책(NEP)이 등장하였을 때, 소비에트 예술가들에게 닥친 현안 주제였다. 러시아에서 태동한 구축주의(Constructivism)는 이러한 배경 속에서 탄생하였다.

이러한 논의의 흐름을 촉발시킨 것은 블라디미르 타틀린(Vladimir Tatlin,1895-1956)이 10월 혁명 3주년을 기념하기 위해 제작한 〈제3인터내셔널을 위한 기념비〉(1920)였다. 이 모형은 약 6미터 높이의 목조를 재료로 한 구축물이지만 계획하고 있는 실제 기념비는 396미터의 금속과 유리 구조물로 파리의 에펠탑보다도 더 높았다. 기울어진 구조로 디자인한 것이었다. 이 나선형 원뿔의 구조물 안에는 각각의 4개의 독립된 입체가 떠 있는데 이것은 코민테른의 각지부로 설계되었다. 이 기념비는 턱수염 없는 최초의 기념비였다.

알렉산드르 로드첸코(Alexander Rodchenko, 1891-1956)는 1921년 9월에 열린 〈5×5=25〉전에서 작품 〈순수한 빨강, 순수한 노랑, 순수한 파랑〉을 출품한다. 이제는 더 이상 재현도 없음을 선언한 것이다. "나는 회화를 논리적 귀결로 환원시켜 세 개의 캔버스를 전시했다. 즉, 빨강, 노랑, 파랑이다." 이는 훗날 1960년대 도널드 저드가 재현과의 결별을 선언하고 '특수한 대상(specific object)'으로 간 것의 선례가 되었다. 즉 미니멀리즘으로 향하는 출입구에서 러시아의 구축주의가 과거로부터 복귀하는 것이다.

바르바라 스테파노바(Varvara Stepanova, 1894-1958)는 1921년 12월

블라디미르 타틀린, 〈제3인터내셔널을 위한 기념비〉, 1920.

알렉산드르 로드첸코, 〈순수한 빨강, 순수한 노랑, 순수한 파랑〉, 1921.

에 모스크바 미술문화연구소(인후크, Inkhuk)에서 「구축주의에 대하여 (On Construction)」를 발표하였다. 주요 내용은 구축주의가 제기한 미래에 대한 문제였다. 예술가들이 "스스로 미술 행위를 포기했지만 아직은 산업 생산에서 필요한 기술 지식을 갖추지 못한 남성과 여성 소비에트 미술가들의 존재를 어떻게 정당화할 것인가"[110]에 관한 것이었다.

그러나 생산주의자가 되려는 구축주의자들의 열정은 암울한 현실에 부딪히게 되었다. 효율성을 제기한 신경제정책(NEP)에서 국가의 지원은 예전만하지 못했으며 이 예술가들은 생산현장에서도 환영받지 못했던 것이다. 전반적으로 이 예술과 생산을 잇는 다리는 결과물이 미약하였다. 오히려 포스터, 무대장치, 전시회, 북 디자인 등 선전선동의 영역에서 구축주의자들은 성공을 거두게 된다. 즉 생산 이데올로기가 그들의 주된 생산물이 되었던 것이다.

마르셀 뒤샹식의 다다의 레디메이드와 함께 구축주의에 대한 관심이 되살아난 것은 1960년대 미국에서 네오아방가르드 예술의 흐름에서였다. 과거가 미래로부터 복귀한 것이다. "러시아 구축주의

110) 할 포스터 · 로잘린드 크라우스 · 이브–알랭 브아 · 벤자민 H. D. 부클로 · 데이비드 조슬릿, 『1900년 이후의 미술사』, 김영나 감수, 세미콜론, 2012, p.180.

의 불확정성인 구조물—내적으로는 재료, 형식, 구조를 반영하고, 이와 동시에 외적으로는 공간, 빛, 맥락을 반영하는 타틀린의 카운터릴리프(counterreliefs)나 혹은 로드첸코의 매달린 구축물(hanging constructions)같은 구조물—의 복귀"[111]이다.

할 포스터는 이러한 복귀에 대하여 두 가지 질문을 제기한다. "이러한 복귀들은 왜 그때 일어났는가? 이 두 복귀는 출현의 계기와 재출현의 계기 사이의 관계를 어떻게 제시하는가?", "전후의 계기들은 전쟁 전 계기들의 수동적인 반복인가? 아니면 네오-아방가르드는 우리가 오로지 지금에서야 제대로 평가할 수 있는 방식으로 역사적 아방가르드에 작용한 것인가?"

8. 아방가르드를 보는 시각

페터 뷔르거는 아방가르드 운동의 목표는 '예술이라는 사회적 제도를 지양하는 일'과 '예술과 삶을 결합하는 것'으로 보았다. 그는 여기에서 더 나아가 예술작품 카테고리의 문제에 대하여 언급한다. 그는 헤겔적 관점에서 예술작품의 개념을 파악하고 있다. "일반적인 예술작품은 일반자와 특수자의 통일체로 규정할 수 있다."[112]라고 본다. 일반적인 의미에서의 작품과 다양한 역사적 형태들을 구별하고 있다. 페터 뷔르거는 예술작품을 유기적 예술작품과 비유기적 예술작품으로 구분하는데, 전자는 상징적이라는 것이고 후자는 알레고리적이라는 것이다. 아방가

111) 핼 포스터, 『실재의 귀환』, 이영욱 · 조주연 · 최연희 옮김, 경성대학교출판부, 2003, p.34. 아래 인용도 같은 쪽.

112) 페터 뷔르거, 『아방가르드의 이론』, 최성만 옮김, 지만지, 2010, p.108.

르드에 의해 유기적 예술작품의 개념은 파괴된 것이라고 보는 것이다. "유기적(상징적) 예술작품에서는 일반자와 특수자의 통일이 매개 없이 이루어졌던 데 반해, 비유기적(알레고리적) 작품에서는—아방가르드 작품도 여기에 속하는데—그 통일은 매개된 통일이다."[113]

페터 뷔르거는 이러한 관점에서 아방가르드는 유기적 예술작품이라는 전통적 개념을 파괴하고 비유기적이라는 새로운 개념을 대치하였다고 보았다. 그는 이러한 관점에서 새로운 것(마르셀 뒤샹의 초기 레디메이드), 우연(앙드레 브르통과 루이 아라공의 초기 우연 실험), 알레고리(발터 벤야민), 몽타주(존 하트필드의 초기 몽타주) 등에 초점을 맞추어 역사적 아방가르드를 고찰하였다.

페터 뷔르거의 입장에서는 역사적 아방가르드는 실패한 것이었다. 그가 보기에 아방가르드 운동의 제도예술에 대한 공격의 실패는 예술이 실생활로 옮겨가지 못하게 된 것을 의미한다. 즉 제도예술은 실생활에서 유리된 채 제도로서 계속 존속된 것이었다. 예술의 전통적인 범주를 파괴하려고 한 다다이스트, 주체의 위반과 사회적 혁명을 일치시키려고 한 초현실주의자, 문화적 생산 활동을 집단화하려고 했던 러시아 구축주의자들은 모두 영웅적이었으나 비극적으로 실패한 것이었다.

더 나아가 페터 뷔르거에게 있어 제2차 세계대전 후에 등장한 네오아방가르디스트는 이러한 실패를 반복한 것이었다. "요컨대 네오아방가르드는 아방가르드를 예술로서 제도화함으로써 진정으로 아방가르드적인 의도들을 부정하게 된다. 이러한 현상은 예술가들이 자신의 활동에 대해 갖고 있는 의식, 물론 지극히 아방가르드적일 수 있는 그러

113) 위의 책, 같은 쪽.

한 의식과는 무관하게 빚어진다."[114] 그는 네오아방가르드적인 예술은 온전한 의미에서 자율적인 예술이라고 보았다. 즉, 네오아방가르드적 예술은 예술을 실생활로 돌려보내려는 역사적 아방가르디스트들의 의도를 부정하고 있다는 것이다. "예술을 지양하기 위한 네오아방가르디스트들의 노력들도 생산자들의 의도와 무관하게 작품의 성격을 띠는 예술적 기획들이 되어버린다."라고 보았다.[115] 그는 역사적 아방가르드는 비극적 실패였으며, 네오아방가르드는 희극적 실패였다고 보았다.

그러나 네오아방가르드에 대한 페터 뷔르거의 관점은 다분히 프랑크푸르트학파의 멜랑콜리적인 파토스가 반영된 것이다. 페터 뷔르거의 아방가르드 이론에 대한 본격적인 비판은 할 포스터(Hal Foster)에 의해 최근에 이루어졌다. 할 포스터는 페터 뷔르거의 아방가르드 이론의 맹점들은 묘사의 부정확성, 지나치게 선택적인 규정, 부르주아 예술의 허구적 자율성을 파괴하려는 기획 아래 아방가르드의 모든 활동을 포섭할 수 있다고 전제하였다는 점에서 비판한다. 무엇보다도 페터 뷔르거가 제2차 세계대전 후의 아방가르드를 단순히 네오라고 기각하는 것에 집중적으로 비판한다. 이에 대해서는 본서의 7장 「네오아방가르드를 위한 변론」에서 구체적으로 고찰해보려 한다.

114) 위의 책, p.113.
115) 위의 책, pp.113-114.

4장

매체미학의 전개

ART AND TECHNOLOGY

1837년에 다게르가 '다게레오 타입'이라고 부른 사진을 만들어 낸 이후 영화, 광고, 가상현실 등으로 이어지는 이미지의 혁명은 예술과 미학에 일대 전환을 불러왔고 그 의미의 해석으로 등장한 것이 매체미학의 관점이다. 이 새로운 매체의 미학적 의미의 해석은 발터 벤야민으로부터 본격적으로 개시되었다. 그의 논문 「사진의 작은 역사」(1931)와 「기술복제시대의 예술작품」(1936)은 매체미학의 효시를 알리는 저술이다. 이 두 에세이를 중심으로 발터 벤야민의 매체에 대한 사유를 살펴보고 현대적 의미의 재해석을 해보려 한다. 특히 발터 벤야민이 제기한 '시각적 무의식'과 '시각적 촉각'의 개념을 르네 데카르트와 헤겔의 감각에 대한 사유와 비판적으로 비교하면서 그 미학적 의미를 고찰해보자.

1. 카메라 옵스큐라

　실재의 이미지를 있는 그대로 재현하려는 인간의 소망은 르네상스 시대에 본격화된다. 이 시대에 주로 필리포 브르넬리스키(Fillippo Brunelleschi) 등에 의해 건축분야에서 연구되었던 기하학적 선원근법에 대한 탐구가 그 개념의 시초라고 볼 수 있다. 그 후로 한 세기쯤 뒤 1525년에 알브레히트 뒤러는 창 유리창에 비치는 상을 보고 따라 그리는 원근화법을 사용하여 현악기 '류트'를 소묘하는 광경을 목판화로 남기기도 하였다.

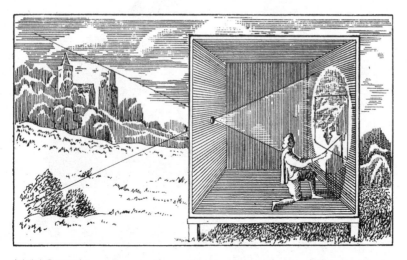

〈카메라 옵스큐라〉

　카메라 옵스큐라(camera obscura)는 어두운 방에 사람이 들어가 구멍을 뚫어놓고 렌즈를 끼워 여기를 통과하는 빛이 맞은편에 종이를 세워 놓으면 이 종이 위에 밖의 풍경이 잡혀서 펜으로 윤곽을 그릴 수 있

는 장치였다.

이후 1807년 영국의 과학자 월라스톤(W. H. Wollaston)은 카메라 루시다(camera lucida)를 소개한다. 이것은 "편평하게 눕혀놓은 종이 위에 놋쇠로 만든 가늠자가 세워져 있고, 이 가늠자 위에 유리 프리즘이 눈높이로 걸려 있으며, 사용자는 프리즘 모서리에 중심이 맞춰진 작은 구멍을 통하여 모델과 종이를 동시에 들여다 볼 수 있었다. 따라서 연필로 실제의 이미지를 종이 위에서 따라 그려갈 수 있었다."[116] 이 카메라 루시다는 카메라 옵스큐라에 비해 이동이 간편했으므로 범용성이

〈카메라 루시다〉

116) 뷰먼트 뉴홀, 『사진의 역사』, 정진국 역, 열화당, 1987, p.14.

있었다.

그러나 실질적으로 '현대적 의미의 사진은 19세기에 이르러 발명되었다. 1826년에 니엡스(J. N. Niépce)는 헬리오그래프를 선보였다. 이것은 '태양이 써놓은 문자'라는 의미로 일광사진 제판술이었다. 이 니엡스 사진을 찍기 위해서는 8시간 정도가 소요되었다. 이제 1837년 렌즈 공급상이었던 다게르(Daguerre)에 의하여 다게레오타입(daguerreotype)의 은판사진이 등장한다. 카메라로 들어온 빛이 옥화은을 은으로 환원시키면서 상을 형성시킨 다음, 이 감광판을 가열한 수은으로 채워진 상장 위에 올려놓으면 은이 아말감으로 변화하면서 상이 생성된다. 이 판을 진한 식염수에 담근 뒤에 건조시키는 방식이었다. 이 방식으로 다게르가 촬영한 사진이 〈정물〉(1837)이다. 이 당시 독일의 『라이프치히 신문』은 이 사진술에 대하여 프랑스판 악마의 사진이라고 부르고, "인간은 신의 형상에 따라 창조되었으며 신의 상은 어떠한 인간의 기계에 의해서도 고정시킬 수 없다."[117]라고 신성모독으로 취급할 정도로 이 당시 사진의 출현은 충격이었다.

2. 사진의 작은 역사

발터 벤야민이라는 천재가 사진에 대하여 주목한 것은 카메라에 비치는 자연과 인간의 눈에 비치는 자연의 다른 점이었다. 인간이 의식을 가지고 엮은 공간에 무의식적으로 엮인 공간이 들어선다는 점이다.

117) 발터 벤야민, 「사진의 작은 역사」, 『발터 벤야민 선집2』, 최성만 옮김, 도서출판 길, 2007, p.156.

다게르, 〈정물〉, 1837

그는 이것을 '시각적 무의식(das Optisch-Unbewußte)'이라고 말하였다. 정신분석을 통해 충동의 무의식적 부분을 알게 되듯이 시각적 무의식의 세계를 사진을 통해 비로소 알게 된다는 의미이다.

사진은 이제 회화가 지금까지 역할해온 자리를 넘겨받게 되었다. 소형 초상화 대신에 사진이 그 자리를 차지하게 된 것이다. 그리하여 다게르의 사진의 발명으로 소형 초상화가들은 직업사진사로 직업을 바꾸게 되었다. 회화보다 사진이 실물을 재현하게 된 것이다. 그런데 우리가 1850년경의 철학자 셸링의 사진에서 볼 수 있듯이 그의 포즈는 경직되어 있다.

이 경직성은 기술의 진보 앞에 어쩔 줄 모르는 이 세대의 무력감을

작자 미상, 〈철학자 셸링〉, 1850년경.

드러내고 있다. 여기서 사라지는 것은 아우라(Aura)이다. 그러나 셸링
의 사진에서 볼 수 있는 것은 아우라의 사라짐과 함께 마지막 순간까
지 아우라를 붙잡으려는 그의 경직된 눈빛이다. 이 아우라는 우리가
시선 속에서 충만감과 안정감을 주는 느낄 수 있는 어떤 매질이다. 여
기에서 발터 벤야민은 마르크시스트적 코멘트를 붙인다. "아우라는 집

광도가 높은 렌즈를 통해 음영이 추방되면서 영상에서 밀려나게 되었는데, 이것은 제국주의적 부르주아지가 점점 더 타락해감으로써 그 아우라가 현실에서 밀려나가게 된 것과 마찬가지이다."[118]

발터 벤야민은 프랑스의 사진가 외젠 아제(Eugène Atget, 1857-1927)가 찍은 파리의 풍경 사진들의 모티프에서 아우라의 사라짐을 발견한다. 그는 외젠 아제의 파리 사진들을 초현실주의 사진의 선구자로 보고 있다. 초현실주의자였던 만 레이에 의해 외젠 아제의 작품이 소개되고 알려진 것은 우연이 아니었던 것이다. 외젠 아제는 대상을 아우라에서 해방시키는 작업을 하였던 것이다. 외젠 아제가 발견한 모티브들의 영상은 현실에서 아우라를 빨아들인다.

외젠 아제의 사진에서 볼 수 있는 공허! 그것은 쓸쓸한 것이 아니라 아무런 정취도 없다. 발터 벤야민은 외젠 아제의 이런 성과물들에서 초현실주의적 사진이 세계와 인간 사이의 유익한 소외를 준비하고 있다고 보았다. 발터 벤야민은 논문 「사진의 작은 역사」(1931)에서 다다이스트인 트리스탕 차라의 사진에 대한 진술을 끄집어 온다. "예술로 불린 모든 것이 반신불수가 되자 사진사는 천 촉광이나 되는 그의 등불을 밝혔고 또 감광지는 한 단계 한 단계 몇몇 일용품의 어둠을 빨아들이게 되었다. 그 사진사는 우리에게 눈요기를 위해 주어지는 모든 성좌들보다 더 중요한 플래시 섬광, 섬세하면서 순수한 그 섬광이 미치게 될 영향을 발견하였다."[119] 여기에서 발터 벤야민은 의미심장한 질문을 던진다. "표제를 다는 일은 사진 촬영의 가장 중요한 요소가 되지 않을까?" 이 언급은 신문의 미래를 예견한 말이 되었다.

118) 위의 책, p.181.
119) 위의 책, p.191.

외젠 아제, 〈드라공거리 렌가 50번지〉, 1899.

3. 아우라

발터 벤야민에 의해 정립되었던 매체미학의 중심 용어 중의 하나인
아우라란 대체 무엇인가?

> 그것은 공간과 시간으로 짜인 특이한 직물로서, 아무리 가까이 있어도
> 멀리 떨어진 어떤 것의 일회적인 현상이다. 어느 여름날 오후 휴식의
> 상태에 있는 사람에게 그림자를 던지고 있는 지평선의 산맥이나 나뭇
> 가지를 따라갈 때 종국에 가서는 그 순간이나 그 시간이 그 현상의 일
> 부가 되는 상황—이것은 우리가 그 산이나 나뭇가지의 아우라를 숨 쉰
> 다는 뜻이다.[120]

발터 벤야민은 논문 「보들레르의 몇 가지 모티프에 대하여」(1939)에
서 아우라에 대해 재차 언급하고 있다. "무의지적인 기억에 자리 잡고
있는 어떤 관조 대상의 주위에 모여드는 연상들을 그 대상의 아우라라
고 부른다면, 그러한 관조 대상에서의 아우라는 사용 대상에서 연습
으로 남게 되는 경험에 상응한다."[121] 여기에서 무의지적 기억에 자리
잡고 있는 어떤 관조 대상은 카메라의 의지적 기억의 영역과 대비된
다. 의지적이라고 함은 이미지와 소리를 기계장치를 통해 언제든지 확
인할 수 있는 가능성이 있음을 의미한다. 그는 보들레르의 시집 『악의
꽃』 중의 시 「만물조응」을 인용하여 이 무의지적 기억에 자리 잡고 있
는 어떤 관조 대상을 설명한다.

120) 위의 책, p.184.
121) 발터 벤야민, 「보들레르의 몇 가지 모티프에 대하여」, 『발터 벤야민 선집4』, 김영옥 · 황현산
옮김, 도서출판 길, 2010, p.236.

지연은 하나의 신진, 거기 살아 있는 기둥들은
알기 힘든 말소리 내고,
인간이 상징의 숲 속을 지나면
상징의 숲은 정다운 시선으로 그를 바라본다.
밤처럼 낮빛처럼 광막한,
어둡고 그윽한 통합 속에
멀리서 뒤섞이는 긴 메아리처럼,
향(香)과 색(色)과 음(音)이 서로 화답한다.

여기에서 보들레르는 제의적인 어떤 경험을 만물조응으로 의미하고
자 했다. 회상의 날들이다. 이전 삶과의 조우이다. "이러한 경험은 단
지 제의적인 영역에서만 가능하다. 이 경험이 제의적인 것의 영역을
벗어나게 될 경우, 그것은 '미'로서 자신을 드러낸다. 미 속에서 제의적
가치는 예술의 가치로서 나타난다."[122]

발터 벤야민은 가상으로서의 미는 역사에 대한 관계와 자연에 대한
관계로 이중적으로 정의될 수 있다고 본다. 역사에 대한 관계로 보는
미의 가상이란 경탄이 향하는 대상 자체를 작품 속에서 발견할 수 없
다는 것이다. 경탄의 대상이 되는 것은 이전 세대들이 바로 그 작품에
서 경탄했던 것이다. 자연에 대한 관계로 보는 미의 가상이란 예술작
품에서 모사(模寫)적인 면이다. 교감은 예술의 대상이 충실히 모사될
수는 있으나 전적으로 논리적 해명이 불가능한 심급이라는 것이다.

이러한 무의지적인 기억에서 떠오르는 이미지가 아우라이다. 그런데
이것은 일회적이다. 즉, 붙잡아 자기 것으로 만들려고 하면 기억에서

122) 위의 책, pp.227-228. 위의 시 인용도 같은 쪽.

사라진다. 먼 곳의 일회적 나타남이다. 멀리 떨어져 있는 것의 접근 불가능한 어떤 것이다. 제의적 이미지와 같이 접근 불가능하다. 이에 반하여 의지적인 사진은 아우라를 붕괴시킨다. 카메라는 이미지를 받아들이기만 할 뿐 시선을 돌려주지 않는다. 그러나 "시선을 받은 사람이나 시선을 받았다고 생각하는 사람은 시선을 열게 된다. 어떤 현상의 아우라를 경험한다는 것은 시선을 여는 능력을 그 현상에 부여하는 것을 의미한다. 무의지적 기억의 자료들은 이에 상응한다."[123]

발터 벤야민은 아우라를 언급하는 대목에서 복제와 대중문화에 대하여 논하고 있다. 사물을 자신에게 좀 더 가까이 끌어오려고 하는 대중의 열정적인 성향은 그 사물의 일회성을 복제를 통해 극복하려고 한다는 것이다. 복제물에서 일시성과 반복성이 서로 긴밀하게 연결되어 대상을 그것을 감싸고 있는 껍질에서 떼어내는 일, 즉 아우라를 파괴하는 일이 오늘날의 지각이 갖는 특징이라는 것이다. 복제를 통해 일회적인 것에서 동질적인 것을 추출하려는 것이다.

4. 기술복제시대의 예술작품

매체미학은 1980년대 이후에 이전까지의 축적된 독해에 의해 정립되어온 분야이다. 즉, 발터 벤야민이 "이제는 매체미학을 말하겠다."라고 선언한 바 없다. 그러나 매체미학을 언급할 때, 출발점이 되는 사유는 발터 벤야민이고, 그 주요 에세이가 바로 「기술복제시대의 예술작

123) 위의 책, pp.240-241.

품」(1936)이다.[124]

발터 벤야민은 복제, 특히 '기술적 복제'에 대하여 주목한다. 예술작품은 항상 복제가 가능했다는 것이다. 이러한 모방은 세 가지 경로로 하여 수행되었다. 예술을 실기 연습으로 하려는 제자들에 의해서, 작품을 널리 보급하려는 장인에 의해서, 이윤을 탐하는 제3자에 의해서 수행되었다는 것이다. 그런데 이러한 모방하는 복제에 대하여 기술적인 복제는 다른 특성을 지닌 새로운 현상이었다. 이미 구텐베르크의 인쇄술 발명에 의한 문자의 복제로 문학 분야에서 놀라운 변화가 일어났을 뿐만 아니라 더 나아가 이제는 사진술이 발명되면서 이전에 손이 해왔던 역할을 눈이 대신하게 되었던 것이다.

눈은 손이 그리는 것보다 더 빨리 대상을 포착하기 때문에 영상의 복제 과정은 말하는 것과 보조를 맞출 수 있을 정도로 엄청나게 빨라졌다. 석판인쇄 속에 삽화가 들어 있는 신문이 잠재적으로 숨겨져 있었다면, 사진 속에는 유성영화가 숨겨져 있었다. 소리를 기술적으로 복제하는 일

124) 이 에세이의 원제목은 「Das Kunstwerk in Zeitalter seiner technischen Reproduzierbarkeit」이다. 여기에서 발터 벤야민이 복제(Kopie)라는 단어 대신에 재생산(Reproduzierbarkeit)이라는 단어를 썼음에 주목하여 이 에세이의 제목도 「기술재생산시대의 예술작품」으로 번역해야 한다는 견해도 있다. 다음을 참고. "그러나 벤야민이 이야기하는 재생산에는 그대로 똑같이 복제하는 것 외에도 부분적으로 한 부분만 취해서 사진 또는 영화로 재생산하는 것도 포함되어 있다." 심혜련, 「20세기의 매체철학」, 그린비, 2012, p.17. 할 포스터는 "기술적 복제가능성(technical reproducibility)"으로 번역해야 한다고 주장한다.(핼 포스터, 「실재의 귀환」, 이영욱·조주연·최연희 옮김, 경성대학교출판부, 2003, p.339.) 발터 벤야민이 이 에세이를 쓴 1936년도는 특별한 해였다. 베를린 올림픽을 통하여 나치 정권은 게르만의 영화로움을 전 세계에 보여주고 싶어 했다. 오늘날까지 남아 있는 베를린올림픽의 다큐멘터리 영상 속에서 이를 확인할 수 있다. 또한 영국에서 BBC가 개국되던 해였다. 특히 이때 정신분석학자 자크 라캉이 그 유명한 논문 「거울단계(The mirror stage)」를 마리앙바드(Marienbad)에서 열린 제14차 국제정신분석학대회에 제출한 해이다.

은 지난 세기말에 시도되기 시작했다.[125]

여기에서 발터 벤야민이 주목하는 점은 이 기술적 복제와 전통예술의 관계이다. 즉 예술작품의 복제와 영화의 출현이 기존의 전통예술에 끼친 영향에 대한 문제이다. 발터 벤야민은 기술복제에 의해 전통예술작품으로부터 아우라를 떼어내는 일이 가능해졌다고 본다. 발터 벤야민은 전통예술의 특성으로서 원본성(Originalität), 진품성(Echtheit), 일회성(Einmalichkeit)을 언급한다. 가장 완벽한 복제에도 불구하고 사라지지 않는 것은 원작(Original)의 일회성과 진품성이다. 일회성이란 예술작품이 여기와 지금 있다는 것이다. 일회적인 현존재로서의 특성이다. 이 예술작품은 시간이 흐름에 따라 물질적 구조도 조금씩 변화하고 소유관계도 변화한다. 진품성이란 일회성의 내용을 이룬다. 이 진품성의 영역은 기술복제를 포함하여 어떤 복제의 가능성에서도 벗어나 있는 것이다. 예술작품의 아우라는 기술복제시대에 이르러 위축된다. 복제기술은 복제된 것을 전통예술에서 떼어낸다.

> 복제기술은 복제를 대량화함으로써 복제 대상이 일회적으로 나타나는
> 대신 대량으로 나타나게 한다. 또한 복제기술은 수용자로 하여금 그때
> 그때의 개별적 상황 속에서 복제품을 쉽게 접하게 함으로써 그 복제품
> 을 현재화한다.[126]

복제품의 대량생산과 복제품의 현재화라는 과정의 매개체는 영화다.

125) 발터 벤야민, 「기술복제시대의 예술작품」, 『발터 벤야민 선집2』, 최성만 옮김, 도서출판 길,
 2007, p.44.
126) 위의 책, p.40.

영화의 사회적 의미는 문화유산이 지니는 전통가치들의 청산이다. 발터 벤야민은 아벨 강스(Abel Gance, 1889-1981)가 모든 전설, 모든 신화, 모든 종교의 창시자, 모든 종교까지도 영화를 통해 부활할 날을 기다리고 있다고 한 언급을 인용하고 있다. 영화는 전통의 청산에 우리를 초대하고 있다는 것이다.

발터 벤야민은 기술복제시대에 이르러 예술은 이제 제의가치(祭儀價値, Kultwert)에서 전시가치(展示價値, Ausstellungswert)로 전환되었다고 본다. 예술은 주술에 사용되는 형상물에서 시작되었는데, 이 제의가치는 예술작품을 베일 속에 감추어 놓는다. 우리는 이 제의가치의 예를 동화 『플란다스의 개』에 등장하는 루벤스의 그림 〈십자가에서 내려지는 그리스도〉의 이야기에서 볼 수 있다. 안트베르펜 성당에 있는 이 제단화는 금화 한 닢을 내어야 볼 수 있는 것이었다. 이 동화의 마지막 대목에서, 소년 네로는 크리스마스이브에 늙은 개 파트라슈와 함께 평소에 한번 보기를 소원하였던 이 그림을 보며 황홀에 찬 눈물을 흘리며 추운 겨울날 얼어 죽는다. 그 예술작품과의 아우라의 교감에서 느껴지는 희열을 느끼고자 열망하는 소년 네로의 이야기이다. 이 동화의 배경이 되었던 그 당시에는, 제의를 위해 존재하는 예술은 대중의 향유와는 거리가 먼 것이었다.

「기술복제시대의 예술작품」에서 발터 벤야민은 제1의 기술과 제2의 기술을 언급하고 있다. 제1의 기술은 인간을 제물로 바쳐 중점적으로 투입하고 제2의 기술은 인간이 승선할 필요가 없는 원격조종 비행체와 같이 인간을 가능하면 적게 투입한다는 점이다. 일회성과 궁극성이 제1의 기술의 특징이다. 실수한다면 결코 보상할 수 없다. 영원히 대속하는 희생적 죽음이 뒤따른다. 이에 반하여 반복성은 제2의 기술의 특징이다. 실험을 통한 시험적 구성을 계속 변형해본다. 제2의 기술의 기

원은 유희(遊戲, Spiel)에 있다. 제2의 기술은 자연과 인류의 어울림을 지향한다. 이것은 특히 영화에 해당한다.

다시 사진 이야기로 돌아 가보자. 사진은 전시가치가 제의가치를 전면적으로 밀어 내는 예술이다. 그러나 초상사진에서 볼 수 있듯이 제의가치가 최후로 저항하고 있는 보루가 바로 인간의 얼굴이다. "초기 사진에서 아우라가 마지막으로 스쳐 지나간 것은 사람의 얼굴에 순간적으로 나타나는 표정에서이다. 초기 사진에서 나타나는 멜랑콜리하고 그 어느 것과도 비교될 수 없는 아름다움의 비결은 바로 이러한 아우라이다."[127] 우리는 앞에서 인용하고 설명한 철학자 셸링의 초상사진에서 이러한 면을 볼 수 있다.

예술이 전시가치로 전환됨에 따라 예술작품은 전혀 새로운 기능을 지닌 형상물이 되었다. 예술이 제의에서 해방됨에 따라 전시의 기회가 더욱 커지고 있는 것이다. 기술복제시대로 들어오면서 '예술의 자율성'은 이제 사라질 운명에 처하게 된 것이다.

특히 영화는 가장 진보적인 형태의 전시가치로서의 예술이다. 영화는 인간의 지각과 반응양식의 변화를 초래하였다. 영화 스튜디오에서의 촬영 작업은 사진이 그림에 대하여 행하는 복제와는 다르다. 사진의 경우 복제된 것은 예술작품이지만 이 작품을 생산하는 일은 복제가 아니다. 예술적 작업의 연출일 뿐이다. 그러나 영화는 다르다.

발터 벤야민이 영화에서 주목하는 것은 몽타주(Montage)이다. "이 몽타주를 이루는 개별 조각들은 어떤 과정의 복제, 그 자체가 예술작품도 아니고 사진에서 예술작품과 같은 것을 만들어 내지도 않는, 어

127) 위의 책, pp.58-59.

떤 과정의 복제이다."[128] 연극배우와 딜리 영화배우는 세작사, 감독, 카메라 감독, 음향과 조명감독 등 전문가 그룹 앞에서 행해지며 이들은 그 배우의 예술적 성과에 관여한다. 영화는 배우의 테스트가 편집으로 제작된다. 영화배우는 관중을 향해 연기한다라기보다는 카메라 등 기계장치 앞에서 연기한다. 즉, "영화는 성과의 전시 가능성 자체에서 일종의 테스트를 만들어냄으로써 테스트 성과를 전시 가능하게 만든다."[129]

이 의미는 무엇인가? 인간이 카메라라는 기계장치를 통해서 소외되지만 이 재현과정을 통해서 인간의 자기소외가 지극히 생산적으로 활용되었다는 의미였다. 여기서 발터 벤야민은 화가와 카메라맨의 관계를 마술사와 외과의사와의 관계로 비교하고 있다. 화가는 마술사와 같이 주어진 대상에 자연스러운 거리를 유지하는 데 반해 카메라맨은 외과의사와 같이 주어진 대상의 조직에까지 깊숙이 침투한다는 것이다. "화가의 영상은 하나의 전체적 영상이고, 카메라맨의 영상은 여러 개로 쪼개져 있는 단편적 영상들로서, 이 단편적 영상들은 새로운 법칙에 의해 다시 조립된다."[130]

5. 시각적 촉각

발터 벤야민은 정신분산(Zerstörung, distraction)과 정신집중(Sammlung, concentration)을 비교하고 있다. 먼저 정신집중에 대해

128) 위의 책, p.65.
129) 위의 책, p.67.
130) 위의 책, p.80.

살펴보자! 예술애호가들은 예술작품에 정신집중의 태도로 접근한다. 예술작품 앞에서 그 작품 속으로 **빠져** 들어간다. 그러나 이와 달리 대중은 예술작품에서 정신분산을 찾는다. 대중은 예술작품이 자신들 속으로 **빠져** 들어오게 한다. 즉 "대중에게는 예술작품이 오락의 한 계기이고, 예술 애호가에게는 경배의 대상"[131]이라는 것이다. 여기에서 그는 정신분산 속에서 집단적으로 수용되는 예술작품의 원형으로 건축물을 예로 든다. 건축물의 수용은 사용과 지각, 즉 촉각과 시각을 통하여 이루어진다고 본다. 촉각적 수용은 관조와 같은 주의력의 집중을 통해서라기보다도 습관을 통해 이루어지기 때문이다. 이러한 정신분산의 예술은 영화에서 이루어지고 있다고 본다. 그는 영화에서 이루어지고 있는 지각구조의 변화를 오늘날 예술의 특성이라고 보고, 영화의 등장에 이르러 감각에 대한 인식의 변화가 초래되었다고 본다.

여기에서 우리는 감각에 관한 이전의 철학적 사유에 대한 발터 벤야민의 비판을 감지할 수 있다. 헤겔은 "예술작품에서 말하는 감각적인 것이란 시각과 청각 양쪽의 이론적인 감각에만 관련되고, 반대로 냄새나 미각, 촉각은 예술적인 향유에서 제외된다."[132]라고 다음과 같이 언급하였다.

그 이유는 냄새나 기호, 촉각은 물질적인 것과 그것의 직접적 감각적인 성질에만 관련되기 때문이다. 즉 공기에 의해 질료가 사라지는 냄새나, 맛보는 대상의 질료가 사라지는 미각, 따뜻함, 추위, 미끄러움 따위의 촉각이 그런 것들이다. 그러므로 그러한 감각들은 현실 속에서 독자성

131) 위의 책, p.90.
132) 헤겔, 『헤겔미학』, 두행숙 옮김, 나남출판, 1996, p.79.

을 보존하면서 단지 감각적인 상태로만 있기를 기부하는 예술의 대상들과는 무관하다. 그와 같은 감각들에 맞는 것은 예술적인 미가 되지 못한다. 그러나 예술이 감각적인 것에서 의도적으로 취하는 것이 단지 형상이나 음, 직관적인 그림자 같은 세계일 뿐이라고 해서, 인간이 예술작품을 만들어 존재하게 할 때 그 예술작품이 무력하거나 한계성을 지니고 있으며 단지 감각적인 것을 도식적으로 산출한 것이라고 말할 수 없다. 왜냐하면 이런 감각적인 형상이나 음은 예술 속에서 스스로 직접적인 형상으로 등장할 뿐 아니라, 그런 형상과 음은 의식의 아주 깊은 곳으로부터 정신 속에 여운과 반향을 불러일으킬 능력을 갖고 있어 형상으로 머물면서도 그 속에서 더 숭고한 정신적인 관심사를 충족시키려는 목적을 지니고 있기 때문이다. 정신적인 것은 이런 식으로 예술 속에서 감각적인 것이 되어 현상하므로 감각적인 것은 바로 예술 속에서 정신화(vergeistigt)되는 것이다.[133]

더 거슬러 올라가 르네 데카르트는 "감각이 때로 우리를 속인다는 것을 나는 알았다. 단 한 번이라도 우리를 속인 적이 있는 것을 다시는 전폭적으로 신뢰하지 않는다는 것은 현명한 일이다."라고 언급한 바 있다. 이러한 견해는 플라톤에까지 거슬러 올라가서 찾아볼 수 있다. 플라톤은 『폴리테이아』에서 회화와 시가와 같이 시각적 미메시스와 청각적 미메시스를 모두 변변치 않은 것으로 보았다.(603b-c)

그러나 발터 벤야민은 감각에 대한 긍정적 수용을 주장한다. 더 나아가 시각을 무의식적 시각으로 확대시키고 촉각에 대해 새롭게 재해석하여 시각적 촉각이라는 개념을 끌어내고 있는 것이다. 발터 벤야민

133) 위의 책, p.79-80.

이 통찰해낸 '시각적 무의식'과 '시각적 촉각'에 대한 개념은 매체미학의 가장 중요한 출발점이 되고 있다.

6. 대중문화에 대한 시각

발터 벤야민은 기술복제시대에서 대중문화의 혁명성을 보고 예술의 정치화를 구상한다. 대중문화를 옹호하는 낙관적인 견해를 펼친 것이다. 그는 예술을 대하는 대중의 태도 변화를 언급한다. 기술복제 가능성이 이러한 변화를 촉발시켰다는 것이다.

대중이 "피카소와 같은 회화에 가졌던 가장 낙후된 태도가 채플린과 같은 영화에 대해 갖는 가장 진보적인 태도로 바뀐 것"[134]이고, "똑같은 관객이 괴기영화 앞에서는 진보적인 반응을 보이면서 초현실주의 앞에서는 낙후된 관객이 될 수밖에 없다는 것"[135]이다. 여기서 그는 수용자의 비평적 태도와 감상적 태도의 분리를 말한다. 회화는 한 사람 내지 극소수의 사람들에 의해 감상되어야 한다는 요구를 늘 지녀왔으나 영화관에서는 수용자들의 개별적 반응이 밖으로 표출되면서 서로 컨트롤하게 된다는 것이다. 즉 회화는 동시적인 집단적 수용을 위해 보여줄 수 있는 입장에 서있지 못하다는 것이다.

여기에서 발터 벤야민은 예술에 참여하는 대중의 수적 증가는 참여 방식의 변화를 초래한다고 보았다. 양적 변화가 질적 변화로 전환된다고 본 것이다. 그는 대중을 예술에 대한 전통적 태도가 변화해나가는

134) 발터 벤야민, 「기술복제시대의 예술작품」, 『발터 벤야민 선집2』, 최성만 옮김, 도서출판 길, 2007, p.80.
135) 위의 책, p.82.

모태(matrix)로 보았다. 기술복제시대에 이르러 대중의 대규모적인 참여가 이러한 변화를 불러일으켰다는 것이다.

그러나 테어도어 아도르노(T. W. Adorno, 1903-1969)는 대중문화를 옹호하는 발터 벤야민의 견해를 비판하였다. 관리되는 사회에서 예술이 탈예술화되어가는 문화산업(Kulturindustrie)을 비판한 것이다. 이제 예술은 문화산업에 의해 관리되어 저급의 예술, 즉 단순히 오락물이 되어가고 있다고 비판한다.

> 문화산업에 의해 기만당하여 문화산업의 상품을 탐내는 자들은 예술의 영역에 도달하지 못한다. 그래서 그들은 예술이 현대사회의 생활과정에 적합하지 못하다는 점을 과거 어느 한 시대의 예술에 대해 아직도 기억하고 있는 자들보다 더욱 노골적으로 알아차린다. 그들은 예술의 탈예술화(Entkunstung)를 향해 돌진하고 있다. 어떤 작품도 있는 그대로 두지 않고 애써서 고쳐 놓고 작품과 감상자 사이의 거리를 줄이고자 열망하는 것이 그러한 경향에서 나타나는 간과할 수 없는 징후이다.[136]

테어도어 아도르노가 보았을 때, 문화산업사회에서 생산되는 문화상품은 대중에 영합하면서 대중을 기만하는 것이며 감상자와 예술작품 사이의 밀접한 관계를 뒤집는 것이다. 내가 보기에, 아도르노는 헤겔의 견해를 따라 객체에 대한 자유로서의 미적 승화를 언급한다. 그것은 예술작품이 무엇인가를 주기를 바라는 욕망이 아니라 정신의 외화(外化, Entäußerung)라는 체험을 통해 주체로 되어야 한다는 것이다. 이 자유는 미학적인 자율성과 불가분의 관계를 갖는다는 것이다.

136) T. W. 아도르노, 『미학이론』, 홍승용 옮김, 문학과지성사, 2012, p.36.

7. 발터 벤야민과 파울 클레

발터 벤야민

발터 벤야민은 그가 주장하였던 '예술의 정치화'가 나치 정권의 독일과 스탈린 정권의 소비에트 간의 비밀협약(1939)에 의해 '정치의 예술화'로 무력화되어가고 있음을 감지하였다. 이 때 「역사의 개념에 대하여」(1940)라는 제목의 역사테제를 쓴다. 이때가 발터 벤야민이 나치 정권을 피하여 미국으로 망명하려고 시도한 그의 생애의 마지막 해였다. 결국 이 천재는 프랑스와 스페인의 국경마을 포르부(Portbou)에서 당시 나치의 괴뢰 정부였던 프랑스 비시 정권의 출국금지로 국경을 넘지 못하였다. 발터 벤야민은 자살로 생을 마감한다. 그의 절망감을 우리가 지금 어찌 다 헤아릴 수 있을까!

이 「역사의 개념에 대하여」 에세이에서 발터 벤야민은 오스트리아의 표현주의 화가인 파울 클레(Paul Klee)의 그림 〈앙겔루스 노부스(Angelus Novus)〉, 즉 '새로운 천사'를 역사의 미래에 대한 생각으로 읽어낸다. 파국을 보며 이 천사는 천국에서 불어오는 폭풍에 실려 미

래로 띠밀려 간다. 이러한 폭풍을 발터 벤야민은 신보라고 말한다.

파울 클레가 그린 〈새로운 천사〉라는 그림이 있다. 이 그림의 천사는 마치 자기를 응시하고 있는 어떤 것으로부터 금방이라도 멀어지려고 하는 것처럼 묘사되어 있다. 그 천사는 눈을 크게 뜨고 있고, 입은 벌어져 있으며 또 날개는 펼쳐져 있다. 역사의 천사도 바로 이렇게 보일 것임이 틀림없다. 우리들 앞에서 일련의 사건들이 전개되고 있는 바로 그곳에서 그는, 잔해 위에 또 잔해를 쉼 없이 쌓이게 하고 또 이 잔해를 우리들 발 앞에 내팽개치는 단 하나의 파국만을 본다. 천사는 머물고 싶어 하고 죽은 자들을 불러일으키고 또 산산이 부서진 것을 모아서 다시 결합하고 싶어 한다. 그러나 천국에서 폭풍이 불어오고 있고 이 폭풍은 그의 날개를 꼼짝달싹 못하게 할 정도로 세차게 불어오기 때문에 천사는 날개를 접을 수도 없다. 이 폭풍은, 그가 등을 돌리고 있는 미래 쪽을 향하여 간단없이 그를 떠밀고 있으며, 반면 그의 앞에 쌓이는 잔해의 더미는 하늘까지 치솟고 있다. 우리가 진보라고 일컫는 것은 바로 이러한 폭풍을 두고 하는 말이다.[137]

137) 발터 벤야민, 「역사의 개념에 대하여」, 『발터 벤야민 선집5』, 최성만 옮김, 도서출판 길, 2008, p.339.

파울 클레, 〈앙겔루스 노부스(Angelus Novus)〉, 1920.

파울 클레, 〈한때 회색빛 밤에서 나타났다......〉, 1918.

파울 클레가 〈한때 회색빛 밤에서 나타났다(Einst dem Grav der Nacht enttaucht)〉(1918)에서 그림 위에 다음과 같이 글을 쓴다. "한때 회색빛 밤이 나타났다/ 강렬하게 호화롭게/ 불을 가득 안고서/ 신으로 충만한 저녁이 나타났다가 아치를 그리며 넘어간다// 파란색으로 온몸을 적시며 지금 창공으로 향한다/ 빙하 너머로 사라진다/ 지혜의 별을 향해서." 발터 벤야민이 쓴 역사테제는 파울 클레의 이 그림 위에 쓴 글의 연장선상에 있는 듯하다. 어떤 비감함…, 그러나 어떤 미래에의 희망을…

8. 매체미학의 전망

발터 벤야민의 사유에 대한 평가는 매우 다양한 차원에서 이루어져 왔다. 예컨대 베를린 공과대학의 미디어학과 교수인 노르베르트 볼츠(Norbert Bolz, 1953-)는 발터 벤야민의 사유에 대하여 다음과 같이 평가한다.

> 그 어느 곳에서도 자신의 정치적, 종교적, 혹은 학문적 고향을 발견하지 못했던 발터 벤야민은 오늘날 사적 유물론과 부정신학과 심지어 문학적 해체주의를 주도하는 권위자로 꼽히고 있다. 이처럼 그를 수용하는 과정에서 혼돈이 일어나고 있는 이유는 그의 작품 자체에 원인이 있다. 그의 글들은 이른바 학제(學際)라고 일컬어지는 영역에 속한다. 여기에서는 예술성이 통합적 인식의 매체가 된다.[138]

138) N. 볼츠 · 빌렘 반 라이엔, 『발터 벤야민』, 김득룡 옮김, 서광사, 2000, p.27.

발터 벤야민은 사후에 두 차례에 걸쳐 재평가되있다. 첫째는, 1968
년 서구에서 68학생운동이 치열하게 전개된 시점에서 그의 대중문화
에 대한 관점이 재해석되어 청년세대의 관심을 불러일으킨 것이다. 둘
째는, 1980년대에 매체미학이 새롭게 재정립되는 시점에 그의 매체미
학적 사유가 재조명된 것이다. 발터 벤야민의 미학적 사유의 특징은
미학을 하나의 지각이론으로 고찰하였다는 것이다. 미학은 헤겔이 헬
라스어의 어원에서 출발한 아이스테시스를 애스테틱으로서, 감각에
관한 학문이 아니라 절대이념의 산출로서의 아름다운 예술의 철학으
로 정의한 이래에, 이제 발터 벤야민에 의해 확장된 의미에서의 감각
학으로 재탄생한 것이다.

5장

모더니즘 회화

ART AND TECHNOLOGY

제2차 세계대전이 미국 주도의 연합군의 승리로 마무리된 시점에 전후 세계질서 재편에 대한 논의가 브레튼우즈 체제(1945)로 일단락되었다. 이 브레튼우즈 체제는 20세기 초까지의 영국 중심의 세계 패권이 이제 대서양 건너 미국으로 이양되는 세계질서로의 명실상부한 전환이었다. 이 시기가 미국에서 모더니즘의 전성기에 속한다고 볼 수 있다. 세계적으로 동서 간 진영 논리의 한 축이었던 미국에서 추상표현주의로 대표되는 모더니즘이 전개된 것은 의미심장한 일이라고 볼 수 있다. 대표적인 작가와 비평가로 잭슨 폴록과 클레멘트 그린버그를 꼽을 수 있다.

1. 클레멘트 그린버그 내러티브

클레멘트 그린버그(Clement Greenberg)

　클레멘트 그린버그(Clement Greenberg, 1909-1994)의 활동은 세 시기로 나누어진다. 첫째로, 청년 마르크시스트로 활동했던 시기로서 1929년에서 시작되어 1939년 무렵까지 진행된 대공황(Great Depression)의 시기였다. 둘째로, 그의 사상적인 전환은 1939년의 스탈린-히틀러의 협약을 기점으로 이루어진다. 29세에 쓴 클레멘트 그린버그의 첫 논문이자 대표적인 초기 논문인 「아방가르드와 키치」(1939)와 이듬해에 쓴 「더 새로운 라오콘을 향하여」(1940)가 바로 이 전환의 시작을 알리는 글이었다. 이 전환이 향한 여정은 미국적 모더니즘(Modernism)이었다. 대문자 M으로 시작하는 Modernism은 그의 특유의 어법이었다. 클레멘트 그린버그의 대표적인 논문 「모더니즘 회화」를 저술한 1960년에 이르기까지의 시기가 그의 전성기였다. 셋째로, 1960년대 이후는 팝아트와 미니멀리즘으로 명명된 네오아방가르드 운동의 개시에 대항하여 형식주의 예술론을 펼쳤던 후기로 나누어진다.

먼저 클레멘트 그린버그가 청년 마르크시스트로 활동했던 시기를 살펴보자. 1934년 뉴욕에서 창간된 『파르티잔 리뷰(Partisan Review)』에는 청년 마르크시스트들이 참여하였다. 대표적으로는 마이어 샤피로(Meyer Schapiro, 1904-1996), 드와이어트 맥도널드(Dwight Macdonald, 1906-1982), 필립 라브(Philip Rahb, 1908-1973), 클레멘트 그린버그 등이었다. 이들은 편집자로 활동하거나 정기적으로 기고하였다.

『파르티잔 리뷰』

이 당시의 예술계의 흐름을 잘 알 수 있는 사례가 있다. 1936년 뉴욕에서 미국미술가협회(American Artists' Congress)가 결성되었을 때, 루이스 멈포드(Lewis Mumford)가 개막 연설을 하였다.

오늘 우리는 세계적 차원의 대재앙의 와중에 첫 대회를 개최한다. 그것은 6년이 넘게 계속된 대공황이다. 대공황 동안 예술가는 굶주리고 때로는 최소한의 음식조차 얻을 수 없었다. 더욱이 전쟁이라는 전대미문의 끔찍한 대재앙에 직면하고 있다. … 파시스트 정권하에서는 히틀러와 무솔리니라는 경악무도한 자들을 따라 흉내 내고 경례를 붙이고 있다. 그 바보같은 낯짝들을 비웃거나, 조소하도록 선동한다면 반역자로 내몰리는 지경이다. 왜 독재자들은 예술가를 두려워하겠는가? 왜냐하면 그들은 자유로운 비판을 두려워하기 때문이다. … 예술의 강력한 일격이 파시스트의 모든 계획을 뒤집어엎을 것이다. … 생명과 문화를 사랑하는 모든 이들이 이제 반파시스트 연합전선을 구축하여 방어하고 경계태세를 갖추어야하고, 또 만약 필요하다면 우리 예술가들에게 체현된 인류의 유산을 지키기 위해 투쟁할 때가 왔다. [139]

139) 원문은 다음. "We are gathered together tonight for the first time partly because we are in the midst of what is plainly a world catastrophe. … There is the economic depression which has been with us for six or more years. A depression marked for the artist not merely by his usually meager diet, but sometimes by the inability to get so much as the bare food necessary for life. And there is imminent another large catastrophe, on even a larger scale, ever more dire in its threat, and that is the threat of war. … In a Fascist form of government some one person, usually with a silly face, a Hitler or a Mussolini, becomes the model which every subject must imitate and salute. … Anyone who laughs at those stupid mugs, or incites other people to laugh at them, is a traitor. I think that is the reason why dictatorships fear artists. They fear them because they fear free criticism. … The irrepressible impulse of Art may upset the whole Fascist program. … The time has come for the people who love life and culture to form a united front against them, to be ready to protect, and guard, and if necessary, fight for the human heritage which we, as

당시 청년 마르크시스트였던 클레멘트 그린버그 등 청년 예술가들은 반파시스트 연합전선에서 예술의 역할에 중요성을 부여하였다. 그러나 1939년의 스탈린-히틀러의 비밀 협약을 기점으로 청년 마르크시스트들은 사상적인 전환을 하게 된다. 마르크스-레닌이즘의 정부가 나치와 밀약을 했다는 사실은 충격이었던 것이다. 사실 나치는 이 밀약을 기점으로 제2차 세계대전을 도발하였던 것이다. 당시 스탈린의 정적으로서 멕시코로 망명 중이었던 레온 트로츠키의 예술의 자율성에 대한 옹호도 이들의 전향에 지렛대 겸 중간 다리 역할을 하였다. 1938년에 발행된 『파르티잔 리뷰』 특집호에 트로츠키가 보낸 공개서한이 실렸다. 여기에서 그는 "예술은 과학처럼 질서를 추구하지 않으며, 본성상 질서를 견디지 못한다. … 예술이 스스로 확신을 가질 때만이 혁명과 강력하게 연대할 수 있다."[140]라고 언급한다. 다음 호에서는 "예술에서 혁명적 사고를 성취하려면 우선 예술적 진리에 도달해야 한다. 이것은 어떤 유파를 통해서가 아니라 예술가 자신의 내면에서 우러나오는 변함없는 신념에서 이루어지는 것이다."[141]라고 언급하였다.

레온 트로츠키의 이러한 표명은 방향 전환을 모색하는 뉴욕의 청년 마르크시스트 예술가들에게 적지 않은 영향을 미쳤다. 클레멘트 그린버그는 훗날 1960년도의 에세이 「30년대 말 뉴욕(The Late Thirties in New York)」에서 "다소간 '트로츠키주의'로 시작되었던 '반스탈린주의'가 어떻게 해서 예술을 위한 예술로 변모했으며, 그렇게 해서 다음에 올 것을 위한 길을 영웅적으로 닦았는지 언젠가는 이야기되어야 할 것이

artists, embody." 〈Abstract Expressionism〉 by Gary Comenas.

140) 할 포스터 · 로잘린드 크라우스 · 이브-알랭 브아 · 벤자민 H. D. 부클로 · 데이비드 조슬릿, 『1900년 이후의 미술사』, 김영나 감수, 세미콜론, 2012, p.325.

141) 위의 책, p.326.

다."[142]라고 언급하면서 사상적 전환을 언급하고 있다. 이 전환이 예술에서 의미하는 것은 형식주의 예술로의 전환을 의미하는 것이고 이러한 여정을 거쳐서 추상표현주의를 중심으로 하는 모더니즘 회화의 시대가 열렸던 것이다.

본격적인 미국형 모더니즘을 주장하는 클레멘트 그린버그의 전성기는 그가 1961년 『예술과 문화』를 출간할 때쯤 정점에 이른다. 그 시작은 이 책에서 소개한 에세이들이 발표한 해이다. 이러한 논리의 전환은 1940년 클레멘트 그린버그가 30세에 쓴 에세이 「더 새로운 라오콘을 향하여(Towards a Newer Laokoon)」에서 본격적으로 시작되었다.

2. 더 새로운 라오콘을 향하여

클레멘트 그린버그는 「더 새로운 라오콘을 향하여」(1940)에서 비대상적 혹은 추상적 순수주의자들을 옹호한다. 그것을 단순히 미술에 대한 숭배적 예찬론자의 태도를 나타내는 징후라고 간단히 처리해버릴 수는 없다는 것이다.

순수주의자들은 미술을 과도하게 옹호하고 있지만, 그 이유는 그들이 다른 누구보다도 미술의 가치를 높이 평가하고 있기 때문이다. 똑같은 이유로 미술에 대한 염려도 그들이 훨씬 더 크다. 대부분의 경우 순수주의는 미술의 운명에 대한 극도의 염려와 근심, 미술의 정체성에 대한 관

142) 클레멘트 그린버그, 「30년대 말, 뉴욕」, 『예술과 문화』, 조주연 옮김, 경성대학교출판부, 2004, pp.267-268.

심이 표명된 것이다. 이 점은 반드시 존중되어야 한다.[143]

클레멘트 그린버그는 예술에서의 순수성에 대한 논의와 다양한 예술들 사이의 차이를 확립하려는 시도를 옹호하는 것이다. 여기에서 순수성이라는 것은 무엇인가? 그는 순수성을 현재와 미래의 조형예술에서 문학과 주제를 배제하는 것으로 본다. 왜 그는 문학과 주제를 배제해야한다고 말하는가? 이러한 관점에는 역사성이 있다.

클레멘트 그린버그가 보기에, 유럽에서는 17세기까지 문학이 주도권을 잡았으며 당시 사회에서 가장 창조적인 계급으로 부상 중이던 상업 부르주아 계급은 아마도 종교개혁의 도상파괴주의에 의해, 그리고 인쇄술의 발명 이후 물리적 매체의 값이 전보다 싸지고 이동성이 좋아진 데 힘입어 그 대부분의 창조력과 성취력을 문학에 쏟았기에 문학이 모든 예술의 원형이 되었다는 것이다. 그리하여 이제 다른 예술들은 자체의 특성을 던져버리고 그 당시 주도적인 문학의 효과를 모방하려고 하였다는 것이다. 그렇게 되면서 지배적인 문학이 다시 다른 예술들의 기능을 흡수하려고 하였고 그리하여 종속적인 예술 분야들 사이에서는 혼란이 일어나고 종속적인 예술들은 오용되고 왜곡되었다는 것이다. 왜냐하면 종속적인 예술들이 지배적인 예술의 효과를 얻으려는 과정에서 제 고유의 특성을 부정하지 않을 수 없기 때문이라는 것이다. "17, 18세기 회화가 무엇보다도 가장 얻고자 노력했던 것은 문학의 효과였다. 문학은 여러 가지 이유로 우월한 위치를 차지하고 있었고 조형예술——특히 이젤 회화와 조소상의 경우——은 문학에 영입되고자 노

143) 클레멘트 그린버그, 「더 새로운 라오콘을 향하여」, 『예술과 문화』, 조주연 옮김, 경성대학교출판부, 2004, p.325.

력했다."[144] 그렇게 되면서 재능이 부족한 화가나 조각가의 손에서 작품은 단지 문학의 허깨비이자 어릿광대가 되었을 뿐이었으며, 모든 강조점은 매체를 벗어나 주제로 옮겨져서, 이제는 시적인 효과 등등을 위해 주제를 해석하는 예술가의 능력이 문제가 되어졌다는 것이다.

이 지점에서 클레멘트 그린버그는 레싱(Lessing)을 비판한다. 클레멘트 그린버그는 레싱이 1766년에 쓴 「라오콘: 시문학과 회화의 경계에 관하여(Laokoon: oder die Grenzen der Poesie und Malerei)」를 독해한다. 여기에서 레싱은 문학을 중심으로 예술들 사이에 이론적이고 실제적인 혼돈이 일어나고 있다고 보았다.[145] 그러나 클레멘트 그린버그가 보기에, 레싱은 전적으로 문학에 관해서만 그러한 혼돈의 나쁜 영향들을 발견했기 때문에 조형예술에 대한 레싱의 견해는 그 당시의 전형적인 오해의 본보기가 될 뿐이라는 것이다. 이 점이 클레멘트 그린버그의 레싱에 대한 비판의 요지이다.

144) 위의 책, p.327.

145) 레싱은 회화는 공간과 현재의 구조를 갖고 시문학은 시간과 연속의 구조를 가진다고 보았다. 라오콘 군상이 우리에게 돌로 화한 순간을 보여주는데 그 순간이 시문학과 회화의 경계를 탐사하는 계기라는 것이다. 회화적인 것은 오직 공간적으로만 배열될 수 있기 때문에 시간적인 것을 묘사하는 능력이 없다는 것이다. 미술가는 계속 변하는 자연에서 오직 한 순간만을 사용하고 특히 화가는 그 한 순간을 오직 한 관점에서 사용할 수 있을 뿐이므로 여기에서 시문학은 회화에 대해 승리를 거둔다는 것이다. 매체학자인 디터 메르쉬(Dieter Mersch)는 레싱의 에세이를 매체의 관점에서 독해한다. "따라서 그림과 텍스트를 가르는 경계는 매체의 차이에서 발생한다. 차이는 서로 다른 기호 양식에 토대를 두고 있다. 이처럼 레싱은 매체의 차이를 기호의 특수성에서 끌어내고 있다. 그러므로 공간적 질서와 시간적 질서의 대립으로 표현되는 것은 기호의 체제 안에서 체계적인 장소를 갖고 있다. 레싱은 텍스트와 그림은 서로 양립할 수 없으며, 문자를 공간화하고 그림을 시간화하는 것은 불가능하다고 주장한다. 시간성은 그림에서 설 자리가 없다. 왜냐하면 그림은 자신의 매체성에 의거하여 시간의 양식을 처음부터 지워야 하기 때문이다. 마찬가지로 텍스트적인 형태는 드라마, 서술적인 것으로 기우는 경향이 있다." 디터 메르쉬, 『매체이론』, 문화학연구회 옮김, 연세대학교출판부, 2009, p.38.

〈라오콘 군상(Gruppo del Laocoonte)〉, 기원전 175–50년경.[146]

146) 이 작품의 헬라스 원작은 발견되지 않았다. 지금 있는 작품은 이후에 라틴에서 복제한 것으로 1506년에 발견되었다. 이 작품은 베르길리우스의 『아이네이드』에 나오는 장면을 묘사한 것이다. 트로이의 사제인 라오콘은 목마를 받아들이지 말라고 경고했다. 이에 트로이를 멸망시키려는 계획이 좌절되는 것을 본 신들이 바다로부터 두 마리의 거대한 뱀을 보내 라오콘과 아들들을 칭칭 감아 질식시켜버렸다는 신화를 모티브로 하였다. E. H. 곰브리치, 『서양미술사』, 백승길 · 이종승 옮김, 예경, 2008, pp.110–111. 참고.

클레멘트 그린버그가 보기에, 19세기 중엽경의 낭만주의 회화는 이제는 그림(pictorial)이 아니라 그림 같은(picturesque) 것으로 전락해버려서 모든 것을 일화나 메시지에 의존하기에 이르렀다는 것이다. 회화는 보는 것이라기보다 상상하는 것, 아니면 저부조나 조각이 되려고 했으며 매체를 부정할 정도에까지 이르렀다는 것이다. "마치 예술가는 그림을 꿈속에서 만들어내지 않고 실제로 그렸다는 사실을 차마 부끄러워 인정하지 못하는 것 같다."[147]는 비판이다. 그런데 이러한 사태는 한 번의 일격으로는 극복될 수 없었다는 것이다.

회화 재건 운동은 처음에는 소모전처럼 비교적 느리게 진행되었다. 19세기 회화는 파리 코뮌의 지지자였던 쿠르베라는 사람에게서 회화가 정신으로부터 물질로 돌아섰을 때 처음으로 문학과 결별했다. 최초의 진정한 아방가르드 화가였던 쿠르베는 정신의 도움 없이 눈이 기계적으로 볼 수 있는 것만을 그림으로써 자신의 예술을 직접적인 감각자료로 환원시키려 했다. 그는 당시의 평범한 생활을 주제로 택했다. 아방가르드 예술가들이 종종 그러하듯이 쿠르베는 관제 부르주아 미술의 안팎을 까뒤집음으로써 그 미술을 파괴하려 했다. 어떤 것을 그것이 갈 수 있는 끝까지 몰고가다보면 흔히 원래의 출발점으로 다시 되돌아가게 되곤 한다.[148]

147) 클레멘트 그린버그, 「더 새로운 라오콘을 향하여」, 『예술과 문화』, 조주연 옮김, 경성대학교출판부, 2004, p.332.
148) 위의 책, p.332.

귀스타브 쿠르베, 〈Bonjour, Monsieur Courbet〉, 1854.

클레멘트 그린버그가 보기에, 귀스타브 쿠르베(Gustave Courbet, 1819-1877) 이후에 등장한 인상주의는 상식적인 경험을 포기하고 과학의 초연함을 얻고자 했으며, 그렇게 하여 시각적 경험의 본질만이 아니라 회화의 본질도 획득하려 했다고 보았다. 이제 예술들 각각의 본질적 요소를 결정하는 것이 중요해지고 있었으며, 인상주의 회화는 자연을 재현하는 것이기보다는 색채의 진동을 연습하는 것이 되어갔다는 것이다. 마네의 경우, 자신의 그림에 주제를 포함시킨 다음 그 즉시 주제를 근절시킴으로써 주제의 영역 안에서 주제를 공격하였다는 것이다. 소재에 대한 마네의 뻔뻔스런 무관심과 평면적인 색채 모델링은 인상주의 기법 자체만큼이나 혁명적이었다는 것이다. 즉, 인상주의

자와 마찬가지로 마네도 회화의 문제란 무엇보다 매체의 문제라고 보고 관람자의 관심을 이 매체의 문제로 끌어들였다는 것이다.

여기에서 클레멘트 그린버그는 회화라는 매체의 순수성을 찾으려는 아방가르드의 노력을 언급한다.

> 아방가르드 회화의 역사는 그 매체의 저항에 점진적으로 굴복해간 역사이다. 매체의 저항은 주로 평평한 그림면이 사실적인 원근법적인 공간을 만들어내기 위해 그 위에 "구멍을 파내려는" 노력을 거부하는 데 있다. 이러한 굴복의 과정에서 회화는 모방—그리고 더불어 "문학"도—제거했을 뿐 아니라 사실적인 모방에서 당연하게 결과되는 회화와 조각 간의 혼란도 제거했다. (조각 측에서는 돌, 금속, 나무 등 재료를 갈고 다듬어 특정 재료의 특성이 드러나지 않는 형태를 만들어내는 예술가의 노력에 대해 재료의 저항이 강조된다.) 회화는 명암법과 음영을 넣은 모델링을 포기한다. 붓자국은 종종 그것 자체를 위한 것으로 한정된다.[149]

이러한 언급은 클레멘트 그린버그가 나중에 1960년 에세이 「모더니즘 회화(Modernist Painting)」에서 주장하는 모더니즘 회화의 특성으로 이어진다. 이러한 관점에서 클레멘트 그린버그는 입체주의를 비판한다.

> 사실적인 회화 공간이 파괴되고, 그와 더불어 대상도 파괴된 것은 입체주의라는 희한한 것에 의해서다. 입체주의 화가가 색채를 제거한 것은 의식적으로든 무의식적으로든 그가 입체감과 깊이를 만들어내는 아카

149) 위의 책, p.339.

데미의 기법들—음영과 원근법으로서, 그 자체 상식적 의미의 색채라는 단어와는 거의 상관이 없는—을 파괴하기 위해 패러디를 하고 있었기 때문이다. 입체주의 화가는 똑같은 방법을 사용해 캔버스를 조금씩 뒤로 물러나는 수많은 면들로 나누었는데, 그 면들은 무한한 깊이 속으로 사라져가는 듯이 보이면서도 또 캔버스의 표면으로 되돌아가기를 고집하는 것 같기도 하다. 마지막 단계의 입체주의 회화를 볼 때 우리는 3차원적 회화 공간의 탄생과 소멸을 동시에 목격한다.

그런데 이 「더 새로운 라오콘을 향하여」(1940) 에세이와 한 해 전의 에세이 「아방가르드와 키치(Avant-Garde and Kitsch)」에서 언급하는 '아방가르드'라는 용어에 대해 검토할 필요가 있다. 3장 「아방가르드와 20세기」에서 살펴보았듯이, 오늘날 통용되어 쓰고 있는 아방가르드의 의미, 즉 1974년에 페터 뷔르거에 의해 정식화된 아방가르드의 의미와 클레멘트 그린버그가 이 당시 썼던 용어인 아방가르드의 의미는 다르다.

클레멘트 그린버그는 「아방가르드와 키치」에서는 "아방가르드가 예술의 과정을 모방한다면 키치는 예술의 결과를 모방한다."라고 언급하면서 "대중화된 모더니즘과 모더니즘적인 키치"를 대비시키고 있다. 그는 파시스트와 스탈린이스트 등 전체주의 정권들이 국민들의 환심을 사기 위해 대중문화인 키치를 장려하는 것으로 보았다. 이들이 볼 때 아방가르드는 너무 순결하기 때문에 문제시하였다고 클레멘트 그린버그는 보았다. 그는 아방가르드와 모더니즘을 동일한 맥락의 용어로 사용하고 있는 것이다.[150]

150) 다음 논문을 참고. "이렇게 그린버그가 1930년대 말 미국에서 계승한 유럽의 모더니즘 전통은 '아방가르드'라는 명칭으로서 1940년대에 일부 미국미술가들에게 받아들여졌고, 1950년대에 이르러서는 '추상표현주의'라는 명칭을 얻게 된 이 미술가들의 미술에서 '냉전의 무기'

3. 모더니즘 회화

그러면 클레멘트 그린버그가 주장하는 모더니즘의 내용은 어떠한 것인가? 모더니즘 회화에 대한 그의 주장은 1960년의 에세이 「모더니즘 회화(Modernist Painting)」에 집약되어 있다. 1960년대는 미국형 모더니즘이 이제 내적 논리의 전환에 의해 미니멀리즘으로 변화해 가는 정점이었고 팝아트에 의해 도전 받는 시기였다.

클레멘트 그린버그는 모더니즘을 "자기 비판적 경향의 강화 내지 심화"라고 보았다. 그는 칸트식의 내재적 비판을 언급한다. 클레멘트 그린버그는 "방향을 선회하여 제 자신의 기반에 의문을 제기"한 모더니즘은 철학자 칸트에서부터 시작되었다고 보았다. 그래서 칸트를 최초의 진정한 모더니스트라고 생각하였다. 클레멘트 그린버그는 모더니즘에 대하여 다음과 같이 말한다. "모더니즘의 본질은 어떤 분야 그 자체를 비판하기 위하여 그 분야의 특징적인 방법들을 사용하는 데 있다 ―이것은 그 분야를 파괴하기 위해서가 아니라 해당 능력 범위 안에서 그 분야를 보다 공고하게 지키기 위해서이다."[151]라는 것이다. 여기에서 클레멘트 그린버그가 언급하는 '분야(discipline)'라는 용어는 회화, 조각, 연극, 음악, 문학 등 각각의 분야를 의미한다.

를 발견한 정치적 고려들에 의해 '자본주의 민주진영의 자유'를 상징하는 미술로서 국제 미술을 선도하는 유일한 '아방가르드'로 자리 잡았다. 이 과정에서 '원래의' 아방가르드는 잠깐 역사의 무대 뒤로 사라져야 했다." 조주연, 「아방가르드와 모더니즘: 그 개념적 혼란에 관한 소고」, 『美學』, 제29집, 2000년 11월, p.194.

151) 클레멘트 그린버그, 「모더니즘 회화」, 『예술과 문화』, 조주연 옮김, 경성대학교출판부, 2004, p.344. 아래 인용문도 같은 쪽.

각각의 예술은 위와 같은 증명을 제 스스로 해내야 한다는 점이 밝혀졌다. 공개적으로 분명히 제시되어야 했던 것은 예술 일반에서뿐 아니라 각 예술들마다의 경우에도 독특하며 그러므로 다른 것으로 환원될 수 없는 것은 무엇인가였다. 각각의 예술은 거기에서만 특이하게 일어나는 작용을 통해 오로지 거기에서만 특이하게 나타나는 효과를 결정해야 했다. 이렇게 하게 되면 각 예술들의 권한 영역이 축소될 것은 분명하지만, 그와 동시에 각 예술은 제 영역을 훨씬 더 확실히 소유하게 될 것이다.

즉, 각 예술 분야는 다른 예술로부터 빌려왔다고 여겨지는 효과를 제거하는 것이다. 이 과정을 통해 각 예술 분야는 순수해진다. 이 언급을 회화에 대해 적용해보자. 회화의 특성으로 평평한 표면(the flat surface), 그림바탕의 형태(the shape of the support), 안료의 속성(the properties of the pigment)이 있다. 이것은 회화의 매체를 구성하는 한계들로서 회화의 부정적인 요소로 취급되었다. 그러나 모더니스트 회화는 이 같은 회화의 특성을 오히려 긍정적인 요소로 간주한다는 것이다.

클레멘트 그린버그는 화가 마네가 그림 바탕의 평평한 표면을 솔직하게 선언하였으므로 마네의 그림은 최초의 모더니스트 회화가 되었다고 보았다. 그림에 밑칠을 하거나 겉칠하는 일을 포기한 것이다. 세잔도 드로잉과 디자인이 캔버스의 직사각 형태에 좀 더 분명하게 맞도록 핍진성(逼進性, verisimilitude)을 희생시켰다고 보았다. 즉, 세잔은 회화의 직사각 형태를 지키기 위해 '사실 같음'을 희생시켰던 것이다.

회화의 가장 중요한 특성은 평면성(2차원성)이다. 왜냐하면 회화의 닫힌 형태는 무대예술과 공유하는 것이고 색채는 연극 및 조각과도 공유하는 기준이기 때문에, 평면성은 회화가 유일하게 다른 예술분야와

는 공유하지 않는 조건인 것이다.

　모더니스트들은 이 모순을 회피하지도 해결하지도 않았다. 그들은 오
히려 이 모순의 항들을 뒤집어버린 것이다. 모더니스트 그림에서는 그
평평한 표면에 무엇이 담겨 있는가를 알고 난 이후가 아니라, 그 이전에
그것이 평평하다는 것을 알게 되는 것이다. 옛 거장의 작품을 보는 경우
에는 그것을 하나의 그림으로 보기 전에 거기에 무엇이 그려져 있는가
를 먼저 보는 것이 상례이지만, 모더니즘 회화는 가장 먼저 하나의 그림
으로서 보여진다. 이것은 물론 옛 거장의 그림이든 모더니스트의 그림
이든 막론하고 모든 종류의 그림을 보는 최선의 방법이지만, 모더니즘
은 이 방법을 유일하고도 필수적인 방법으로 부과하며, 그렇게 하는 데
에서 모더니즘이 거둔 성공은 자기비판의 성공이다.[152]

　따라서 클레멘트 그린버그가 보기에 모더니즘 회화가 추상성 혹은
비구상성으로 흘러간 것은 필연적이었다. 3차원적 대상들이 담길 수
있는 어떤 공간의 재현을 단념한 것이다. 알아볼 수 있는 것은 모두 3
차원 공간에 존재하는 것이다. 즉 조각의 영역이다. 모더니즘 회화는
조각과 공유하는 3차원성을 떨쳐버려야 했다. 모더니즘 회화가 추상적
으로 되어간 것은 회화 분야의 고유한 특성을 지키려는 과정에서이다.
"모더니즘은 이러한 제한조건들이, 회화가 더 이상 회화이기를 멈추고
임의의 대상이 되어버리는 지점 앞까지 무한정 뒤로 물러날 수 있다는
것을 발견했다. 그러나 모더니즘은 또한 뒤로 물러나면 날수록 그것들

152) 위의 책, pp.346-347.

은 더욱더 분명하게 준수되어야 한다는 점도 발견했다."[153] 여기에서 클레멘트 그린버그는 몬드리안의 추상 작품세계에 대해 논한다. 우리가 일단 몬드리안의 추상성에 익숙해지면 그의 작품이 그림의 틀이라는 규율에 대한 복종에서뿐만 아니라 색채에서도 모네의 만년의 작품보다도 더 전통적이라는 점을 깨닫게 된다는 것이다.

클레멘트 그린버그는 이 지점에서 시간성을 이야기한다. 모더니즘은 결코 과거와의 단절을 의미하는 것이 아니라는 것이다. 모더니즘은 앞선 전통의 이전이나 해결이며 또한 전통의 계속을 의미한다는 것이다. 모더니즘 미술은 미술의 연속성이라는 견지에서 이해할 수 있다는 것이다.

우리 시대의 진정한 미술로부터 가장 동떨어져 있는 것은 연속성의 단절이라는 관념일 것이다. 미술은 그 무엇보다도 연속성이다. 미술의 과거가 없다면, 그리고 과거의 탁월한 수준을 유지하려는 욕구와 강제가 없다면 모더니즘 미술과 같은 것은 불가능할 것이다.[154]

클레멘트 그린버그가 이 에세이 「모더니즘 회화」를 쓴 시점은 1960년도였다. 그렇다면 그는 무엇을 옹호하려고 이 에세이를 썼을까? 그가 이 에세이의 마지막 문단에서 힘주어 언급한 '모더니즘의 시간성', 그 연속성이라는 언급은 적극적이면서도 공격적이고 또한 오히려 방어적으로 느껴진다. 무엇에 대한 것인가? 클레멘트 그린버그가 주장한 모더니즘의 정점이 다가옴을 느낀 것일까? 말하자면 단절의 대상이 되는 모더니즘에 대한 옹호였을까?

153) 위의 책, p.349.
154) 위의 책, p.353.

에두아르 마네, 〈올랭피아〉, 1865.

폴 세잔, 〈병과 사과바구니가 있는 정물〉, 1890-1894.

4. 클레멘트 그린버그와 잭슨 폴록

한스 나무스, 《〈가을리듬〉을 그리고 있는 잭슨 폴록》, 1950.

클레멘트 그린버그는 에세이 「'미국형' 회화」(1952)에서 '추상표현주의', '액션 페인팅', '미국형 회화' 등, 자신이 '모더니즘 회화(Modernist

painting)'라고 명명한 일련의 미술의 흐름이 이름을 갖게 된 사유를 언급하고 있다.

내 생각에는 『뉴요커』지의 로버트 코테스가 미국 회화를 가리키는 데 쓰려고 '추상표현주의'라는 말을 만들어냈던 것 같다. 그러나 이 말은 포괄적인 용어로는 매우 부정확한 것이 되고 말았다. '액션 페인팅'은 『아트 뉴스』지에서 해롤드 로젠버그가 만들어냈다. … 런던에서 나는 패트릭 헤론이 대화 중에 '미국형 회화'라는 말을 하는 것을 들었다. 이 말의 이점은 최소한 오도적인 함축이 없다는 것이다. 내가 이 글에서 '추상표현주의'라는 용어를 다른 용어들에 비해 자주 쓰는 것은 다만 그 말이 요즘 가장 많이 쓰이는 용어이기 때문이다.[155]

클레멘트 그린버그는 미국 추상표현주의 화가인 잭슨 폴록(Jackson Pollock, 1912–1956)에 대하여, 에세이 『"미국형" 회화』(1955)에서 다음과 같이 언급한다.

폴록은 얽히고설키게 흘리고 뿌리는 방법으로, 강조된 표면—알루미늄 물감을 쓴 하이라이트에 의해 훨씬 구체적으로 드러나는—과, 불확정적이지만 깊이가 얕음은 다소 분명한 환영 사이를 오락가락하는 진동을 창조했는데, 이것은 나에게 피카소와 브라크가 30 몇 년 전에 분석적 입체주의의 작은 단면들을 가지고 도달했던 결과를 생각나게 한다. 1946–1950년간 폴록의 작업 양식이, 1912–13년의 콜라주 작업을 통해

155) 클레멘트 그린버그, 『"미국형" 회화』, 『예술과 문화』, 조주연 옮김, 경성대학교출판부, 2004, p.243.

피카소와 브라크가 분석적 입체주의의 귀결점처럼 보였던 완전한 추상을 뒤로 하고 물러나면서 떠났던 바로 그 지점의 분석적 입체주의를 취했다는 말이 나는 과장이라고 생각하지 않는다. 폴록이 그의 양식적 진화선상에서 일관되게 또 철두철미 추상적이게 된 것도 바로 이 동일 지점이었다는 사실에는 흥미로운 논리가 있다.[156]

1949년 8월, 주간지 『라이프』는 잭슨 폴록에 대해, "그가 미국의 가장 위대한 생존 화가인가"라는 제목으로 폴록을 소개하였다. 37세의 잭슨 폴록이 미국 미술의 대표 주자가 된 것이다. 잭슨 폴록이 이렇게 세간의 주목을 받은 것은 클레멘트 그린버그와 같은 영향력 있는 비평

잭슨 폴록, 〈No. 1〉, 1950.

156) 위의 책, p.253.

가가 그를 격찬한 것도 있지만, 제2차 세계대전 후의 냉전시대의 영향
도 컸다.

　잭슨 폴록은 그의 작품을 1950년에 열린 베네치아 비엔날레 미국관
에 윌렘 데 쿠닝(Willem de Kooning, 1904-1997), 아실 고르키(Arshile
Gorky, 1904-1948) 등의 작품과 함께 출품하였다. 잭슨 폴록은 1950
년 〈하나(31번, 1950)〉, 〈라벤더 안개(Lavender Mist)〉, 〈가을 리듬
(Autumn Rhythm)〉, 〈No. 32〉를 완성한다. 이후 잭슨 폴록은 초창기
회화를 닮은 흑백 회화들을 제작하기 시작했으며 초기의 구상화로 돌
아갔다. 이는 잭슨 폴록의 내면에 있는 구상미술과 추상미술의 가치가
충돌한 것으로 평가된다.

　당시의 추상표현주의는 미국의 위상을 선전하는 국책사업이었다. 이
것은 공산권의 사회주의적 리얼리즘에 맞서는 미국적 자유의 상징으
로 간주되어, 1940년대에 미국해외정보국(USIA)의 프로젝트가 되었
다. 1950년대에는 뉴욕 현대미술관(MoMA)의 국제위원회가 이 프로
젝트를 담당하였다.

　클레멘트 그린버그는 1948년 『파르티잔 리뷰』에 실은 에세이 「이젤
회화의 위기」에서 이젤 회화의 미래가 대단히 불확실해졌다고 보면서,
잭슨 폴록 같은 미술가들이 그것을 파괴하는 중이라고 언급한다. 이젤
회화의 형식은 벽에 걸린다는 사회적 기능에 의해 결정되고 이젤 회화
는 장식적 효과를 극적인 효과에 종속시킨다고 보았다. 이 이젤 회화
는 뒤에 있는 벽을 파내 움푹 들어간 상자형 공동의 환영을 만들고 이
공동 안에 3차원 비슷한 것들을 조직해 넣어서 하나의 통일성을 구축
한다. 그러나 "미술가가 장식적인 패턴 작업(patterning)을 위해서 이
공동을 바깥으로 평면화시키고, 그 내용을 평면성과 정면성의 견지에
서 조직하면, 바로 그만큼 이젤 회화의 본질―이것과 이젤 회화의 질

적 수준은 같은 것이 아닌데—은 곧바로 손상되기 시작한다."[157] 이것은 모네가 후기에 한 실천이었으며 이것은 회화의 새로운 경향이 시작되는 출발점이 되었다고 클레멘트 그린버그는 지적한다.

여기에서 클레멘트 그린버그는 "올−오버(all−over)"라는 용어를 만들어 쓰는데, 이것은 "탈중심적", "다성적" 회화에서 나타난다고 보았다. 이 경향은 눈에 띄는 변화도 없이 캔버스의 한 끝에서부터 다른 끝까지 되풀이되는 동일하거나 아주 흡사한 요소들이 한데 밀착된 하나의 표면에 의존하는 것으로서, 이 올−오버 회화는 이젤 회화라는 장르의 개념을 치명적으로 애매하게 만든다고 보았다. 여기에서 클레멘트 그린버그는 음악가 쇤베르크(Arnold Schönberg, 1874−1951)와 잭슨 폴록을 비교한다.[158]

쇤베르크가 모든 요소, 즉 작곡에 사용되는 모든 악음을 동등하게 중요한—상이하지만 등가적인—것으로 만드는 것처럼, "올−오버" 화가도 그림의 모든 요소와 모든 영역을 강세와 강조에 있어 등가적으로 다룬다. 12조 음조 작곡가처럼, "올−오버" 화가도 자신의 미술 작품을 하나의 탄탄한 편물로 짜내며, 이 편물이 지닌 통일성의 도식은 그물처럼 맞물린 모든 지점에 요약되어 있다. 폴록 같은 화가에 의해 도입된 등가성의 변주들은 때로 너무 겸손해서 언뜻 보면 그 결과는 등가성이 아니라 환각적인 획일성으로 보일 법도 하지만, 이러한 사실은 오직 그 결

157) 클레멘트 그린버그, 「이젤 회화의 위기」, 『예술과 문화』, 조주연 옮김, 경성대학교출판부, 2004, p.184.

158) 쇤베르크는 무조(無調) 음악을 시도하였다. 이전의 음악은 장조(長調), 혹은 단조(短調)의 조성에 바탕을 두고 만들어졌지만, 무조 음악은 이것을 넘어선 것이다. 즉 피아노의 12개 건반을 골고루 사용하는 작곡법이다. 쇤베르크의 이 '12음 기법'은 표현주의 회화에서 영향을 받은 것이다.

과를 강화시킬 뿐이다.[159]

즉, "올-오버" 회화는 일원론적 자연주의의 표현일지도 모른다고 비평하고 있다. 그는 잭슨 폴록의 작품에서 이러한 "올-오버" 회화를 감지한 것이다.

5. 칸트와 클레멘트 그린버그

클레멘트 그린버그는 「모더니즘 회화」에서 자기의 철학적 바탕을 칸트의 "내재적 비판"에서 찾았다. 칸트가 "자기 자신의 기반에 의문을 제기"하고 "비판의 방법 그 자체를 비판"한 지점을 클레멘트 그린버그도 자신의 모더니즘론의 출발점으로 삼은 것이다.

이리하여 자기비판의 과제는 각 예술의 효과들 가운데에서 다른 예술의 매체로부터 또는 다른 예술의 매체에 의해 빌려왔다고 여겨질 수 있을 모든 효과를 제거하는 것이 되었다. 그럼으로써 각각의 예술은 "순수" 하게 되며, 그 "순수성"으로 각 예술의 독자성뿐만 아니라 그 질적 수준 도 보장받게 될 것이다. "순수성"은 자기 정의를 뜻했기에, 예술들의 자기비판이라는 과업은 철저한 자기 정의의 과업이 되었다.[160]

159) 클레멘트 그린버그, 「이젤 회화의 위기」, 『예술과 문화』, 조주연 옮김, 경성대학교출판부, 2004, p.187.

160) 클레멘트 그린버그, 「모더니즘 회화」, 『예술과 문화』, 조주연 옮김, 경성대학교출판부, 2004, p.345.

여기에서 칸트의 사유에 대해 잠시 독해해보자! 칸트에게 있어 이성은 "자기비판을 통하여 한계를 자각한 이성"이다. "우리 시대는 계몽의 시기이지 계몽이 된 시대는 아니다."라고 언급한 칸트는 "사페레 아우데(Sapere aude)"를 계몽의 표어로 선언한다. "감히 네 머리로 생각하라!"는 의미이다. 감히 분별하고 너 자신의 지성을 사용할 용기를 가지라는 것이다. 칸트에게 있어서 철학의 문제는 순수한 개념의 체계이다. 따라서 순수한 이성을 비판의 대상으로 삼았다.

> 이상 말한 모든 것으로부터 이제 순수 이성 비판으로 쓰일 수 있는, 한 특수한 학문의 이념이 나온다. 그런데 아무런 외래적인 것도 함께 섞여 있지 않은 그런 인식은 모두 순수하다고 일컫는다. 그러나 특히, 그 안에 도대체가 어떤 경험이나 감각이 섞이지 않으며, 그러니까 완전히 선험적으로 가능한 그런 인식을 단적으로 순수하다고 부른다. 그런데 이성이란 선험적 인식의 원리들을 제공하는 능력이다. 따라서 순수 이성은 어떤 것을 단적으로 선험적으로 인식하는 원리들을 함유하는 그런 이성이다.[161]

칸트는 순수이성, 실천이성, 판단력에 대하여 언급한다. 순수이성에 대하여, "모든 선험적인 이론 인식을 위한 근거를 함유하고 있는 자연개념들은 지성의 법칙수립(입법)에 의거해 있다."라고 보았다. 실천이성에 대하여, "감성적으로 조건 지워지지 않은 선험적 실천 규정들을 위한 근거를 함유하고 있는 자유개념은 이성의 법칙수립(입법)에 의거해 있다."라고 보았다. 칸트는 이 두 능력은 논리적 형식상 원리들에

161) 임마누엘 칸트, 『순수이성비판1』, 백종현 옮김, 아카넷, 2006, p.210.

적용될 수 있으며, 이 두 능력 각자는 내용상으로 고유한 법칙 수립(입법)을 갖기에 그것은 철학을 이론철학과 실천철학으로 구분하는 것을 정당화한다고 보았다. 이 내용이 칸트의 저서 『순수이성비판』과 『실천이성비판』에서 기술되고 있다.

그러나 칸트는 이와 같은 지성과 이성 사이에 판단력이 하나 더 있다고 보았다. 즉, 인식능력과 욕구능력 사이에 쾌의 감정이 포함되어 있다는 것이다. 이것은 무슨 말인가? 칸트가 보기에, 판단력도 독자적으로 선험적인 원리를 함유한다는 것이고 또한 욕구능력에는 필연적으로 쾌 또는 불쾌가 결합되어 있다는 것이다. 따라서 판단력으로 지성에서 이성으로 넘어가는 것이 가능해지며, 자연개념의 관할구역인 순수 인식능력이 자유구역의 관할구역인 실천이성으로 넘어갈 수 있도록 한다는 것이다. 이 판단력에 대하여 칸트는 『판단력비판』에서 기술하고 있다. 이상의 것이 칸트의 3비판의 요지이다. 칸트는 선험적으로 법칙수립적인 능력인 판단력에 대하여 다음과 같이 언급한다.

> 판단력 일반은 특수한 것을 보편적인 것 아래에 함유되어 있는 것으로 사고하는 능력이다. 보편적인 것(규칙, 원리, 법칙)이 주어져 있다면, 특수한 것을 그 아래로 포섭하는 판단력은 (그것이 초월적 판단력으로서, 그에 알맞게만 저 보편적인 것 아래에 포섭될 수 있는 조건들을 선험적으로 제시할 경우에도) 규정적이다. 그러나 특수한 것만이 주어져 있고, 판단력이 그를 위한 보편적인 것을 발견해야만 한다면, 그 판단력은 순전히 반성적이다.[162]

162) 임마누엘 칸트, 『판단력비판』, 백종현 옮김, 아카넷, 2009, pp.162-163.

이 무규정적(unbestimmende)이고 반성적(reflektierende)인 판단력(Urteilskraft)을 탐구하는 것이 칸트의 미학인 것이다. 칸트의 상상력과 천재론은 그의 저서 『판단력비판』에서 전개된 것이다.

임마누엘 칸트는 이러한 3대비판서를 종합하여 『판단력비판』에서 요약하고 매트릭스로 정리하고 있다.

그러므로 자연은 그 합법칙성의 근거를 인식능력인 지성의 선험적 원리들에 두고, 기예는 그 선험적 합목적성에서 쾌 불쾌의 감정과 관련해서 판단력에 따르며, 끝으로 (자유의 산물인) 윤리는 욕구능력에 관한 이성의 규정근거로서의 보편적 법칙을 갖추고 있는 합목적성이라는 형식의 이념 아래에 서 있다. 이런 식으로 선험적 원리들로부터 생겨나는 판단들이 이론적, 미감적, 실천적 판단들이다.[163]

마음의 능력	상위 인식능력	선험적 원리	산물
인식능력	지성	합법칙성	자연
쾌 · 불쾌의 감정	판단력	합목적성	기예
욕구능력	이성	동시에 법칙인 합목적성 (책무성)	윤리

임마누엘 칸트는 형식 판단만이 순수한 미적 판단이라고 보았다. 그

163) 위의 책, p.640. 아래의 표도 같은 쪽.

리하여 그는 감각적 자극과 감동, 경험적 만족을 순수한 미적 판단으로부터 배제한다. 그는 미적 판단의 순수성을 형식성으로 국한시키고 경험적 내용을 불순하고 외부적인 요소로 보고 배제하였다. 즉, 예술에서 순수한 형식적 내면과 그것에 부수적인 외적 요인을 구분하고 후자를 순수한 미적 판단으로부터 배제하였다. 그는 "순수한 취미판단은 매력과 감동에 독립적이다."라고 본 것이다.

> 매력과 감동이 그것에 아무런 영향도 미치지 않는,—비록 그것들이 미적인 것에서의 흡족과 결합되어 있다 할지라도—그러므로 순전히 형식의 합목적성만을 규정근거로 갖는 취미판단이 순수한 취미판단 이다.[164]

임마누엘 칸트는 이러한 주장에 대하여 실례들을 제시하면서 다음과 같이 해명하고 있다.

> 사람들이 장식물이라고 부르는 것조차도, 다시 말해 대상의 전체 표상에 그 구성요소로서 내적으로 속해 있는 것이 아니라, 단지 외적으로 부가물로서 속하여 취미의 흡족함을 증대시켜주는 것조차도 이것을 단지 그 형식에 의해서만 하는 것이다. 가령 회화의 틀, 또는 조상(彫像)에 입히는 의복 또는 장려한 건축물을 둘러싸고 있는 주랑과 같은 것이 그러한 것이다. 그러나 장식물이 그 자신 아름다운 형식을 가지고 있지 못하면, 그 장식물이 황금의 액자처럼 한갓 자신의 매력에 의해서 회화가 박수를 받도록 하기 위해 만들어진 것이면, 그럴 경우에 그러한 장식은

164) 위의 책, p.219.

치장물이라 일컬어지고, 진정한 미를 해치는 것이다. [165]

칸트는 미감적 판단력을 언급하는 대목에서 "예술과 천재"에 대하여 논하고 있다. 미감적 이념은 "어떤 주어진 개념에 수반되는 상상력의 표상"이라는 것이다. 이 표상은 상상력의 자유로운 사용에서는 매우 다양한 부분표상들과 결합되어 있어서 특정한 개념을 표시하는 말로는 표현될 수가 없다는 것이다. 그러므로 이 표상은 하나의 개념에 형언할 수 없는 많은 것을 덧붙여 생각하게 하여 이 감정이 인식 능력들에 생기를 불어 넣어 언어에 정신을 결합시켜 준다는 것이다. 칸트

165) 위의 책, p.223. 임마누엘 칸트가 여기에서 언급한 장식물, 즉 파레르곤(parergon)은 단순히 예술 작품(ergon)의 바깥에서 작용하는 것이 아니라 작품 바로 옆에서 작용하는 것을 의미한다. 칸트는 파레르곤의 예로 조각상의 주름 장식, 건축물의 기둥, 그림틀 등을 들고 있다. 그러나 자크 데리다(Jacques Derrida)는 구조주의를 비판하는 후기구조주의적 관점에서 칸트의 파레르곤에 대한 이러한 견해를 해체하여 비판한다. 칸트의 형식미학을 해체하는 것이다. 파레르곤은 에르곤으로부터 떨어져 나올 수 없는 것이라는 것이다. 본질과 비본질이 구분되는 것도 아니며 이 대립이 무효화되므로 예술 작품은 현전(presence)일 수 없고 열려 있다는 것이다. 자크 데리다의 견해를 그의 저서 『그림 속의 진리(La Vérité en peinture)』로부터 좀 더 인용해보자! "파레르곤은 에르곤(작품)으로부터, 그리고 주위로부터 떨어져 나와 바깥에 존재함으로써 우리 눈에 띄게 되지만, 처음에는 배경(작품) 속에서 구분되어 토대 위에 서 있는 물체로 우리 눈에 뜨인다. 그러나 작품이 독립적으로 존재하는 것과 같은 방식으로 독립되어 존재하는 것은 아니다. 에르곤은 배경과 관계없이 떨어져 존재함으로써 눈에 띄게 된다. 그러나 파레르곤, 즉 작품의 틀은 두 개의 토대 배경 속에서 각각 이 두 개의 배경과 연관되면서, 서로 다른 배경 속으로 이동되어, 서로의 위치가 바뀌면서 합쳐진다. 작품의 배경 역할을 한 작품에 관계될 때는 벽으로 그리고 점차적으로 일반적 콘텍스트로 사라진다. 일반적 콘텍스트라는 뒷배경에 관계될 경우에는, 파레르곤은 일반적 뒷배경으로 떨어져 존재하는 작품 속으로 사라진다. 배경에는 형식이 항상 존재한다. 그러나 파레르곤은 전통적으로 규정한 것처럼, 파레르곤이 에르곤에서 떨어져 나올 수 있는 것이 아니라, 스스로 사라지면서, 자신을 묻어버리고 삭제하며 사라지는 그 순간, 가장 엄청난 에너지를 가지고 조직적으로 행동을 전개한다. 어떤 경우에서든, 틀은 콘텍스트나 작품이 배경을 형성하듯, 그런 식으로 배경을 만들지 않으며, 또한 두껍고 그러나 다른 것으로 변형되는 이 가장자리는 형체나 형식이 아니다. 오로지 자신의 뜻에 따라 이루어지는 틀이다." 자크 데리다, 『해체』, 김보현 편역, 문예출판사, 1996, pp.452-453.

는 미적 판단을 지성(知性, Verstand, understanding)과 상상력(想像力, Einbildungskraft, imagination)의 자유로운 유희(遊戱, Spiel, play)로 보고 있는 것이다. 칸트는 여기에서 천재(Genie)에 대하여 언급한다.

그러므로 (일정한 비율로) 통합되어 천재를 형성하는 마음의 능력들은 상상력과 지성이다. 다만, 상상력이 인식을 위해 사용될 때 상상력은 지성의 강제 아래 놓이고, 지성의 개념에 맞아야 하는 제한을 받아야 하지만, 미감적 관점에서는 상상력은 자유로워, 개념과의 저런 일치를 넘어서, 지성이 그의 개념에서는 고려하지 않았던, 꾸밈이 없고 내용이 풍부한 미발전된 재료를 오히려 지성에게 제공한다. 그러하되 지성은 이 재료를 객관적으로 인식을 위해 사용하기보다는, 주관적으로 인식하는 힘들에 생기를 불어넣기 위해, 그러므로 간접적으로는 인식을 위해서도 사용하는 것이다. 그 때문에 천재는 본래, 어떠한 학문도 가르쳐줄 수 없고, 어떠한 근면으로도 배울 수 없는, 주어진 개념에 대한 이념들을 찾아내고 다른 한편 이 이념들을 위한 표현을 꼭 집어내는 행운의 관계에서 성립하는 것으로, 이 표현을 통해 저 이념에 의해 일으켜진 주관적 마음의 정조가 다른 사람에게 전달될 수 있는 것이다. 이 후자의 재능이야말로 본래 사람들이 정신이라고 부르는 것이다. 무릇 어떤 표상에서의 마음의 상태 중 형언할 수 없는 것을 표현하고, 표현적으로 전달 가능하게 만들기 위해서는, 그 표현이 언어에 있든 회화에 있든 조소에 있든, 빠르게 지나가는 상상력의 유희를 포착하여, 규칙들의 강제 없이 전달되는 하나의 개념—이 개념은 바로 그 때문에 원본(독창)적이며, 동시에 어떤 선행하는 원리나 실례로부터 추론될 수 없었던 새로

운 규칙을 제시한다—속에 통합하는 능력을 필요로 하기 때문이다.[166]

클레멘트 그린버그가 「모더니즘 회화」에서 언급한 것은 이 판단력 비판, 즉 칸트의 미학에 대한 것은 아니다. 그러나 60년대에 클레멘트 그린버그가 이론적으로 주창한 미국적 모더니즘이 내파되고 외파되어 미니멀리즘으로 전환해갈 때, 클레멘트 그린버그는 칸트의 이 형식주의 미학을 내세우며 예술의 질(質, quality)을 거론하면서 모더니즘을 재차 옹호하게 된다.

6. 후기 모더니즘과 형식주의의 와해

모더니즘은 로저 프라이(Roger Fry)와 클라이브 벨(Clive Bell)이 후기 인상주의와 그 영향을 받은 작품들을 위해서 발전시키고 클레멘트 그린버그와 마이클 프리드(Michael Fried)가 뉴욕화파와 그 영향을 받은 작품들을 위해서 세련되게 다듬은 "매체-특정적 형식주의(medium-

166) 위의 책, pp.352-353. 그런데 헤겔은 『정신현상학』(1807)의 서설(학문적 인식에 관하여)에서 칸트의 천재론을 비판한다. 헤겔이 강조하는 것은 철학이란 정신이 오랜 교양의 도정을 거치며 심오하고도 활력적인 운동 속에서 자기의 지에 도달하는 것이라는 주장이다. "요즘 철학에서는 천재성을 내세우는 일이 유행처럼 되어 있는데, 주지하는 바와 같이 그런 풍조가 일찍이 시의 세계를 휩쓴 적이 있었다. 그런데 아무리 그 천재성에 의해 산출된 것에 어떤 의미를 안겨준다고 한들 거기에서 얻어지는 것이라곤 시라기보다는 차라리 보잘것없는 산문이나, 그 수준을 넘어설 경우라도 엉성한 말장난으로 끝나는 것이 고작이었다. 그런 풍조가 마침내 철학계로 옮겨져서 정작 자연스러운 철학함(Philosophieren)에는 개념 따위는 필요치 않고 오히려 개념이 없는 곳에 직관적이고 시적인 사유가 싹틀 수 있다면서 사유와는 어울릴 수 없는 상상력을 가지고 장터에 나가 마음껏 떠벌리기라도 하듯 기승을 부리고 있으니, 결국 이렇게 생겨난 허울 좋은 대용물은 생선인지 육류인지 또는 시인지 철학인지도 알 수 없는 몰골을 하고 있을 뿐이다." 헤겔, 『정신현상학1』, 임석진 옮김, 한길사, 2011, pp.106-107.

specific formalism)"였다. 이 모더니즘 모델은 "모더니즘 회화의 내적 자율성(the intrinsic autonomy of modernist painting)"을 옹호하는 것 이었다.[167]

　로저 프라이는 재현을 모방으로서의 재현(representation as imitation) 과 재현 그 자체(representation)로 구분한다. 모방으로서의 재현은 전통 적으로 닮음을 추구한 재현이다. 재현 그 자체는 캔버스의 틀 안의 이미 지가 외부 대상과 무관하게 그 자체로 자기 충족적이고 자율적으로 기 능하는 것으로 구분하여 보았다. 클라이브 벨은 이미지는 그림 밖에 있 는 대상과의 관계에서가 아니라 이미지 안에서의 형식적 요소들 간의 상호 작용에서 의미를 획득한다고 보았던 것이다.

재스퍼 존스, 〈깃발〉, 1958.

167) 핼 포스터, 『실재의 귀환』, 이영욱 · 조주연 · 최연희 역, 경성대학교출판부, p.35.

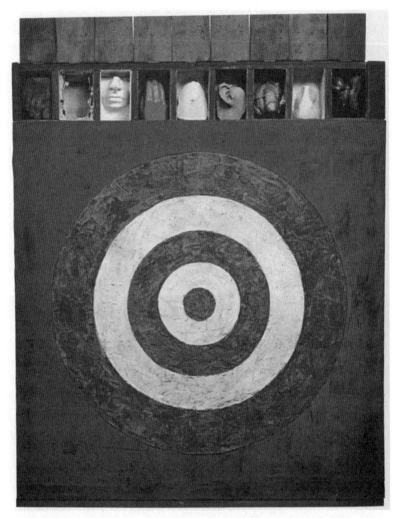

재스퍼 존스, 〈네 개의 얼굴이 있는 과녁〉, 1958.

1958년, 당시 29세의 재스퍼 존스(Jasper Johns, 1930–)의 작품 〈네 개의 얼굴이 있는 과녁(Target with Four Faces)〉이 『아트뉴스』 표지에 실렸다. 이어서 뉴욕에 있는 레오 카스텔리 갤러리에서 첫 개인전을

열었다. 여기에서 〈깃발(Flag)〉도 전시하였다.

재스퍼 존스의 이 두 작품은 추상표현주의의 어떤 작품보다도 작품의 표면은 평면적이고, 이미지는 전면적이며, 형상과 배경은 하나의 이미지-사물로 융합되어 있다. 그러나 "그의 회화는 추상적이지만 양식면에서는 재현적이었고, 제스처적이지만 제작에 있어서는 비개인적이었다.(그의 붓질은 대부분 반복적으로 보인다.) 자기 지시적이지만 이미지는 암시적이고(줄무늬와 원은 추상적이지만 그것은 또한 깃발과 과녁을 나타낸다.) 회화적이지만 동시에 실제의 물건을 연상시킨다."[168]

후기모더니스트인 프랭크 스텔라(Frank Stella, 1936-)가 유명한 말을 한다. "당신의 눈에 보이는 것이 당신이 보는 것의 전부다." 모더니즘 회화가 그림 바탕의 형태(the shape of the support)를 강조했는데, 그는 이 형상-배경 관계조차도 해체하고 싶었다. 1959년 뉴욕 현대미술관에서 기획한 전시 〈열여섯 명의 미국인(Sixteen Americans)〉에서 23살의 그는 〈깃발을 높이!(Die Fahne Hoch!)〉를 출품하였다. 이 작품에서 그는 형상과 배경 관계의 나머지 흔적마저 제거하고 싶었던 것이다. 이 작품의 캔버스의 두께는 7.6cm에 달했다. 이 작품에서 검정색 줄무늬는 형상이고 이것들 사이의 흰색 선들은 실제로는 배경이다. 이 흰색 줄무늬들은 채색되지 않은 배경이다. 이로써 형상-배경 관계는 완전히 해체되어버린다.

텅 빈 배경조차도 아직 환영으로 남아 있다고 생각한 스텔라는 여기에서 더 나아가 〈각도기(Protractor)〉 연작에서는 아예 배경조차도 깎

168) 할 포스터 · 로잘린드 크라우스 · 이브-알랭 브아 · 벤자민 H. D. 부클로 · 데이비드 조슬릿, 『1900년 이후의 미술사』, 김영나 감수, 세미콜론, 2012. pp.443-444.

아버린다. 이 과정에서 탄생한 것이 '성형 캔버스(shaped canvas)'이다. 이렇게 모더니즘 회화는 내파되어 미니멀리즘으로 넘어간다. 이 이야기는 8장 「미니멀리즘 이야기」에서 구체적으로 살펴보기로 하자.

프랭크 스텔라, 〈각도기의 변형 Ⅳ〉, 1959.

프랭크 스텔라, 〈깃발을 높이〉, 1959.

6장

예술 내러티브의 종말

ART AND TECHNOLOGY

아서 단토는 예술의 종말을 언급한다. 그가 말하는 예술의 종말은 말 그대로 예술이 없어진다는 의미가 아니라 '예술 내러티브의 종말'이라는 의미이다. 그에 의하면, "예술의 종말이라고 하는 테제는 철학적 미술사라 불릴 만한 것에 대한 하나의 기여이며, 혼돈스럽게 보이는 모던 미술에서 어떤 이해 가능성을 찾아내려고 하는 노력"이다. 20세기의 예술이 선언문으로 특징지어진다면, 예술 내러티브의 종말은 이 '예술적 신앙문서'인 선언문, 즉 내러티브의 종말이라는 것이 아서 단토의 견해이다. 이 종말이 의미하는 것은 이제는 예술이 취해야 할 특정한 역사적 방향이라는 것이 존재하지 않는다는 주장이다. 즉, 이제 우리는 완전히 '예술 다원주의'의 시대 속으로 진입했다는 것이다.

1. 아서 단토와 예술계

아서 단토(Arthur Danto, 1924-2013)

아서 단토는 다음과 같이 언급한다.[169] 르네상스 시대에 지오르지오 바자리가 완벽한 재현으로 진보해나간 예술 내러티브를 언급했다면, 20세기는 재현과 환영으로부터 풀려난 예술이 이제는 "예술이란 무엇인가?"라는 질문을 던지게 되었고, 이에 대한 응답이 모더니즘 내러티브로 등장하였다는 것이다. "만약 예술에서 미를 뺀다면 남는 것은 무엇인가?"라는 질문이 등장한 것이다. "나는 그것을 선택하였다."라는 마르셀 뒤샹의 선언은 이제, "예술의 철학적 개념사의 이전 시기들에서는 접근할 수 없었던 반성적 의식의 층위로 예술 개념을 가져간

169) 아서 단토(Arthur C. Danto, 1924-2013)는 1984년부터 『네이션』지의 미술평론가로 활약하였으며 컬럼비아대학 철학과 명예교수와 미국철학회와 미국미학회의 회장을 역임한 바 있다. 주요 저서로는 『일상적인 것의 변용(The transfiguration of the commonplace)』, 『예술의 종말 이후(After the end of art)』, 『철학하는 예술(Philosophizing art)』, 그의 마지막 저서로 2013년에 출간한 *What art is* 등이 있다.

다."[170]는 것을 의미한다는 것이다.

로이 리히텐슈타인, 〈The Kiss〉, 1962.

170) 아서 단토, 『예술의 종말 이후』, 이성훈·김광우 옮김, 미술문화, 2010, p.13.

아서 단토는 1962년 봄, 파리 시절의 특별한 경험을 소개하고 있다. 파리의 아메리칸 센터에서 『아트 뉴스』에 실린 로이 리히텐슈타인의 작품 〈키스〉를 보고 깜짝 놀랐다는 사실을 고백한다.

> 다시 말해, 모든 것이 가능하다면, 미술의 미래에 관한 나 자신의 비전
> 도 포함해서 그 어떤 것도 필연적이라거나 불가피하지 않을 것이다. 내
> 가 보기에, 이것은 예술가가 예술가로서 자신이 원하는 그 무엇을 하든
> 모두 옳다는 것을 의미했다. 이것은 또한 내가 미술을 한다는 것에 대
> 해 흥미를 잃었으며 거의 중단했다는 것을 의미했다. 그때부터 나는 일
> 편단심 철학자였으며, 미술비평가로 활동하기 시작한 1984년까지 계속
> 철학자로 남아 있었다.[171]

여기에서 아서 단토가 말하는 1984년은 『네이션』지의 미술평론가로 활약하기 시작한 때이며, 「예술의 종말」이란 에세이를 쓴 해였다. 그가 파리에서 귀국했을 때, 1964년 4월 뉴욕 맨해튼 이스트 74번가의 스테이블 갤러리의 전시회에서 앤디 워홀의 작품 〈브릴로 박스〉와 만나게 된다. 그것은 당시 아서 단토에게는 엄청나게 자극적인 사건이었다. 이날의 전시회에서 그에게 "예술작품과 예술작품이 아닌 어떤 것 사이에 지각적인 차이가 존재하지 않을 때, 이 양자 사이의 차이는 무엇일까"라는 질문이 직관적인 통찰로 떠오른 것이었다. 두 대상 간에 아무런 지각적인 차이도 없는데, 이것은 예술 작품이고 저것은 예술 작품이 아니다라고 구분할 수 있는가? 다시 말하면, 이제 예술은 철학이

171) 위의 책, p.238.

되었다는 것이다. 이제 사물이 예술 작품으로 변용(transfiguration)[172] 되는 것은 해석을 통해서 가능하다는 것이다.

아직도 선언문의 시대였던 그때에 〈브릴로 박스〉가 출현했으므로 결국 많은 것을 전복할 것으로 생각되었지만, 여전히 선언문 시대의 잔존자들로 남아 있던 많은 사람들은 워홀이 한 일은 진정으로 예술이 아니라고 말했다. 그러나 나는 그것이 예술임을 확신했으며, 나를 흥분시킨 물음, 진정으로 심원한 물음은 워홀의 〈브릴로 박스〉와 슈퍼마켓의 저장실에 있는 브릴로 박스 사이의 차이를 설명할 수 없다고 할 때, 양자 사이의 차이는 과연 어디에 있는가 하는 것이었다.[173]

그런데 이것은 사실주의나 추상이나 모더니즘 따위의 이론들과는 전혀 다른 완전히 새로운 이론이 요구되었던 것이다. 그래서 아서 단토는 여기에서 '예술계(The Artworld)'라는 개념을 도입한다. 이 해에 그는 미국철학회에서 「예술계(The Artworld)」라는 논문을 발표한다. 다음 인용문은 이 논문의 한 구절이다.

172) 여기에서 변용(transfiguration)은 종교적인 개념이다. 마태복음에서 나오는 변용은 한 인간을 신으로 숭배하는 것을 의미한다. 아서 단토는 그의 저서 『평범한 것의 변용』에서 평범한 것의 숭배라는 이 개념을 통해 팝아트의 의미를 설명하고 있다.

173) 아서 단토, 『예술의 종말 이후』, 이성훈 · 김광우 옮김, 미술문화, 2010, pp.93-94.

앤디 워홀과 〈브릴로 박스〉, 1964.

결국 브릴로 박스와 그것으로 구성한 예술작품의 차이는 모종의 예술
이론이다. 그것을 실제 사물 그 자체(예술로 간주되기보다도)로 놔두지
않고 예술의 세계로 받아들이는 것은 이론이다. 물론 이론 없이는 그것
을 예술로 볼 수는 없을 것이고, 또한 그것을 예술계의 일부로 보기 위
해서는 최근의 뉴욕회화사뿐만 아니라 예술론에도 해박해야만 할 것이

다. 그것은 50년 전만 해도 예술이 될 수 없었다.[174]

즉, 예술의 영역이라는 것은 예술론에 의거해서 예술로 된 것이며, 우리는 이 예술론에 의거하여 예술인 것과 예술이 아닌 것을 구별할 수 있고 예술 자체를 가능하게 할 수 있다는 것이다. 여기에서 아서 단토는 "어떤 것을 예술로 보는 것은 눈으로는 알아낼 수 없는 무엇(예술론의 분위기, 예술사에 대한 지식)을 요청하는 것이다. 즉 예술계(an artworld)이다."[175]라고 주장하고 있는 것이다. 시지각적 차이로는 구분할 수 없는 두 개의 것, 즉 하나는 예술작품이라고 하고 다른 하나는 단순한 사물일 때, 이 두 개의 것을 서로 구별할 수 있는 판단 기준이 되는 것은 예술계라는 것이다.

이 논문을 발표한 1964년도의 미국에 대하여 아서 단토는 특별한 의미를 부연하고 있다. 첫째로, '자유의 여름'의 해였다. 버스에 올라탄 흑인들이 수천의 백인들의 지지하에 남부에 집결하여 흑인 유권자 등록을 감행하고 시민권을 쟁취하고자 노력하던 때였으며, 둘째로, 미의회의 여성권리위원회가 조사결과를 발표하면서 여성해방운동을 지지하였으며, 셋째로, 영국의 비틀즈가 에드 설리번 쇼를 통해 미국에

174) Arthur Danto, "The Artworld", *The Journal of Philosophy,(61)*, p.581. 원문은 다음. "What in the end makes the difference between a Brillo box and a work or art consisting of a Brillo Box is a certain theory of art. It is the theory that takes it up into the world of art, and keeps it from collapsing into the real object which it is (in a sense of is other than that of artistic identification). Of course, without the theory, one is unlikely to see it as art, and in order to see it as part of the artworld, one must have mastered a good deal of artistic theory as well as a considerable amount of the history of resent New York painting. It could not have been art fifty years ago."

175) 위의 논문, p.580. 원문은 다음. "To see something as art requires something the eye cannot decry—an atmosphere of artistic theory, a knowledge of the history of art: an art-world."

처음으로 모습을 드러내고 해방정신의 싱징이자 촉매제가 되었던 시절로, 앤디 워홀의 팝아트도 역시 이 흐름과 같은 맥락으로 이해될 수 있다는 것이다.[176]

이 '예술계(an artworld)'라는 개념은 아서 단토가 만들어 쓴 것이다. 그런데 이 개념에 대하여, 비트겐슈타인의 후기철학의 영향력하에 있었던 조지 딕키(George Dickie)는 아서 단토의 '예술계' 개념을 비판적으로 검토하면서, 사회제도로서의 예술을 바라보는 '예술제도론(Institutional Theory of Art)'을 제시하였다. 조지 딕키는 다다이즘, 팝아트, 화운드 아트, 해프닝 등 20세기에 들어서 진행되어온 예술 동향들을 검토하고 매우 의식적으로 예술제도론을 고안하였다고 말한다. 마르셀 뒤샹이 철물점에서 소변기를 사서 〈폰테인〉이라고 명명하고 전시회에 출품한 행위와 판매원이 이것을 판매대에 전시해 놓았을 때, 이 둘의 행위는 표면적으로 유사한 행위이지만 마르셀 뒤샹의 행위는 예술계라는 제도적 환경 내부에서 발생한 사건이고 판매원의 행위는 예술제도 외부에서 발생한 일이라는 것이다. 이 사물을 예술 작품이라고 자격을 수여하는 예술계의 행위가 있는 것이다.

그러나 조지 딕키는 다음과 같이 언급한다. "명세화된 권위의 절차와 방침에 대한 예술계 쪽의 대응물은 어디에서도 법전화되어 있지 않으며, 예술계는 다만 관습(customary practice)의 단계에서 자신의 임무를 수행할 따름이다. 그러나 관습이란 늘 존재하고 있는 것이며 그리고 그것은 사회제도를 규정하고 있는 것이다."[177] 즉 조지 딕키는 그 무엇이 예술 작품이 되는가는 예술제도라는 관례에 따른다고 보았다.

176) 아서 단토, 『예술의 종말 이후』, 이성훈 · 김광우 옮김, 미술문화, 2010, p.243. 참조.
177) 조지 딕키, 『미학입문』, 오병남 · 황유경 옮김, 서광사, 2007, p.145. 이 책의 원제목은 다음. George Dickie, *Aesthetics: An Introduction*, Pegasus, 1971.

2. 예술의 종말

철학자 아서 단토는 1984년에 『네이션』지의 미술평론가로 활약하기 시작하면서, 논문 「예술의 종말(The End of Art)」(1984)을 발표한다. 이후 「예술의 종말에 다가가기(Approaching the End of Art)」(1985), 「예술 종말의 내러티브들(Narratives of the End of Art)」(1991) 등을 발표하면서 "예술의 종말"이라는 주제를 계속 탐구한다. 이후 그는 1994년에 워싱턴 내셔널 갤러리 오브 아트(The National Gallery of Arts)에서 개최한 〈미술 분야 앤드류 W. 멜론 강좌(The Andrew W. Mellon Lectures in the Fine Arts)〉에서 「컨템퍼러리 미술과 역사의 울타리(Contemporary Art and the Pale of History)」라는 주제로 강연을 하게 되며, 이 강연록을 묶어서 1997년에 『예술의 종말 이후(After the End of Art)』를 출간하였다. 이 멜론 강좌는 1956년에 E. H. 곰브리치의 강연이 열렸던 곳이다.

아서 단토는 앤디 워홀의 인터뷰 내용을 소개하면서 비평의 선택권을 열어 놓은 발언이라고 소개한다. "어떻게 하나의 양식이 다른 것보다 더 낫다고 말할 수 있는가? 당신은 다음 주면 추상표현주의자나 팝아티스트, 아니면 사실주의자가 될 수도 있는 것이다. 그것도 무엇인가를 포기했다는 느낌을 받지 않으면서 말이다." 단토에 의하면 예술의 종말은 선언문시대의 종말이다. 갈등으로부터의 해방이다.

처음에는 전통적인 예술을 정의했고 그 다음에는 모더니즘 예술을 정의했던 거대 서사가 종말에 이르렀다는 것뿐만 아니라 컨템퍼러리 예술은 이제 더 이상 거대 서사와 같은 것에 의해 자신이 대변되는 것을 허용하지 않는다는 것을 다소 극적인 방식으로 주장하였던 것이다. 이러한 거대 서사들은 불가피하게 특정한 예술 전통과 실천들을 "역사의 경계

밖"—이것은 내가 수차례에 걸쳐시 의지했던 헤겔의 어구이다—에 놓여 있는 것으로 보고 배제하였다. 역사의 경계 같은 것은 이제 더 이상 존재하지 않는다는 것이 컨템퍼러리—혹은 내가 탈역사적 시기라고 부르는 것—의 예술을 특징짓는 많은 특징들 중 하나이다. 클레멘트 그린버그는 자신이 이해한 대로 초현실주의 미술은 모더니즘의 일부가 아니라고 가정하고서 그것을 가둬버렸지만, 이런 식으로 가둬지는 것이 이제는 하나도 없다. 우리 시대는, 적어도(그리고 아마도 유일하게) 심원한 다원주의의 완전한 관용의 시대이다. 어떤 것도 배제되지 않는다.[178]

즉 아서 단토는 '예술의 종말'을 미래에 관한 주장으로 보고 있다. 예술의 종말은 더 이상 예술이 존재하지 않는다는 주장이 아니라 탈역사적인 다원주의 시대의 예술은 예술의 종말 이후의 예술로서 '역사의 울타리(the pale of history)가 없는 컨템퍼러리 예술(contemporary art)'인 것이다.

아서 단토는 미술사의 거대 서사를 세 단계로 나누어 보고 있다. 첫째는, 모방의 시대로서 미술비평은 시각적 진실에 기초해 있었다. 둘째는, 이데올로기의 시대로서 자신이 받아들인 예술을 참된 예술로 보고 다른 예술은 진짜 예술이 아닌 것으로 보는 배타적인 구별에 입각한 미술 비평이다. 그러나 셋째는, 어떠한 것도 허용되는 다원주의적 탈역사의 시대가 뒤따른다는 것이다. 현재는 거대 서사의 마지막 순간이라는 것이다. 아서 단토는 거대 서사의 마지막 순간을 다음과 같이 말한다.

178) 아서 단토, 『예술의 종말 이후』, 이성훈 · 김광우 옮김, 미술문화. p.23-24.

우리의 내러티브에서는 처음에 모방만이 예술이었고, 그 다음에는 몇 가지가 예술이었으되 제각기 경쟁자를 제압하기 위해 동분서주하였다면, 마지막으로 양식상의 제약 혹은 철학적인 제약이 존재하지 않는다는 사실이 분명해진다. 예술작품이 되기 위한 특별한 방식과 같은 것은 존재하지 않는다는 사실이 분명해진다. 예술작품이 되기 위한 특별한 방식 같은 것은 존재하지 않는 것이다. 바로 이것이 현재이며, 덧붙여 말하자면, 거대 서사의 마지막 순간이다. 이것이 바로 이야기의 끝이다.[179]

아서 단토는 모방의 시대의 내러티브로서 지오르지오 바자리와 E. H. 곰브리치의 내러티브를 언급하고, 선언문 시대의 내러티브로는 클레멘트 그린버그 내러티브를 언급한다. 본서의 2장 「재현과 환영으로서의 예술」에서 지오르지오 바자리에서부터 시작되고 E. H. 곰브리치까지 이어진, 재현과 환영으로서의 예술 내러티브와 클레멘트 그린버그의 모더니즘 내러티브에 대하여 살펴보았다. 그리고 1964년 앤디 워홀의 작품 〈브릴로 박스〉 전시를 계기로 이제 예술 내러티브의 시대가 종말을 고하고 탈역사의 예술 다원주의시대로 진입하였다는 아서 단토의 견해를 소개하였다. 아울러 5장에서는 클레멘트 그린버그의 모더니즘 예술론을 살펴보았다. 여기에서는 이 두 내러티브에 대한 아서 단토의 견해를 좀 더 고찰해보자!

지오르지오 바자리의 비평은 그 대상의 회화가 리얼리티의 현전이 정확하게 닮았다는 점을 부각시키는 것이다. 그는 미술이 시간이 흐름에 따라 시각적 외관의 정복에 더 능숙해진다고 보았다. 그러나 아서

179) 위의 책, pp.112-113.

단토가 보기에, 이러한 내러티브는 사진과 영상이 회화보다 더 정확한 재현을 할 수 있음이 증명되자 종말을 고하게 되었다는 것이다.

아서 단토가 보기에, E. H. 곰브리치는 그의 강연과 저서『예술과 환영』에서 "어떻게 해서 예술이 하나의 역사를 갖는가를 설명하는 것"이라고 했음에도, E. H. 곰브리치가 설명한 것은 "왜 도상적 재현이 역사를 갖는가?"라는 문제였다고 지적한다. 아서 단토가 보기에, 이런 연유로 E. H. 곰브리치는 마르셀 뒤샹의 작품 〈폰테인〉을 설명할 수 없었는지를 이야기한다고 보았다. E. H. 곰브리치가 '만들기와 맞추기(making and matching)'로 미술의 역사를 설명하였는데, 마르셀 뒤샹의 작품은 이 이론적 구조와 전혀 무관한 작품이었기 때문이었다는 것이다. 이 이론의 밖에 있는 작품이라는 것이다.

아서 단토는 '식별불가능성(indiscernibility)'에 대하여 언급한다. 앤디 워홀의 작품 〈브릴로 박스〉에서 볼 수 있듯이, 식별불가능한 두 개의 사물 중의 하나인 이 작품은 1965년에는 예술작품의 지위를 부여받았다고 해도 백 년 전이나 이백 년 전에는 그러한 지위를 부여받을 수 없었을 것이고, 이는 예술의 본질은 역사를 통해서 드러난다는 것을 예증한다는 것이다.

여기에서 아서 단토는 헤겔리언 미술사학자인 하인리히 뵐플린(Heinrich Wölfflin, 1864-1945)의 언급을 인용하고 있다. "아무리 독창적인 천재라 할지라도 그가 처한 시대적 제약을 뛰어넘지 못한다. 모든 것이 모든 시대에 가능한 것이 아니며, 특정 구상은 발전의 단계가 일정 수준에 이르렀을 때 비로소 가능하다."[180] 말하자면, 앤디 워홀의

180) 하인리히 뵐플린,『미술사의 기초개념』, 박지형 옮김, 시공사, 2012, p.8. 이것은 하인리히 뵐플린이 이 책의 6판(1922) 서언에서 언급한 말이다.

작품 〈브릴로 박스〉가 예술작품이 된 것은 1964년이라는 시점에서였다는 것이다. 이후 20년 뒤인 1984년에 아서 단토는 이것이야말로 예술 내러티브의 종말이라고 자각하게 되었다는 것이다.

아서 단토가 보기에, 모더니즘 내러티브는 회화 예술 분야가 조각과 건축과 연극 등 다른 예술 분야와 구분되는 것은 무엇인가라는 정체성 찾기였다는 것이다. 클레멘트 그린버그는 이것을 회화라는 매체 분야의 고유의 물질적 특성 속에서 찾았다. 앞장에서 고찰해 보았듯이, 회화의 평평한 표면(the flat surface), 그림 바탕의 형태(the shape of the support), 안료의 속성(the properties of the pigment)이라는 특성이다.

그러나 아서 단토가 보기에, 클레멘트 그린버그의 내러티브는 팝아트의 등장과 함께 종말을 고하게 되었다는 것이다. 이제 예술가들은 자신이 하고자 하는 그 무엇이든지 할 수 있는 탈역사의 다원주의 시대로 해방되었다는 것이다. 이것은 예술의 중단이나 죽음을 의미하는 것이 아니라, 내러티브적으로 구성된 미술사의 종언이 도래했다는 것이다.

3. 헤겔의 역사철학과 아서 단토의 예술의 종말

아서 단토는 자신의 예술론이 예술의 본성과 관련해서 무엇이 올바른 철학적 물음인가라는 질문과, 예술의 철학적 본성이 미술사 자체 내부로부터 하나의 물음으로 떠올랐을 때 제기되었다고 말한다. 즉 "예술의 종말은 예술의 참된 철학적 본성을 깨닫게 된다는 데 있다."[181]라고 보았으며, 자신의 사유는 전적으로 헤겔주의적이다라고 언급한

181) 아서 단토, 『예술의 종말 이후』, 이성훈 · 김광우 옮김, 미술문화, 2010, p.85.

다. 아서 단토는 예술이란 무엇인가를 철학적으로 인식하기 위해서 이제 예술에 관한 학문이 필요해졌다라고 언급한, 헤겔의『미학강의』의 한 문단을 인용하고 있다. 헤겔의 이 강의는 1828년 베를린 대학에서 이루어진 것이다.

> 이런 모든 점을 고려하고 예술을 그 최고의 규정의 측면에서 바라볼 때 우리에게 있어 예술은 이미 지나간 과거의 것이고 과거적인 것으로 머문다(Die Kunst ist und bleibt für uns ein Vergangenes). 이로써 예술은 또한 우리에게 그 참된 진리와 생동성을 상실했으며, 옛날처럼 현실 속에서 그 필연성을 고수하고 그 최고의 지위를 지키기보다는 이제는 오히려 우리 표상의 대상이 되어버렸다. 우리가 예술작품의 내용과 표현 수단, 그리고 그 양자가 서로 적합한지 부적합지에 대해 이론적으로 고찰해보자면, 예술작품을 바라보았을 때 우리 내면에서 그것을 직접적으로 향유(享有)하는 것 외에도 동시에 그 작품에 대해 어떤 판단을 내리고 싶은 충동으로 고무된다. 그러므로 우리 시대에 와서는 예술이 예술자체로서 이미 충분한 만족을 주었던 옛 시대와는 달리 이제 예술에 관한 학문이 더욱 필요해졌다. 즉 예술은 우리로 하여금 그것을 이론적으로 고찰하도록 점차 유도해 가고 있다. 이는 예술을 다시 예술로서 다시 회생시키려는 목적에서가 아니라, 예술이란 무엇인가라는 것을 학문적으로 인식하기 위해서이다.[182]

아서 단토는 예술의 종말을 언급한 자신의 예견이 헤겔의 예언을 반복한 것과 다름없다고 본다. "그리하여 예술계의 구조가 정확하게 말

182) 헤겔,『미학강의Ⅰ』, 두행숙 옮김, 나남출판, 1996, pp.40-41.

해서 '예술을 다시 창조하는' 데 있는 것이 아니라 명백히 예술이 무엇인지를 철학적으로 인식하고자 하는 목적을 위해 예술을 창조하는 데 있다고 말할 수 있지 않을까?"[183] 라고 확신적 질문을 던진다.

아서 단토는 헤겔의 역사철학 내러티브를 거론한다. 처음에는 한 사람만 자유롭고 다음에는 소수의 사람만 자유로우며 마침내는 만인이 자유롭게 된다는 내러티브이다. 역사는 자유에 이르러 종언을 고한다는 내러티브이다.[184]

4. 컨템퍼러리 미술관

아서 단토는 다원주의 예술론을 주장하면서 필연적으로 "과연 탈역사적 미술관은 무엇이 되어야 하며 무엇을 할 수 있는가?"[185]라는 질문을 던진다. 그는 미국의 미술관의 세대를 셋으로 나누어 고찰하고 있다. 즉 내러티브의 순서대로 제도로서의 미술관도 변화해왔다는 것이다.

첫 번째 세대는 시각적 아름다움을 가진 보물들만으로 미술관을 채

183) 아서 단토, 『예술의 종말 이후』, 이성훈 · 김광우 옮김, 미술문화, 2010, p.87.

184) 여기에서 아서 단토는 헤겔이 『역사철학강의』에서 언급한 것을 단순화하여 인용 설명하고 있다. 헤겔이 말한 원래의 의미는 게르만 국가에 이르러 자신의 자유를 알고 절대 보편적인 영원한 진리를 사유하는 정신의 시대가 열린다는 것이다. 헤겔의 다음 언급을 참고. "나는 위에서 민족들의 자유 인식의 구별에 대해 일반적으로 말하길, 동양인은 한 사람만이 자유임을 알았을 뿐이고, 그리스와 로마 세계는 특정 사람들이 자유라고 알았던 데 반해 게르만인은 모든 인간이 인간 그 자체로서 자유임을 알고 있다고 말했다. 이 3구분은 동시에 세계사의 구분 방식과 그것을 다루는 방식도 시사한다." 헤겔, 『역사철학강의』, 권기철 옮김, 동서문화사, 2012. p.29.

185) 아서 단토, 『예술의 종말 이후』, 이성훈 · 김광우 옮김, 미술문화, 2010, p.67.

웠으며 이 미술관은 영혼의 진실이 인재하는 보물실이었고, 관람객들은 이 영혼의 진실의 메타포를 향유하기 위해 보물실에 입장하는 것으로 여겼다.

두 번째 세대는 형식주의적 예술론에 입각한 클레멘트 그린버그식의 내러티브에 부합하는 예술작품의 감상의 장소로 여겼다. 즉 직선적인 역사의 전개에 부합하는 미술사적 연쇄를 배우고 감상하는 곳이었다. 미국적 의미에서의 모더니즘에서 벗어난 환영을 추구하는 미술은 제거되었다. 예를 들면, 초현실주의적 작품은 환영적이고 미혹적이어서 이 기준에서 벗어났으므로 전시공간에서 배제되었다. 1990년 뉴욕 현대미술관에서 개최한 "고급과 저급" 전시회에 팝아트를 전시했을 때와 1993년 휘트니 미술관의 전시 사례에서 보여진 격렬한 논쟁이 이 사례들이었다고 아서 단토는 지적하고 있다. 즉, 우리가 다루고 있는 예술이 어떤 종류인가에 따라, 그리고 그것에 대한 우리의 관계를 정의하는 것이 아름다움인가 형식인가 아니면 그가 '개입'이라고 부르고자 하는 것인가에 따라, 미술관에 대한 모델이 최소한 세 개가 성립될 수 있다는 것이다.

아서 단토가 보기에, 컨템퍼러리 미술은 단 하나의 차원에 따라 분류하기에는 그 의도와 실현방식이 너무나 다원적이어서 미술관의 제약조건들과는 양립할 수 없기 때문에, 탈역사적인 다원주의적인 모델로서의 컨템퍼러리 미술관은 완전히 다른 혈통의 큐레이터가 요구된다는 것이다.

즉 미술관을 미의 전당이나 정신적 형식의 성소로 이용할 이유를 찾지 못하는 작가들의 삶과 그들의 예술을 직접 연관시키기 위해 기존 미술관의 구조를 완전히 우회해버리는 큐레이터 말이다. 기존의 미술관이

이런 유형의 미술을 받아들이려면 아름다움과 형식이라고 하는 이 두 가지 양태 속에서 그것을 규정했던 미술관 건축구조와 이론을 상당부분 포기해야 할 것이다.[186]

아서 단토의 언급은 미술관 자체를 넘어선다. 미술관 자체는 조만간에 예술의 종말과 예술의 종말 이후의 예술이라고 하는 현안에 대처하지 않으면 안 되는 미술의 하부구조의 일부일 뿐이라는 것이다. 이제 예술가, 화랑, 미술사의 실천들, 철학적 미학이라고 하는 학과 등 이 모두는 이런저런 방식을 통해 사라지고 지금까지와는 다른 어떤 것이 된다는 것이다. 이러한 의미에서 미술관 제도와 관련된 이야기는 역사 자체를 수반한다는 것이다.[187]

186) 위의 책, p.65.

187) 제도예술로서의 미술관을 벗어나려는 시도를 우리는 네오아방가르드의 흐름에서 볼 수 있다. 마르셀 브로타스(Marcel Broothaers)는 전통적 매체들의 관례를, 즉 전시의 위상을 비판하고 미술관의 제도를 넘어서서 1968년에 〈현대미술관 녹수리부, 19세기분과〉를 브뤼셀에 설립한다. 다니엘 뷔랑(Daniel Buren)은 1968년 4월, 미술관의 한계들을 넘어선 회화의 가독성(legibility)를 실험하기 위해 파리 일원에 200개의 줄무늬 패널들로 구성된 프로젝트를 실천한다. 다음들을 참조. 할 포스터 · 로잘린드 크라우스 · 이브-알랭 브아 · 벤자민 H. D. 부클로 · 데이비드 조슬릿, 『1900년 이후의 미술사』, 김영나 감수, 세미콜론, 2012. p.593. 핼 포스터, 『실재의 귀환』, 이영욱 · 조주연 · 최연희 옮김, 경성대학교출판부, 2003, p.69.

5. 예술 다원주의에 대한 비판

미국의 미술평론가로서 현재 『옥토버October』지의 공동편집자이며 프린스턴 대학교의 고고미술사학과 교수인 할 포스터(Hal Foster)는 1996년에 출간된 『실재의 귀환(The Return of the Real)』의 서론 중 한 문단에서 탈역사적인 다원주의를 비판한다. 받아들여진 형식들이 위세를 떨치는 한 무엇이든지 좋다고 보는 탈역사적인(posthistorical) 미술관, 시장, 학계의 그릇된 다원주의를 찬양하지도 않는다는 견해를 밝히고 있다.

> 반대로 이 책은 혁신적인 미술 및 이론의 특정한 계보들이 이 시기 전체에 존재함을 강조하고, 주목할 만한 변형들을 통해 이 계보들을 추적한다. 여기에서 결정적인 것은 비평의 모델들에서 일어난 전환turns과 역사적 실천들의 복귀returns 사이의 관계다.[188]

다시 말해서, 할 포스터는 과거의 실천과 재연결(reconnection)하는 것이 어떻게 현재의 실천과 단절(disconnection)하는 것이고 새로운 실천을 발전시키는 것을 뒷받침하는가라는 질문에 관심을 둔다. 왜냐하면 그가 보기에 네오아방가르드에 대해서라면 이보다 더 중요한 질문은 없다는 것이다. 할 포스터가 여기에서 언급하는 네오아방가르드는 1960년대 이후의 미술로서, 대상에 대한 구축주의적 분석, 포토몽타주를 통한 이미지의 기능 전환, 전시(exhibition)에 대한 레디메이드적 비판 등 아방가르드의 장치들을 당대의 목표에 맞게 개조한 미술이다.

188) 헬 포스터, 『실재의 귀환』, 이영욱 · 조주연 · 최연희 옮김, 경성대학교출판부, 2003, p.12.

할 포스터의 언급에는 주목할 만한 대목이 있다. 무엇보다도 탈역사적인(posthistorical) 다원주의에 대한 비판이다.[189] 할 포스터는 이 에세이를 쓴 동기가 "다원주의는 문제임을 주장하는 것, 다원주의는 변화될 수 있는 조건부적인 것임을 상술하는 것, 정곡을 찌르는 비평의 필요성을 지적하는 것"[190]임을 밝히고 자신의 주장을 펼친다.

다원주의가 하나의 용어로서 구체적으로 의미하는 미술은 전혀 없다. 오히려 다원주의는 일종의 등가성을 부여하는 상황이다. 그래서 여러 종류의 미술이 다소간 동등하게—동등하게 중요하거나 중요하지 않다고—보이게 된다. 미술은 변증법적인 대화의 장이 아니라, 기득권의 장, 특권 분배의 장이 된다. 우리는 문화 대신 숭배를 갖게 된다. 그 결과는 정치에서처럼 미술에서도 새로운 순응을 낳는 기발한 것, 제도로서의 다원주의다.

선택의 자유로 사칭되는 다원주의적 입장은 "자유시장"의 이데올로기와 딱 맞아 떨어진다. 이 입장은 또한 미술을 자연적이라고 여기는데, 실상 미술 그리고 자유를 구성하는 것은 전적으로 관례다. 이 관례성을 등한시하는 것은 위험한 일이다. 자연적으로 보이는 미술은 또한 "자연적이지 않은" 속박들(특히 역사와 정치)로부터도 자유롭다고 보이게 될

189) 그는 『실재의 귀환』에서 탈역사적인 다원주의를 '그릇된(false)'이라는 형용사를 넣어서까지 비판하면서도 이 이론을 펼친 아서 단토에 대해서는 이름을 명시하여 언급하지는 않고 있다. 아마 동시대 학계의 대선배에 대한 예의였을 것으로 추측해볼 수 있겠다. 1980년대 당시 1984년도를 기점으로 아서 단토가 예술 내러티브의 종말을 주장할 때 그의 나이는 60세였다. 당시 27세의 청년 비평가 할 포스터는 다원주의를 비판하는 에세이를 발표한다. 다음 논문을 참고할 것. 핼 포스터, 「다원주의의 거부」, 『미술 스펙터클 문화정치』, 조주연 옮김, 경성대학교출판부, 2012. 원제목은 "Against Pluralism", *Recodings: Art, Spectacle, Cultural Politics*.

190) 핼 포스터, 『실재의 귀환』, 이영욱·조주연·최연희 옮김, 경성대학교출판부, 2003, p.41.

것이고, 이 경우 미술은 진정으로 자율적이게—다시 말해 그 무엇과도 관련이 없을 뿐인 상태가—될 것이기 때문이다. 실제로 오늘날의 미술의 자유에 대해 "이데올로기의 종언" 그리고 "변증법의 종언"이라는 선언을 하는 사람이 있다. 이러한 선언은 아무리 순진한 경우에도 이런 이데올로기를 훨씬 더 기만적으로 만든다. 그 결과 한 양식(예컨대 미니멀리즘)또는 한 유형의 비평(예컨대 형식주의) 또는 심지어 한 시기(예컨대 후기 모더니즘)의 종식이 그러한 모든 정식들의 죽음으로 오인되는 경향이 있다. 이와 같은 죽음이 다원주의에는 필수적이다. 왜냐하면 이데올로기와 변증법이 어떻게인가 절멸되고나면, 우리는 은총처럼 보이는 상태, 예외적이게도 모든 양식들을 허용하는 상태—다시 말해 다원주의—로 진입하기 때문이다. 역사의 면전에서 이 같은 순진함은 미술과 사회의 역사성에 대한 심각한 곡해를 함축한다. 이는 또한 비평의 실패도 함축한다.[191]

우리는 아서 단토의 탈역사적 다원주의와 이에 대한 할 포스터의 비판을 어떻게 독해할 것인가? 소위 예술에서의 역사성에 대한 이해의 문제라고 볼 수 있다. 이에 대해서는 다음 장 「네오아방가르드를 위한 변론」에서 좀 더 자세히 살펴보자!

191) 위의 책, pp.45-46.

7장

네오아방가르드를 위한 변론

ART AND TECHNOLOGY

제2차 세계대전 이후 서구에서는 20세기 초에 진행된 아방가르드 운동들이 복귀한다. 1950년대 말과 1960년대 초, 모더니즘의 내적 자율성을 비판하는 네오아방가르드 운동이 전개되었다. 즉 콜라주와 앗상블라주, 레디메이드와 그리드, 모노크롬과 구축 등과 같은 예술의 흐름들이 복귀한 것이다. 과거가 미래로부터 복귀한 것이다. 과거의 '역사적 아방가르드'가 미래로부터 '네오아방가르드'로 복귀한 것이다. 이것은 1950년대의 로버트 라우센버그와 앨런 카프로 등의 작업과 1960년대의 마르셀 브로타스와 다니엘 뷔랑 등의 작업에서 대표적으로 볼 수 있다. 이 네오아방가르드는 동시대의 모더니즘에 대한 단절이면서 역사적 아방가르드적인 예술의 복귀로 특징되는 것이다. 현대 예술론에서는 이 단절과 복귀를 어떻게 평가할 것인가에 대해 견해들이 충돌한다. 여기에서는 페터 뷔르거와 할 포스터의 견해를 중심으로 비교하면서 네오아방가르드의 흐름과 그 의미에 대하여 고찰하려고 한다.

1. 네오아방가르드 흐름

20세기 초반에 전개된 아방가르드는 예술의 전통적인 범주들을 파괴하려던 다다, 주체의 위반과 사회적 혁명을 일치시키려던 초현실주의, 문화적 생산수단들을 집단화하려던 구축주의 등으로 대표된다. 그렇다면 우리는 네오아방가르드 흐름을 어떻게 이해할 수 있을까?

제2차 세계대전 이후, 서구에서는 수많은 포스트(post)와 네오(neo)가 넘쳐났다. 할 포스터는 이러한 반복(repetitions)과 단절(ruptures)을 그 본질적인 측면에서 어떻게 구분할 수 있을까라는 질문을 던진다. "어떤 복귀는 고풍스러운 과거의 예술 형태로 돌아가면서 현재의 보수적인 경향들을 지지하고, 어떤 복귀는 잃어버렸던 예술 모델로 돌아가면서 관습적인 작업 방식을 대체하고자 하는데, 이런 복귀들 사이의 차이를 우리는 어떻게 분간할 수 있을까?"[192] 다시 말해서 "역사에 등재된 설명들 가운데, 문화의 현재 상태를 지지하는 입장에서 쓰인 설명들과 그 현재 상태에 도전하려고 하는 설명들의 차이를 우리는 어떻게 분간할 수 있을까?"라는 질문이다. 물론 그는 관습적인 방식을 대체하려는, 즉 현재의 문화 상태에 도전하려고 하는 설명을 지지하는 입장에 서 있다. 할 포스터는 "누가 네오-아방가르드를 두려워하는가?(Who's afraid of Neo-Avant-Garde?)"라고 반문한다.

1940년대와 50년대에 당시 미국에서 풍미했던 예술적 조류는 모더니즘 모델이었다. 이 모더니즘은 후기 인상주의와 매체특정적인 형식주의로 요약된다. 이 흐름은 클라이브 벨(Clive Bell)의 '의미 있는 형식'

192) 헬 포스터, 『실재의 귀환』, 이영욱 · 조주연 · 최연희 옮김, 경성대학교출판부, 2003, p.29. 원서는 Hal Foster, *The Return of the Real*, An OCTOBER Book, 1996.

과 클레멘트 그린버그(Clement Greenberg)의 '순수시각성'을 예술적 이상으로 추구하는 것이었다.

그러나 일군의 예술가들은 이러한 예술의 자율성과 형식주의 미학을 추구하는 흐름에 대하여 비판하고 넘어서고자 하였다. 그리하여 20세기 초반에 펼쳐진 아방가르드 예술 흐름에 눈을 돌리게 되고 그것들을 재해석하여 새로운 예술의 원천으로 삼고자하는 시도가 일어났다.

할 포스터는 이 운동을 두 흐름의 지연된 작용(deferred action)으로 파악한다. 첫째는, 1916년 취리히에서 열린 국제적인 다다의 운동과 1920년 베를린에서 열린 다다 페어이다. 취리히의 다다는 이탈리아의 파시즘과 결탁한 미래주의와 소위 표현주의에 대한 반작용이었고, 베를린의 다다는 전통예술에 대한 단절과 전복으로서의 아방가르드로, 이로써 예술의 정치화가 만개하고 포토몽타주가 새로운 예술매체로 등장하게 되었다. 둘째는, 1914년 블라디미르 타틀린이 전개한 입체주의의 변형으로서의 구축주의 작품 활동을 전개한 것과, 1921년 모스크바의 미술문화연구소의 회원들이 전개한 구축주의에 대한 논리적 실천이었다. 단절과 전복으로서의 역사적 아방가르드 운동인 이 다다적인 레디메이드와 구축주의적인 구조물의 1950년대 말과 1960년대 초의 복귀는, 당시의 지배적인 모더니즘 모델에 대한 대안적 비판의 결과였다.

즉, 한편으로는 다다 운동에서와 같이 "제도예술의 미학적 범주들에 대한 인식론적 탐구 속에서 그것을 정의하는 것"과 "제도예술의 형식적 관례들에 대한 무정부주의적 공격을 통해 그 제도를 파괴하는 작업"을 하였다. 또한 다른 편에서는 러시아의 구축주의에 대한 비판적인 계승을 통해 "혁명사회의 유물론적인 실천들에 따라 제도예술를 변

형하는 작업"을 모색해나갔던 것이다.[193] 물론 이러한 20세기 초반의 실천들은 그 당시 지배적인 위력을 가졌던 모더니즘 속에서는 무시되었지만, 오히려 네오아방가르디스트들에게는 매력적이었던 것이다.

할 포스터는 제2차 세계대전 전과 후의 역사적 아방가르드와 네오아방가르드 사이의 복잡한 관계를 독해하면서 20세기 말의 예술적 흐름을 이해하려 한다. 즉, 두 아방가르드 사이의 인과성(causality), 시간성(temporality), 서사성(narrativity)을 비교 고찰하면서 당대의 예술 흐름에 대한 파악을 시도하고 있는 것이다.

할 포스터는 아방가르드가 지닌 문제점으로 "진보의 이데올로기나 독창성의 가정", "엘리트주의적 비전 고수와 역사적 배타성", "문화산업에 의한 전유" 등을 지적한다. 그러나 할 포스터는 아방가르드는 여전히 "예술적인 것과 정치적 형식의 상호접합(coarticulation)"의 사례로 남아 있다고 본다. 그래서 그는 다음과 같이 주장한다.

> 바로 이 예술적인 것과 정치적인 것의 상호접합이야말로, 네오아방가르드에 대해 탈역사적 설명과 절충적인 포스트모던 개념이 말살하려는 것이다. 따라서 아방가르드의 과거를 복합적으로 만들고 이 아방가르드의 미래를 지원하는 새로운 계보가 필요하다.[194]

193) 위의 책, p.35. 여기에서 할 포스터의 *The Return of the Real*의 역자들은 "the institution of art"를 "미술제도"라고 번역하고 있다. 이 점에서는 할 포스터도 마찬가지다. 원래 페터 뷔르거가 사용한 용어는 "Institution Kunst"이다. 즉, "제도예술"이라는 의미이다. 이것을 영어와 한국어 번역에서 "the institution of art"와 "미술제도"라고 쓰는 것은 페터 뷔르거가 원래 사용한 의미와는 다른 것 같다. 원서는 Hal Foster, *The Return of the Real*, An OCTOBER Book, 1996. p.4.

194) 위의 책, p.38.

할 포스터는 시초의 네오아방가르드를 두 계기로 구별하여 검토한
다. 1950년대의 네오아방가르디스트들, 즉 로버트 라우센버그(Robert
Rauschenberg)와 앨런 카프로(Allan Kaprow) 등이 역사적 아방가르드
의 창작물들을 재활용하였다면, 반면에 1960년대의 네오아방가르디스
트들, 즉 마르셀 브로타스(Marcel Broodthaers)와 다니엘 뷔랑(Daniel
Buren) 등은 역사적 아방가르드의 창작물들을 비판적으로 발전시켰다
고 보았다.

2. 로버트 라우센버그와 앨런 카프로

1950년대의 네오아방가르드는 역사적 아방가르드가 고안한 기본
장치들을 반복함으로써 역사적 아방가르드를 너무나도 자주 그대로
(literally) 복구하여 그 결과 제도예술을 변형시키기보다는 오히려 아방
가르드를 제도로 변형시켰다.

먼저 1950년대의 네오아방가르디스트들, 즉 로버트 라우센버그
(Robert Rauschenberg)와 앨런 카프로(Allan Kaprow) 등의 작품을 살
펴보자.

로버트 라우센버그(Robert Rauschenberg)는 당시의 거장인 윌렘 데
쿠닝(Willem de Kooning)의 그림을 지우고 금박 액자에 끼우고 〈지워
진 데 쿠닝의 그림, 1953(Erased de Kooning Drawing, 1953)〉이라고
제목과 날짜를 직접 써 넣었다. 잉크와 크레파스 자국이 희미하게 보
이는 백지에 가까운 드로잉이다. 가로와 세로가 각각 1.2m의 정방형
캔버스이다. 로버트 라우센버그가 이 작품에서 추구한 것은 허무주의
와 다다적인 재현이었다. 이는 당시에 강력한 영향력을 발휘하고 있었

던 추상표현주의에 대한 비판이었다. 이 모노크롬 레디메이드는 "작가의 붓질에 과도한 의미를 부여하는 추상표현주의를 겨냥하여, 지우는 동작의 반복만큼이나 이런 정서에 반하는 것도 없다는 점을 분명히 드러냈다. 여기서 제작자의 정체성과 관련된 어떤 흔적도 남기지 않는 '지우는 행위'의 대상은 드로잉 자국과 그것을 지운 흔적 모두였으며, 그 지우는 방식은 기계적이었다."[195]

앨런 카프로(Allan Kaprow, 1927-2006)는 1961년 뉴욕 마타 잭슨 갤러리의 뒷마당에 중고 타이어를 가득 채우고 파이프 담배를 태우며 한 아이와 같이 놀고 있는 해프닝(Happenings)을 벌인다. 이것은 그가 '액션 콜라주'라고 명명한 공간적 환경의 창조였다.

195) 할 포스터 · 로잘린드 크라우스 · 이브–알랭 브아 · 벤자민 H. D. 부클로 · 데이비드 조슬릿, 『1900년 이후의 미술사』, 김영나 감수, 세미콜론, 2012, p.406.

로버트 라우센버그, 〈지워진 데 쿠닝의 그림, 1953〉, 1959.

앨런 카프로, 〈마당〉(Yard), 1961.

3. 마르셀 브로타스와 다니엘 뷔랑

그러나 1960년대의 네오아방가르드에서는 초기 네오아방가르드의 문화변용과 적응에 대한 비판이 이루어진다. 벨기에의 시인이자 미술가인 마르셀 브로타스(Marcel Broodthaers, 1924-1976)는 1963년에 당시 발간된 자신의 시집 중 남아 있는 50권을 석고덩어리에 집어넣고 그것을 하나의 조각으로 선언하였다. 이는 그 시집들이 이제는 읽는 시집이 아니라 시각적 대상화로 되었다는 것을 상징하는 의미였고, 관람자들에게 독자가 되기를 거부한 이유를 묻고 있다. 그가 의도한 것은 상품 교환의 대상으로 된 미술품에 대한 지위의 문제에 대한 질문이다.

1965년의 작품 〈흰 캐비닛과 흰 탁자(White Cabinet and White Table)〉에서는 계란이나 홍합같이 껍질이 있는 사물들을 활용하여 작품을 직설적이면서 동시에 알레고리적으로 즉 성찰적으로 만들었다. 마르셀 브로타스는 마치 "물화(reification)에 대한 최고의 방어는 선제 포용(a preemptive embrace)인 양했는데, 이는 무시무시한 폭로(a dire exposé)이기도 했다."[196]

196) 핼 포스터, 『실재의 귀환』, 이영욱 · 조주연 · 최연희 옮김, 경성대학교출판부, 2003, p.66. 원서는 p.24.

마르셀 브로타스, 〈메모〉, 1963.

마르셀 브로타스, 〈White Cabinet and White Table〉, 1965.

무엇보다도 마르셀 브로타스는 미술관 제도에 대한 비판을 통하여 미술관 자체를 동시대 미술을 생산하는 장소로 보는 견해를 비판한다. 미술관이 이제 생산 장소로 변모한 이상 연예, 스펙터클, 마케팅, 광고, 홍보 등과 같은 문화산업의 지배하에 들어갈 수밖에 없다는 점을 비판했다. 그래서 그는 미술관 분과 연작을 기획한다.

마르셀 브로타스, 〈현대미술관, 독수리부, 19세기 분과〉 개관식, 1968.

　　1968년 브뤼셀에서 학생운동에 참여한 마르셀 브로타스는 자신이 설립한 미술관인 〈현대미술관, 독수리부, 19세기 분과〉를 공개하고 자신을 미술관 관장으로 소개하였다. 그는 이러한 반전을 통해 미술가는 이제 생산자라기보다는 행정가로서 역할을 하고 스스로 정의한다고 주장하였다. 이 전시회에서는 미술관과 갤러리 전시에서 사용되는 물품들인 선적용 나무상자, 조명, 설치용 사다리, 안내 간판, 수용용 트

럭 등을 설치하였다. "이 물건들은 그것들이 원래 있던 장소인 미술관을 연상시키지만 그 자체로는 아무런 의미가 없기 때문에, 그 출처인 미술관의 의미, 본질, 역사적 중요성은 제거되고 결국 이를 통해 일종의 알레고리적 구축물이 돼버린다."[197]

마르셀 브로타스, 〈현대미술관, 독수리부, 구상분과〉, 1972.

1972년 마르셀 브로타스는 독일 뒤셀도르프 시립미술관에 〈현대미

197) 벤자민 H. D. 부클로는 브로타스의 알레고리적 구축의 의미를 발터 벤야민의 알레고리 개념과 함께 비교하면서 다음과 같이 설명한다. "발터 벤야민은 알레고리의 특징이 '비유기적'이라고 강조한다. 알레고리는 부수적인 해석 체계에 의존하며, 이 해석 체계는 연쇄적으로 등장하는 수많은 설명문처럼 알레고리적 표상에 단지 덧붙여질 뿐이다. 따라서 알레고리는 그 '자신'의 틀 너머에 존재하는 외부의 힘, 즉 지배 권력과 제도적 질서에 종속된다. 알레고리가 전통적인 미술 작품 '외부에' 있는 모든 것에 스스로를 모방적으로 새긴다는 점에서, 브로타스는 이 전략을 사용해 자신의 미술관이 지닌 '허구'를 발전시켜 비판적 부정성과 대립으로 나아갔다." 할 포스터·로잘린드 크라우스·이브-알랭 브아·벤자민 H. D. 부클로·데이비드 조슬릿, 『1900년 이후의 미술사』, 김영나 감수, 세미콜론, 2012, p.595.

술관, 독수리부, 구상분과〉를 설치하고, 〈점신세에서 현재까지의 독수리〉라는 제목으로 전시한다. 이 전시는 독수리 도상이 있는 수백 개의 사물로 구성되었는데, 여기에는 앗시리아의 독수리 조각과 로마의 장식핀뿐만 아니라 우표, 상표, 코르크 마개 등 일상품들도 포함되어, 독수리라는 권력과 지배의 도상이 유럽과 비서구 문화권에 일반적인 것임을 제시하여 그러한 지배가 근거 없음을 밝혔다. 독일 뒤셀도르프에서의 이 전시는 독수리와 관련된 구상 작품 전시였으며, 이는 전후 독일 문화의 양면성을 지적하기 위한 것이었다.

특히 마르셀 브로타스가 〈현대미술관, 독수리부〉 시리즈 전시에서 강조하였던 것은 개념주의에 대한 비판이었다. 개념미술가들은 도상적인 것의 소멸, 시각적인 것의 제거, 역사적 구속에서의 초월을 강조하였다. 그러나 브로타스는 새로운 도상학을 창안하여 시각적 영역의 회복을 주장한 것이다.

다니엘 뷔랑(Daniel Buren, 1938-)은 "모노크롬과 레디메이드를 결합하여 표준화된 줄무늬라는 고안물을 만들어 냈는데, 이는 오래된 이 두 패러다임이 폭로하고자 했으면서도 부분적으로는 보이지 않게끔 하고만 '미술의 생산 및 수용의 매개 변수들'을 좀 더 깊이 탐색하기 위해서였다."[198] 특히 그는 무엇보다도 미술관이라는 제도예술을 넘어서고자 시도하였다. 1968년의 작품 〈Sandwich Men〉에서는 샌드위치맨이 줄무늬 작품을 등에 매고 파리 시내를 활보하는 퍼포먼스를 결합시켰다. 미술관 밖으로 작품이 나온 것이다. 작품 〈Within and Beyond the Frame〉(1973)에서 볼 수 있듯이, 늘어서 매달은 줄무늬 작품을 미

198) 헬 포스터, 『실재의 귀환』, 이영욱 · 조주연 · 최연희 옮김, 경성대학교출판부, 2003, pp.66-68.

술관에서 밖으로까지 이어서 설치하기도 하였다.

다니엘 뷔랑, 〈Sandwich Men〉, 1968.

다니엘 뷔랑, 〈Within and Beyond the Frame〉, 1973.

4. 페터 뷔르거의 네오아방가르드에 대한 견해

페터 뷔르거는 1974년의 저서 『아방가르드의 이론』에서 아방가르드를 역사적 아방가르드와 네오아방가르드로 구분하여 명명하였다. 그는 역사적 아방가르드는 20세기 초반의 다다이즘, 초기 초현실주의, 10월 혁명 이후의 러시아 구축주의 등을 가리키는 용어로 사용하였다. 그는 1950년대와 1960년대 서구의 예술 경향을 네오아방가르드로 지칭하였다. 그는 이 네오아방가르드에 대해서는 비판적인 견해를 펼친다.

비록 네오아방가르드가 부분적으로는 역사적 아방가르드 운동의 주창자들과 똑같은 목표를 선언하고 있을지라도, 역사적 아방가르디스트들이 지녔던 의도들이 좌절한 이후의 기존 사회 내에서는 예술을 실생활로 되돌려 보내야 한다는 요구는 더는 진지하게 제기할 수 없다. 오늘날 한 예술가가 난로 연통을 전시회에 보낸다 하더라도 그것은 마르셀 뒤샹의 기성품들이 지녔던 저항의 강도에 더는 미칠 수 없다. 뒤샹의 소변기는 예술제도를(이 예술제도의 특수한 기구 형태라고 할 박물관이나 전시회 등과 함께) 파괴해 버릴 것을 의도하는 데 반해, 난로연통을 발견해낸 그 예술가는 자신의 작품이 박물관에 비치될 수도 있다고 요구한다. 그리하여 아방가르드적 저항은 그 반대로 전도되고 만다.[199]

199) 페터 뷔르거, 『아방가르드의 이론』, 최성만 옮김, 지만지, 2010, p.33. 이 책의 원제는 *Theorie der Avantgarde*로 1974년에 출간되었다. 그러므로 이 책은 저자가 집필 당시로부터 50여 년 전의 역사적 아방가르드 운동을 회고하면서 1960년대의 네오아방가르드 운동에 대한 당대의 비판적 견해를 펼친 것이라고 볼 수 있다. 그러나 1990년대에 할 포스터는 페터 뷔르거의 당대 네오아방가르드에 대한 비판은 멜랑콜리했다라고 비판하였다.

페터 뷔르거는 마르크스가 언급한 "한 대상의 전개와 그것의 인식 가능성 사이의 연계"[200]라는 전제를 바탕으로 아방가르드론을 전개한다. 즉, 어떤 한 예술에 대한 이해는 오로지 그 예술이 진전하는 정도에 따라서 진전할 수 있다는 것이다. 페터 뷔르거는 부르주아 예술에 대한 아방가르드의 비판은 세 단계로 진행되었다고 보았다. 1) 18세기 말경 예술의 자율성이 계몽주의 미학에서 하나의 이상으로 선언되었을 때, 2) 19세기 말경 이러한 자율성이 바로 예술의 주제 자체로 바뀌어 추상 형식뿐만 아니라 세상으로부터의 유미주의적인 퇴각 역시 추구했던 예술 속에서, 3) 20세기 초엽 이 유미주의적인 퇴각이 역사적 아방가르드에 의해 공격받았을 때이다. 이 역사적 아방가르드의 공격은 예술은 사용가치를 회복해야 한다는 생산주의자들의 명백한 요구나 예술은 자신의 무용성을 인정해야 한다는 다다이스트들의 함축적인 요구에 의한 것이다. 여기에서 예술의 무용성을 인정해야 한다는 것은 예술의 문화질서로부터 퇴각은 그 문화질서를 긍정하는 것 또한 될 수 있다는 것이다.

그러나 할 포스터는 페터 뷔르거의 아방가르드 이론을 다음의 점에서 비판한다. 첫째로, 페터 뷔르거의 아방가르드에 대한 묘사는 종종 부정확하며 지나치게 선택적으로 규정하고 있다는 것이다. 페터 뷔르

200) 사실 마르크스의 이 전제는 헤겔의 "개념화된 역사(die begriffne Geschichte)"를 원용한 것으로 볼 수 있다. 헤겔은 다음과 같이 언급한다. "목표가 되는 절대지, 즉 스스로가 정신임을 아는 정신은 그의 도정에서 온갖 정신이 어떠한 모습을 하고 어떻게 그의 왕국을 구축해왔는가 하는 데 대한 기억을 가다듬고 있다. 그의 기억을 보존하고 있는 것은 일단 우연의 형식을 띠고 나타나는 자유로운 정신의 측면에서 보면 '역사'이고 이를 개념적으로 파악된 측면에서 보면 '현상하는 지(知)의 학문'이다. 이 양자를 합쳐놓은 것이 개념화된 역사로서, 이것이야말로 절대정신의 기억이 새겨져 있는 골고다의 언덕이며 생명 없는 고독을 안고는 있을 수 없는 정신을 절대정신으로서 왕좌에 받들어놓은 현실이며 진리며 확신이다." 헤겔, 『정신현상학2』, 임석진 옮김, 한길사, 2012, p.361.

거는 마르셀 뒤샹의 초기 레디메이드, 앙드레 브르통과 루이 아라공의
초기 우연 실험, 존 하트필드의 초기 몽타주에 초점을 맞추고 있다는
것이다. 둘째로, 페터 뷔르거가 취하는 전제의 문제이다. 페터 뷔르거
는 하나의 이론이 아방가르드 자체를 포괄할 수 있다고 보았다. 즉 아
방가르드의 모든 활동이 부르주아 예술의 허구적 자율성을 파괴하려
는 기획 아래 포섭될 수 있다고 보았다는 것이다. 셋째로, 페터 뷔르거
는 제2차 세계대전 후의 아방가르드를 단순히 네오라고 기각한다는 것
이다. 즉 네오아방가르드를 제도예술에 대한 전전의 비판을 무효화하
는 잘못된 신념하에 생겨난 반복이라고 기각한다는 점이다.

5. 할 포스터의 네오아방가르드에 대한 옹호

할 포스터는 무엇보다도 페터 뷔르거의 네오아방가르드에 대한 비판
에 대하여 집중적으로 비판한다.[201] 그는 페터 뷔르거가 역사적 아방가
르드를 절대적인 기원으로 보았다는 점을 비판한다. 즉, 시작하자마자
완전히 그 의미를 드러내고 역사적으로 그 효과를 발휘한 것으로 보았
다는 것이다. 페터 뷔르거가 주장하는 식의 아방가르드의 자기-현전
(self-presence)은 불가능하다는 것이다. 처음부터 완전히 꽃피워 등장
한 것은 아니라는 것이다. 마르셀 뒤샹이 처음부터 '마르셀 뒤샹'으로 나
타난 것은 아니라는 것이다. 피카소의 1907년의 작품 〈아비뇽의 아가씨
들(Les Demoiselles d'Avignon)〉도 마찬가지라는 것이다. 피카소의 〈아
비뇽의 아가씨들〉이 모더니즘 회화의 교차로로 받아들여진 것은 수많

201) 핼 포스터, 『실재의 귀환』, 이영욱 · 조주연 · 최연희 옮김, 경성대학교출판부, 2003,
 pp.39-40.

은 미술의 내용과 비평적 독해가 소급된 결과라는 것이다.

할 포스터는 묻는다. "페터 뷔르거가 길을 잃은 지점은 어디인가?" 페터 뷔르거는 지연된 시간성을 감안하지 않았기 때문에 길을 잃었다는 것이다.[202] 페터 뷔르거가 흔히 찬사를 받는 대목은 미학적 범주의 역사성에 주목하였다는 점인데, 그러나 그는 네오아방가르드에 대해서는 오히려 '역사성에 대한 관례적 인식(conventional notions of historicity)에 함몰되어 길을 잃었다는 것이다. 할 포스터는 페터 뷔르거의 역사성의 인식에 대한 이율배반(antinomy)'을 비판하고 있는 것이다. 할 포스터는 다음과 같이 언급한다. "동시대의 미술을 시대에 뒤떨어진 것, 잔여적인 것, 반복적인 것으로 비난하는 것은 다른 무엇보다도 바로 이 끈질긴 역사주의다."[203]

할 포스터가 보기에, 페터 뷔르거는 대상과 이해 사이의 마르크스적인 경직된 독해로 부르주아 예술의 전개를 달리는 인식할 수 없었고, 이러한 잔여적 진화론에 의해 역사를 정시에 또한 최종적으로 일어나는 것으로 제시하게 되었다는 것이다. 그래서 "어떤 예술 작품, 어떤 미학적 전환이 단번에 일어나며, 그것의 의미는 처음 출현한 순간 전적으로 드러나고, 그 작품이나 전환의 발생은 오직 한 번뿐이며, 그래서 그것을 정교하게 발생시키는 작업은 어떤 것이든 다만 복창에 불과할 뿐"이라고 주장하였다는 것이다. "역사를 정시적이고 최종적이라고 보는 이러한 사고로 역사적 아방가르드를 순수한 기원으로 서술하고, 네오-아방가르드는 비틀린 반복으로 서술"하였다는 것이다. 페터 뷔르거에 따르면, 네오-아방가르드가 "역사적 아방가르드를 반복하는 것은 자율적

202) 위의 책, p.40. 원서는 다음을 참조. Hal Foster, *The Return of the Real*, An OCTOBER Book, 1996, p.8.

203) 위의 책, p.43.

예술제도에 대한 아방가르드의 비판을 무효화하는 것"이고 "이 비판을 자율적 예술에 대한 긍정으로 전도"시킨다는 것이다. 즉 페터 뷔르거의 견해는 영웅적 과거와 실패한 현재라는 서사 구조이다.

따라서 페터 뷔르거에 의하면, "레디메이드와 콜라주가 표현적인 미술가와 유기적인 미술 작품이라는 부르주아적 원리들에 도전했다면, 네오-레디메이드와 네오-콜라주는 이러한 부르주아적 원리들을 복권시키고, 반복을 통해 그 원리들을 재건"했으며, "다다가 청중과 시장을 모두 공격했다면, 네오-다다의 제스처는 관객들이 그러한 충격에 대비가 되었을 뿐만 아니라 그런 충격의 자극을 갈구함에 따라 청중과 시장에 적응"했다는 것이다. "네오-아방가르드에 의한 역사적 아방가르드의 반복은 오로지 반-미학(anti-aesthetic)을 예술적인 것으로, 위반적인 것을 제도적인 것으로 전환시킬 수 있을 뿐이었다."는 것이다.

할 포스터의 페터 뷔르거에 대한 비판은 여기서 멈추지 않는다. 페터 뷔르거가 발터 벤야민의 이론에 토대를 두었음에도 발터 벤야민이 전통예술을 비판하면서 그 특성으로 언급한 원본성, 진품성, 일회성에 대한 가치들을 오히려 긍정하고 있다는 것이다.[204] 즉 페터 뷔르거는 "네오-아방가르드 전체를 단지 역사적 아방가르드와의 낭만적 관계 속에서 변질되고 무익한 것으로만 볼 수 있었던 데 반해, 역사적 아방가르드에 대해서는 마술적 효력뿐 아니라 순박한 진정성을 투사했다."는 것이다. 페터 뷔르거가 역사적 아방가르드에 대해서 발터 벤야민이 언급한 전통예술의 특성을 그대로 부여하였고 이러한 관점에서 네오

204) 발터 벤야민이 전통예술의 특성으로 언급한 원본성, 진품성, 일회성은 (독일어, 영어)에서는 다음과 같다. 원본성(Originalität, originality), 진품성(Echtheit, authenticity), 일회성(Einmalichkeit, singularity).

아방가르드를 고찰하였다는 비판이다.[205]

페터 뷔르거의 입장에서는 역사적 아방가르드 역시 실패했다. 영웅적으로, 비극적으로 실패한 것이다. 네오아방가르드도 실패를 단지 되풀이한 것이다. 페터 뷔르거는 1998년 백과사전에 쓴 항목 '아방가르드'에서 다음과 같이 언급한다.

아도르노의 모더니티 구상은 예술작품의 카테고리를 중심으로 이루어진다. 작품 생산자도 수용자도 아닌 작품 자체가 예술적 과정의 운동의 중심이다. 그 속에서 서로 배타적인 입장들, 이를테면 미메시스와 합리성, 기회와 계산 같은 것이 이론적으로 예견할 수 없는 통일체, 그러면서 필요한 그런 통일체 속에서 만난다. 예술작품은 객체도 주체도 아니며 독특한 방식으로 그 둘 다이다. 왜냐하면 예술작품의 사물 같은 특질은 예술가의 주관성과 동일한 것이 아니면서 작품자체에 내재하는 주관적 요인이 작품 내부에서 나타나도록 해주기 때문이다. 요컨대 예술작품은 우리 자신이 초래한 형이상학과 같은 것이다.

아방가르드는 이러한 현대 예술 작품의 개념 속에서 긴장으로 가득 차 있으면서 불안정하기도 한 평형상태에 도달한 논리적 난관들을 돌파하고자 한다. 이 운동들은 자율적 예술이 언제나 내포했던 약속을 진지하게 여기고 싶어 하고 실제 세계에 활동적으로 개입하기를 원한다. 아방가르디스트들은 그들 자신의 텍스트와 이미지들을 예술작품으로 이해하는 것이 아니라 뭔가를 야기하기 위한 행동이나 어떤 경험의 프로토콜로 이해한다. 그것은 삶을 개혁하는 문제이지 미학적 관조의 대상이 될 형식들을 창조하는 문제가 아니다. 예술작품이 예술적 모더니티

205) 5절에서에 인용들은 『실재의 귀환』, pp.39-50.에서 인용함.

의 중심에 있다면, 아방가르드의 중심에는 더 이상 자신을 예술가로 이해하는 것이 아니라 과학자와 혁명가로 이해하는 사람들의 행동이 있다.[206]

여기에서 할 포스터는 페터 뷔르거의 입장을 탈역사주의적 다원주의와 연관시켜 비판한다. 이러한 낙담은 유혹적이며, 그것은 모든 프랑크푸르트학파가 지닌 멜랑콜리의 파토스라는 것이다.

우선 동시대적인 것을 탈역사적인 것으로, 말하자면 실패한 반복들과 한심한 혼성모방들로 가득 찬 시뮬라크럼의 세계로 지어내고, 그 다음에는 그런 세계를 완전히 넘어선 비판적 탈출이라는 신화적인 지점에서 그 세계를 비난한다. 하지만 이러한 지점이야말로 궁극적으로 탈역사적인 것이며, 그리고 이 지점이 제시하는 관점은 그것이 가장 비판적이라고 자처하는 대목에서 가장 신화적이다.[207]

할 포스터는 페터 뷔르거를 포함한 예술철학자들의 숙명적 결함을 지적한다. 이들은 대체로 "자기 시대의 야심찬 미술을 인지하는 데 실패"한다는 것이다.[208] 할 포스터는 페터 뷔르거의 결론은 역사적으로, 정치적으로, 윤리적으로 잘못된 것이라고 다음과 같이 비판한다. 1) 동시대 예술을 포함한 모든 예술은 역사성을 지니고 있다는 자신의 교훈을 무시한다. 2) 네오-아방가르드가 제도예술에 대한 역사적 아방가

206) 페터 뷔르거, 『아방가르드의 이론』, 최성만 옮김, 지만지, 2010, p.214-215.
207) 핼 포스터, 『실재의 귀환』, 이영욱 · 조주연 · 최연희 옮김, 경성대학교출판부, 2003, p.48.
208) 할 포스터는 이러한 견해를 아서 단토의 '예술의 종말' 언급에 대한 비판에도 적용하고 있다. 위의 책, p.12. 참고.

르드의 비판을 전복하기보다는 오히려 그 비판을 확장하려는 작업을 해왔다는 점을 무시한다. 3) 네오–아방가르드가 역사적 아방가르드의 비판을 확장하려는 가운데 새로운 미학적 경험, 인식적 연관, 정치적 개입들을 생산해냈다는 사실을 무시하며, 이러한 개방에 의해 예술이 오늘날 진전되어 왔다고 주장할 수 있는 또 하나의 평가기준을 구성할 수 있다는 사실도 무시한다는 것이다. 그리하여 할 포스터는 다음의 가설을 제시하며 네오아방가르드에 대해 탐구한다.

> 뷔르거는 새롭게 열린 이러한 지점들을 보지 않는데, 재차 말하지만 이런 이유의 일부는 그가 자기 시대의 야심찬 미술을 이해하지 못하기 때문이다. 따라서 이 책에서 나는 그러한 가능성들을 탐구했으면 하는데, 그것을 일단 다음과 같은 가설의 형태로 탐구하려 한다. 그 가설이란, **네오–아방가르드는 역사적 아방가르드의 기획을 취소한 것이라기보다는 오히려 그것을 처음으로 이해한 것은 아닌가?** 라는 가설이다. 여기에서 나는 "이해한다"라고 말하는 것이지, "완성한다"라고 말하는 것이 아니다. 즉 아방가르드의 기획이 역사적 단계에서 제정되는 것이 아니듯 그 기획은 네오의 단계에서 종결되는 것도 아니다. 정신분석에서와 마찬가지로, 미술에서도 창조적인 비판은 **끝이 없는** 것이며, 그리고 그것은 좋은 일이다(최소한 미술에서는).[209]

209) 위의 책, p.50. 원문은 다음. "Bürger does not see these openings, again in part because he is blind to the ambitious art of his time. Here, then, I want to explore such possibilities, and to do so initially in the form of an hypothesis: *rather than cancel the project of historical avant-garde, might the neo-avant-garde comprehend it for the first time?* I say "comprehend", not "complete": the project of the avant-garde is no more concluded in its neo moment than it is enacted in its historical moment. In art as in psychoanalysis, creative critique is *interminable*, and that is a good thing (at least in art)." Hal Foster, *The Return of the Real*, An OCTOBER Book, 1996, p.15.

할 포스터는 여기에서 "이해한다(comprehend)"라는 점을 강조한다. "완성한다(complete)"라는 뜻이 아니라는 것이다. 아방가르드의 기획은 네오의 단계에서 종결되는 것도 아니라는 것이다. 예술에서의 창조적 비판은 끝이 없다는 것이다.

할 포스터가 보기에, 페터 뷔르거는 아방가르드의 목표를 "예술과 삶을 재연결하기 위해 자율적인 제도예술(Institution Kunst)을 파괴하는 것"으로 파악하였다. 그런데 여기에서 질문이 제기된다. "도대체 여기에서 예술이란 무엇을 말하며, 삶이란 무엇을 말하는가?"[210] 페터 뷔르거는 삶을 "실생활적 관계", "시민사회의 물질적 생활 과정", "여러 사회적 이용을 향한 요구들"로 보고 있다.

> 예술이라는 부분체계의 역사를 구성하기 위해서는 (자율성의 원칙에 따라 기능하는) 예술제도와 개별적 작품의 내용(Gehalt)을 구별할 필요가 있다고 본다. 그러니까 이러한 구별을 통해 비로소 시민사회에서의 예술의 역사를 제도와 내용의 차이가 지양되는 역사로 파악할 수 있게 된다. 시민사회에서 (그것도 이미 부르주아지가 프랑스 혁명에서 정치적으로도 지배권을 쥐게 되기 이전에) 예술은 특수한 위치를 차지하게 되는데, 이 위치는 자율성 개념을 통해 가장 적실하게 지칭되었다. "자율적 예술은, 시민사회가 성립하면서 경제체제와 정치체제가 문화체제로부터 분리되어 나오고, 정당한 교환이라는 토대이데올로기가 스며듦으로써 약화된 전통주의적 세계상들이, 제반 예술을 이들이 의식(儀式)에 사용되어온 연관관계로부터 벗어나게 해주면서, 비로소 자리 잡게 되었다." 여기서 자율성은 예술이라는 사회적 부분체계의 기능 방식을 나

210) 위의 책, p.51.

타낸다고 볼 수 있다. 즉 여기서 자율성은 여러 사회적 이용을 향한 요 구들(gesellschaftliche Verwendungsansprüche)에 맞서는 예술의 (상대 적) 독립을 가리킨다.[211]

그러나 할 포스터는 페터 뷔르거가 "자율성을 예술에 할당하고, 삶은 그 손이 닿지 않는 곳에 위치시키는 경향이 있다."라고 비판한다. "삶이 단순히 거기에 있는 것처럼 생각"한다는 비판이다. 이러한 시각에서는 다다의 레디메이드는 순전히 "세속의 사물"로만 보게 되며, 레디메이드가 역사적 아방가르드에서 "인식론적 도발"로 사용되었다는 점과 네오아방가르드에서 "제도적 탐사"로 사용되었다는 점을 간과하게 만든다는 것이다. 할 포스터는 자율성을 예술에 할당하고 삶은 그손이 닿지 않는 곳에 위치시키는 경향을 비판한다. 또한 페터 뷔르거가 아방가르드의 단절과 혁명이라는 낭만적 수사학을 문자 그대로 받아들였기 때문에, 아방가르드가 자본주의적 현대성의 타락한 세계를 흉내 내는 모방적 차원을 간과하였고, 아방가르드가 존재할 수 없는 것을 제안하는 유토피아적 차원도 간과하였다고 비판한다.

이 대목에서 할 포스터가 보기에 다다이스트인 마르셀 뒤샹의 예술적 목표는 "예술의 추상적인 부정도 삶과의 낭만적 화해도 아니며, 삶과 예술이라는 이 양자의 관례들을 끊임없이 시험하는 것"이었으며, 이것은 로버트 라우센버그와 앨런 카프로와 같은 초기의 네오아방가르디스트들의 예술 활동에도 해당된다고 보았다. "나는 예술과 삶, 이 둘 사이의 간극 속에서 활동하려 한다."라는 로버트 라우센버그의 언

211) 페터 뷔르거, 『아방가르드의 이론』, 최성만 옮김, 지만지, 2010, pp.46-47. 인용문 중의 인용은 페터 뷔르거가 위르겐 하버마스의 글에서 인용한 것이다.

급이나, 앨런 카프로가 특정한 시공간에서 규정된 미적 경험의 "틀이나 체제(frames or formats)"를 시험한 것을 간과했다는 것이다.

할 포스터는 역사적 아방가르드가 전통적 매체들의 관례들에 대한 비판을 수행했다면 네오아방가르드는 제도예술에 대한 탐구로 발전시켰다고 언급한다. 그가 역사적 아방가르드에서 예를 들어 설명하고 있는 예술가는 알렉산더 로드첸코와 마르셀 뒤샹이다.

1921년 알렉산더 로드첸코가 작품 〈순수한 색채들: 빨강, 노랑, 파랑〉에서 3원색으로 된 3개의 패널을 회화로 제시하면서 단언한다. "나는 회화를 그 논리적 결론으로 환원했으며, 빨강, 파랑, 노랑의 세 캔버스를 제시했다. 나는 단언했다. 이것이 회화의 끝이라는 것을. 이것들은 모두 원색들이다. 각 평면은 별도의 평면이며, 더 이상 재현은 없을 것이다." 그의 모노크롬은 회화 매체의 근본적인 속성들을 그 내부로부터 규정한 것이다. 알렉산더 로드첸코가 '회화의 끝'을 선언했지만 그가 입증한 것은 '회화의 관례성'이라는 것이다. 전시를 위해 만들어진 것이라는 회화의 현대적 위상은 모노크롬에 의해서도 여전히 유지되는 것이다.

또한 1917년 마르셀 뒤샹이 동네 철물점에서 소변기를 '선택하여' 그것에 서명하고 〈폰테인〉으로 명명하여 미국 독립미술가협회 전시에 출품한 레디메이드에 의해서도 미술관─화랑의 연계는 손상 없이 유지된다.

그러나 이로부터 반세기 후에 1960년대에 들어서 초반에 댄 플래빈, 칼 앙드레, 도널드 저드, 로버트 모리스 등에 의해, 후반에는 마르셀 브로타스, 다니엘 뷔랑, 마이클 애셔, 한스 하케 등이 역사적 아방가르드의 관례성에 대해 비판하고 제도예술에 대한 탐구를 수행한다. 즉, 이들 네오아방가르디스트들은 제도예술의 지각적이고 인식적이며 구

소석이고 담론적인 변수들에 내한 탐구를 본격적으로 진행한 것이다. 그리하여 할 포스터는 결론적으로 다음과 같은 주장을 펼친다.

1) 미술제도가 그 자체로 포착되는 것은 역사적 아방가르드와 더불어서가 아니라 네오-아방가르드와 더불어서이다. 2) 네오-아방가르드는, 그 최상의 상태에서는, 이 미술제도에 대해서 특정하면서도 해체적이기도 한 창조적 분석(역사적 아방가르드에서 자주 그러했듯이, 추상적이면서 또한 무정부주의적인 성격을 띠는 허무주의적 공격이 아니라)을 수행한다. 3) 네오-아방가르드는 역사적 아방가르드를 무효화하는 것이기보다 오히려 역사적 아방가르드의 기획을 처음으로—이 처음이라는 것은 이론적으로 재차 끝이 없는 것이다—실행한 것이다.[212]

할 포스터는 역사적 아방가르드와 초기 네오아방가르드는 제도예술을 파괴하는 데 실패했지만, 후기 네오아방가르드는 제도예술을 해체하는 다음과 같은 시험을 수행하였다고 본다. 즉, 1) 미술 작품의 발화적 차원을 탐색하는 어떤 명제(개념미술), 2) 선진 자본주의 속의 대상들과 이미지들의 수열성을 다루는 어떤 장치(미니멀리즘과 팝아트), 3) 물리적 현존에 대한 어떤 표식(1970년대의 장소-특정적 미술), 4) 다양한 담론들을 비판적으로 흉내 내는 어떤 형식(고급미술과 대중매체 양쪽 모두에서 나온 신화적 이미지들을 다루는 1980년대의 알레고리 미술), 5) 오늘날의 성적, 인종적, 사회적 차별들을 파헤치는 어떤 탐사(셰리 레빈, 데이빗 헤몬즈, 로버트 고버 등의 작품) 등의 시험이

212) 헬 포스터, 『실재의 귀환』, 이영욱 · 조주연 · 최연희 옮김, 경성대학교출판부, 2003, pp.59–63.

수행되었으며, 이런 시험은 다시 현재의 야심찬 미술 속에서 이제 다른 제도들과 담론들로 확장되고 있다고 본다.

6. 할 포스터의 연구방법론

"역사적 아방가르드와 네오아방가르드의 관계를 어떻게 서술할 것인가?"라는 문제에 대하여, 할 포스터는 제도예술을 억압과 저항이 가능한 주체로 취급한다. 즉, 정신분석학 모델을 적용한다. 왜냐하면 모더니즘의 역사는 개인 주체(individual subject)라는 모델에 입각해 하나의 주체(as a subject)로서 그려지기 때문이라는 것이다. 그런데 자크 라캉(Jacques Lacan)이 독해한 지그문트 프로이트의 견해에 의하면, 주체성은 결코 단번에 전적으로 성립되지 않는다. "오히려 주체성은 외상적 사건들에 대한 예상과 재구성의 이어달리기로서 구조화된다." "어떤 사건은 오로지 그 사건을 다시 약호화하는 다른 사건을 통해서만 등재되며, 또한 우리는 오로지 지연된 작용 속에서만 우리 자신이 된다는 것이다." 즉, 할 포스터는 자크 라캉에 의해 독해된 프로이트의 사후성(Nachträglichkeit)의 개념으로 역사적 아방가르드와 네오아방가르드의 연속성을 설명하고 있다.[213]

즉, 주체성의 경우와 유사하게, 역사적 아방가르드와 네오-아방가르드도 미리-당김protension과 다시-당김retension의 지속적인 과정, 예상된 미래들과 재구성된 과거들 간의 복잡한 이어달리기로서 구성된

213) 위의 책, pp.71-74.

다는 것—간단히 말해, 역사적 아방가르드와 네오-아방가르드는 지연된 작용 속에서 구성되며, 이 지연된 작용은 이전과 이후, 원인과 결과, 기원과 반복이라는 단순한 도식을 모조리 뒤엎어버린다는 것이다.[214]

여기에서 할 포스터는 네오아방가르드는 네오라기보다는 사후적(nachträglich)이라고 본다. 즉, 아방가르드 기획은 지연된 작용(deferred action) 속에서 발전한다고 본다. 아방가르드는 미래로부터 복귀했으며, 이러한 것이야말로 아방가르드의 역설적인 시간성이라는 것이다.[215]

여기에서 할 포스터는 "그렇다면 네오-아방가르드에서 네오라는 것은 무엇인가? 그리고 누가 어쨌든 그것을 두려워하는가?"(So what's neo about the neo-avantgarde? And who's afraid of it anyway?)라는 질문을 던진다. 포스트모더니티를 알리는 신호가 된 담론들과 실천들도 모더니티의 기본적인 실천들이나 담론들과 단절한 것이기보다도 오히려 그것들과의 사후적인 관계 속에서 발전했다고 주장한다.

말하자면, 1960년대 자크 라캉이 발전시킨 사후성의 개념이나 루이 알튀세의 인과성에 대한 비판, 미셸 푸코가 제시한 담론의 계보와 반복에 대한 질 들뢰즈의 독해, 줄리아 크리스테바가 복합적으로 만든 페미니즘적 시간성, 자크 데리다가 언급하는 차연(差延, différance) 등, 포스트모더니즘 담론들은 모더니즘 담론들에 대한 지연된 작용이라고 본다. 즉, 순수한 시원은 없다는 것이다.

214) 위의 책, pp.75-76.
215) 위의 책, pp.77-78. 참고. 원서에서는 p.29. 참고.

8장

미니멀리즘
이야기

ART AND TECHNOLOGY

미니멀리즘은 회화인가? 조각인가? 이러한 단순한 질문으로는 미니멀리즘을 파악할 수 없다. 3차원, ABC 미술, 일차적 구조물, 즉물적 미술, 미니멀 아트 등으로 명명된 이 예술의 흐름은 미국에서 1960년대 후반 미술 흐름의 정점이었다. 후기-모더니스트인 프랭크 스텔라가 캔버스에서 환영을 제거하기 위해 형태만 남기고 바탕을 깎아내어 성형 캔버스(shaped canvas)로 갔다면, 도널드 저드는 특수한 대상(specific objects)으로 향했다. 이 후기-모더니스트들은 모더니즘에서 미니멀 아트로 넘어가는 임계점에 서 있었던 것이다. 그러나 로버트 모리스는 게슈탈트로 간다. 이를 통해 그는 모더니즘의 자율성과 미니멀리즘의 즉물성을 융합시킨다. 그의 관심은 이제 대상에서 수용으로 전환한다. 관람자에 의한 대상의 지각적 현전(presence)이 초점이 된 것이다.

1. 실재의 미술

1968년 뉴욕 현대미술관(MoMA: The Museum of Modern Art)에서
는 하계 전시회로 〈실재의 미술(The Art of the Real: USA 1948-1968)〉
전이 개최되었다. 그 당시 비평가이며 헌터대학(Hunter College)의 미
술학과장인 E. C. 구쎈(E. C. Gussen)이 초청감독이었다. 모마의 이 전
시회는 그 부제가 말해주듯이, 1948-1968까지의 "특별한 의미가 있는
인식 가능한 변화(a significant identifiable change)"를 탐험하기 위한 것
이었다. 이 전시회의 보도자료를 살펴보자.

> 그 변화는 색채에서의 맥시멀과 형태에서의 미니멀로의 추상미술의 전
> 개와 회화와 조각 간의 전례 없는 상호영향이었다.(the development
> in abstract art that is maximal in color and minimal in form and an
> unprecedented interaction between painting and sculpture.) 출품 작
> 가들은 폴 필리(Paul Feeley), 도널드 저드(Donald Judd), 엘스워스 켈
> 리(Ellsworth Kelly), 바넷 뉴만(Barnett Newman), 토니 스미스(Tony
> Smith), 프랭크 스텔라(Frank Stella), 그리고 무명의 소장파이다. [216]

"회화와 조각 간의 전례 없는 상호영향"이라는 표현에서 볼 수 있
듯이 이 전시회는 후기-모더니즘에서 미니멀리즘으로 걸치는 시기
의 미술의 흐름을 모은 것이다. 당시 미니멀리스트였던 로버트 모리스
(Robert Morris, 1934-)는 무명의 소장파였던 셈이다. 폴 필리, 도널드

[216] E. C. Goossen, *THE ART OF THE REAL: USA 1948-1968*, New York Graphic Society,
Ltd. 각주 217)의 인용도 같은 곳.

저드, 로버트 모리스 등의 별도의 갤러리 안내벽보에는 다음과 같이 작품 설명이 쓰여 있었다.

조각 대상의 본질과 우리의 그 경험으로의 다양한 탐색은 1960년 이후 부터 일어났다. 폴 필리는 그의 회화에서 그가 발명했던 이차원 형태 를 추출하여 삼차원 속에서 재창조하였다. 도널드 저드와 로버트 모리 스는 관람자가 구성 부분들 앞에서 전체를 파악할 수 있도록 이끌어지 는 통합된 삼차원 형태를 추구하였다. 부분들은 내적으로 관계되고 균 형 잡혀져 있는 대신에 가장 단순하고 또 사용 재료들과 일치하는 구조 방식으로 가장 기대되게 구성된다. 동시에 새로운 시각이 탐색되었다. 삼차원 대상들은 벽이나 천정에 매달리거나 바닥에 낮게 널려 있다."[217]

〈실재의 미술〉전에서는 조각의 모든 좌대를 제거하였다. 관람자가 작품 사이를 걸어 다니고 촉각과 빛에 따른 작품의 차이도 느낄 수 있는 실재의 공간으로 들어가 볼 수 있도록 유도하였다. 위의 인용문에서 언급되고 있는 용어 '삼차원'은 도널드 저드와 클레멘트 그린버그에 의해 먼저 사용되었다. 도널드 저드는 미니멀 작품을 조각으로 부르지 않았다. 3차원을 사용하는 것은 기존의 형식을 사용하는 것이 아니라는 것이다.

217) 원문은 다음. "A variety of explorations into the nature of the sculptural object and our experience of it occurred after 1960. Paul Feeley extracted the two-dimensional shapes he had invented in his paintings and re-created them in three dimensions. Donald Judd and Robert Morris sought unified three-dimensional forms wherein the spectator would be led to grasp the whole before the constituent parts. The parts, instead of being internally related and balanced, are organized in the simplest, most expected structural ways consistent with the materials employed. At the same time new angles of vision were explored. Three-dimensional objects were hung from the wall or ceiling, or spread low over the floor."

그가 명명한 이 '특수한 대상(specific object)'의 영역은 회화나 조각과
는 달리 어떠한 형태나 재료나 과정을 다 사용할 수 있다는 것이다.[218]

〈실재의 미술〉 전시회의 보도자료에 적힌 이러한 혼돈스러운 설명은
당시 1968년도의 미술에서의 어떤 교차점을 시사한다. "색채에서의 맥
시멀과 형태에서의 미니멀로의 추상미술의 전개와 회화와 조각 간의 전
례 없는 상호영향"으로 표현되는 이 교차점은 미니멀리즘이라는 교차
점이다. 아이러니하게도 이 '미니멀 아트(minimal art)'라는 용어는 이
예술의 흐름을 비판한 리처드 월하임(Richard Wollheim)에 의해 명명되
어진 것이다.[219] 그는 미니멀 아트의 예술적 내용이 미니멀하다고 보았
다. 이 미니멀 아트, 즉 미니멀리즘은 1960년대 후반의 일군의 미술가

218) 클레멘트 그린버그도 3차원이라는 용어를 사용하여 미니멀리즘을 비판한다. 그는 미니멀리
스트들이 미술에 본질적인 질(quality)을 추구하기보다도 혁신성과 기괴함을 혼동하여 제멋
대로 미술 외적인 효과를 추구한다고 보았다.

219) 1965년에 리처드 월하임은 다음과 같이 언급한다. "우리가 최근의 예술 상황을 고찰한다면,
형태를 만들어내는 것은 끝난 것 같다. 즉 지난 50여 년간 점차적으로 일군의 대상을
받아들일 여지가 점증되어왔음을 알 수 있다. 비록 여러 방식으로 (외양으로, 의도에 있어,
정신적 충격에서) 차이가 있을지라도, 확인 가능한 모습 혹은 일반적인 관점으로 말이다.
그리고 이것은 그들이 미니멀 아트라는 내용을 가지고 있다고 표현할 수 있을 것이다. 그들
자체로는 극단적일 정도로까지 구별되어져서 어떤 매우 적은 내용성만을 지니거나, 그렇지
않으면 전시한다는 차이만이 있다. 그것은 어떤 경우에는 상당할 정도로 예술가로부터
산출되는 것이 아니라 자연물이나 공장 같은 비예술적인 소재에서 나온다." 원문은 다음.
"If we survey the art situation of recent times, as it has come to take shape over, let
us say, the last fifty years, we find that, increasingly acceptance has been afforded to a
class of objects that, though disparate in many ways—in looks, in intention, in moral
impact—have also an identifiable feature or aspect in common. And this might he
expressed by saying that they have a minimal art—content: in that either they are to an
extreme degree undifferentiated in themselves and therefore possess very low content
of any kind, or else the differentiation that they do exhibit, which may in some cases be
very considerable, comes not from the artist but from a nonartistic source, like nature or
the factory." 출처는 다음. Richard Wollheim, "MINIMAL ART", *Minimal Art: A Critical
Anthology*, edited by Gregory Battcock, University of California, 1968, p.387.
(Reprinted from *Art Magazine*, January, 1965.)

들의 작품을 지칭한다.

　팝아트와 함께 1960년대를 관통하며 진행된 미니멀리즘은 도널드 저드(Donald Judd)의 특수한 대상, 로버트 모리스(Robert Morris)의 게슈탈트, 토니 스미스(Tony Smith)의 주사위, 리처드 세라(Richard Serra)의 무뚝뚝한 철판, 솔 르윗(Sol LeWitt)의 격자 논리, 래리 벨(Larry Bell)의 완벽한 유리입방체, 칼 안드레(Carl Andre)의 바닥에 깔아놓은 벽돌, 댄 플래빈(Dan Flavin)의 형광등 빛 등 작가와 작품 흐름으로 나타났다. 이 미니멀리즘은 후기−모더니즘 미술에 대한 단절이면서 포스트모더니즘으로 전환되는 교차점(crux)이고, 네오아방가르드적 예술 흐름이 포스트모더니즘 담론으로 확산되고 영향을 주고받았던 교차점이다.

　1960년대 중후반 미국에서 미니멀리즘을 둘러싼 논쟁은 미술 잡지인 『아트포럼(Artforum)』과 『아트매거진(Arts Magazine)』을 중심으로 벌어졌다. 모더니스트 회화에서 출발한 도널드 저드(Donald Judd)는 1965년에 논문 「특수한 대상(specific objects)」을 발표한다. 연극과 조각에서 출발한 로버트 모리스(Robert Morris)는 1966년에 논문 「조각에 관한 노트, Ⅰ Ⅱ(Notes on Sculpture, Ⅰ Ⅱ)」를 발표한다. 클레멘트 그린버그 진영의 마이클 프리드(Michael Fried)는 모더니즘을 옹호하는 견지에서 1967년에 논문 「미술과 사물성(Art and Objecthood)」을 발표한다. 이 논문들이 미니멀리즘 흐름을 둘러싼 주요 격론의 흔적들이다. 따라서 미니멀리즘의 내면을 들여다보기 위해서는 이 격렬했던 논쟁을 고찰해보아야 한다.

폴 필리, 〈Grafias〉, 1965.

토니 스미스, 〈Die, steel〉, 1962.

칼 안드레, 〈Equivalent VIII〉, 1966.

댄 플래빈, 〈Monument for V. Tatlin〉, 1966.

솔 르윗, 〈Open Modular Cube〉, 1966.

리처드 세라, 〈One Ton Prop (House of Cards)〉, 1969.

래리 벨, 〈untitled〉, 1967.

2. 도널드 저드 – 특수한 대상

도널드 저드는 1965년의 논문 「특수한 대상(specific objects)」의 첫 문단에서 최근의 작품 흐름의 다양성을 다음과 같이 언급한다. "최근 몇 년 동안의 우수한 신작의 절반 이상은 회화도 아니고 조각도 아니다. 통상적으로 작품은 밀접하거나 거리감이 있거나 간에 회화 아니면 조각과 관계되기 마련이다. 그런데 이 작품 안에 있는 여러 가지는 회화에도 속하지 않고 조각에도 속하지 않으면서 다양하다. 그러나 거의 공통적으로 발생하는 무엇인가가 있다."[220] 그는 그 공통점으로 '삼차원성(three-dimensionality)'을 말한다. 명백하게 이 삼차원적 작품은 회화를 계승한 것도 아니고 조각을 계승한 것도 아니라는 것이다.

삼차원은 실재 공간이다. 그것은 환영주의와 즉물적 공간의 문제, 즉 회화적 흔적과 색으로 된 공간의 문제를 제거한다. 이것은 유럽 미술에서 두드러지는 가장 못마땅한 유산들 중 하나를 제거하는 것이다. 회화에서의 몇몇 제한점은 이제는 더 이상 없다. 하나의 작품은 그것이 그렇다고 생각되어질 수 있을 만큼 강력하다. 실제 공간은 평평한 표면에 칠한 것보다도 더 본질적으로 더욱 강력하고 특수하다. 명백하게 3차원 공간의 어느 것도 규칙적이건 불규칙적이건 어느 형태가 될 수 있고, 벽, 바닥, 천정, 방, 방과 외부 혹은 무엇이라도 어느 관계든지 가질

220) Donald Judd, "Specific Objects", *Arts Yearbook 8(1965), Complete Writings 1959-1975*, The Press of the Nova Scotia College of Art and Design, 1975, p.181. 원문은 다음. "Half or more of the best new work in the last few years has been neither painting nor sculpture. Usually it has been related, closely or distantly, to one or the other. The work is diverse, and much in it that is not in painting and sculpture is also diverse. But there are some things that occur nearly in common."

수 있다. 어느 물체든지 그것 그대로 혹은 색칠해서 사용할 수 있다.[221]

도널드 저드가 언급하는 이 유산은 환영주의를 말한다. 그래서 그는 클레멘트 그린버그가 정의하는 회화의 특성인 '평면성(flatness)'을 '특수한 대상(specific objects)'으로까지 밀고 나간다.

회화에서 주된 오류는 그것이 벽을 배경으로 한 평평한 사각의 화면이라고 보는 것이다. 사각형은 그 자체로 형태이고, 그것은 분명 전체적 형태이고, 그것은 그 표면 혹은 그 내부에 있는 그 모든 것의 배열을 결정하고 한계 지운다. 1946년까지는 사각형의 엣지는 경계였고 회화의 끝지점이었다. 구성은 엣지에 반응해야만 하고 사각형은 통합되어야만 했지만 사각형의 모양은 강조되지 않았다. 부분들은 더욱 중요하고 색채와 형태의 관계성이 부분들 사이에 발생한다. 폴록, 로스코, 스틸, 뉴만, 그리고 라인하르트와 놀란드의 최근 그림에서 사각형은 강조된다. 사각형 내부의 요소들은 넓고 단순하며 사각형에 밀접하게 조응한다. 형태들(shapes)과 표면(surface)은 하나의 사각형의 화면(a rectangular plane) 내부와 위에 그럴듯하게 일어날 수 있는 단지 그러한 것이다. 부분들은 거의 없어서 일반적 의미에서 부분들로 되지 않는 전체로 종속된다. 회화는 거의 단일체이며, 한 사물이고, 개체들과 지시체들의 불

221) 위의 책, p.184. 원문은 다음. "Three dimensions are real space. That gets rid of the problem of illusionism and of literal space, space in and around marks and colors—which is riddance of one of the salient and most objectionable relics of European art. The several limits of painting are no longer present. A work can be as powerful as it can be thought to be. Actual space is intrinsically more powerful and specific than paint on a flat surface. Obviously, anything in three dimensions can be any shape, regular or irregular, and can have any relation to the wall, floor, ceiling, room, rooms or exterior or none at all. Any material can be used, as is or painted."

특정한 집합체가 아니다. 이러한 단일한 사물은 이전의 회화를 능가한다. 그것은 또한 사각형을 유한한 형태로 성립시킨다. 그것은 더 이상 중립적인 한계가 아니다. 하나의 형태는 단지 다양한 방식으로 사용되어질 수 있다. 사각형의 화면은 일생으로 주어진다. 단순성은 사각형이 그것 내부에서 가능한 배열을 제한하는 것을 강조할 것을 요구했다. 단일성의 감각은 또한 지속성을 지니지만 그것은 오직 시작에서이며 회화의 외부에서 더 나은 미래를 갖는다. 회화에서의 그 발생은 이제 시작으로 보이고 그 안에서 새로운 형태들은 이전의 구상과 재료로부터 종종 만들어진다. 화면은 또한 강조되어지고 거의 단일해진다. 그것은 확실히 또 다른 평면인 벽에서 전면으로 벽에 평행하게 1~2인치 나온 평면이다. 두 평면의 관계는 특수하다. 그것은 하나의 형태다. 그 회화의 화면 위에 있고 살짝 그 안에 있는 모든 것은 후에 배열된 것임이 틀림없다.[222)]

222) 위의 책, pp.181-182. 원문은 다음. "The main thing wrong with painting is that it is a rectangular plane placed flat against the wall. A rectangle is a shape itself; it is obviously the whole shape; it determines and limits the arrangement of whatever is on or inside of it. In work before 1946 the edges of the rectangle are a boundary, the end of the picture. The composition must react to the edges and the rectangle must be unified, but the shape of the rectangle is not stressed; the parts are more important, and the relationships of color and form occur among them. In the paintings of Pollock, Rothko, Still and Newman, and more recently of Reinhardt and Noland, the rectangle is emphasized. The elements inside the rectangle are broad and simple and correspond closely to the rectangle. The shapes and surface are only those which can occur plausibly within and on a rectangular plane. The parts are few and so subordinate to the unity as not to be parts in an ordinary sense. A painting is nearly an entity, one thing, and not the indefinable sum of a group of entities and references. The one thing overpowers the earlier painting. It also establishes the rectangle as a definite form; it is no longer a fairly neutral limit. A form can be used only in so many ways. The rectangular plane is given a life span. The simplicity required to emphasize the rectangle limits the arrangements possible within it. The sense of singleness also has a duration, but it is only beginning

도널드 서드는 특수한 대상에 대하여, "새로운 작품은 분명히 회화라기보다는 조각을 더 닮았지만, 그것은 회화에 더 가깝다."라고 언급한다.[223] 즉 그는 클레멘트 그린버그가 주장한 회화의 특성인 평면성의 한계를 끝까지 밀고나가 '특수한 대상'으로 확장한 것이다. 그의 회화는 크고 단순한 3차원의 특수한 대상으로 변모한다. 그의 회화 〈무제〉(1962)는 위와 아래로 접히고, 〈무제〉(1963)에서는 윗면에 홈을 판 붉은색의 나무상자와 같은 작품으로 간다.

도널드 저드의 '특수한 대상'은 다음의 작품 〈무제〉(1965)에서 볼 수 있듯이, 이제 일렬로 주룩주룩 늘어놓는 구성으로 간다. 수열성(seriality)을 강조하는 것이다. 이러한 수열성은 인간형태주의(anthropomorphism)를 벗어나려는 시도이다. 그는 "3차원 작품은 대개 통상적인 인간형태주의적 가상에 결부되어 있지 않다."라고 주장한다.[224] 그는 회화의 한계를 비판한 것이다!

and has a better future outside of painting. Its occurrence in painting now looks like a beginning, in which new forms are often made from earlier schemes and materials. The plane is also emphasized and nearly single. It is clearly a plane one or two inches in front of another plane, the wall, and parallel to it. The relationship of the two planes is specific; it is a form. Everything on or slightly in the plane of the painting must be arranged laterally."

223) 위의 책, p.182. 원문은 다음. "The new work obviously resembles sculpture more than it does painting, but it is nearer to painting."

224) 위의 책, p.185. 원문은 다음. "Three-dimensional work usually doesn't involve ordinary anthropomorphic imagery."

도널드 저드, 〈무제〉, 1962.

도널드 저드, 〈무제〉, 1963.

도널드 저드, 〈Untitled〉, 1965.

도널드 저드는 인간형태주의를 회화적 환영주의(pictorial illusionism)와 관계적 구성(relational composition)의 문제로 보았다. 관계적 구성이란 사물에서 인간의 형태를 느끼는 것이다. 추상표현주의 작품에서 보이는 형태와 선은 인간형태주의적이다. 인간형태주의는 작품을 구성하는 부분들이 신체의 몸짓과도 같은 위계적 관계(hierarchical relationship)를 가지는 것으로서, 저자의 주체성(authorial subjectivity)과 관계된다.

도널드 저드가 추상표현주의를 인간형태주의라고 비판하는 것은 추상에 대한 정통성을 확보하려는 투쟁이라고 볼 수 있다. 도널드 저드는 디 수베로(Di Suvero)의 조각을 클라인(Kline)의 추상표현주의 작품과 비교하고 있다.

> 디 수베로는 마치 클라인이 했던 움직임을 모방하는 붓질 자국처럼 기둥들을 사용하고 있다. 물질은 결코 그 자체의 움직임을 갖지 않는다. 기둥이 튀어 나오고 철골이 몸짓을 취하고, 이들은 함께 자연주의적이고 인간형태주의적 이미지를 형성하고, 공간이 조응한다.[225]

225) 위의 책, p.185. 원문은 다음. "Di Suvero uses beams as if they were brush strokes, imitating movement, as Kline did. The material never has its own movement. A beam thrusts, a piece of iron follows a gesture; together they form a naturalistic and anthropomorphic image. The space corresponds."

프란츠 클라인, 〈무제〉, 1957.

마크 디 수베로, 〈행크 챔피언〉, 1960.

아이러니하게도 모더니즘의 입장을 옹호하는 마이클 프리드도 그의 1967년의 논문 「미술과 사물성(Art and Objecthood)」에서 로버트 모리스의 작품에 대하여 인간형태주의적이라고 비판하는 점이 흥미롭다. 그러니까 모더니즘 진영과 미니멀리즘 진영이 모두 상대편을 인간형태주의라고 비판한 것이다. 후기모더니스트인 도널드 저드가 모더니즘 회화를 인간형태주의라고 비판하고, 모더니즘을 옹호하는 입장의 마이클 프리드가 계슈탈트를 주장하는 로버트 모리스에 대하여 인간형태주의라고 비판한 것이다. 왜 그런가? 그것은 추상의 가치를 인간형태주의적 가치보다도 우위에 두었기 때문이다.

앤디 워홀, 〈Campbell's Soup〉, 1962.

그렇다면 추상 다음은 무엇인가? 그것은 로버트 라우센버그의 〈팩툼 I과 II〉(1957)와 도널드 저드의 〈무제〉(1966), 앤디 워홀의 실크 스크린 연작들에서 볼 수 있는 수열성(seriality)으로서의 '차이와 반복(difference and repetition)'인가?

로버트 라우센버그, 〈Factum I and Factum II〉, 1957.

3. 로버트 모리스 – 조각에 관한 노트

로버트 모리스(Robert Morris, 1934-)는 뉴욕에서 활동하기 이전에 시애틀에서 존 케이지(John Cage, 1912-1992)의 "클럽(the Club)"의 일원으로 활동하였다. 존 케이지는 〈4분 33초〉를 작곡하였는데, 특히 그의 '무음(silence)과 임의성(indeterminacy)'의 기치는 추상표현주의에 비판적인 미국의 아방가르디스트들인 로버트 라우센버그, 제스퍼 존스, 앨런 카푸로, 로버트 스미드슨, 로버트 모리스, 월터 드 마리아 등의 청년 예술가들에게 영향을 미쳤다.[226] 즉, "우리는 가구 같은 음악을 만들어야 한다"는 존 케이지의 언급은 1960년대 예술의 각각의 경계를 넘어 시도된 것이다. 도널드 저드와 로버트 모리스의 미니멀리즘 미술, 필립 글래스의 미니멀 뮤직, 이본느 레이너의 미니멀 댄스, 로버트 윌슨의 연극 등으로 확장된다. 이들의 예술세계의 특징은 우연(chance)에 기반한 생성 혹은 과정(process)으로서의 작품이며 관람자의 수용의 견지를 중시하는 것이었다.[227]

이본느 레이너의 작품 〈We Shall Run〉(1963)에서는 로버트 라우센버그, 로버트 모리스도 같이 공연하였다. 미니멀리즘 예술의 흐름에서 미술과 무용과 음악이 콜라보를 하기 시작했다고 볼 수 있다.

226) Caroline A. Jones, "Finishing School: John Cage and the Abstract Expressionist Ego Author(s)", *Critical Inquiry*, Vol. 19, No. 4 (Summer, 1993), The University of Chicago Press, p.638,

227) 이본느 레이너는 저드슨 댄스 시어터를 중심으로 활동하였는데, 그녀의 작품 〈Trio A〉는 발견된 동작(found movement), 감정을 배제한 비개성적인 동작, 정지나 액센트가 없는 중립적이고 연속적인 동작 등으로 구성되었다. 그녀는 공연이라는 무용을 환영주의에서 벗어나 공연을 하는 것이 아닌 일에 몰두하는 것과 같은 일상적인 임무(task)로 대체하였다. 즉 이본느 레이너는 미니멀 아트에 견주는 미니멀 댄스를 제시하였다. 무용의 본질적인 재료로서의 몸의 동작을 중시한 것이었다.

이본느 레이너, 〈We Shall Run〉, 1963.

　로버트 모리스는 1966년에 논문 「조각에 관한 노트, Ⅰ Ⅱ(Notes on Sculpture, Ⅰ Ⅱ)」에서 조각은 자율적이고 즉물적인 본성을 지니고 있다고 주장한다. 이것은 언뜻 보면, 클레멘트 그린버그가 말하는 자율성과 저드가 말하는 즉물성을 융합하고 있는 듯이 보인다. 즉 로버트 모리스는 미니멀리즘의 단일 형태를 자율적이면서도 동시에 즉물적이라고 규정한다. 로버트 모리스의 게슈탈트(Gestalt)는 모더니즘적인 순수 대상으로 환원되는 조각의 축소이면서 동시에 조각에 대한 이전의 인식을 넘어서는 조각의 확장이기도 하다.

　형태의 단순성은 경험의 단순성으로 반드시 일치되지는 않는다. 단일한 형태들은 관계들을 감소시키지 않는다. 지시한다. 만약 단일 형태의 지배적이고 위계적인 본성이 크기와 비례 등 모든 특별한 관계들 즉 항

상적인 것으로 기능한다면, 그러므로 취소되지 않는다. 오히려 그들은 강력하고 비분리적으로 서로 묶인다. 이 단일의 가장 중요한 조각적 가치(형태)의 중요성은 모든 다른 본질적인 조각적 가치의 더 큰 통일과 통합과 더불어 한편으로는 과거 조각 형식과는 관계없이 굴절되는 다중부분을 만들고, 또 다른 편에서는 조각에 대하여 새로운 한계와 새로운 자유를 수립한다.[228]

　　로버트 모리스는 조각을 관람자의 수용이라는 견지에서 재규정하는 것이다. 미니멀리즘의 게슈탈트(Gestalt)에 의해 조각의 새로운 한계는 새로운 자유로 변하게 된다. 즉 게슈탈트라는 단일한 형태들은 작품에서 관계를 제거하고 공간, 조명, 관람자의 시야에 의해 수용되는 것이다.[229]

228) Robert Morris, "NOTES ON SCULPTURE", *Minimal Art: A Critical Anthology*, edited by Gregory Battcock, University of Califonia Press, 1968, p.228.

229) 　메를로-퐁티가 1945년에 출간한 『지각의 현상학』(Phenomenology of Perception)이 1962년에 영역되었으며 이 책은 미니멀리스트들에게 영향을 미쳤다. 그는 '세계 내 존재(being-in-the-world)'라는 개념을 제시한다. 그는 인간의 시각 경험은 본질적으로 불완전하며 오히려 신체의 방향성에 의존하여 인간의 경험이 일어난다고 보았다. 메를로-퐁티는 사후 1964년에 출판된 저작 『보이는 것과 보이지 않는 것』(Le Visible et l'invisible)에서 '촉각'에 대하여 다음과 같이 언급한다. "탐색과 탐색이 나에게 알려주는 것 사이, 나의 운동과 내가 만지는 것 사이에는 모종의 원리적인 관계 내지는 모종의 인척 관계가 존재함에 틀림없다. 그 관계에 의거해 양자는 마치 아메바의 위족들처럼 단지 몸 공간(l'espas corporel)의 애매하고 표피적인 변형들에 그치지 않고 촉각적인 세계에 발을 들여 놓는 것(l'initiation)이 되고 거기에로 열리는 것(l'ouverture)이 된다. 이는, 내 손이 안에서 느끼면서 동시에 밖에서 접근될 수 있어 그 자체 예를 들면 다른 나의 손으로 만질 수 있는 한에서만, 나아가 내 손이 만지는 사물들 가운데 내 손이 자리를 잡고 있고 어떤 의미에서 내 손이 사물들 중의 하나이고 결국은 내 손이 부분을 이루는 가촉적인 존재자(un tre tangible)를 향해 내 손이 열려 있는 한에서만 성립한다. 이같이 만지는 자와 만져지는 것이 내 손에서 교차함으로써, 내 손의 고유한 운동들은 제 스스로 탐문하는 영토(l'univers)에 편입되고 그 영토와 함께 동일한 지도에 기입된다. 요컨대 두 체계는 한 개의 오렌지의 두 반쪽처럼 서로에게 딱 붙여진다. 봄도 이와 다르지 않다."(*Le Visible et l'invisible*, p.176.). 번역문은 다음에서 인용. 조광제, 「메를로 퐁

로버트 모리스의 논문 「조각에 관한 노트, I II」가 발표된 2년 후인 1968년에 롤랑 바르트(Roland Barthes)가 '저자의 죽음'을 말한다.[230] 물론 여기에서 로버트 모리스의 작업과 롤랑 바르트의 작업이 직접적으로 연계되어 있다는 것은 아니다. 로버트 모리스가 제기하였듯이 미니멀리즘한 맥락에서의 관람자의 탄생은 저자와 독자의 구분, 즉 주체와 객체 혹은 대상의 구분이라는 이원론적 사유의 해체를 의미한다. 여기에서 작가 혹은 저자의 죽음이 목도된다. 즉 포스트모더니즘적 담론으로의 이어짐을 시사하는 것이다. 이것은 1960년대 후반을 기점으로 시작되는 포스트모더니즘의 만개와 맥락적으로 이어짐을 의미한다.

티의 회화의 존재론과 존재론적인 회화」, 『미학의 문제와 방법』, 미학대계간행위원회, 서울 대학교출판부, 2007, p.622.

230) 다음 참고. "텍스트는 수많은 문화에서 온 복합적인 글쓰기로 이루어져 서로 대화하고 풍자하고 반박한다. 그러나 거기에는 이런 다양성이 집결되는 한 장소가 있는데, 그 장소는 지금까지 말해온 것처럼 저자가 아닌, 바로 독자이다. 독자는 글쓰기를 이루는 모든 인용들이 하나도 상실됨 없이 기재되는 공간이다. 텍스트의 통일성은 그 기원이 아닌 목적지에 있다. 그러나 이 목적지는 더 이상 개인적인 것일 수는 없다. 독자는 역사도 전기도 심리도 없는 사람이다. 그는 쓰인 것들을 구성하는 모든 흔적들을 하나의 동일한 장 안에 모으는 누군가일 뿐이다. … 이제 우리는 글쓰기에 그 미래를 되돌려주기 위해 글쓰기의 신화를 전복시켜야 한다는 것을 안다. 독자의 탄생은 저자의 죽음이라는 대가를 치러야 한다." 롤랑 바르트, 「저자의 죽음」(1968), 『텍스트의 즐거움』, 김희영 옮김, 동문선, 2002, pp.34-35. 여기에서 롤랑 바르트가 언급하는 텍스트(text)란 무엇인가? 롤랑 바르트는 아인슈타인의 상대성이론과 텍스트를 뉴턴의 물리학과 작품에 대비하여 언급한다. "아인슈타인의 과학이 좌표계의 상대성을 연구대상 안에 포함시켜야 한다고 주장한 것처럼, 마르크스주의 구조주의의 단합된 행동 또한 문학에서 필사자와 독자 및 관찰자(비평가)의 관계를 상대화할 것을 요구한다. 작품이라는 전통적 개념과 대면하여—오랫동안 아니 오늘날까지도, 말하자면 뉴턴적인 방식으로 이해되어 온—과거의 범주를 이동 전복시켜 얻은 새로운 대상에 대한 요구가 생겨났으며, 바로 이 대상이 텍스트이다." 롤랑 바르트, 「작품에서 텍스트로」(1971), 『텍스트의 즐거움』, 김희영 옮김, 동문선, 2002, p.38.

로버트 모리스, 〈무제(L빔)〉, 1965.

위의 작품은 로버트 모리스의 1965년도 작품인 〈무제(L빔)〉이다. 같은 L자 형태의 빔 3개가 놓여 있다. 크기와 무게가 같다. 물론 받침대는 없다. 여기에서 질문을 해보자! 이 3개의 L자형 빔은 같은 것인가? 아니면 다른 것인가? 같다고 생각되면 당신은 이성적 인간이고, 다르다고 느껴지면 당신은 감성적 인간일 것이다. 물론 이렇게 선명하게 분별되어지는 것은 아닐 것이지만! 여기에서 '생각된다'와 '느껴진다'는 구분된다. 물론 이 질문을 더 진행시키면, '생각된다'와 '생각한다'를 구분할 수 있고, '느껴진다'와 '느낀다'를 구분할 수 있을 것이다. 이 두 어휘의 차이도 적지 않다.

우리의 이성은 이 3개의 빔이 같다고 생각한다. 왜 그런가? 형태가 같고 크기가 같고 재질이 같기 때문이다. 왼쪽 것은 L자를 삼각형으로 세워놓았고, 앞에 있는 것은 L자를 뒤집어서 눕혀 놓은 것이고, 오른쪽 것은 L자를 뒤집어서 세워 놓은 것일 뿐이다. 그러므로 다르다고 볼 수 없다. 그러나 우리의 감성은 다르다고 느낀다. 이 작품 사이를 거닐어 보면 나의 지각은 이 3개의 게슈탈트(Gestalt)가 다르다고 느낀다. 즉, 대상이 있는 상황으로 이동한다면 나의 파토스(pathos)는 이것들이 다르다고 느낀다. 로버트 모리스가 보기에, 심지어 형태처럼 가장 명백하고 불변의 특성조차도 관람자가 작품에 대한 자신의 위치를 바꿈으로써 지속적으로 변화될 수 있기 때문에 일관성이 있는 것이 아닌 것이다.[231]

로버트 모리스의 예술에서 연극성은 일찍이 찾아볼 수 있다. 1963년 카로리 쉬니만(Carolee Schneemann)과의 작품 〈Site〉는 마네의 〈올랭피아〉를 연극을 통해 보는 듯하다. 퍼포먼스 아트이다. 이 작품에서 합판에 의해 가려진 나신의 카로리 쉬니만을 두고 그 앞의 합판을 로버트 모리스가 들어 나르는 무언극이다. 이 예술의 장르는 무엇인가? 장르

231) 로잘린드 크라우스(Rosalind Krauss)는 작품이 관람자의 경험 맥락에 모든 것을 내맡기는 방식에 대하여 다음과 같이 독해한다. "모리스는 이 맥락으로서의 의미라는 개념을 보충하기 위해 여러 전략을 사용했다. 그 하나의 전략으로 게슈탈트를 분리할 수 있는 부분들로 만들어, 설치 기간 내내 그 부분들의 배치를 '변경'함으로써 다른 형태를 갖도록 했다. 이런 방식을 통해 어떤 단일한 작품도 내재된 이데아로 고정되어 있거나 미리 주어진 형태를 지니고 있는 것으로 볼 수 없게 됐다. 또 다른 전략은 동일한 형태를 반복적으로 다르게 배치하는 것이었다. 모리스의 〈세 개의 L자형 빔〉에서 거대한 L자형 구조물이 하나는 옆으로 바닥에 누어져 있으며, 다른 것은 '똑바로 앉아' 있고, 세 번째 빔은 양 끝으로 아치형을 이루며 서 있다. 중력의 당김이나 빛의 방출에 대한 감각이 각각의 실제 두께와 무게에 대한 우리의 경험에 영향을 끼치는 방식이 다르기 때문에 이 세 형태들을 '같은' 것이라고 볼 수는 없다. 실재 공간의 효과란 바로 이 방식에 따라 각각의 형태가 다른 의미를 갖게 된다는 것을 의미한다." 『1900년 이후의 미술사』, 세미콜론, 2012, p.538.

라는 것이 의미가 있는가? 마이클 프리드가 비판하는 미니멀리즘의 연극성이 미술에서 시간의 흐름을 도입하는 것이라면, 이미 로버트 모리스는 그가 게슈탈트를 주장하기 이전에 연극성을 작품화한 것이다.

로버트 모리스와 카로리 쉬니만, 〈Site〉, 1963.

그러나 로버드 모리스는 새로운 실험을 한다. 1968년 4월, 레오 카스텔리 갤러리 전시에서 펠트 천 조각들을 벽에 고정시킨 못에 걸어두거나 자연스럽게 무더기로 쌓아놓았다. 이것은 펠트 천 조각들의 비결정적인 형태를 강조한 것이었다. 이러한 산업적인 재료의 물질성과 비결정적인 형태로서의 회화적인 성격은 미니멀리즘에서 반형태로의 이행이라고 볼 수 있다. 로버트 모리스는 1968년 4월에 논문 「반형태(Anti Form)」를 발표한다. 외부에서 부과된 형태가 아닌 재료의 내재적인 속성에 의해 형태가 결정된다고 주장한다. 그의 이 작품은 우연(chance), 혹은 불확정성(indeterminacy)에 대한 의미 부여라고 할 수 있을 것이다. 이 의미에 대하여 그는 다음과 같이 설명한다.

로버트 모리스, 〈Untitled〉, 1968, 레오 카스텔리 갤러리.

추상표현주의자들 중에서 유일하게 잭슨 폴록만이 프로세스를 복원하고 그것을 작업의 마지막 형태의 부분으로 보유할 수 있었다. 폴록의 프로세스의 복원은 제작에 있어 물질과 도구의 역할을 깊게 재고하도록 하였다. 물감을 뿌리는 막대기는 물감의 유체성이라는 본성을 인정하는 도구이다. 다른 도구들처럼 그것은 재료를 조절하고 변형시킨다. 그러나 붓과는 달리 막대기가 재료의 고유한 경향과 특성을 인정하기 때문에 재료에 보다 일치하는 것이다. 어떤 점에서는 물감 용액을 붓는 용기를 사용한 루이스가 보다 더 재료에 가까이 있다.[232]

4. 마이클 프리드 – 미술과 사물성

클레멘트 그린버그와 함께 모더니즘의 옹호자였던 마이클 프리드는 1967년의 논문 「미술과 사물성(Art and Objecthood)」에서 미니멀리즘을 공격한다. 마이클 프리드는 미니멀 아트(minimal art)라는 용어 대신에 '리터럴리스트 아트(literalist art)'라고 부르고 싶다고 말한다. 그가 보기에 미니멀 아트는 이념적이며, 취미의 역사라기보다도 감각의 역사에 속한다고 본다. 리터럴리스트들은 모더니즘 회화와 조각과의 관

232) Robert Morris, "Anti Form", *Artforum*, April 1968, pp.34–35. 원문은 다음. "Of the Abstract Expressionists only Pollock was able to recover process and hold on to it as part of the end form of the work. Pollock's recovery of process involved a profound re–thinking of the role of both material and tools in making. The stick which drips paint is a tool which acknowledges the nature of the fluidity of paint. Like any other tool it is still one that controls and transforms matter. But unlike the brush it is in far greater sympathy with matter because it acknowledges the inherent tendencies and properties of that matter. In some ways Louis was even closer to matter in his use of the container itself to pour the fluid."

계에서 사신의 위치를 열방하고 있다고 본다. 리터럴 아트는 스스로 모더니즘 회화나 조각 중에 그 어느 것도 아니라고 보고, 양자 중 어느 하나에 속하기를 거부하면서, 독립된 예술의 지위를 차지하려고 한다고 보았다.

마이클 프리드는 리터럴 아트가 두 가지 측면에서 모더니즘 회화를 거부하고 있다고 본다. 회화의 상관적 성격과 회화의 환영적 성격에 대한 거부이다. 그래서 리터럴 아트는 평면성을 포기하면서 3차원으로 간다는 것이다.

조각에 대한 리터럴 아트의 입장은 어떤가? 마이클 프리드는 도널드 저드가 자신의 작품을 조각과 다르게 '특수한 대상'으로 부르는 것과, 로버트 모리스가 자신의 작품이 구축주의를 재건했다고 주장하는 견해를 비판한다. 마이클 프리드가 보기에, 이들은 조각도 회화와 마찬가지로 부분에 부분을 첨가하여 만들고 구성하며 특정한 요소들을 전체로부터 분리하여 작품 내에서 관계를 설정한다고 본다는 것이다. 이 점에 대한 쟁점의 초점이 앤서니 카로(Anthony Caro, 1924–2013)의 작품이다.

앤서니 카로, 〈Month of May〉, 1966.

 미니멀리스트들이 보기에, 앤서니 카로의 조각 작품에서 보이는 것
은 '부분의 집적(part-by-part)'이며 '관계적(relational)'이다. 말하자
면 인간형태주의(anthropomorphism)적이다. 그러나 마이클 프리드가
보기에, 도널드 저드와 로버트 모리스는 그러한 '다부분적이고 굴곡
진(multipart, inflected)' 조각에 반대하여 가능한 한 '하나의 사물(one
thing)', 단일한 '특수한 대상(Specific Object)'으로서의 작품의 가치, 즉
전체성(wholeness), 단일성(singleness), 불가분리성(indivisibility) 등의
가치를 내세운다는 것이다. 로버트 모리스는 분리성을 피하기 위하여
강력한 형태나 단일 유형의 형태를 사용하는 데 상당한 관심을 쏟고 있

고, 도널드 저드는 동일한 단위의 반복을 통해 전체성에 관심을 가지고 있다는 것이다. 이 두 작가에게 있어서 결정적인 요소는 형태(shape)라는 것이 마이클 프리드의 견해이다.

미니멀리스트들의 견해를 비판하면서 모더니즘 진영의 비평가인 마이클 프리드는 영국의 조각가 앤서니 카로의 예술을 반리터럴리즘적이고 반연극적인 감각의 근원으로 파악한다.

카로의 특징적인 조각은 I형 빔과 원통, 긴 파이프, 쇳덩어리, 쇠창살 등의 적나라한 **상호병치**로 구성되어 있어, 그것들이 구성해내는 복합적 **사물들 속에 있다기보다도 그것을 포괄한다고** 말하고 싶다. 각각의 개별성 보다는 각 요소들 상호 간의 굴절이 중요한 것이다─물론 어떤 요소의 개별성을 완화시키는 것은 적어도 그 위치를 바꾸는 것만큼이나 큰 변화를 가져올 것이다. (요소 하나하나의 정체는 특정한 제스처를 낳는 것이 하나의 '팔', 혹은 바로 이 '팔'이라고 하는 사실에서와 같은 식으로 문제가 된다. 혹은 특정한 공간에서 특정한 문장이나 멜로디가 발생하는 것은 다름 아닌 바로 이 단어 혹은 이 음표라는 사실에서와 같은 식으로 문제가 된다.) 개별적인 요소들은 바로 그 병치에 의하여 그들 상호 간에 특이성을 부여한다. 카로의 예술에서 볼만한 가치가 있는 것이 모두 그 배열법칙(syntax) 속에서 그러하다는 것은 의미의 개념과 연관된 차원에서이다. 이 배열에 대한 카로의 대단한 집중은 그린버그의 견해로는 추상성에 대한 강조, 자연과의 철저한 상이성의 강조'에 이른다. 또한 그린버그는 "어떠한 조각가도 일상적으로 생각해볼 수 있는 사물의 구조적 논리로부터 그렇게 멀어져본 적이 없다"고 하였다. 그러나 이것이 카로의 조각에서 나타나는 낮은 자세, 개방성, 부분들의 병렬성, 폐쇄적 단면과 관심의 중심이 없다는 점, 불명료성 이상의 것

에서 파생되는 것임을 강조할 가치는 있다. 오히려 그의 작품은 제스처 자체가 아니라, 제스처의 효과를 모방함으로써 사물성을 부정하거나 완화한다. 일종의 음악이나 시와 같이 그의 작품은 인간의 신체와, 그것이 어떻게 수많은 방법과 분위기를 통하여 의미를 창출하는가에 관한 지식에 의하여 지배되고 있다. 마치 카로의 조각은 의미의 충만함 자체를 본질로 삼는 듯하며, 마치 우리가 말하고 행동하는 것을 의미하는 가능성만이 그의 조각을 가능케 라는 듯하다. 이런 모든 것들은 부연할 필요도 없이 카로의 예술을 반리터럴리즘적, 반연극적 감각의 근원으로 파악하게 하는 것이다.[233]

여기에서 마이클 프리드는 로버트 모리스와 도널드 저드의 작품들이 텅 비어 있다고 보고, 이 형태에 대해 비판한다.

모더니즘 회화는 자신의 사물성(objecthood)을 제거하든가 보류하지 않을 수 없음을 발견하게 된다. 이렇게 함에 있어서 결정적인 요인은 형태이지만, 그것은 회화에 속하는 형태이어야 한다. 즉 그것은 회화적이어야 하며, 단순히 즉물적(literal)이어서는 안 되는 것이다. 반면에 리터럴리스트 아트는 형태를 지닌 모든 것을 대상의 주어진 속성대로, 그 자체로서 일종의 대상으로 설정한다. 그것은 자체의 사물성을 제거하거나 보류하려고 하지 않으며, 반대로 사물성 그 자체를 발견하여 제시하려는 것이다.[234]

233) 마이클 프리드, 「미술과 사물성」, 『현대미술과 모더니즘론』, 이영철 엮음, 시각과 언어, 1997, p.176. 원문은 다음을 참조. Michael Fried, "Art and Objecthood", *Minimal Art: A Critical Anthology*, edited by Gregory Battcock, University of California Press, 1995, pp.137–138.

234) 위의 책, p.165. 원문은 다음(p.120.), "modernist painting has come to find it imperative

클레멘트 그린버그는 1967년의 논문 「최근의 조각(recentness of sculpture)」에서 모더니즘 회화의 관점에서 '비예술의 조건(the condition of non-art)'을 언급한다.

하지만 아무리 단순한 사물일지라도 표면, 윤곽선, 공간적 간격 간의 관계와 상호연계가 남는다. 오늘날 거의 아무것이나 그러하듯이 미니멀 작품들은 예술로서 읽힐 수 있다.—문, 탁자, 백지 등 … 그러나 비예술의 조건에 가까운 종류의 예술은 현시점에서는 상상하거나 관념화하기는 어려울 것 같다. 235)

마이클 프리드는 클레멘트 그린버그가 언급하는 이 '비예술의 조건'을 사물성(objecthood)으로 독해한다. "이 사물성(objecthood)만이 현재의 상황에서 어떤 작품의 정체를 비예술로서는 아니더라도 회화도 조각도 아닌 것으로 확증해줄 수 있는 것 같다. 또는 마치 예술작품—보다 정확하게는 모더니즘 회화나 조각—이 어떤 본질적인 측면에서 대상이 아닌 것(not an object)처럼 말이다." 여기에서 마이클 프리드는

that it defeat or suspend its own objecthood, and that the crucial factor in this undertaking is shape, but shape that must belong to painting—it must be pictorial, not, or not merely, literal. Whereas literalist art stakes everything on shape as a given property of objects, if not, indeed, as a kind of object in its own right. It aspires, not to defeat or suspend its own objecthood, but on the contrary to discover and project objecthood as such."

235) Clement Greenberg, "Recentness of Sculpture", 위의 책, p.183. 원문은 다음. "Still, no matter how simple the object may be, there remain the relations and interrelations of surface, contour, and spatial interval. Minimal works are readable as art, as almost anything is today—including a door, a table, or a blank sheet of paper. … Yet it would seem that a kind of art nearer the condition of non-art could not be envisaged or ideated at this moment."

리터럴 아트와 모더니즘 회화 간의 대립을 지적한다.

어떠한 경우에라도 사물성에 대한 리터럴 아트의 옹호—그것이 마치 그
자체로 예술인 것처럼—와 모더니즘 회화가 형태를 매개로 하여 사물성
을 압도하든가 유보해야 한다는 스스로 부과한 당위 사이에는 날카로운
대립이 존재한다. 사실 최근의 모더니즘 회화의 시각에서 보면, 리터럴
리스트의 입장은 모더니즘 회화 자체로부터 단지 괴리되어 있는 것만
아니라 대립한다는 느낌을 드러내고 있다. 마치 그런 시각에서 보면, 예
술의 요구와 사물성의 조건은 직접 대립하는 듯하다.[236]

그렇다면 리터럴 아트에 의해 기획되고 실체화된 사물성(objecthood)
이란 무엇인가? 마이클 프리드는 단언한다. "리터럴 아트가 사물성을
지지하는 것은 연극의 새로운 장르를 요청하는 것에 다름 아니고, 이
연극은 이제 미술의 부정이다."[237] 리터럴 아트는 관람자가 작품을 대
하는 실제 상황에 관심을 두기 때문에 연극적이며, 리터럴 아트의 체
험은 어떠한 상황 내에서의 대상에 대한 관람자가 포함되는 체험이다.
　마이클 프리드가 보기에 리터럴 아트의 현존성(presence)은 기본적
으로 연극적 효과 혹은 연극적 특성이며, 일종의 무대 위에서의 현존

236) 위의 책, p.125. 원문은 다음. "There is, in any case, a sharp contrast between the literalist
　　espousal of objecthood—almost, it seems, as an art in its own right—and modernist
　　painting's self—imposed imperative that it defeat or suspend its own objecthood through
　　the medium of shape. In fact, from the perspective of recent modernist painting, the
　　literalist position evinces a sensibility not simply alien but antithetical to its own: as
　　though, from that perspective, the demands of art and the conditions of objecthood are
　　in direct conflict."

237) 위의 책, p.125. 원문은 다음. "the literalist espousal of objecthood amounts to nothing
　　other than a plea for a new genre of theatre; and theatre is now the negation of art."

성이다. 그는 리터럴 아트가 관람자로부터 끌어낸 '특수한 공모관계(special complicity)'를 언급한다. "어떤 것이 관람자로 하여금 그것에 대해 고려하도록 즉 진지하게 받아들이도록 요구할 때, 그러한 요구가 단지 그것을 인지함으로써, 즉 그에 맞추어 행동함으로써 충족될 때, 그것은 현존성을 가진다고 말할 수 있다." 순간적으로 불쑥 튀어나오는 즉자적인 작품과 예기치 않게 마주치는 체험은 순간적이지만 강하게 사람을 동요시킨다는 것이다. 이에 대한 이유로 마이클 프리드는 세 가지를 제시한다. 첫째로, 대부분의 리터럴 아트의 작품의 크기는 인간의 신체 크기와 비슷하다는 것이다. 둘째로, 비상관적인 것, 동일 반복적인 것, 전체적인 것에 대한 리터럴리즘의 이념에 가장 근접하는 의미에서 일상적인 체험에서 마주치게 되는 실체 혹은 존재는 다른 사람들이다. 대칭적인 것, 연이어서 나타나는 단순한 질서는 자연에 근거한 것이지 새로운 철학적이거나 과학에 근거한 것이 아니라는 것이다. 셋째로, 대부분의 리터럴리즘 작품이 속이 비어 있다는 것은 내면이 있는 것으로서 분명히 인간형태주의적이다는 것이다. 이러한 작품의 예로 그는 토니 스미스의 1962년 작품 〈Die〉를 예로 들고 있다. 리터럴 아트에서 속이 텅 비어 있음은 생물적인 형태라는 것이다.

마이클 프리드의 이 논문의 목표는 리터럴리즘과 연극의 개념을 공유하고 있는 작품을 모더니즘 작품과 구분하려는 것이다. 그는 연극에 의해 오염되거나 타락된 것으로 규정할 수 있는 감각이나 양상이 보편화되어 가고 있는 사실에 주의를 촉구한다.

마이클 프리드는 이 에세이에서 자신의 주장을 다음의 3가지로 요약하고 있다. 1) 미술의 성공(생존까지도)은 연극을 부정할 수 있는 능력에 더욱 더 의존한다. 2) 미술은 연극적 조건에 접근할수록 퇴보한다. 3) 질과 가치의 개념은—예술 혹은 예술 그 자체의 개념에 중심적인 한

에 있어서—개별 예술 내에서만 의미 있다(혹은 전적으로 의미 있다).
예술들 사이에 놓여 있는 것은 연극이다.[238]

마이클 프리드는 모더니즘이 추구하는 현재성(presentness)에 대하
여 "현재성은 은총이다.(Presentness is grace)"라고 주장하며 이 에세이
를 마치고 있다.[239] 즉 그는 미술의 초월적인 현재성을 강조하며, 미니
멀리즘이 추구하는 것은 '사물의 범속한 현전성(presence)'이라고 비판
하는 것이다. 그는 어떤 의미에서는 레싱의 논문 「라오콘」(1766)에 대
해 클레멘트 그린버그가 「더 새로운 라오콘을 향하여」(1940)에서 비판
한 것을 반복한 것이다. 시간의 찰나성에 대한 레싱의 비판과 이에 대
한 클레멘트 그린버그 진영의 반비판이라고 볼 수 있다.[240]

5. 미니멀리즘을 조각의 확장으로 보는 시각

컬럼비아대 교수인 로잘린드 크라우스(Rosalind Krauss)는 1978년
의 논문 「확장된 장에서의 조각(Sculpture in the Expanded Field)」에서
1960년대의 미니멀리즘은 구축주의와는 아무런 관계도 없으며 오히
려 정반대였다고 언급한다. "구축주의의 형태는 보편적 기하학의 불변

238) Michael Fried, "Art and Objecthood", *Minimal Art: A Critical Anthology*, edited by
 Gregory Battcock, University of California Press, 1995, pp.139–146. 원문은 다음. 1) The
 success, even the survival, of the arts has come increasingly to depend on their ability
 to defeat theatre. 2) Art degenerates as it approaches the condition of theatre. 3) The
 concepts of quality and value—and to the extent that these are central to art, the concept
 of art itself—are meaningful, or wholly meaningful, only within the individual arts. What
 lies between the arts is theatre.

239) 위의 책, p.147.

240) 각주 145) 참고.

의 논리와 일관성에 대한 시각적 증거로 의도된 반면, 미니멀리즘에서의 그러한 기하 형태는 노골적으로 우연성을 드러낸다는 것, 즉 정신에 의해서가 아니라 철사, 접착제, 중력의 작용 등에 의해 결합되는 세계를 드러낸다."는 것이다. 미니멀리즘을 역사화하려는 욕망에서 이러한 차이들은 은폐되었다는 것이다.

로잘린드 크라우스는 조각은 그 자체의 내재적 논리, 자체 규범을 지닌다고 본다. 그녀는 조각의 역사가 기념적 재현으로서의 조각에서 모더니즘 조각으로 변화해 왔다고 독해한다. 미니멀리즘을 모더니즘의 축약으로 읽는다. 조각은 확장된 장(場)에서의 조각으로 변화했다고 본다.

첫째로, 조각은 기념적인 재현이었다. "그것은 특별한 장소에 자리 잡음으로써 그 장소의 의미나 장소의 사용에 대해 상징적인 언어로 이야기한다."는 것이다. 캄피돌리오 광장의 중앙에 자리 잡은 〈마르쿠스 아우렐리우스의 기마상〉이 대표적이다. 이 기념물의 논리로서의 조각은 "보통 구상적이고 수직적이며, 기단은 실재의 장소와 재현적인 기호를 중재하므로 구성의 중요한 부분이 된다."

둘째로, 프랑수아 오귀스트 르네 로댕(François-Auguste-René Rodin, 1840-1917)의 〈지옥문〉과 〈발자크상〉은 원래의 장소에는 존재하지 않는다. 기념물이라는 것을 부정한다. 일종의 무장소성(sitelessness), 무거처성(homelessness), 장소의 절대적 상실이다. 즉 모더니즘 조각이다. "추상으로서의 기념물, 즉 기능하는 장소가 없는 자기지시적인 순수한 표지나 받침대로서의 기념물"인 것이다. "받침대를 물신화함으로써 조각은 좌대를 작품 속에 흡수하고, 실제 장소로부터 멀어지게 된다. 그 재료나 제작과정을 드러냄으로써, 조각은 그 자체의 자율성을 드러낸다." 루마니아 출신의 조각가 콘스탄틴 브랑쿠시

(Constantin Brancusi, 1876-1957)의 작품도 모더니즘 조각이다.

셋째로, 포스트모더니즘한 것이다. 조각은 이제 순수한 부정성(pure negativity), 즉 배제들(exclusions)의 조합이 되었다. 건축이 아닌 것 (not-architecture)에 풍경이 아닌 것(not-landscape)이 되었다. 1964년 그린 갤러리에 전시된 로버트 모리스의 작품들을 보자! 하나는 조각으로서의 위치가 거의 감소한다. 다음은 야외에 거울이 붙여진 상자를 전시한 것이다. 조각은 이제 확장된 장으로 들어선 것이다. 원래 조각은 풍경이 아닌 것이며 건축이 아닌 것이다. 그렇다면 거울이 붙여진 상자를 야외에 전시한 것은 풍경이 아니면서 풍경인 것이다. 로잘린드 크라우스는 구조주의자들이 기호를 도해하는 데 사용한 피아제 그룹(Piaget group)을 원용하여, 르네상스 이후 미술의 울타리에서 배제해 온 복합체로 논리를 확장시킨다.[241] '조각(sculpture)'이 풍경이 아닌 것과 건축이 아닌 것이라면, 이 확장된 장에서는 세 가지가 더 확장된다.

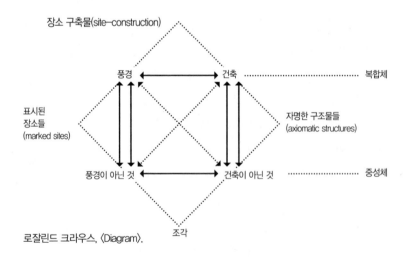

로잘린드 크라우스, 〈Diagram〉.

241) Rosalind Krauss, "Sculpture in the Expanded Field", *October*, Vol.8.(Spring, 1979), p.38.

1) 풍경이면서 풍경이 아닌 것은 '**표시된 장소들(marked sites)**'이다. 이것은 로버트 스미드슨의 1970년 작품 〈나선형 방파제〉가 해당된다.

2) 건축과 건축 아닌 것의 결합은 '**자명한 구조물들(axiomatic structures)**'이다. 부르스 나우만의 1969년 작품 〈Performance Corridor〉가 해당된다. "이 범주에서 탐구되는 가능성은 주어진 공간적 실체 위에 건축적 경험의 자명한 특징들(개방과 폐쇄라는 추상적 조건)을 도식화하는 과정이다."[242]

3) 풍경이면서 건축인 것은 '**장소구축물(site-construction)**'이다. 이 것에는 메리 미스(Mary Miss)의 작품 〈돌출부/가설건축물/유인장소(Perimeters/pavilions/Decoys)〉가 해당된다. 로잘린드 크라우스가 보기에, 이것은 물론 조각 작품이다. 또는 더욱 정확하게는 대지예술이다.[243]

242) 로잘린드 크라우스, 「확장된 장(場)에서의 조각」, 『모더니즘 이후, 미술의 화두』, 윤난지 엮음, 눈빛, 2012, p.160.

243) 로잘린드 클라우스는 이 작품에 대하여 다음과 같이 설명한다. "들판 가운데쯤에 땅 위로 부풀어 오른 작은 둔덕이 있다. 그것이 작품의 존재에 대해 주어진 유일한 단서이다. 더 가까이 다가가면 구멍의 커다란 네모 입구가 보이고 구멍 속으로 내려가는 데 사용되는 사다리의 끝부분들이 보인다. 작품 자체는 그렇게 완전히 지면 아래에 있다. 반은 아트리움(atrium), 반은 터널, 안팎 사이의 경계, 나무 기둥과 빔의 섬세한 구조." 위의 책, p.149.

〈마르쿠스 아우렐리우스의 기마상〉

오귀스트 로댕, 〈지옥문〉, (1880~1917경).

오귀스트 로댕, 〈발자크〉, 1897, 청동.

콘스탄틴 브랑쿠시, ⟨Bird in Space⟩, 1927.

로버트 모리스, 〈Untitled (Corner Piece)〉, 1964.

로버트 모리스, 〈거울이 붙여진 상자〉, 1964.

브루스 나우만, 〈Performance Corridor〉, 1969.

로버트 스미드슨, 〈Spiral Jetty〉, 1970.

메리 미스, 〈Perimeters/Pavilions/Decoys〉, 1977–78.

6. 미니멀리즘을 지연된 작용으로 보는 시각

할 포스터는 "미니멀리즘은 역사적 아방가르드를 부분적으로 반복하는 작업, 특히 제도미술의 형식적인 범주를 무너뜨리는 작업을 통해 후기—모더니즘과 단절한다."고 주장한다. 모더니즘을 옹호하는 비평가인 마이클 프리드가 미니멀리즘을 연극적이라고 비판하고 후기—모더니즘의 부패(corruption)라고 단언하는 지점에 대하여 할 포스터는 다른 시각에서 마이클 프리드의 견해를 비판한 것이다. 연극성은 시간성을 의미한다. 시각예술을 부정하는 시간성은 형식주의 미학의 입장에서는 미술의 부정이지만 그것은 역설적으로 네오아방가르드의 주장이라는 것이다.

미니멀리즘은 미술의 형식주의적 자율성이 성취됨과 동시에 파괴되는 역사적 교차점으로 보이며, 이 과정을 통해 순수한 미술이라는 이상은 여럿 가운데 하나일 뿐인 특수한 대상이라는 현실이 된다는 것이다. 따라서 미니멀리즘을 경과하면서 후기—모더니즘과의 단절이 이루어지고, 이는 포스트모더니즘의 도래를 알리는 교차점으로 볼 수 있다고 할 포스터는 주장한다.

마이클 프리드는 모더니즘의 견지에서 미니멀리즘에 대하여 부정적으로 보았다. 그러나 할 포스터는 미니멀리즘의 연극적인 것과 시간적인 것은 예술에서 인간의 지각의 조건에 대한 분석이 더 진행될 수 있는 긍정적인 면이라고 본다. 이 미니멀리즘은 마이클 애셔(Michael Asher, 1943-2012)의 작업에서 볼 수 있는 미술의 공간들에 대한 비판, 다니엘 뷔랑의 작업에서 볼 수 있는 미술관 전시 관례들에 대한 비판, 한스 하케(Hans Haacke, 1936-)의 작업에서 볼 수 있는 미술의 상품적 지위에 대한 비판 등으로 이어졌다는 것이다. 이는 제도예술에

대한 비판에 미니멀리즘이 기여한 역사적 역할에 대한 강조라고 볼 수 있다.

마이클 애셔, 〈무제〉, 1979. 시카고 아트 인스티튜트에 설치.

한스 하케, 〈메트로 모빌리탄〉, 1985.

9장

팝아트를
보는 시각

ART AND TECHNOLOGY

전통적 의미에서의 재현(representation)은 재현된 이미지가 그것이 지시하는 재현대상과 결부되어 있는 것이다. 지시하는 재현대상은 도상학적 주제나 실제 사물을 의미한다. 이 경우 원본 있는 재현으로서 유사(類似)를 의미한다. 그런데 이와 달리 원본이 없이 자기지시적인 약호로 다른 이미지를 재현하는 것으로 상사(相似)를 의미는 재현이 있다. 즉 시뮬라크르한 것이다. 팝아트를 독해하는 시각에도 우선적으로 위의 두 가지의 방식이 있다. 첫째로, 팝아트를 후기구조주의적 관점에서 시뮬라크라로 독해(simulacral reading)하는 방식이다. 장 보드리야르, 롤랑 바르트 등의 견해가 대표적이다. 둘째로, 팝아트를 정치 사회 문화적 맥락에서 지시적 관점(referential view)으로 독해하는 방식이다. 토마스 크로의 견해가 대표적이다. 셋째로 자크 라캉적 시각을 바탕으로 팝아트를 외상적 리얼리즘(traumatic realism) 방식으로 독해하는 것이다. 할 포스터의 견해가 대표적이다.

1. 앤디 워홀과 팝아트

로이 리히텐슈타인과 앤디 워홀 등의 팝아트의 흐름은 미니멀리즘의 흐름과는 달리 리얼리즘 또는 환영주의적 흐름이다. 미니멀리즘의 흐름이 재현에 대응하여 추상 작업을 계속해왔고 결국 회화를 완전히 포기하기에 이르렀으며, 이 흐름은 개념미술, 신체미술, 행위미술, 장소-특정미술 등으로 이어졌다. 반면에 팝아트는 포토리얼리즘, 차용미술 등으로 이어져왔다. 물론 이 두 흐름의 맞은편에는 형식미학적이고 표현주의적 미술의 흐름이 자리 잡고 있으며, 시뮬레이션회화와 상품조각으로 이어진다.

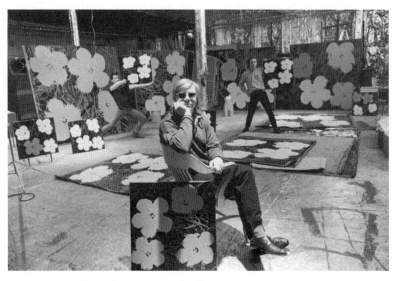

Andy Warhol with 'Flowers' at The Factory (1964)

앤디 워홀의 미술은 이 갈림길의 길목에 위치한다고 볼 수 있을 것이다. 앤디 워홀의 1960년대 초반의 실크 스크린 작업에서 나타난 이미지들은 "미국에서의 죽음(Death in America)"을 표현한 것이거나 상품-기호들의 이미지를 수열성(seriality)으로 표현한 것이다. 앤디 워홀은 자신의 이름을 딴 '앤디 워홀 팩토리'라는 공방을 운영하며 작품 활동을 지속했다.

이러한 일련의 예술적 흐름을 팝아트로 명명한 비평가는 영국의 로런스 앨러웨이(Lawrence Alloway)다. 그는 1954-55년 겨울과 1957년 사이의 언젠가 영국의 인디펜던트 그룹회원들과의 토론 중에 이 용어를 사용했었다고 회고한다. 로런스 앨러웨이가 보기에 영국에서 팝아트의 시작을 알렸던 서막은 화가 프랜시스 베이컨(Francis Bacon)이 에이젠슈타인의 영화 〈전함 포템킨〉에서 부러진 안경을 쓰고 눈에 상처를 입은 채 울부짖는 한 간호사의 얼굴이 클로즈업되는 장면의 사진을 차용한 작품에서 비롯되었다고 보았다. 이후 사진의 요소가 미술작품의 주요 소재가 되고 논의의 대상이 되었다는 점을 지적한다. 베이컨이 팝아티스트는 아니었을지라도 사진 요소를 인용하거나 부분적으로 변용시키는 방법이 팝아트 발전에 중요한 역할을 하였다는 것이다.

프란시스 베이컨, 〈Study for the Nurse in the Film "Battleship Potemkin"〉, 1957.

로런스 앨러웨이가 회고하기에, 1955년 리처드 해밀턴(Richard Hamilton)의 주관으로 〈인간 기계 그리고 운동(Man Machine and Motion)〉전이 런던의 현대미술관(ICA)에서 열렸는데, 이 전시회에서는 20세기에 폭발적으로 전개된 시각적인 요소들을 연구했고 놀라운 이미지들의 근원을 만들어 냈다는 것이다. 로런스 앨러웨이는 해밀턴이 이 전시에서 사진을 기록 용도뿐만 아니라 인간적 사실에 근거한 판타지로 다룸으로써 인간과 기계의 밀접한 관계에 대해 탐구했다고 평가한다.

그러나 로런스 앨러웨이는 영국의 팝아티스트들이 역사적으로 기민했으나 단순함에 대한 두려움으로 충분히 다양하고 풍부한 양식을 재현하지는 못한 것 같다고 평가한다. 이의 원인으로 그는 영국인의 성향을 지적한다. 아이디어를 수정하고 신중하게 동화시키며 힘의 균형을 맞추고 완전한 결정을 뒤로 미루는 영국인의 성향을 미국의 팝아트와 다른 영국 팝아트의 한계의 원인으로 지적하고 있다.[244]

1956년 화이트 채플 아트 갤러리에서 개최된 〈이것이 내일이다〉전에서 전시된 리처드 해밀턴의 작품 〈도대체 무엇이 오늘의 가정을 그토록 다르고 매력적으로 만드는가?(Just what is it that makes today's homes so different, so appealing?)〉는 광고문구나 파편화된 이미지로 이루어진 제2차 세계대전 이후의 소비문화를 심리학적이고 팝아트적으로 패러디하고 있다. 팝-페니스와 장식된 가슴의 이미지는 사적인 공간과 공적인 영역의 구분을 제거하는 상품과 미디어의 이미지와 중첩된다. 부재중인 집주인이 벽 가운데 액자에서 감시하는 듯하다. 해밀턴의 작품에서 보이듯, 성적이고 상품적인 물신주의와 테크놀로지

244) 로런스 앨러웨이, 「영국 팝 아트의 전개」 참고. 루시 R. 리퍼드 외, 『팝 아트』, 정상희 옮김, 2011, 시공사, pp.29-76.

적 물신주의는 영국 인디펜던트 그룹의 예술적 주제였던 것이다.

리처드 해밀턴, 〈도대체 무엇이 오늘의 가정을 그토록 다르고 매력적으로 만드는가?(Just what is it that makes today's homes so different, so appealing?)〉, 1956.

2. 팝아트를 시뮬라크라로 독해하는 방식

장 보드리야르(Jean Baudrillard, 1929-2007)는 논문 「팝: 소비의 예술?(Pop: An Art of Consumption?)」(1970)에서, 팝아트를 기호와 소비의 논리에 근거한 현대예술의 한 형식이며 그 자체가 순수 소비대상으로서 유행의 산물에 불과한 것으로 보고 있다. 즉 팝아트를 소비의 예술로 보고 있다. 그는 팝아트에 대하여 미술 작품이 상품-기호의 정치경제학에 완전히 통합되는 것으로 파악한다. 장 보드리야르의 '소비의 논리'에 따르면, 사물의 본질이나 사물의 의미작용이 더 이상 이미지보다 특별히 우월하지 않다는 것이다.

> 팝 이전의 모든 예술은 '심층적인' 세계상이라는 것에 근거한 데 반해, 팝은 기호의 내재적 질서에 동화하려고 한다. 즉, 기호의 산업적 대량생산, 환경전체의 인위적 인공적 성격, 사물의 새로운 질서의 팽창해버린 포화상태, 아울러 그 교양화된 추상작용에 동화하려고 한다고 말해도 좋을 것이다.[245]

장 보드리야르는 다음과 같이 반어법적으로 질문한다. 결론은 그렇다는 것이다.

> 팝은 사물의 이 전면적인 세속화의 '실현'에 성공하고 있는가? 과거의 모든 회화의 매력이었던 '내면의 빛'이 조금도 남아 있지 않은 만큼 철저한 외재성을 특징으로 하는 새로운 환경의 '실현'에 성공하고 있는 것인

245) 장 보드리야르, 『소비의 사회』, 이상률 옮김, 1999, 문예출판사, p.182.

가? 팝은 성스러움을 상실한 깃에 대한 예술, 즉 조작에만 근거하는 예술인가? 아니면 그 자체가 성스러움을 잃어버린 예술, 즉 사물을 창조하는 것이 아니라 생산하는 예술인가?[246]

앤디 워홀, 〈210 Coca Cola Bottles〉, 1962.

장 보드리야르가 보기에 팝이 의미하는 것은 원근법과 이미지에 의한 상기작용의 종언이며, 증언으로서의 예술의 종언이며, 창조적 행위의 종언이고 예술에 의한 세계의 전복 및 저주의 종언이다. 또한 팝은 '문명'세계에 내재하는 것뿐만 아니라 이 세계에 전적으로 편입되는 것을 목적으로 하고 있으며, 문화 전체로부터 영화(榮華)와 문화의 기반

246) 위의 책, p.182.

마저도 추방하려고 하는 초월적이고 미친 듯한 야망이 팝에 있다는 것이다. 하나의 이데올로기가 존재하는 것일지도 모른다는 것이다.

장 보드리야르는 "팝은 아메리카 예술이다."라는 것과 "그들이 상업적으로 성공을 거두고, 이 성공을 부끄럼 없이 받아들이고 있다."라는 것에 대하여 비난할 수는 없다고 그 이유를 다음과 같이 역설적으로 언급한다. 첫째로, 소비사회가 자신이 만들어낸 신화 속에 빠져서 자기 자신에 대하여 비판적인 시각을 갖지 못하고 소비 사회의 정의 그 자체에서 그러한 사태가 생기고 있는 이상, 팝아티스트들이 '공장의 조립라인에서 막 나온' 기성의 기호로서 신화적으로 기능하는 사물을 실제로 눈에 비치는 그대로 그리기 때문에, 그러한 현상이 아메리카적이라면 그것은 현대문화의 논리 그 자체이므로 "팝은 아메리카 예술이다."라는 것을 비난할 수는 없다는 것이다. 둘째로, 19세기 말 이래로 회화 역시 작품에 표현된 재능과 초월성에도 불구하고 서명된 사물로서 상품화되었다면, 팝아트는 회화의 대상과 사물로서의 회화를 화해시켰다는 것이다. 팝은 사물에 대한 편애, 상표가 부착된 사물 및 식료품의 무한한 형상화를 통해서 '서명이 소비되는 사물로서의 예술이라는 독자적인 지위'를 추구한 최초의 예술이라는 것이다.

간단히 말하면 팝의 이데올로기는 완전히 혼란되고 있는데, 눈에 보인 사물들의 단순한 나열(소비사회의 인상파와 같은 것이다)로 이루어진 일종의 행동주의에, 자아와 초자아를 벗기고 주변세계의 '무의식'을 재발견하려는 선(禪) 및 불교의 몽롱한 신비주의가 부가된 것으로 생각된다. 이 기묘한 혼합물도 역시 아메리카적인 것이다![247]

247) 위의 책, p.186.

장 보드리야르는 앤디 워홀을 시뮬라크르적으로 독해(simulacral reading)한다. 앤디 워홀은 말한다. 그의 예술제작이론이다. "캔버스는 이 의자나 저 포스터와 똑같이 완전히 일상적인 사물이다. 현실은 매개물을 필요로 하지 않는다. 현실을 환경에서 떼어내어 캔버스 위에 놓기만 하면 된다." 그러나 장 보드리야르는 앤디 워홀이 예술을 소멸시키려 한다고 본다. 일상성의 본질도 평범함의 본질도 존재하지 않는 이상 일상성의 예술도 존재하지 않는다는 것이다. 일상성이라는 것은 반복 속에서의 차이일 뿐이라는 것이다. 앤디 워홀은 "나는 기계가 되고 싶다."라고 말한다. 예술 제작 행위에 대한 언급이다. 이에 대하여 장 보드리야르는 "예술에 있어서 기계적이라는 것을 자부하는 것만큼 나쁜 오만은 없으며, 본인의 의사와는 상관없이 창조자의 지위를 누리는 자에게서는 대량생산의 기계적인 동작에 몸을 맡기는 것만큼 부자연스러운 태도는 없다."라고 비판한다. 그러나 그는 앤디 워홀이나 팝아티스트들의 불성실함을 비난할 수는 없다고 본다. 이들의 일관된 요구는 예술의 사회적 문화적 정의라는 문제에 부딪히지 않을 수 없는 무력감을 드러내는데, 이 무력감이야말로 팝아티스트들의 이데올로기적인 표현이라는 것이다. 팝아티스트들이 자신들의 활동으로부터 성스러움을 추방하려고 하면 할수록 사회는 그들을 신성화한다는 것이다.

장 보드리야르는 앤디 워홀의 작품 〈버밍햄 인종폭동(Race Riot)〉(1964)을 독해한다. 린치의 광경을 실크스크린에 인쇄한 이 작품은 어떤 현실을 상기시키는 것이 아니라 매스컴의 힘에 의해 3면 기사 및 저널리스틱한 기호로 변질한 린치를 전제하고 있다는 것이다. 이 기호가 실크스크린에 의해 다른 곳에 형상화된다. 분할, 분열, 추상 및 반복의 도식이 그림이라는 것이다.

장 보드리야르는 팝아트를 "차가운 예술이다."[248]라고 말한다. 미적 도취, 감정적 또는 상징적 합일을 요구하는 것이 아니라 일종의 추상적 연관(involvement), 도구에 대한 호기심을 요구한다는 것이다. 팝아트는 관람자들에게 도덕적이며 동시에 외설적인 미소를 일으킨다는 것이다. 그것은 기꺼이 공범자적 성격을 가진 미소로 소비사회의 체계에서의 '어떤 미소'이고 이 미소마저도 소비될 수밖에 없는 기호가 되고 있다는 것이다. 이 차가운 미소에서는 어디까지가 유머의 미소이고 어디까지가 상업주의의 공범적인 미소인지 더 이상 구별할 수 없으며, 팝아트가 불러일으키는 미소는 결국 팝아트의 애매한 성격의 집중적 표현으로 그것은 비판적인 거리(distance)의 미소가 아니라 공범자의 미소라는 것이다.

롤랑 바르트(Roland Barthes, 1915-1980)도 앤디 워홀의 팝아트를 시뮬라크라한 방식으로 읽는다. 그는 「미술, 그 오래된 것(That Old Thing, Art)」(1980)에서 팝아트에 대해 언급하고 있다.

248) 여기에서 장 보드리야르가 언급하는 '차가운'이라는 표현은 마셜 매클루언(Marshall McLuhan)이 『미디어의 이해』(1964)에서 언급한 '뜨거운 미디어와 차가운 미디어'에서 가져온 맥락으로 파악된다. '뜨거운'이란 단일한 감각을 고밀도로 확장시키는 데이터로 가득 찬 상태를 의미한다. 따라서 이용자의 참여도가 낮은 미디어이다. 즉 데이터가 많으므로 보충할 것이 상대적으로 적다는 의미이다. 따라서 '차가운'은 '뜨거운'에 대한 상대적인 의미에서의 용법이다. '차가운-뜨거운'을 예를 들어 짝짓는다면, 전화-라디오, TV-영화, 만화-사진, 상형(표의)문자-알파벳, 세미나-강의, 대화-책, 돌도끼-쇠도끼 등으로 짝짓기가 가능할 것이다. 마셜 매클루언은 다음과 같이 언급한다. "우리 서구인들은 심층적 개입과 통합적 표현을 특성으로 하는 차가운 것과 원시적인 것에서 전위적인 요소를 발견한다." 마셜 매클루언의 이 언급은 내가 보기에 본질론적인 것보다도 생성론적인 것이 차가운 것이라는 의미로 독해된다. 따라서 20세기에 들어서서 전개된 철학과 예술의 흐름에서 생성론적인 흐름, 즉 니체의 사도들로 계보화할 수 있는 흐름을 전위적인 흐름으로 이해할 수 있다고 본다. 이렇게 보았을 때, 20세기의 담론들이 왜 이렇게 흘러왔는지에 대한 이해가 가능할 것이다. 이것은 이전의 관념론적이고 이원론적인 르네 데카르트-헤겔적 사유에 대한 비판의 맥락에서 흘러온 것이라고 볼 수 있다. 마셜 매클루언, 『미디어의 이해』, 김상호 옮김, 2012, 커뮤니케이션북스, pp.58-80. 참고.

대부분의 백과사전류를 개괄해볼 때, 1950년대 동안 런던현대예술연구소(The London Institute of Contemporary Arts)의 일군의 예술가들은 당시의 대중문화의 옹호자가 되었다. 이 팝문화는 연재만화, 영화, 광고, 공상과학, 팝뮤직 등이다. 이 다양한 현상들은 소위 미학적인 것으로부터 산출된 것이 아니라 전적으로 대중문화로부터 산출되었으며 예술에 전혀 참여하지도 않았고, 단지 어떤 예술가들과 건축가들과 작가들이 그것들에 관심을 보였을 뿐이고, 대서양을 건너서 이 생산물들은 예술의 경계를 압박하여 일군의 미국예술가들에 의해 수용되고, 더 이상 존재를 구조화하지 않고 단지 대상을 지시하는 예술작품이 되었다. 원본은 단지 인용으로 전시되었다. 우리가 알고 있듯이 팝아트는 이 긴장의 영원한 전당이 되었다. 한편으로 당시의 대중문화는 예술과 경쟁하는 혁명세력으로 나타나고, 다른 한편으로 예술은 제사회의 경제로 회귀하는 구세력으로 현재화한다. 두 목소리가 있다.—한쪽에서는 "이것은 예술이 아니야"라고 말하고, 동시에 다른 쪽에서는 "나야말로 예술이지"라고 말한다.[249]

249) 원문은 다음. As all encyclopedias remind us, during the fifties certain artists at the London Institute of Contemporary Arts became advocates of the popular culture of the period: comic strips, films, advertising, science fiction, pop music. These various manifestations did not derive from what is generally called an Aesthetic but were entirely produced by Mass Culture and did not participate in art at all; simply, certain artists, architects, and writers were interested in them. Crossing the Atlantic, these products forced the barrier of art; accommodated by certain American artists, they became works of art, of which culture no longer constituted the being, merely the reference: origin was displaced by citation. Pop Art as we know it is the permanent theater of this tension: on one hand the mass culture of the period is present in it as revolutionary force which contests art; and on the other, art is present in it as a very old force which irresistibly returns in the economy of societies. There are two voices, as in a fugue—one says "This is not Art", the other says, at the same time "I am Art." Roland Barthes, "That Old Thing, Art" Roland Barthes, *Post—Pop*, ed. Paul Taylor (Cambridge: MIT Press, 1989).

롤랑 바르트가 보기에, 팝아트는 가치를 전복시킨다. "네가 숭배해왔던 것에 열광하고, 네가 열광하던 것을 숭배하라."(Burn what you have worshiped, worship what you have burned.)는 것이다. 팝아트의 시도는 기의(signifié, 시니피에)를 폐지하고 기표(signifiant, 시니피앙)만을 남긴다. 이러한 기표는 끊임없이 확장된다. 표면에서 표면으로 흔적을 남기고 계속 미끄러진다. 앤디 워홀은 실크스크린 작업을 통해 상품 기호의 반복, 사건기사 사진의 반복, 대중적 스타 사진의 반복을 작품화한다. 동일한 이미지 혹은 약간의 색상의 변화를 주는 시리즈이다. 시뮬라크라의 유희를 추구하는 것이다. 롤랑 바르트는 다음과 같이 이어서 말한다.

> 팝아트의 목적(이것이야말로 진정 언어의 혁명인데)은 은유나 환유에 있지 않고, 그것은 자신을 그것의 근원이나 배경으로부터 잘라내어 드러낸다. 특히 팝아티스트는 그의 작품의 배후에 있지 않다. 아무런 깊이도 없다. 그는 단지 그의 작품의 표면일 뿐이다. 기의나 의도는 어디에도 없다.[250]

3. 팝아트를 지시적 관점으로 보는 방식

뉴욕대 순수미술연구소(IFA) 교수인 토마스 크로(Thomas Crow)는

250) 원문은 다음. Pop Art's object(this is a true revolution of language) is neither metaphoric nor metonymic; it presents itself cut off from its source and its surroundings; in particular, the Pop artist does not stand behind his work, and he himself has no depth: he is merely the surface of his pictures: no signified, no intention, anywhere. 위의 책, pp.25-26.

앤디 워홀의 팝아트를 지시적 관점(referential view)에서 본다. 여기에 서 지시적(referential)이라는 의미는 앤디 워홀의 실크스크린 작품 속 에서 "고통과 죽음의 실재"를 발견할 수 있고, 그의 작품은 "진실 말하 기와 제도비판", "상품기호의 소비에 대한 폭로"로 독해할 수 있으며, 그의 작품이 이러한 의미를 지시한다는 것이다. 이러한 토마스 크로의 견해는 그의 논문 「토요일의 재난: 초기의 워홀에 존재하는 흔적과 지 시(Saturday Disasters: Trace and Reference in Early Warhol)」(1987)에 서 주로 개진되고 있다. 토마스 크로는 포스트구조주의자들에 의해 진 행된 앤디 워홀에 대한 시뮬라크라적인 시각의 비평을 비판한다.

토마스 크로는 앤디 워홀을 보는 기존의 시각이 "유명한 선언과 개 인적 전기, 사회문화적 환경의 표상이 만들어낸 결과물로서의 워홀"로 "작가의 이미지 선택과 표현에 있어서의 비인간성, 매체로 가득한 현 실, 그에 직면한 작가의 수동성, 작품에 대한 분명한 작가 목소리의 보 류" 등 제한된 시각에 따른 것으로 본다. 이러한 시각은 앤디 워홀 자 신의 다음과 같은 음성에서도 드러난다는 것이다. "나는 모두 비슷하 게 생각하기를 바라요. … 나는 모두 기계가 되어야만 한다고 생각해 요."251) 그러나 토마스 크로는 앤디 워홀에 대한 평가는 반드시 시각적 인 평가에 근거해야 한다고 주장한다. 그래야만 앤디 워홀의 작품에서 보다 복합적이고 비판적인 의미를 찾아볼 수 있다는 것이다.

첫째로, 앤디 워홀은 마릴린 먼로, 엘리자베스 테일러, 재클린 케네디 등 세 여인을 이미지로 한 초기 초상화 실크스크린 작업에서 "상품 교 환의 붕괴를 극화"시켜서 "욕망의 보유자로서의 대량 생산된 이미지를 고통과 죽음이라는 실제 속에서 그 부적합성을 노출"시켰다는 것이다.

251) 스웬슨과의 인터뷰. Andy Warhol, Interview with Gene Swenson, *Art News*, 1963.

1962년에 제작된 이 〈마릴린 이단화〉는 해결되지 않은 현존과 부재, 삶과 죽음의 변증법을 드러내고 있다는 것이다. "왼쪽은 기념적인 것으로 색채와 삶의 생동감이 구축되어 있다. 그러나 항상 동일한 2차적인 마스크가 포착하지 못하는 덧없는 느낌을 훨씬 더해준다. 왼쪽 패널의 규칙성과 획일성에 반하여, 오른쪽은 표면 아래의 비획일적이면서 이해하기 힘든 자취를 공공연히 보여줌으로써 주체의 부재를 드러낸다."[252] 세 여인에 대한 이미지는 "포토 실크스크린 양식"이라는 공통점과 함께 "죽음의 위협이나 실재성"을 지시한다는 것이다.

252) 토머스 크로, 『대중문화 속의 현대미술』, 전영백 옮김, 아트북스, 2005, p.82.

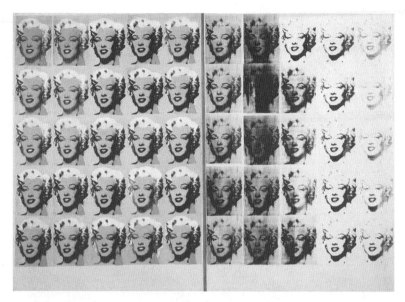

앤디 워홀, 〈마릴린 이단화(Marilyn Diptych)〉, 1962.

앤디 워홀, 〈Liz #5〉, 1963.

앤디 워홀, 〈16 Jackies〉, 1964.

둘째로, 작품 〈참치 재난〉(1963)에서는 참치 통조림을 먹고 사망한
두 희생자의 사진이 반복되는 참치 통조림 이미지 아래 역시 반복하
여 나타내고 있다. 토머스 크로는 워홀의 이 작품을 "식품의 안전성

이라는 약속을 저버린 비극적 사건을 공감"하려는 맥락으로 독해하며 상품-기호의 소비라는 팝 이미지와는 명백히 다른 맥락이라고 주장한다.

앤디 워홀, 〈참치 재난(Tunafish Disaster)〉, 1963.

또한 토머스 크로는 앤디 워홀이 〈전기의자〉, 〈버밍햄 인종폭동〉, 〈자살〉 등의 작품에 "재난(Disaster)"이라는 공동 제목을 붙여 그의 실크 스크린 작품들에서 "미국인의 정치적 삶에 드러나 있는 상처"에 주목한 것이라고 주장한다. 〈전기의자〉는 격렬한 죽음이라는 잔인한 사실이 당시의 정치적 맥락으로 들어오는 지점이라는 것이다. 토머스 크로는 이 작품을 사형제도 폐지를 주장하는 것으로 독해한다. 〈버밍햄의 인종폭동〉은 1963년도 미국 남부에서의 격렬했던 시민권 운동을 의미한다는 것이다.

앤디 워홀, 〈Birmingham Race Riot〉, 1964.

앤디 워홀, 〈전기 의자(Electric Chair)〉, 1963.

앤디 워홀, 〈자살(Suicide)〉, 1963.

4. 팝아트를 외상적 리얼리즘으로 읽는 방식

프린스턴대 현대미술사 교수인 할 포스터는 팝아트의 이미지를 지

시적으로 독해하거나 시뮬라크라한 것으로 독해히는 것을 비판직으로 검토한다. 그가 보기에, 팝아트를 지시적으로 독해한다는 것은 이미지가 그 지시대상, 즉 도상학적 주제나 세계내의 실제 사물과 결부되어 있다는 시각이며, 팝아트를 시뮬라크라한 것으로 독해한다는 것은 이미지란 단지 다른 이미지를 재현하는 것으로 모든 재현형식들을 자기지시적인(auto-referential) 약호들로 보는 시각이라는 것이다. 할 포스터는 앤디 워홀의 1960년대 초반의 "미국에서의 죽음(Death in America)"의 이미지에 비추어 팝아트를 외상적 리얼리즘(traumatic realism)의 맥락에서 다음과 같이 독해한다.

> 나는 두 투사가 똑같이 설득력이 있다고 생각한다. 그러나 그 양자가 모두 옳은 것일 수는 없다... 아니면 혹시 가능한가? 과연 우리는 "미국에서의 죽음"의 이미지들을 지시적이면서 또한 시뮬라크라한 것으로, 비판적이면서 또한 무관심한 것으로 해석할 수 있는가? 내 생각에, 우리는 반드시 그래야만 하며, 그 이미지들을 제3의 방식, 즉 외상적 리얼리즘(traumatic realism)이라는 견지에서 읽는다면 그렇게 할 수 있다.[253]

할 포스터는 앤디 워홀의 페르소나, 즉 "나는 기계가 되고 싶다."라는 말을 충격 받은 주체가 모방적 방어로 그에게 충격을 준 본성을 취하는 맥락에서 읽는다. 또한 "누군가가 그랬는데, 내 삶이 나를 지배해왔다는 거예요. 나는 그 생각이 마음에 들었어요."라는 말을 수열적 생산과 소비의 사회에 의해 작동되는 반복에의 강박을 선제 포용하는(preemptive embrace of the compulsion) 것으로 읽는다.

253) 핼 포스터, 『실재의 귀환』, 이영욱 · 조주연 · 최연희 옮김, 2003, 경성대학교출판부, p.208.

할 포스터는 앤디 워홀의 "나는 몇 번이고 거듭거듭 정확하게 똑같이 되는 것들을 좋아한다."라는 말과 그의 팝아트 이미지에서 보이는 반복(repetition)을 충격 받은 주체성의 강박적인 반복으로 독해한다. 외상(外傷, trauma)의 의미를 회피하려는 격리와 동시에 그 의미를 찾아내고자 하는 개방이 외상의 감정적 영향에 맞선 방어와 더불어 그런 감정적 영향의 산출이 함께 이루어지는 것으로 독해한다.

할 포스터는 자크 라캉의 외상 이론에 근거하여 앤디 워홀의 팝아트를 독해한다. 트라우마는 실재(the real)와의 어긋난 만남이다. 그러기에 실재는 재현될 수 없다. 그것은 단지 반복(Wiederholen)될 뿐이다. 반복은 이 트라우마, 이 실재를 가리면서 가리킨다.(screen and point) 이 지점에서 실재는 반복의 스크린을 파열(rupture)시킨다. 이 파열은 이미지에 의해 건드려진(touched) 주체의 지각과 의식 사이에서 일어나는 파열이다. 이 파열은 실재와의 만남인데, 이것을 자크 라캉은 투셰(tuché)라고 부르고,[254] 롤랑 바르트는 푼크툼(punctum)이라고 부른다.[255]

254) 아리스토텔레스의 저서 『피직스(physics)』에 따르면, 투셰(tuché)는 어떤 선택적인 행위에 의해 우연히 목적이 실현되는 경우의 원인을 가리키고, 오토마톤(automaton)은 목적이 실현되지 않은 경우의 원인을 가리킨다.(Aristotle, *Physics*, translated by R. P. Hardie and R. K. Gaye, Kessinger Publishing, pp.30~35.) 자크 라캉이 이 용어들을 독해하여 인용하는데, 그는 오토마톤을 자동적으로 펼쳐지는 기표의 연쇄 작용인 상징적 질서와 관련시키고 투셰를 이 연쇄를 단절시키는 파열적 만남의 순간과 연관시킨다.

255) 롤랑 바르트는 그의 저서 『카메라 루시다』에서 사진에서의 스투디움(studium)과 푼크툼(punctum)을 명명하면서 구분한다. 스투디움은 나른하고 잡다한 흥미이며 분별없는 취향 따위의 지극히 넓은 영역이다. 그것은 사랑하기에 속하는 것이 아니라 호감 갖기에 속하며, 막연하고 매끈하고 무책임한 흥미와도 같은 것이다. 스투디움은 그것을 만드는 사람들과 소비하는 사람들 사이의 계약과 같은 문화에 속한다. 이에 반하여 푼크툼은 찌름, 작은 구멍, 작은 반점, 작은 흠이며 또한 주사위 던지기이다. "사진의 푼크툼은 그 자체가 나를 찌르는 (또한 나를 상처입히고 주먹으로 때리는) 이 우연이다." 롤랑 바르트, 『카메라 루시다』, 조광희 역, 열화당, 1986, pp.31~32. 참고.

앤디 워홀, 〈White Burning Car III〉, 1963.

 할 포스터는 앤디 워홀의 실크스크린 작품들에서 푼크툼을 찾아내는
데, 〈불타고 있는 흰색 차 III(White Burning Car III)〉(1963)에서의 푼
크툼은 행인의 무관심에 있다고 본다.

충돌사고의 희생자가 전신주에 꼼짝없이 매달려 있는데, 이에 대한 저런 무관심은 그 자체로도 충분히 나쁘지만, 그런 무관심의 반복은 화를 치솟게 하는 것이다. 그런데 이는 워홀에게서 푼크툼이 작동하는 일반적인 방식을 가리킨다. 즉, 워홀에게서 푼크툼은 내용을 통해서보다는 기법을 통해서, 특히 실크스크린의 과정, 즉 이미지들을 미끄러지게 하고, 줄무늬가 들어가게 하고, 바래게 하거나 비워놓고, 반복하고, 색을 입히는 과정에서 나타나는 "떠도는 섬광"을 통해서 더 많이 작용을 하는 것이다.[256]

할 포스터는 〈앰블런스 재난(Ambulance Disaster)〉(1963)에서의 푼크툼은 아래 이미지에서 죽 뜯겨나가 여성의 머리를 지워버리는 부분에서 생겨난다고 본다. 이미지의 반복에서 오는 터트림(popping)에서 있다고 본다. 색의 겹침을 어긋나게 한다거나 색을 씻어내 바래게 하는 것은 실재와 우리의 어긋난 만남에 대한 시각적인 등가물 구실을 한다는 것이다. 앤디 워홀의 이러한 터뜨리기는 우연적인 것처럼 보이지만 반복적이고 자동적이다. 앤디 워홀은 우연과 테크놀로지의 연관으로 시각적 무의식을 정교하게 발전시킨다는 것이다. 1930년대 발터 벤야민이 이 시각적 무의식이라는 용어를 만들어 사진과 영화에 대한 반응을 기술했다면, 앤디 워홀은 1960년대에 매스미디어와 상품-기호들이 범람하는 전후 스펙터클 사회에 대한 반응으로 이 개념을 업데이트했다는 것이다.

256) 핼 포스터, 『실재의 귀환』, 이영욱 · 조주연 · 최연희 옮김, 경성대학교출판부, 2003, p.213.

앤디 워홀, 〈앰블런스 재난(Ambulance Disaster)〉, 1963.

할 포스터가 보기에, 이러한 워홀의 초기 이미지들에서 우리는 텔레비전, 『라이프』, 『타임』의 시대에 꾸는 꿈같은 것을 본다는 것이다. 부언하자면, 워홀의 초기 이미지들에서 우리는 이미 들이닥친 재난에 대비가 되어 있는 충격의 희생자들로서 꾸는 악몽 같은 것을 본다는 것이다. 왜냐하면 워홀은 이러한 스펙터클이 깨지는 순간들(케네디 암살, 먼로의 자살, 인종차별적 공격, 자동차 사고), 그것도 앞으로 계속 더 크게 깨질 일밖에는 없는 그런 순간들을 선택하기 때문이라는 것이다.[257]

5. 이미지와 스크린

자크 라캉은 「선과 빛(The Line and the Light)」을 주제로 한 세미나에서 15세기 말부터 17세기 말까지 화풍을 지배했던 원근법에 대하여, 이 원근법을 거꾸로 사용하는 기법을 내보인다. 원근법은 "대상(Object)-이미지-기하학적 점(Geometral point)"으로 이어지는 삼각 도표이다. 이 원근법을 거꾸로 하면 어떻게 되는가? "빛의 점(Point of Light)-스크린-그림(Picture)"으로 이어지는 또 다른 삼각 도표가 된다. 자크 라캉은 이 두 개의 삼각 도표를 예시하면서 한스 홀바인(Hans Holbein, 1498-1543)의 작품 〈대사들〉에 대하여 약간 설명을 곁들인다. 평면적인 차원을 통해 우리는 주체가 어떻게 시각의 영역에 사로잡혀 그것에 의해 조정되는지를 살펴보려는 것이다.

257) 위의 책, pp.215-217.

원근법적 시점과 빛의 점(point of light)

응시의 구조에서의 응시-스크린-그림

자크 라캉, 「선과 빛」 도표

　아래의 홀바인의 작품 전경 아래에 떠 있는 물체는 무엇인가? 자크 라캉이 보기에 그 물체는 일부러 보이도록 함으로써, 즉 함정을 놓아 보는 사람인 우리를 붙잡기 위한 것이라는 설명이다. 그것이 주체인 우리로 하여금 말 그대로 그림 속으로 불려 들어가서 그 그림 속에 붙잡혀 있다는 점을 명백하고 독특하게 보여준다는 것이다. 이 물체의 비밀은 우리가 조금씩 왼쪽으로 물러나다 뒤로 돌아서는 순간 드러난다는 것이다. 해골이 드러난다! 이 그림은 이 해골의 형체를 통하여 우리 자신의 무(nothingness)를 나타낸다는 것이다. 즉 이 그림은 주체를 사로잡기 위해 시각의 평면적 차원을 이용하고 있으며 여전히 알 수 없는 욕망과의 관계를 보여준다는 것이다.

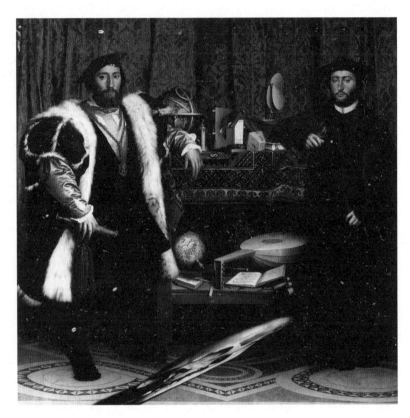

한스 홀바인, 〈대사들〉, 1533.

　자크 라캉은 여기에서 질문을 던진다. "그림 속에 사로잡혀 고정되어 있으면서 화가에게 무엇인가를 작동시키도록 촉구하는 욕망은 무엇인가?"[258] 시각의 영역에서 모든 것은 일종의 (그것도 아주 이상한 방식의) 덫이라는 것이다. 평면적인 시각은 공간 속에 있는 한 본질적

258) 자크 라캉, 「선과 빛(The Line and the Light)」, 『욕망이론』, 권영택 엮음, 문예출판사, 2012, p.232.

으로 결고 시각적인 것이라 할 수 없는 것이라는 설명이다. 즉 입방체라는 대상을 (본질적으로 시각적인 것이라 할 수 없는) 평면적인 평행사변형에 의존함으로써 인식하는 고전적 변증법은 일종의 속임수라는 것이다. 그렇다면 무엇이 본질인가? 그 본질은 직선이 아니라 발광점, 빛의 유희, 빛이 발산되는 원천인 빛의 점에 있다는 것이다.[259]

자크 라캉은 이어서 주체와 빛의 관계에 관한 하나의 사례를 제시한다. 이 이야기는 빛의 장소가 평면광학에 의해 규정되는 평면적인 장소 이외의 다른 곳에 존재한다는 점을 예시한다는 것이다. 라캉이 20대 초반의 연구시절에 만난 장(Jean)이라는 소년의 이야기이다. 당시 라캉이 머리를 식힐 요량으로 브리타니 항구에서 어부들과 함께 조그마한 배를 타고 바다로 나가 모험을 즐기려고 한 날의 경험이다. 그때 장(Jean)이 파도 표면에 떠다니는 정어리 통조림 깡통을 보고 "저 깡통이 보이죠? 보이세요? 그렇지만 그것은 당신을 보지 못하지요."라고 말한다. 그러나 라캉은 그 깡통이 자기를 빛의 점(point of light)에서 바라보고 있다고 느꼈다. 자크 라캉은 이 이야기의 구조를 눈과 빛의 자연적인 관계에서 찾는다.

나는 단순히 그러한 점의 형태, 즉 거기에서부터 원근법이 파악되는 기하학적 점에 위치해 있는 점의 형태가 아니다. 내 눈 속 깊은 곳에서 그림이 그려진다는 것은 의심의 여지가 없다. 확실히 그림은 내 눈 속에

259) 여기에서 자크 라캉은 빛에 대하여 설명을 덧붙인다. "빛은 직선으로 발산되지만 그것은 굴절되고, 확산되고, 넘치고, 채운다. 눈은 일종의 주발(bowl)일 뿐이다. 이 빛으로 인해 안구 주변에 전체적인 일련의 기관들, 기제들, 방어물들이 존재하게 된다. 홍채는 거리뿐만 아니라 빛에도 반응을 보인다. 또한 홍채는 안구 바닥에서 일어나고 있는 것들을 보호해야 하는데 어느 경우에는 이것들이 홍채에 의해 손상을 겪기도 한다. 눈꺼풀은 너무 밝은 빛을 접했을 때 먼저 깜박인다. 즉, 눈꺼풀은 찌푸림으로써 자신을 오무린다." 위의 책, p.234.

있다. 그러나 나, 나는 그림 속에 있다.[260]

빛이 나를 바라보고 그 빛에 의해 내 눈 깊은 곳에서 무엇인가가 채색되고 이 채색되는 것은 인상(impression)이며 미리 나를 위해 저만치 존재하는 것이 아닌 표현의 아른거림이라는 것이다. 이것은 나에 의해 결코 통제될 수 없는 매우 다양하고 애매모호한 영역의 깊이를 나타내며, 바로 이것이 나를 사로잡고 매순간 나를 유혹한다는 것이다.

자크 라캉은 여기에서 "스크린(screen)"에 대하여 설명하고 있다. 위의 도표 중 두 번째의 것에 대한 설명이다. 그림과 응시의 점을 대응시키는 것이 바로 스크린이라는 것이다. 스크린은 가로질러 갈 수 없고 불투명하기 때문에 평면적 시각적 공간과는 정반대의 역할을 한다는 것이다. 응시는 항상 "빛과 불투명의 유희"라는 것이다. 보석의 애매모호함은 항상 응시의 점에서 생겨난다는 것이다. 시각의 영역과 주체의 관계에서 볼 때, 그림에서 나는 스크린(간섭하는 기제)으로 나타나는데 이 스크린은 눈알 모양의 얼룩(반점)이라는 것이다.

자크 라캉은 「그림이란 무엇인가(What is a picture)」에서 시각의 영역에서의 대상a인 응시에 대해 언급하고 있다. 위의 두 개의 삼각 도표를 겹쳐서 설명한다. 시각의 영역에서는 응시가 외부에 존재하고 나는 보여지는 그림이라는 것이다.

이것은 주체가 시각의 영역에 편입될 때 나타나는 기능으로, 시각의 영

260) 위의 책, p.222. 라캉의 이 언급은 그의 논문 「선과 빛(The Line and the Light)」에서 어린 소년 장의 이야기를 하면서 설명하는 구절이다. 할 포스터는 "그러나 나, 나는 그림 속에 있다.(Mais moi, je suis dans le tableau.)" 부분에 대한 영역본(Sheridan)의 오역을 지적하면서 재번역하고 있다. 그래서 여기에서는 할 포스터가 재번역한 문장을 인용하였다.

역에서 나를 결정하는 것은 외부에 존재하는 응시이다. 나는 응시를 통해 빛으로 들어가며 이 응시로부터 빛의 효과를 얻는다. 응시는 빛을 구체화하고 나를 사진-찍는(photo-graph) 도구라고 할 수 있다.[261]

인간 주체 혹은 인간의 본질인 욕망의 주체만이 동물과 달리 이 상상계적인 상태에 전적으로 사로잡히지 않는다. 그는 상상계적인 관계 속에 자신을 집어넣는다. 그러면 주체는 어떻게 그럴까? 스크린의 기능을 분리시켜 그것으로 유희를 하는 한 주체는 상상계적인 상태에 전적으로 사로잡히지 않는다. 실제로 인간은 응시가 그 너머에 존재하는 가면으로 유희를 벌이는 방법을 알고 있다. 스크린은 이 유희에서 중개의 장소다.[262]

자크 라캉에 의하면, 이 응시는 해가 될 뿐만 아니라 난폭한 것으로서 그것을 먼저 무장 해제시키지 않는다면, 그것이 우리를 포박하고 심지어 우리를 해치는 어떤 힘이다. 그림 만드는 제스처는 응시의 이러한 포박을 사전에 포박하는 것이다. 따라서 그림 만들기(picture

261) 위의 책, pp.249-250.

262) 위의 책, p.251. 자크 라캉은 「정신분석 경험에서 드러난 '나' 기능형성자로서의 거울단계(The mirror stage as formative of the function of the I as revealed in psychoanalytic experience)」 논문에서 아이가 거울 속에 비친 자신의 모습을 자신과 동일시하는 거울단계를 주체형성의 원형으로 제시한다. 이 거울단계는 완전한 의미의 동일화로 이해되며 동일화는 주체가 이미지로 나타났을 때 그에게 일어나는 '변화'라고 라캉은 설명한다. 이 거울단계의 '나'는 타자와의 변증법적 동일시에 의해 객관화되기 이전이며 언어가 그 보편구조 속에서 주체기능을 부여하기 이전의 '나'이다. (위의 책, pp.40-51. 참고). 실재(the real)는 그 자체로서, 즉 상징계의 부정, 어긋난 만남, 주체가 잃어버린 주체의 작은 부분으로서의 잃어버린 대상a이다.

making)는 악마를 쫓아내는 일이다. 그림은 응시를 진정시키며 응시의 손아귀에서 보는 자를 풀어준다. 이것이 미적 관조이다. 모든 미술은 응시의 길들임, 곧 길들여진 주사(dompte-regard)로서 응시의 길들임을 열망한다는 것이다.[263]

6. 외상적 환영주의 – 수퍼리얼리즘과 차용미술

할 포스터는 앤디 워홀의 팝아트를 외상적 사실주의로 독해하는 데 이어서, 리차드 에스테스(Richard Estes)의 수퍼리얼리즘과 리처드 프린스(Richard Prince)의 차용미술(appropriation art) 등, 일부 포스트 팝미술을 외상적 환영주의(traumatic illusionism)로까지 이어서 독해한다. 그는 자크 라캉의 정신분석학의 이론을 원용하여 독해한다. 할 포스터는 미니멀리즘과 다른 흐름으로서 모더니즘을 비판한 팝아트의 외상적 사실주의의 흐름이 외상적 환영주의의 맥락으로 이어졌다고 본다.

할 포스터는 자크 라캉이 언급하는 스크린을 문화적 제약, 즉 미술의 관례, 재현의 도식체계, 시각문화의 약호들과 관련 있는 것으로 독해한다. 또한 이미지를 이러한 제약을 보여주는 하나의 사례로 독해한다. 이 스크린은 주체를 위해 대상-응시를 매개하지만 또한 대상-응시로부터 주체를 보호하는 것으로 응시를 포획하여 하나의 이미지 속에서 길들인다는 것이다. 스크린은 그림의 점에 위치한 주체로 하여금

263) 다음을 참고. 헬 포스터, 『실재의 귀환』, 이영욱 · 조주연 · 최연희 옮김, 경성대학교출판부, 2003, pp.224-226.

빛의 점에 위치한 대상을 볼 수 있게끔 허용하는 것으로 이러한 스크린도 없이 빛의 점에 위치한 대상을 본다는 것은 응시에 의해 눈이 멀게 되거나 대상a, 즉 실재(the real)에 접하게 된다는 것이다. 따라서 응시가 주체를 사로잡는다고 하더라도 주체는 스크린을 통해서 응시를 길들인다는 것이다.

리처드 에스테스, 〈이중자화상〉, 1976.

할 포스터가 보기에 수퍼리얼리즘은 실재에 맞서는 속이기로서, 실재를 진정시킬 뿐만 아니라 또한 실재를 표면 뒤에 봉인할 것도 기약하는 미술이라는 것이다. 즉 실재를 외양(appearance) 속에 방부 처리할 것을 기약하는 미술이라는 것이다. 리처드 에스테스의 작품 〈이중자화상〉(1976)에서 볼 수 있듯이, 수퍼리얼리즘 미술은 외양의 리얼리티를 전달하려 한다는 것이다. 이것은 실재를 지연시키려는 것이며 실

재를 재차 봉인시키려는 것이다. 이 작품에서는 "우리는 무엇이 외부에 있고 무엇이 내부에 있는지, 무엇이 우리 앞에 있고 무엇이 뒤에 있는지 완전히 헷갈린 채로 식당의 유리창을 보게 된다."[264]

할 포스터에 의하면, 초현실주의가 반복이라는 외관의 양상을 띠는 "우연"으로 실재를 살짝 건드려서 터져 나오게끔 하려는 것임에 반하여 수퍼리얼리즘은 이 실재를 드러내려하기보다는 숨기려 한다고 본다.

> 따라서 그것은 재현적 깊이에 맞서서뿐만 아니라 외상적 실재에 맞서서도, 상품 세계로부터 도출된 기호들과 표면들의 층들을 단호하게 주장한다. 그러나 이 실재를 덮어버리려고 노심초사하는 이 같은 조치는, 그럼에도 불구하고, 실재를 가리킨다. 그래서 수퍼리얼리즘은 여전히 "응시에 의해 절망에 빠진 눈"의 미술로 남으며, 또 그러한 자포자기를 드러낸다. 그 결과, 수퍼리얼리즘의 환영은 눈속임으로서뿐만 아니라 응시의 길들임, 즉 외상적 실재를 피하는 보호막으로서도 실패한다. 말하자면, 수퍼리얼리즘은 우리에게 실재를 상기시키지 않는 데에 실패하며, 이 점에서 역시 외상적이다. 즉 수퍼리얼리즘은 외상적 환영주의 (traumatic illusionism)인 것이다.[265]

시뮬라크르 버전의 차용미술(appropriation art)은 기호들이 범람하고 표면들이 유동하며 관람자를 에워싼다는 점에서 수퍼리얼리즘과 닮은 것처럼 보인다. 그러나 수퍼리얼리즘이 회화에 이로운 환영주의와 같

264) 위의 책, p.229.
265) 위의 책, p.232.

은 가치를 활용하고 복제가능성 같은 가치를 배제한다면, 반면에 차용 미술은 사진의 환영주의를 내파지점까지 몰고 간다.

리처드 프린스, 〈Untitled(sunset)〉, 1981.

리처드 프린스의 〈무제(일몰)〉(1981)은 휴가여행 광고 사진의 재생 사진이다. 그는 이러한 광고의 수퍼리얼리즘적인 모습을 조작해서 외 양이라는 의미에서 탈실재화되지만 욕망이라는 의미에서 실재화되는 지점에 이르도록 한다. 한 남자가 한 여자를 물 밖으로 들어 올리고 있 는데 마치 치명적인 에로틱한 열정의 치명적인 발산으로 살갗은 검 게 그을린 듯 보인다. 휴가 장면의 상상적인 쾌락은 철저히 죽음과 뒤 섞인 욕망의 실재적인 황홀경에 의해 대체됨으로써 외설적인 것(the obscene)으로 되어버린다.

10장

기호와 예술

ART AND TECHNOLOGY

이미지와 기호가 지시하는 그 무엇이 있는가? 시니피앙(기표)과 시니피에(기의)는 무엇인가? 기표는 대상(개념)을 지시하는가? 기표보다 기의가 우선인가? 아니면 기표가 우선인가? 더 나아가 기의라는 것은 있는가? 이러한 질문들이 예술에서 의미하는 것은 무엇인가? 모더니즘적인 사유와 포스트모더니즘적 사유의 경계에 이러한 질문들이 있다. 포스트모더니즘적 사유는 기의를 괄호 치거나 더 나아가 아예 초월적 기의의 부재를 주장한다. 기표들의 유희를 말하는 것이다. 따라서 우리가 포스트모더니즘 예술을 고찰할 때, 그 근저에 흐르는 철학적 담론들을 살펴보아야 한다. 자크 라캉은 페르디낭 드 소쉬르의 언어학을 비판적으로 독해하면서 지그문트 프로이트가 꿈의 해석에서 분석한 무의식을 전면으로 끌어올린다. 자크 데리다는 초월적 기의의 부재를 선언한다. 포스트모던 예술의 난해성은 이 경계 지점에 대한 특별한 독해를 요청한다.

1. E. H. 곰브리치 – 기호에 대한 이해

E. H. 곰브리치(Ernst Gombrich, 1909-2001)는 『예술과 환영』(1959)의 제6판(2001)에서, "이미지와 기호"를 제목으로 한 서문을 덧붙인다. 20세기를 살아온 한 미술사학자의 말년의 글인 셈이다. 그만큼 곰브리치가 미술사학자로서의 인생 후년에 이르러 기호학(semiotics)에 대한 정리가 필요했다고 느꼈을 것으로 짐작이 된다.

이 책의 서문에서 E. H. 곰브리치는 이 책의 제목인 "예술과 환영"이 "사람들에게 내가 환영주의적(illusionistic) 회화를 중시한다거나 심지어 옹호한다."는 오해를 불러일으켰음을 깨닫게 되었다고 회고한다. 그러나 부제인 "회화적 재현의 심리학적 연구(A Study in the psychology of Pictorial Representation)"에는 그와 같은 오해의 소지가 없다고 부가하여 언급하고 있다.

> 그 말 자체가 책의 내용을 그대로 설명해주기 때문이다. 친구의 초상을 그리려고 해 봤거나, 하나의 모티프 앞에 앉아서 종이나 캔버스 위에 그것을 충실히 재현하려고 노력해 본 사람은 누구든 여기 언급된 심리학적 문제들을 경험했을 것이다. 고대 그리스인들이 미메시스(mimesis)라고 불렀던 문제는 어려운 과제임이 판명되었다. 이 목표에 도달하기 위해 고대의 화가들은 이백오십여 년간 체계적인 연구를 해야 했고, 르네상스의 화가들 역시 알브레히트 뒤러가 회화에서의 '거짓(falseness)'이라고 말한 것을 제거할 수 있을 때까지 동일한 시간을 필요로 했다.[266]

266) E. H. 곰브리치, 『예술과 환영』, 차미례 옮김, 열화당, 2008, p.16.

E. H. 곰브리치는 서양미술사에 대한 이러한 상식적인 해석이 최근 들어 공격을 받고 있다고 언급한다. 그는 이 공격을 다음과 같이 요약한다. "실물 그대로의 이미지란 애당초 존재하지 않았다. 다시 말해, 모든 이미지는 언어나 문자만큼이나 관습에 근거하고 있다. 모든 이미지는 기호이며, 그것들을 연구할 분야는, 내가 믿었듯이 지각심리학이 아니라 기호들의 과학인 기호학(semiotics)이다."[267]라는 공격이다. 실물 그대로라는 미메시스 사상이 하나의 환상이며 통속적인 오류라는 공격이라는 것이다.[268]

267) 위의 책, p.16.

268) 여기에서 E. H. 곰브리치가 언급하는 대목은 넬슨 굿맨의 비판이다. 하버드대 철학과 교수였던 넬슨 굿맨(Nelson Goodman, 1906-1998)은 "예술기호론"을 주장하며 유사성에 근거한 기호관념을 거부한다. 넬슨 굿맨은 1968년의 저서 『예술의 언어들(Languages of Art)』의 서문에서 다음과 같이 언급한다. "최근의 구조주의 언어학에서의 팽창적인 연구는 한편으로 회화적 재현에서부터 다른 한편으로 음악 표기법에 이르기까지의 비언표적 기호 체계들에 관한 집중적인 탐구로 대치되고 통합될 필요가 있다. 나의 책 제목에서 "언어들"은 엄밀히 말하자면 "기호 체계들"로 대치되어야 한다."라고 언급하고 있다. 이 책에서 그는 E. H. 곰브리치가 『예술과 환영』에서 "순수한 눈은 없다."라고 언급한 내용을 적시하면서 다음과 같은 주장을 덧붙인다. "순수한 눈의 신화와 절대적 소여의 신화는 비속한 공범자들이다. 둘 다 앎이 감각으로부터 받아들인 원료를 가공하는 과정이라는 생각과, 이 원료는 정화 의식이나 방법론적인 탈해석에 의해 발견 가능한 것이라는 생각에서 비롯되었고 또 그런 생각들을 자라게 했다. 그러나 수용과 해석은 분리 가능한 과정들이 아니다. 그것들은 철저하게 상호 의존적이다. 여기서 칸트식 격언이 되살아난다: 순수한 눈은 맹목적이며 순결한 마음은 공허하다. 나아가 수용된 것과 그것에 가해진 것은 완성된 결과물 안에서 구분될 수 없다. 내용은 논평의 겉껍질을 벗겨내고 추출될 수 있는 것이 아니다." 넬슨 굿맨은 '재현에 관한 모사 이론'(The copy theory of representation)에 대하여 다음과 같은 비판을 한다. "그렇다면 이제 재현에 관한 모사 이론은 모사되어야 하는 것을 구체화시키는 데 실패함으로써 초두부터 파기된다. 모사되는 것은 있는 그대로의 대상도 아니고 있는 모든 방식들대로의 대상도 아니며 무심한 눈에 비치는 방식대로의 대상도 아닌 것이다. 나아가 대상이 있는 여러 방식들 중의 하나, 그것의 어떤 측면을 모사한다는 바로 그 생각이 잘못된 것이다. 한 측면이란 단지 주어진-거리와 각도-그리고-주어진-빛-하의-대상이 아니기 때문이다. 그것은 우리가 바라보고 생각하는 바의 대상, 즉 대상의 한 판본, 혹은 해석이다. 대상을 재현할 때 우리는 그러한 해석 또는 번역을 모사하는 것이 아니다.—우리는 해석을 달성한 것이다." 넬슨 굿맨, 『예술의 언어들』, 김혜숙 · 김혜련 옮김, 이화여자대학교출판부, 2002, pp.25-27.

그러나 E. H. 곰브리치는 "기호와 이미지의 차이는 우리가 그것들을 이해하기 위해 채택하는 서로 다른 정신적 반응기제에 있다."[269]고 믿는다. 이미지에 대한 기호학적 접근이 놓치는 것은 지각적 조율의 형식인 정신적 반응기제(mental set)라는 점이다. 어떤 예술 매체가 제대로 작동하기 위해서는 정해진 기대를 통해 우리의 지각에 영향을 줄 수 있어야 하고, 윌리엄 셰익스피어의 말처럼 우리의 상상력에 작용하고 그 결점을 우리의 상상으로 보충해야 한다는 것이다. 심리학은 이러한 지각적 조율의 형식을 정신적 반응기제로 표현하는데, 이것은 말하자면 선별적인 주의(注意)의 형식을 의미한다는 것이다. 이것을 일상적인 말로 묘사한다면, 바라보는 것과 보는 것, 귀 기울이는 것과 듣는 것의 차이 정도가 될 것이라는 것이다. E. H. 곰브리치는 여기에서 "미술이 어느 정도로 기호체계에 근접할 수 있느냐?"를 예견한 견지에서 윌리엄 셰익스피어의 「헨리 5세(Henry V)」의 프롤로그를 인용한다.[270]

그러나 관객 여러분, 부디 용서하소서.
그렇게 위대한 것을 이런 하찮은 무대에 올리려는 이 몰지각한 만용을.
이 투계장 같은 공간에서 그 광대한 프랑스의 싸움터를
어찌 보여줄 수 있으리요?
또한 이 목조의 원형무대 안에 아젱쿠르의 하늘도 떨게 만든
그 투구들을 다 갖다 놓을 수 있으리요?

원서는 다음을 참고. Nelson Goodman, *Languages of Art*, Hackett Publishing Company, Inc., 1976, pp.7–9.

269) E. H. 곰브리치, 『예술과 환영』, 차미례 옮김, 열화당, 2008, p.18.

270) 위의 책, P.17.

용서하소서!

구부러진 숫자인 0은

좁은 장소에서도 백만의 수를 나타낼 수 있을지니,

0과 같은 우리로 하여금 그대의 상상력 속에서 그런 위대한 계산법에

따라 활동하게 하소서.

그대의 상상으로 우리의 결함을 보충하소서.

그리고 상상의 권세를 이루어

우리가 말(馬)에 대해 말할 때, 그 말을 보고 있다고 생각하소서.

여기에서 E. H. 곰브리치가 주목하고 있는 것은 말(馬)이라는 단어다. 이 말이라는 단어는 물론 관습적인 기호이므로, 오직 그 언어를 습득한 사람만이 배우가 말에 대해 얘기를 할 때 말(馬)을 보라는 이 극작가 셰익스피어의 지시를 따를 수 있다. 이 인용으로부터 E. H. 곰브리치가 주장하고 싶은 것은 그것이 정해진 기대를 통해 우리의 지각에 아주 극적인 영향을 보여준다는 점이다. 이러한 지각적 조율의 매커니즘을 통해 정신적 반응기제가 작동한다는 것이다.

E. H. 곰브리치는 르네 마그리트의 작품 〈The Palace of Curtains, III〉을 예로 들고 있다. 르네 마그리트는 액자에 끼운 두 개의 캔버스로 이루어진 작품에서 한 쪽은 파랗게 칠했고, 다른 쪽에는 시엘(ciel)이라고 적었다. 프랑스어로 하늘이라는 뜻이다.

르네 마그리트, ⟨The Palace of Curtains, Ⅲ⟩, 1929.

우리는 아마도 첫 번째 것은 이미지이고, 두 번째 것이 기호라고 말할 것이다. 미국의 철학자인 찰스 퍼스(Charles Peirce)에 따르면, 이미지는 도상적 기호(iconic sign)라고 기술할 수 있는데, 그 이유는 그것이 그 의미나 뜻(denotation), 즉 여기서는 청색과 공통점이 있기 때문이다. '시엘'이라는 단어는 비도상적 기호이다. 그 의미가 순전히 관습적이며, 그 단어를 구성하는 네 개의 글자 역시 마찬가지이기 때문이다. 만일 우리가 프랑스어를 모른다면, 또 서양의 알파벳을 배우지 않았다면, 우리는 그 의미에 대해 추측해볼 수밖에 없다. 파란 부분이 꼭 하늘을 나타내는 것이라고만 생각해야 할까. 그렇지는 않다. 파란 부분은 어느 재료나 물감의 샘플일 수도 있다. 그러나 그것이 '시엘'이라는 단어와 결합됨으로써, 우리는 그러한 추론을 피하게 된다. 일단 주의가 환기되고 나면, 우리는 하늘을 떠올리게 된다. 그렇다고 이것이, 우리가 미술사를 통해

알고 있는 다소 충실하고 그럴듯한 하늘의 묘사를 구분하지 못하게 방해하는 것은 아니다. 통상 우리는 '시엘'이라는 단어가 대체로 하늘과 유사할 것이라고 기대하지 않는다.[271]

E. H. 곰브리치가 보기에, 기호의 의미는 그것의 전체적인 외관에 의해서가 아니라 '고유한 특징(distinctive features)'에 의해 전달된다는 것이다. 이미지와 기호의 차이는 도상성이나 관습성의 정도에 있는 것이 아니며, 이미지는 그것이 인식되는 순간 기호로 작용할 수 있다는 것이다. 여기에서 E. H. 곰브리치는 질문을 던진다. "독서를 할 때 고유한 특징들을 찾는 정신적 반응기제가 바로 이미지를 기호로 전환시키는 것이 아닐까? 전혀 다른 정신적 반응기제로 인해 정반대의 효과가 나타나는 것은 아닐까?"[272] E. H. 곰브리치는 우리의 상상력을 동원하여 미메시스의 완성에 이르는 연쇄반응(chain reaction)에 대하여 언급한다. 미술의 경계에 대하여 "자연의 정확한 모사는 매체의 한계 내에서 이루어져야 한다. 미술과 관람자 사이의 이 계약이 깨어지면, 우리도 미술의 경계 밖에 있게 된다. 다게르(Daguerre)와 폭스 톨벗(W. Fox Talbot)의 기계적 방법들이 경기장에 나타나자, 미술은 골대를 옮

271) 위의 책, p.19. 여기에서 E. H. 곰브리치가 인용하는 찰스 샌더스 퍼스(Charles Sanders Peirce, 1839–1914)는 기호가 대상체와 맺는 관계에 따라 도상 기호(Icon), 지표 기호(Index), 상징 기호(Symbol)로 나누었다. 도상 기호는 "그것이 지시하는 대상체로 귀결되는 기호이며, 이 대상체는 현실적으로 존재할 수도 있고 그렇지 않을 수도 있다. 만약 그런 대상체가 존재하지 않는다면 도상 기호가 기호로서 작동하지 않는다는 것은 사실이다. 하지만 이는 그것의 기호로서의 성격과 전혀 관계가 없다. 아무 성질이나, 존재하는 개체 또는 법칙도 도상 기호인데, 단 이 도상 기호는 이 무엇인가와 닮아야 하고, 이 무엇인가의 기호로서 사용되어야 한다." 찰스 샌더스 퍼스, 『퍼스의 기호 사상』, 김성도 편역, 민음사, 2006, p.155.

272) 위의 책, p.21.

기고 그 경계를 어딘가 다른 곳으로 이동해야 했다."[273]는 것이다.

E. H. 곰브리치가 이 서문을 2000년에 썼다는 것은 놀라운 일이다. 내가 놀라워하는 하는 것은 두 가지 점에서이다. 첫째로, 그도 어쩔 수 없이 기호에 대해 관심을 돌리지 않을 수 없도록 20세기의 예술 담론이 격동 속에서 흘러왔다는 것이고, 90세에 이른 노학자가 여기에 코멘트를 했다는 점이다. 둘째로, 그는 환영으로서의 예술에 대한 관점을 20세기를 관통하면서도 일관하게 고수하고 있다는 점이다. 여기에서 나는 기호학에 대한 그의 이해의 협소함을 지적하고 싶지는 않다. 오히려 20세기 후반기에 격렬했던 포스트모던한 담론들에 대해서조차도 초월하게 넘기는 E. H. 곰브리치의 초탈성이 경이로울 뿐이다.

그런데 우리는 기호에 대한 사유의 폭과 깊이와 그 진동을 E. H. 곰브리치와 같이 대범하게 넘길 수만은 없다. 이것은 이 「기호와 예술」의 장을 E. H. 곰브리치의 『예술과 환영』의 서문에 대한 비판적 독해에서 시작하는 이유이기도 하다. "이미지와 기호는 지시대상이 있다."라는 재현과 환영으로서의 미메시스에 대한 이야기가 예술 이야기의 끝은 아니기 때문이다.

2. 미셸 푸코 – 재현, 유사, 상사

프랑스의 철학자 미셸 푸코(Michel Foucault, 1926-1984)의 견해를 중심으로 재현(representation, 再現), 유사(ressemblance, 類似), 상사 (similitude, 相似) 등에 대하여 살펴보자! 그는 저서 『말과 사물』(1966)

273) 위의 책, p.24.

에서 스페인 화가 디에고 벨라스케스(Diego Velázquez, 1599-1660)의 작품 〈시녀들〉(1656)을 "순수 재현"의 관점에서 독해한다. 이 작품 안에서 화가는 뒤로 약간 물러나서 모델을 힐끗 쳐다보고 있다. 모델은 누구인가? 그림 가운데의 거울에 비친 왕과 왕비다. 푸코는 이 그림에서 하나의 커다란 소용돌이를 발견한다. 그것은 "화가의 시선과 그의 팔레트와 멈춘 손으로부터 완성된 그림들까지 화실의 둘레를 스쳐 지나가는 커다란 소용돌이"이다. 여기에서 재현이 이루어지고 빛 속으로 다시 흐트러지며, 순환은 완벽한 반면에 그림의 깊이를 가로지르는 선들은 불완전하고 예외 없이 궤적의 일부분이 결여되어 있다는 것이다.

이 빈틈은 국왕의 부재(不在) 탓인데, 이는 화가의 인위적인 기교에 의한 것이다. 그러나 이 기교는 직접적인 공석(空席), 즉 그림을 바라보거나 창작하는 관람자와 화가의 공석을 감추면서 동시에 가리킨다. 이는 모든 재현에서와 마찬가지로, 이를테면 모든 재현의 명백한 정수(精髓)인 이 그림에서도, 온갖 거울, 반영(反影), 모조(模造), 초상에도 불구하고 누군가가 보는 것의 비가시성은 아마도 보는 이의 비가시성과 긴밀하게 연계되어 있을 것이다. 장면의 주위로 재현의 기호들과 연이은 형태들이 배치되지만, 재현의 모델과 재현의 지배자에 대한, 재현의 대상이 되는 사람뿐만 아니라 재현하는 작가에 대한 재현의 이중관계, 이 관계는 필연적으로 끊어진다. 설령 하나의 광경으로 제시될 재현 내에 서일지라도 이 관계는 온전히 현존할 수 없다. 캔버스에 스며든 심연과 캔버스의 허구적 깊이, 그리고 캔버스가 전방으로 투사되는 입체적 공간 속에서도, 묘사하는 대가(大家)와 묘사되는 군주(君主)를 순전히 이

미지의 행운에 힘입어 확연하게 제시하는 것은 결코 가능하지 않다.[274]

디에고 벨라스케스, 〈시녀들(Las Meninas)〉, 1656.

274) 미셸 푸코, 『말과 사물』, 이규현 옮김, 민음사, 2012, pp.42-43. 원저명은 다음. *Les mots et les choses*.

미셸 푸코가 보기에, 이 그림에는 "고전주의적 재현의 재현 같은 것" 그리고 "고전주의적 재현에 의해 열리는 공간의 정의(定義)"가 들어 있다. 실제로 재현은 여기에서 자체의 모든 요소, 자체의 이미지들, 가령 재현이 제공되는 시선들, 재현에 의해 가시적이게 되는 얼굴들, 재현을 탄생시키는 몸짓들로 스스로를 재현하고자 한다는 것이다.

그러나 재현이 모으고 동시에 펼쳐 놓는 이 분산으로 인해 어쩔 수 없이 본질적인 공백이 뚜렷이 드러난다는 것이다. 즉 재현에 근거를 제공하는 것, 달리 말하면 재현과 닮은 사람, 그리고 재현이 닮음으로만 비치는 사람이 사방에서 자취를 감추어 이 주체 자체, 즉 동일 존재는 사라졌다는 것이다. 그리고 이제 재현은 얽매어 있던 이해 방식으로부터 마침내 풀려나 "순수 재현"으로 주어질 수 있다는 것이다.[275]

다음으로 미셸 푸코가 언급하는 유사(resemblance, 類似), 상사(similitude, 相似)에 대하여 살펴보자! 유사는 지시대상이 있어서 연속적인 복제가 가능하다는 것이고, 상사는 시뮬라크르의 반복이라는 것이다. 미셸 푸코는 다음의 두 원칙이 15세기부터 20세기까지의 서양회화를 지배해왔다고 본다. 1) 조형적 재현(유사를 함축)과 언어적 지시(유사를 배제) 사이의 분리를 단언. 2) '유사하다는 사실'과 '재현적 관계가 있다는 확언' 사이의 등가성을 제시.

좀 더 구체적으로 살펴보자!

1) 조형적 재현(유사를 함축)과 언어적 지시(유사를 배제) 사이의 분리를 단언한다. 유사를 통해 보며 차이를 통해 말하므로 두 체계는 교차하거나 용해되지 않는다는 것이다. 어떤 방식으로든 종속관계가 있어야 하므로 텍스트가 이미지에 의해 규제되거나(책이나, 비문, 문자,

275) 위의 책, p.43.

한 인물의 이름이 재현되어 있는 화폭들에서처럼) 혹은 이미지가 텍스트에 의해 규제되어야 한다는 것이다. 언제나 하나의 질서가 형태에서 담론으로 혹은 담론에서 형태로 가면서 그것들을 위계화 한다는 것이다. 그러나 파울 클레(Paul Klee, 1879-1940)가 형상들의 중첩과 기호들의 구문을 불확실하고 가역적이며 부유하는 공간(책면이자 동시에 화폭이고, 평면이자 동시에 부피이며, 바둑판처럼 그어진 공책의 선이자 동시에 토지지적부이고, 역사이자 동시에 지도인 공간) 안에서 강조하면서 이 원칙의 절대성을 부숴버렸다는 것이다.

2) '유사하다는 사실'과 '재현적 관계가 있다는 확언' 사이의 등가성을 제시한다. 하나의 형상이 어떤 것—혹은 어떤 다른 형상—과 닮으면 그것으로 충분하게, 회화의 게임 속으로 "당신이 보는 것은 바로 이것이다."라는 분명하고 진부하고 수천 번 되풀이 되었지만 거의 언제나 말이 없는 언표가 끼어들어온다는 것이다. 그 언표는 형상들의 침묵을 둘러싸고 포위하고 점령하여 그것을 그 자체로부터 튀어나오게 하고, 최종적으로는 그것을 명명이 가능한 사물들의 영역 속으로 다시 쏟아붓는 한없고 끈질긴 중얼거림과도 같다는 것이다. 그러나 바실리 칸딘스키(Wassily Kandinsky, 1866-1944)는 유사와 재현 관계를 동시에 지워서 이 원칙을 무너뜨렸다는 것이다. 칸딘스키는 누가 "이것이 무엇이오?"라고 물어보면, 그것을 만든 몸짓과 관련하여서만 "즉흥(improvisation)"이라든지 "구성(composition)"이라고 대답할 수 있거나, 혹은 거기 있는 것과 관련해서만 "붉은 형태", "삼각형들", "오렌지색 보랏빛"이라고 대답할 수 있거나, 내적 긴장이나 관계에 의해서만 대답할 수 있거나, 혹은 "결정적 장미", "저 높은 곳을 향하여", "노란 중간", "장밋빛 보상"이라고 대답할 수 있는 그런 날것 그대로의 확언

이라는 것이다.[276]

바실리 칸딘스키, ⟨Composition VIII⟩, 1923.

르네 마그리트는 벨기에에서 상업미술가로 활동하였으며, 그 후 파리의 초현실주의 운동에 가담하였다. 광고기법을 활용한 그의 미술세계는 언어와 재현의 모호한 관계를 탐색하고 있다.

파이프를 그리고 '이것은 파이프가 아니다.(Ceci n'est pas une pipe.)'를 칼리그램으로 쓴 르네 마그리트의 작품 ⟨이미지의 배반⟩은 재현과 환영으로서의 예술을 벗어난 것, 즉 유사를 벗어난 것이다. 이 작품은 철학자 미셸 푸코의 관심을 끌었다. 두 사람은 편지를 교환하면서 의견을 나누었다. 화가와 철학자의 대화였던 것이다. 미셸 푸코는 『이것

276) 위의 책, pp.39-45.

은 파이프가 아니다』(1973)라는 책을 출간한다. 여기에서 푸코는 르네 마그리트의 이 작품을 분석하고 있다. 미셸 푸코가 관심을 둔 점은 표면상으로는 전통적인 회화의 재현 방식을 따르는 것 같으면서도 재현의 낡은 공간을 파고들어가는 칼리그램이다. 즉 그는 이 작품에 대한 분석을 통하여 재현에 대하여 비판적으로 독해한다. 그는 재현, 유사, 상사에 대하여 다음과 같이 언급한다.

르네 마그리트, 〈이미지의 배반〉, 1929.

내가 보기엔, 마그리트는 유사에서 상사를 분리해내고, 후자를 전자와 반대로 작용하게 하는 것 같다. 유사에는 '주인'이 있다. 근원이 되는 요소가 그것으로서, 그로부터 출발하여 연속적으로 복제가 가능하게 되는데, 그 사본들은 근원으로부터 멀어질수록 점점 약화됨으로써, 그 근원

요소를 중심으로 질서가 세워지고 위계화된다. 유사하다는 것은 지시하고 분류하는 제1의 참조물을 전제로 한다. 반면 비슷하다는 것은 시작도 끝도 없고, 어느 방향으로도 나아갈 수 있으며, 어떤 서열에도 복종하지 않으면서, 조금씩 조금씩 달라지면서 퍼져 나가는 계열선을 따라 전개된다. 유사는 재현에 쓰이며, 재현은 유사를 지배한다. 상사는 되풀이에 쓰이며, 되풀이는 상사의 길을 따라 달린다. 유사는 모델에 따라 정돈되면서, 또한 그 모델을 다시 이끌고 가 인정시켜야 하는 책임을 떠맡는다. 상사는 비슷한 것으로부터 비슷한 것으로의 한없고 가역적인 관계로서의 모의(模擬, simulacre)를 순환시킨다.[277]

미셸 푸코가 보기에, 르네 마그리트의 작업은 회화를 유사와 확언으로부터 연결을 끊는 것이다. 그것들의 관계를 끊고 그 관계성을 수립하고 그 각각을 독자적으로 작동하게 하고 회화에 속하는 것은 남기고 담론에 가장 가까운 것은 버리고, 유사성의 한없는 연속을 가능한 한 멀리까지 뒤쫓으면서도 그것이 무엇이 닮았다라고 말하려 하는 모든 확언으로부터, 그것을 가볍게 해주는 것이다

3. 자크 라캉 – 무의식은 언어처럼 구조화되어 있다

자크 라캉(Jacques Lacan, 1901-1981)은 문자가 갖는 의미를 강조한다. "무의식은 언어처럼 구조화되어 있다."라는 테제이다. 여기에서는 라캉이 1957년 소르본 대학에서 행한 강연인 「무의식에 있어 문자가

277) 미셸 푸코, 『이것은 파이프가 아니다』, 김현 옮김, 고려대학교출판부, 2010, p.61.

갖는 권위 또는 프로이트 이후의 이성」(The agency of the letter in the unconscious or reason since Freud)을 중심으로 독해해보려 한다. 왜냐하면 이 논문에서 기표-기의 관계에 대한 그의 견해를 집약적으로 파악해볼 수 있기 때문이다.

라캉은 이 논문에서 지그문트 프로이트가 언급한 무의식에 페르디낭드 소쉬르의 기표-기의 개념을 재해석하여 덧붙이고, 로만 야콥슨이 언급한 은유와 환유의 맥락을 재해석하여, 프로이트의 무의식을 언어 체계에 끌어들이고 있다.

자크 라캉의 사유를 들여다보기 위해 우선 지그문트 프로이트의 정신분석에 대해 고찰해보자! 지그문트 프로이트(Sigmund Freud, 1856-1939)는 그의 저서 『꿈의 해석』(1900)에서 꿈-작업에 대하여 다음과 같이 언급한다.

> 꿈-사고와 꿈-내용은 하나의 내용을 두 개의 다른 언어로 묘사하는 것과 같다. 또는 정확히 말하면, 꿈-내용이 꿈-사고를 다른 표현 방식으로 옮겨 놓은 것처럼 보인다. 따라서 우리는 원본과 비교하고 번역하여 다른 표현 방식의 기호와 결합 법칙을 알아내야 한다. 꿈-사고는 알아내기만 하면 즉시 이해할 수 있다. 꿈-내용은 마치 상형문자로 쓰여 있는 것 같기 때문에, 기호 하나하나를 꿈-사고의 언어로 옮겨 놓아야 한다. 이 기호들을 기호 관계 대신 상형(象形) 가치에 따라 읽는다면, 분명 길을 잘못 들게 될 것이다.[278]

지그문트 프로이트는, 꿈-내용과 꿈-사고를 비교해 보면 여기에서

278) 지그문트 프로이트, 『꿈의 해석』, 김인순 옮김, 열린책들, 2009, pp.335-336.

대규모 압축작업(Verdichtungsarbeit)이 일어난다는 것을 맨 먼저 깨닫게 된다고 말한다. 꿈-사고의 크기와 풍부한 내용에 비해 꿈은 짧고 간결하며 빈약하다는 것이다.

> 꿈을 글로 쓰면 채 반 쪽을 넘지 않는다. 꿈-사고를 포괄하는 분석을 글로 쓰기 위해서는 그것의 여섯이나 여덟 배, 열두 배가 필요하다. 관계는 꿈에 따라 다르지만, 내가 조사해 본 한도 내에서 관계의 의미는 한결같았다. 일반적으로 사람들은 밖으로 드러난 꿈-사고를 완벽한 재료로 간주하고, 일어나는 압축의 정도를 과소평가한다. 그러나 계속된 해석 작업은 꿈의 배후에 숨어 있는 새로운 사고들을 밝혀낼 수 있다. 앞에서 우리는 꿈을 완벽하게 해석했다는 말을 결코 자신 있게 할 수 없다고 논했다. 해석이 빈틈없이 만족스럽게 보일 때조차도 꿈의 다른 의미가 얼마든지 나타날 수 있다. 따라서—엄밀히 말하면—압축의 양(Verdichtungsquote)은 단정 지을 수 없다.[279)

프로이트는 식물학 연구 논문에 관한 꿈[280)을 참조하면서 꿈의 압축 활동을 설명한다. 질문을 던진다. 꿈-형성이 압축에 토대를 두고 있다는 것이 두말없이 확고하다면 이러한 압축은 어떻게 이루어지는가? 꿈-사고 중 일부만이 꿈-내용을 이룬다면 취사선택을 결정하는 조건은 무엇일까? 꿈-내용의 각 요소는 중복 결정되며 꿈-사고에서 여러 번 표현되는 것으로 나타난다는 것이다. 그 전체 꿈-사고가 어떤 식으

279) 위의 책, p.337.

280) 프로이트가 언급하는 식물학 연구 논문에 관한 꿈의 꿈-내용은 다음과 같다. "나는 어떤 식물종(種)(무엇인지 분명하지 않다)에 대한 논문을 집필했다. 그 책이 내 앞에 놓여 있고, 나는 원색 삽화를 뒤적거린다. 책에는 말린 식물 표본이 하나 붙어 있다." 위의 책, p.340.

로든 가공된 다음 그중 가장 많은 지지를 받는 요소늘이 두드러지면서 꿈 내용에 들어가게 된다는 것이다. 마치 후보자 명단을 두고 선거하는 것과 유사하다는 것이다. 꿈의 압축 작업은 대상을 위해 말과 명칭을 선택할 때 가장 명백하게 드러난다는 것이다. 일반적으로 꿈은 언어를 사물처럼 다룰 때가 많고, 그런 경우 사물에 대한 표상처럼 언어를 조합한다는 것이다. 그 결과 꿈에서 희극적이고 기묘한 낱말들이 만들어진다는 것이다. 꿈에서 엉뚱하게 형성된 낱말의 분석은 꿈-작업의 압축 기능을 보여주기에 특히 적합하다는 것이다.[281] 지그문트 프로이트가 보기에, 꿈-전위(꿈-전치, Traumverschiebung)와 꿈-압축(Traumverdichtung)은 꿈-형성을 주로 담당하는 두 명의 공장장이다.[282]

이제 페르디낭 드 소쉬르의 언어학에 대하여 살펴보자! 이것은 기표와 기의(또는 기의와 기표)의 의미와 관계를 살펴보려는 것이다. 페르디낭 드 소쉬르(Ferdinand de Saussure, 1857-1913)는 스위스 주네브 대학에서 1906-1911년에 걸쳐 세 차례 일반언어학을 강의하였다. 그는 인간 현상 내에서 언어의 위치를 기호학(semiotics)으로 설명한다. 소쉬르는 언어학을 "사회생활 내에서 기호의 삶을 연구하는 과학"으로

281) 위의 책, p.364. "꿈에서의 낱말 결합은 편집증의 유명한 낱말 결합과 아주 흡사하며, 이것은 또한 히스테리나 강박 관념에서도 찾아볼 수 있다. 실제로 한동안 낱말들을 물건처럼 다루고 새로운 언어나 구문들을 인위적으로 만들어 내는 어린이들의 언어구사가 여기에서 정신 신경증과 꿈에 공통되는 근원을 이룬다."

282) 위의 책, p.369. "꿈-작업에서 심리적 힘이 표출된다는 생각이 쉽게 떠오를 수 있다. 이 힘은 심리적으로 가치가 높은 싱분들의 강도를 박발하는 한편, 중복결정을 통해 가치가 적은 성분들에게는 꿈-내용에 이를 수 있는 새로운 가치를 만들어 준다. 사실이 그렇다면 꿈-형성에서 각 요소들의 심리적 강도의 전이 전위가 일어난 것이며, 그 결과는 꿈-텍스트와 꿈-사고 텍스트의 차이로 나타난다. 우리가 가정하는 이러한 과정이야말로 꿈-작업의 본질적인 부분이며, 이 과정에는 꿈-전위라는 이름이 합당하다."

상정한다. 그는 이 과학을 기호학으로 부른다. 즉 우리가 "여러 과학 내에 언어학에 일정한 자리를 최초로 부여할 수 있었던 것은 언어학을 기호학과 결부시켰기 때문"이라는 것이다.[283] 소쉬르는 언어 기호가 결합시키는 것은 사물과 명칭이 아니라 "개념과 청각영상"이라고 주장한다. 이 청각 영상은 순수한 물리적 사물인 질료적 음성이 아니라 음성의 심리적 각인, 즉 우리 감각이 나타내주는 음성에 대한 표상이므로 청각 영상은 감각적인 것이고, 더욱 추상적인 개념이라는 것과 대립해서 사용한다는 것이다. 즉, 개념과 청각영상의 대립쌍인 것이다. 여기에서 소쉬르는 "개념"과 "청각영상"의 결합체를 보통 "기호(signe)"라고 부르고 있다는 점을 지적하고, 이제는 이 개념과 청각영상을 "기의(記意 signifié, 시니피에, signified)"와 "기표(記標, signifiant, 시니피앙, signifier)"로 대체할 것을 제안한다.[284]

페르디낭 드 소쉬르는 "기호의 자의성"과 "기표의 선(線)적 특성"을 언어학, 그러니까 기호학의 일반원리로 제시한다.

먼저 "기호의 자의성"에 대해 살펴보자. 기표를 기의와 결합시키는

283) 페르디낭 드 소쉬르, 『일반언어학 강의』, 김현권 옮김, 지식을 만드는 지식, 2012, pp.33-35.
284) 위의 책, pp.134-137.

것은 자의적이라는 것이다. 기표가 현실에서는 기의와는 아무런 자연적 연관도 없다는 것이다.

한 가지 사실을 지적하고 넘어갑시다. 즉 기호학이 학문으로 조직되는 때에, 전적으로 자연적인 기호에만 근거하는—무언극(無言劇)과도 같은—표현 양식도 당연히 기호학에 속하는지를 자문해야 할 것입니다. 하지만 기호학이 그러한 표현 양식을 자기 분야로 받아들인다고 가정하더라도 주된 연구 대상은 여전히 기호의 자의성에 입각한 체계 전체가 될 것입니다. 사실상 어느 한 사회에 수용된 전체 표현 수단은 원칙적으로 집단적 습관, 다시 말해서 규약(또는 관례)에 토대를 두고 있습니다. 예컨대 어떠한 자연스런 표현을 흔히 갖춘 예절 기호(머리가 땅에 닿도록 무릎을 꿇으며 황제에게 아홉 번 큰 절을 하는 중국인들을 생각해 보십시오)도 역시 규칙에 의해 규정되는 것입니다. 그리하여 이 예절 기호를 사용하도록 강제하는 것은 이 규칙이지 예절 기호에 내재하는 가치는 아닙니다. 따라서 전적으로 자의적인 기호는 그렇지 않은 다른 기호보다 기호학적 방식의 이상(理想)을 훨씬 잘 실현한다고 말할 수 있습니다. 이러한 이유로 표현 체계 가운데서 가장 복잡하고 가장 널리 퍼져 있는 언어는 모든 표현 체계 중에서 가장 특징적인 것이기도 합니다. 이러한 의미에서, 언어는 표현 체계의 한 특수 체계에 지나지 않지만, 언어학은 기호학 전체의 일반적 모형이 될 수가 있는 것입니다.[285]

여기에서 페르디낭 드 소쉬르는 기표와 상징을 구분한다. 상징은 전적으로 자의적인 것만은 결코 아니라는 것이다. 즉 상징은 그것의 내

285) 위의 책, pp.139-140.

용이 비어 있지 않고, 기표와 기의 사이에 맺어진 자연적 관계의 흔적이 있다는 것이다. 예를 들면, 정의의 상징인 저울을 아무것으로, 예컨대 마차로 대체할 수는 없을 것이라는 주장이다.[286] 그는 언어 기호는 순수 계약과 동일시할 수 없다고 본다. 즉 "어느 시대든지 아무리 과거로 거슬러 올라가더라도 언어는 언제나 그 이전 시대에서 물려받은 유산"으로 나타나며, "개념과 청각 영상 사이에 계약을 맺게 하는 행위"는 한 번도 확인된 적이 없다는 것이다. 즉 언어 기호의 불변성이다. "기호의 자의성 자체가 언어를 변경시키려는 모든 시도로부터 언어를 보호"한다는 것이다. 그런데 시간은 언어의 지속성을 보장하기 때문에 "언어 기호를 다소간 빠르게 변질"시키게 된다는 것이다. 소쉬르는 이 언어 기호의 불변성과 가변성을 유대 관계로 파악한다.[287]

다음으로 "기호의 선적 특성"에 대해 살펴보자. 기표는 청각적 성질을 지니므로 오직 시간 내에서만 전개되는 시간 속성이라는 특징이 있다는 것이다. 기표는 시간적 길이를 표상하고 이 길이는 선(線)이라는 단일 차원에서 측정 가능하다는 것이다. 즉 청각적 기표 요소는 차례로 하나씩 출현하며 따라서 연쇄를 형성한다는 것이다.

이 원리는 명백하지만 그것을 명확히 진술하는 것은 언제나 경시된 듯이 보이는데, 그것은 분명 이 원리를 너무나 간단한 것으로 생각했기 때문입니다. 그러나 이 원리는 기본적일 뿐만 아니라, 또한 그 결과는 엄청나게 중요해서 평가하기가 어렵습니다. 따라서 이 원리의 중요성은 앞의 제1원리(기호의 자의성)의 중요성에 버금가는 것입니다. 언어

286) 위의 책, p.140. 참조.
287) 위의 책, pp.145-160. 참조.

의 매커니즘 전체가 이 원리에 의존하기 때문이오. 다차원에서 동시
적으로 공존하는 복잡한 사실을 제공하는 시각적 기표(해상 신호 등)와
는 반대로, 청각적 기표는 단지 시간상의 선만을 이용합니다. 그리하
여 청각적 기표 요소는 차례로 하나씩 출현하며, 따라서 연쇄를 형성합
니다. 이 특성은 이 기표 요소를 문자법으로 나타내거나 이 시간 연속
체를 철자 기호들로 된 공간적 선으로 대치해보면 즉각 드러납니다.[288]

그렇다면 자크 라캉이 주장하는 바는 무엇인가? 이제 자크 라캉의
사유를 탐색해보자! 여기에서는 자크 라캉의 전기(前期)의 사유를 중
심으로 살펴보자! 그는 기표의 절대적 우위성에 대하여 언급한다. 기
표는 단 하나의 기의에 고정되지 않고 미끄러져서 의미가 수없이 확산
된다는 것이다. 기의는 의미의 저항선 아래로 끊임없이 미끄러지고,
이 의미의 연쇄와 기의의 끊임없는 미끄러짐은 기표의 절대적인 우위
를 암시한다는 것이다. 기표들의 차이가 기의를 가능하게 하면서도 그
기의는 꼬리를 물고 연결된다는 것이다. 라캉은 페르디낭 드 소쉬르의
기의-기표 도식을 위아래를 서로 뒤집고 열어둔다. 즉 다음과 같다.

기표

———

기의

자크 라캉은 언어가 과학적 연구 대상이 될 수 있다고 보았다. 그는
언어학을 '인간을 연구하는 과학'이라고 쓰고, 언어과학의 능장을 명확

288) 위의 책, p.143.

하게 설명하기 위해 구성과정을 연산식으로 공식화한다. 이것이 그 유명한 "$\frac{S}{s}$"이다.

$$S$$

$$\overline{}$$

$$s$$

자크 라캉은 기표가 기의를 지배한다고 본다. 여기서 "지배한다"는 표현은 기표와 기의를 구분하는 저항선(bar)의 역할을 강조한다는 의미라는 것이다. 그는 언어과학의 슬로건을 다음과 같이 언급한다.

> 기표와 기의는 근본적으로 서로 다른 질서를 가지고 있다. 그것들은 의미작용에 저항하는 저항선에 의해 처음부터 분리되어 있는 것이다. 이러한 언어과학의 전제들은 기표의 특성을 정확하게 연구할 수 있는 길을 열어주고 기의를 생성하는 데 있어 어느 정도까지 기표가 그 영향력을 행사할 수 있는가를 생각하게 해준다.[289]

그런데 자크 라캉은 페르디낭 드 소쉬르가 언급한 "기호의 자의성"에 대하여 의문을 제기한다. 페르디낭 드 소쉬르는 기표를 기의와 결합시키는 관계는 자의적이라고 보았다. 즉 "기호는 기표와 기의가 연합된 결과로서 전체를 의미하는 까닭에 언어기호는 자의적이다"라는 것이다. 페르디낭 드 소쉬르는 "기호의 자의성 원리에 대해서는 그 누

289) 자크 라캉, 「무의식에 있어 문자가 갖는 권위 또는 프로이트 이후의 이성」, 권택영 엮음, 『자크 라캉 욕망이론』, 문예출판사, 2012, p.57.

구도 이의를 제기한 바 없다"라고 언급한 것이다.

그러나 자크 라캉은 언어는 사물을 지시하는 것이 아니라 또 다른 의미작용을 만들어낼 뿐이라고 본다. 언어(기표)가 기의의 전 영역을 대신할 수 있다는 명제가 생겨난다는 것이다. "기의는 기표로서만 존재할 수 있으며(기의는 기표의 결과물이란 의미에서) 이 때 기표는 필연적으로 기의의 차원에서 행해지는 모든 욕구들을 충족시킨다. 우리가 언어 속에서 구성된 대상을 파악할 수 있다 할지라도 언어 속에서 구성된 대상은 단순히 지정된 대상이 아닌 개념이라는 것을 잊어서는 안 된다. 사물(thing)이란 기표 자체도 명사로 사용될 때는 이중적이고도 다양한 의미를 갖는다."[290] 즉 사물이라는 기표가 갖는 기의는 실제 사물이 아니라 또 다른 기표들이라는 것이다. 그러므로 언어를 사물과 단어 간의 일대일 대응으로 설명하려는 어떠한 시도도 가능하지 않다는 것이다.

철학자들에게도 매우 중요한 것으로 제기되는 기표들의 유희에 관한 고찰은 우리로 하여금 언어에 관한 본질적 접근으로부터 등을 돌리게 한다. 기표는 기의를 재현하는 기능만을 가지고 있다는 환상을 계속 추구하는 한, 문제는 해결되지 않는다. 기표가 자신의 존재를 증명하기 위해 의미작용이란 명목하에 행해지는 모든 것을 책임져야 한다고 생각하는 것도 이보다는 낫지만 역시 환상에 불과하다. 기표가 모든 것을 책임질 때조차도 다른 견해(heresy)가 생겨난다. 그것은 '의미의 의미'를 구하는 논리실증주의(logical positivism)라는 이단이다. 논리실증주의는 광신적인 추종자들의 언어 속에서 연구 대상을 찾는다. 그 결과 의미로

290) 위의 책, p.58.

가득 찬 작품까지도 실증적인 분석을 거치고 나면 매우 보잘것없는 소품으로 전락하고 만다. 남는 것은 아무런 의미도 갖고 있지 않은 수학적 연산식일 뿐이다.[291]

자크 라캉은 주체는 언어처럼 구조화되어 있다고 말한다. 인간이 언어 속에서 살고 주체는 기표의 지배를 받는다. 그 언어는 로만 야콥슨이 언급한 대로 은유(metaphor)와 환유(metonymy)라는 속성을 지닌다. 이 은유와 환유가 자크 라캉이 언급하는 기표의 두 특성이다. 의미를 낳는 은유와 그 의미가 끊임없이 자리를 바꾸는 환유를 통해서, 이 기표들 간의 관계에 의해서 진리가 만들어진다는 것이다. 그러므로 인간은 언어를 통해서도 자신의 의도를 정확히 전달할 수 없다는 것이다.

여기에서 잠시 로만 야콥슨이 언급하는 "은유와 환유"에 대하여 살펴보자! 로만 야콥슨(Roman Jakobson, 1896-1982)은 논문 「언어의 두 측면과 실어증의 두 유형」(1955)에서 "은유와 환유의 양극"에 대하여 언급한다. 이 논문은 실어증의 언어학적 문제에 대하여 다루고 있는데, 실어증(失語症, aphasia)에서는 유사성(은유적 방식)과 인접성(환유적 방식) 등 이 두 과정 중 어느 하나가 제약되거나 완전히 차단된다고 보는 것이다.[292]

291) 위의 책, p.58.

292) 은유와 환유에 대한 로만 야콥슨의 견해는 다음을 참고. "담화의 전개는 두 가지 상이한 의미론적 경로를 따라 출현할 것이다. 이를테면 하나의 화제는 다른 것과의 유사성(類似性, similarity)이나 인접성(隣接性, contiguity)을 통해 다음번 화제로 연계된다. 전자의 경우는 은유적 방식, 후자의 경우는 환유적 방식이 가장 적절한 용어가 될 텐데, 그것은 이 두 가지 비유 방식이 제각기 은유와 환유에서 가장 농축된 표현을 확보하기 때문이다. 실어증에서는 이 두 과정 중 어느 하나가 제약되거나 완전히 차단된다. 이것이 바로 실어증 연구가 언어학자에게 시사하는 효과이다. 일상적인 언어적 형태에서는 두 과정이 연산을 지속하지만, 면

자크 라캉이 보기에 주체는 은유와 환유로 구조화되어 있다. 그런데 프로이트가 언급한 무의식은 은유와 환유라는 언어구조와 같다. 프로이트가 꿈-내용을 분석하면서 압축과 전치로 파악하고 있는데, 이것은 은유와 환유다. 인간이 기표에 의해 지배를 받고 그 기표는 은유와 환유로 이루어졌으니 곧 인간 주체는 프로이트가 언급한 무의식에 해당된다.[293] 자크 라캉이 프로이트 무의식을 언어로 재해석하면서 이제 인간 무의식의 세상 외출이 드러난다.

여기에서 "욕망은 환유이고 주체는 결핍이다."라는 자크 라캉의 스토리가 나온다. 욕망은 환유이다. 끊임없이 미끄러진다. a(1)인가 하면 a(2)이고, 그러면서 a(n)으로 간다. 여기에서 멈춰지지 않는다! 죽음만이 욕망을 충족시키는 유일한 대상이다. 그래서 그냥 a라고 하자! 그래서 자크 라캉은 "대상a(petty object a)"라고 명명한다. 대상이 주체를 결코 충족시켜주지 못한다. 결핍이다. 이 "대상a"는 "실재(the real)"다. 자크 라캉이 보기에, 주체는 결핍이고 욕망은 환유다! 무슨 말인가? 이제 좀 더 자세히 독해해보자!

자크 라캉은 "정신분석 경험이 말하기를 넘어서서 무의식 속에서 발견하려 하는 것은 언어의 전반적 구조다"라고 말한다. 그러기에 문자는 개별주체에 의해 행해지는 구체적 담화가 공통성을 전제한 언어로

밀히 관찰해보면 문화적 패턴, 인격 및 언어적 양식의 영향을 받아 이 두 과정 중 어느 하나가 다른 것보다 선호된다는 사실이 드러날 것이다." 로만 야콥슨·모리스 할레, 『언어의 토대』, 박여성 옮김, 문학과지성사, 2009, pp.106-107.

293) 여기에서 자크 라캉은 로만 야콥슨의 은유-환유 개념에 대하여 비판한다. 로만 야콥슨의 은유 개념은 유사성에 머무르고 있다는 것이다. 야콥슨은 프로이트의 전치를 은유에 의존하는 것으로 만들었다는 것이다. 그러나 자크 라캉은 은유를 다음과 같이 설명한다. "무의미로부터 의미가 발생할 때 은유가 시작된다는 것이다, 은유가 발생하는 경계지역에서 단어가 생겨난다."는 것이다. 다음 참고. 자크 라캉, 「무의식에 있어 문자가 갖는 권위 또는 프로이트 이후의 이성」, 권택영 엮음, 『자크 라캉 욕망이론』, 문예출판사, 2012, p.72.

부터 빌려온 물질적인 지주(material support)라는 것이다. 따라서 우리는 무의식이 말한 것을 글자 그대로 주의 깊게 들어야한다는 것이다. "주체 역시 언어에 의존함으로써만 스스로를 드러낼 수 있다면 그에게 부여되는 위치는 그가 태어나기 전에 이미 보편적 운동으로서의 담론 속에 이미 주어져 있는 셈"이라는 것이다. "주체는 자신의 고유한 이름으로 인해 사회가 아닌 언어구조에 종속되어 있다"는 것이다.[294]

자크 라캉은 "무의식은 언어처럼 구조화되어 있다."라고 주장한다. 여기에서 "언어처럼"이 의미하는 것은 기표와 기의로 이루어져 있다는 맥락이며, 은유와 환유로 체계화되어 있다는 맥락이다. 지그문트 프로이트의 『꿈의 해석』을 페르디낭 드 소쉬르의 언어구조로 분석한 것이다. 자크 라캉은 환유와 은유를 다음과 같이 설명한다.

기표들에 의해 생성되는 의미화의 연쇄의 한쪽 끝에는 환유가 있다. 환유는 단어와 단어 간의 연결(word-to-word)에 의존한다. 다른 한쪽 끝에는 은유가 있다. 은유는 또 다른 단어가 어떤 단어를 대체하는 것(one word for another)이다. 은유는 그와 동시에 대체된 단어, 혹은 숨겨진 단어가 나머지 기표들과 환유적으로 결합되어 기표의 연쇄 속에 현존해 있을 때 생겨난다는 것이다.[295] 자크 라캉은 빅토르 위고(Victor

294) 자크 라캉, 「무의식에 있어 문자가 갖는 권위 또는 프로이트 이후의 이성」, 권택영 엮음, 『자크 라캉 욕망이론』, 문예출판사, 2012, p.55.

295) 여기에서 자크 라캉은 현대시 특히 초현실주의학파들에 대해 다음과 같이 비판한다. "(이들은) 오랜 전통에 따라 이미지들이 막대한 불균형을 초래할 가능성이 없는 한 두 기표가 결합하기만 하면 예외 없이 은유가 형성될 수 있다고 주장했다. 이들에게 은유는 시적인 섬광(poetic spark)을 만들어 내는 것이고 비유를 통해 새로운 것을 창도하는 것이다. 자동기술이라 불리는 그들의 실험은 이러한 생각을 기초로 해서 이루어지는데 그 선구자들이 프로이트의 발견에 고무되지 않았더라면 이 실험은 실행되지도 못했을 것이다. 그러나 이런 입장이 아직도 혼란스럽게만 보이는 이유는 그 입장의 전제 자체가 잘못된 것이기 때문이다. 은유가 가진 창조적 섬광은 단순히 두 이미지의 제시 즉 두 기표가 동시에 구현되어 생겨나는 것이 아니다. 창조적 섬광이 두 기표 사이에서 번득일 때 한 기표는 의미연쇄 속에서 다른 기

Hugo)의 시를 예로 들이 은유에 대해 설명하고 있다.

그의 곡식다발은 탐욕스럽지도 고약하지도 않다.

여기서 그는 「룻(Ruth)」에 등장하는 보아스(Boaz)다. 이 시구에서 그(보아스)는 '그의 곡식다발'로 대체되어 기표의 연쇄로부터 사라진다. 그렇지만 보아스는 부재 속에서도 '탐욕스럽지도'와 '고약하지도'와 같은 기표들과 환유적으로 연결되어 기표의 연속 속에 여전히 존재한다. 그러나 '그의 곡식다발'에 의해 대체되어 사라진 보아스는 이제 '그의 곡식다발', '탐욕스럽지도', '고약하지도 않다' 등의 기표로 인하여 정반대로 탐욕스럽고 고약한 보아스가 되어 기표의 연속 속에 존재하게 된다. 부재하는 기표가 기표의 연쇄 속에 존재하는 다른 기표들과 결합해 새로운 의미를 창조함으로써 부재의 침묵을 뚫고 "의미효과"를 낳는 것이 은유라는 것이다.

만약 그의 다발이 보아스를 가리킨다면 (…) 이는 기표의 연쇄 속에서 그[보아스]를 대체하기 때문이다. (…) 그러나 그의 다발이 그[보아스]의 자리를 빼앗게 되면 보아스는 다시 그리로 되돌아 갈 수 없다. 그를 거기에 묶어놓는 하잘것없는 '그의'라는 가느다란 끈은 그를 탐욕과 증오의 품에 묶어 놓는 소유권으로부터 돌아서는 것을 막는 추가적인 장애물이다. 이른바 그의 관대함(générosité)이라는 것은, 자연에 사로잡혀 있기 때문에 유보와 거절을 모르며 (…) 우리의 기준에 비추어볼 때

표의 자리를 대신 차지하게 된다. 자리를 빼앗긴 기표는 억압되어 눈에 보이지 않게 되지만 아주 없어지는 것이 아니라 의미연쇄 속에 있는 다른 기표들과의 (환유적) 관계를 통해 여전히 남아 있게 된다." 위의 책, pp.69-70.

놀랄만한 것으로 남아 있는 다발의 관대함(munificence)에 의해 무(無)보다도 못한 것으로 전락한다.(Lacan 1966, 507aus. 강조는 원문)[296]

라캉은 프로이트가 『꿈의 해석』에서 언급한 압축(Verdichtung, condensation)과 전치(Verschiebung, displacement)에 대하여 다음과 같이 요약 정리한다.

296) 라캉의 이 글은 다음 논문에서 재인용하였다. 홍준기, 「자끄 라깡, 프로이드로의 복귀」, 김상환·홍준기 엮음, 『라깡의 재탄생』, 창비, 2002. p.97. 여기에서 라캉이 언급한 "무(無)보다 못한 것"의 영어번역은 "less than nothing"인데, 이것은 슬라보예 지젝(Slavoj Žižek)의 2012년 저작 Less than Nothing의 제목과 같다. 이 책의 부제는 "헤겔과 유물변증법의 그늘"(Hegel and the Shadow of Dialectical Materialism)이다. 슬라보예 지젝의 이 책은 2006년에 출간한 『시차적 관점』(The parallax view)과 함께 그의 사유의 총정리라고 생각된다. 물론 슬라보예 지젝이 그의 저서 Less than Nothing에서 책 제목의 유래에 대해서 구체적으로 적시한 바는 없다. 내가 생각하기에, 이 구절이 고유명사식의 고유한 구절이라고 볼 필요는 없을 것이기 때문에 그랬을 것이다. 슬라보예 지젝이 언급하는 "less than nothing"에 대하여 조금 인용해보자! 지젝은 그 책 서문 '그래도 그것은 돈다'에서 다음과 같이 언급하고 있다. "이 책에서 나는 이 '그래도 그것은 돈다'로부터 모든 존재론적 결론을 끌어내려고 애써볼 생각이다. 그것의 가장 기본적인 공식은 이렇다. 즉, '움직인다[도는 것]는 것'은 공백에 도달하려고 분투하는 것이다. 즉 '물들이 움직인다[돈다]', 아무것도 없는 대신 무엇인가가 있다. 현실이 그저 아무것도 없음에 비할 때 초과이기 때문이 아니라 현실이 **아무것도 없는 것[무] 이하의 것**(less than nothing)이기 때문이다. 현실이 픽션에 의해 보충되어야 하는 것은 이 때문이다. … 실제로 순수한 없음에 이를 수 있으려면 이미 무엇인가여야 한다. 이 책은 이처럼 기묘한 논리를 양자물리학부터 정신분석에 이르는 극히 이질적인 존재론적 영역, 상이한 수준에서 찾아내려고 한다." 슬라보예 지젝, 『헤겔 레스토랑』, 조형준 옮김, 새물결출판사, 2013, pp.29-30. 원문은 다음. "*Less Than Nothing* endeavors to draw all the ontological consequences from this *eppur si muove*. Here is the formula at its most elementary: "moving" is the striving to reach the void, namely, "things move", there is something instead of nothing, not because reality is *less than nothing*. This is why reality has to be supplemented by fiction: to conceal its emptiness. … Effectively, one already has to be something in order to be able to achieve pure nothingness, and *Less than Nothing*, discerns this weird logic in the most disparate ontological domains, on different levels, from quantum physics to psychoanalysis." Slavoj Žižek, *Less Than Nothing*, VERSO, 2012, p.4.

프로이트에 따르면 꿈을 가능하게 하는 일반적인 전제조건은 왜곡(distortion) 또는 변환(transposition)이다. 소쉬르식으로 말하면 담론 속에서 항상 작용하고 있는 기표 아래로 기의가 미끄러져 내려가는 것이 꿈이다. 무의식이란 기표의 활동을 가리키기 때문이다. 이제 기표가 기의에 미치는 두 가지 효과를 살펴보자.

압축은 기표들의 포개짐(superimpotion)이다. 은유가 중요한 수사법으로 등장하고 Dichtung이란 말에 드러나는 것처럼 압축은 선천적이고 고유한 시의 기능으로 간주된다.

전치는 의미작용의 방향전환(veering off)과 관계가 있다. 독일어의 Verschiebung이 이러한 의미를 가장 잘 전달해준다. 방향전환은 환유 속에서 가능해진다. 환유는 프로이트가 말했던 것처럼 무의식이 검열을 피하기 위한 적절한 수단이기도 하다.[297]

자크 라캉이 보기에, 지그문트 프로이트가 무의식에 부여한, 더욱이 가장 정확하고도 형식적으로 부여한 기표의 본질적 역할에 대해 처음부터 오해가 있어왔다는 것이다. 여기에는 두 가지 이유가 있다는 것이다. 첫째로, 지그문트 프로이트의 형식화가 기표의 역할을 인식하기에 충분하지 않았다는 것이다. 프로이트의 저서 『꿈의 해석』이 그것을 보여줄 수 있는 진실을 충분히 설명해주는 언어학이 체계적으로 정립되기 훨씬 이전에 출간되었기 때문이라는 것이다. 둘째로, 정신분석학자들이 무의식 속에 드러난 의미작용에 매혹되어 전적으로 거기에만 매달려 있었기 때문이라는 것이다. 그들은 상징적 이미지들에서 나타

297) 자크 라캉, 「무의식에 있어 문자가 갖는 권위 또는 프로이트 이후의 이성」, 권택영 엮음, 『자크 라캉 욕망이론』, 문예출판사, 2012, pp.75-76.

나는 의미의 변증법에 남모르는 유혹을 느끼고 있었다는 것이다.

자크 라캉이 보기에, 지그문트 프로이트는 꿈의 분석에서 단지 가장 광범위하게 무의식의 법칙을 보여주고자 했는데, 꿈이 무의식의 법칙을 드러내는 훌륭한 예가 되는 이유는 정상인의 꿈이나 신경증 환자의 꿈이 똑같은 법칙에 따라 기능하기 때문이라는 것이다. 하지만 무의식이 갖는 효용은 깨어 있는 상황에서도 소멸되지 않으므로 정신분석학적 경험은 무의식이 우리 행동의 전 영역을 지배하고 있다는 것을 보여준다는 것이다. 따라서 심리적 질서(개인의 관계기능들) 속에서 무의식이 갖는 위치를 보다 정확히 정의할 필요가 있다는 것이다.

그래서 이 맥락에서 자크 라캉은 무의식을 규정하기 위해 지형도(topography)를 그려본다. $\frac{S}{s}$ 연산식을 기표가 기의에 미치는 효과를 고려하여 $f(S)\frac{I}{s}$로 바꾸어 본다. 이 연산식에서 수평축은 의미연쇄를 보여주고 수직축은 기의의 역할을 수행한다. 이 두 요소들은 각각 환유와 은유라는 두 가지 근본구조를 만들어낸다는 것이다. 그는 이것들이 갖는 효과를 고려하여 다음의 두 연산식을 만들어낸다. 환유구조 연산식과 은유구조 연산식이다.

$$f(S \cdots S')S \cong S(-)s$$

이것은 환유구조 연산식이다. 환유 작용은 기표와 기표의 연결구조 속에서 발생하는데, 이 끊임없는 기표의 연결고리 속에서 대상은 스스로를 완전히 구현하지 못하고 결핍만을 드러낸다는 것이다. 그 결핍을 메우기 위해 의미 작용은 대상 대신에 욕망을 등장시킨다는 것이다.

$$f(\frac{S'}{S})S \cong S(+)s$$

이것은 은유구조 연산식이다. 하나의 기표가 또 다른 기표를 대체할 때 창조적이고도 시적인 의미가 만들어진다는 것이다. 의미 작용을 만들어내는 S'는 환유 속에서는 잠재해 있지만 은유 속에서는 그 모습을 드러낸다. +라는 기호는 저항선을 뚫고 의미가 생성되는 과정을 보여주는데, 이것은 의미 작용이 가능해지기 위해서는 기표가 어떤 방식으로든 기의와 연결되어야 하기 때문이다. 의미 저항선을 뚫고 나아가는 은유는 억압된 기표가 저항선 아래로 내려가 기의의 역할을 한다는 것을 보여준다. 주체 역시 예비적이기는 하지만 기의의 구실을 한다는 것이다.

여기에서 자크 라캉은 "나는 생각한다. 그러므로 나는 존재한다."(cogito ergo sum)라는 그 유명한 르네 데카르트의 명제를 비판한다. 이 명제는 주체의 확실성을 당연한 것으로 간주하는 것이다. 그러나 자크 라캉은 프로이트의 무의식의 발견은 코페르니쿠스의 혁명과 견줄 수 있다고 보았다. "우리는 코페르니쿠스의 우주를 이야기하는 것과 같은 방식으로 프로이트가 우리의 세계관에 어떠한 영향을 끼쳤는지 이야기할 수 있다." 이것은 주체의 기능에 대한 혁명적 전환으로서, 다시 한 번 우주의 중심에 선 인간의 위상에 의문을 제기하는 것이라는 언급이다. 그렇다면 어떠한 맥락에서 자크 라캉은 르네 데카르트의 코기토를 비판하는가?

자크 라캉은 이 르네 데카르트 명제의 의의와 이에 대한 비판과 재반론을 다음과 같이 정리한다. 르네 데카르트 철학은 역사적으로 과학을 가능케 하는 조건이 되었으며 초월적 주체가 갖는 투명성과 그의 실존적 확신을 연결시켜주는 것이기도 하였다는 것이다. "나는 단지 하나의 대상이고 기제에 불과할 뿐이지만 (즉 하나의 현상에 불과하지만) 나에 대해 생각하고 있는 내가 존재하는 한 나는 확실히 존재한다

고 말할 수 있다."[298] 그러나 "누가 생각하는가? 나는 대상(object)으로 정립될 수 있을 때에만 내가 될 수 있지 않은가?"라는 비판이다. 그럼에도 불구하고 "초월적 주체는 더욱 극단적으로 순수함의 세례를 받게 되고 초월적 주체와 나의 실존은 아직도 현존이라는 누구도 반박할 수 없는 형태로 연결되어 있다. 내가 생각하는 곳 바로 거기에 나는 존재한다.('cogito' ergo sum ubi cogito, ibi sum)"라는 말은 이 비판들을 잠재우기에 충분했다는 것이다. 그렇다면 자크 라캉이 보기에 어떤 점에서 프로이트가 발견한 무의식이 혁명적이란 말인가?

자크 라캉은 다음과 같은 질문을 던진다. "물론 내가 나의 사고 속에 존재한다고 생각할 수 있을 때에만 나는 거기 존재하는 존재자가 될 수 있는데 그렇다면 나는 다른 사람과 구별되는 나의 변별성을 어느 정도까지 획득할 수 있는가?"[299] 자크 라캉은 이 질문은 다시 한 번 우주의 중심에 선 인간의 위상에 의문을 제기하는 것으로 본다. 주체의 확실성을 당연한 것으로 간주해버리는 것은 프로이트적인 우주에 접근하지 않겠다는 의지의 표현일 뿐이라는 것이다. 우리는 코페르니쿠스의 우주를 이야기하는 것과 같은 방식으로 프로이트가 우리의 세계관에 어떤 영향을 끼쳤는지 이야기할 수 있다는 것이다. "기표로서 나는 기의의 자리를 차지하고 있는 나와 동질적인 관계인가 아니면 이질적인 관계인가?" 바로 그것이 문제라는 것이다.

> 내가 나의 실존에 적합하고도 고유한 방식으로 나에 대해 이야기 할 수 있느냐의 여부가 중요한 것이 아니라 말하고 있는 나와 언어체계 속에

298) 위의 책, p.82.
299) 위의 책, p.82.

서 언급되이진 내가 동일인인가의 여부가 문제된다. 여기서 '생각한다 (thought)'라는 말이 전혀 부적절한 것은 아니다. 왜냐하면 프로이트는 무의식과 관련된 요소들을 가리키려고 이 용어를 사용했기 때문이다. 무의식은 의식으로 환원될 수 없는 '거기(there)'에 존재하는 의미화 기제들이다.

그럼에도 불구하고 르네 데카르트적인 주체는 신기루(mirage)를 만들어 낸다. 그 신기루 속에서 현대인은 자기애(self-love)의 덫에 걸려 자신의 확실성을 확신할 수 없을 때조차도 주체의 확실성을 믿어 의심치 않는다.[300)]

그래서 자크 라캉은 다음과 같이 선언한다. "나는 내가 아닌 곳에서 생각한다. 그러므로 나는 내가 생각할 수 없는 곳에 존재한다." 즉 "자유자재로 사고할 수 있는 곳에서 나는 항상 내가 아니며 의식적으로 사고할 수 없는 곳에서만 나는 나일 수 있다."는 것이다. 다시 말해, "진리는 현장부재증명(alibi)의 차원에서 도출되는 효과에 불과하다."라는 것이다. 자크 라캉은 페르디낭 드 소쉬르의 연산식에서의 S와 s를 다음과 같이 독해하는 것이다. "소쉬르 연산식에서 S와 s, 즉 기표와 기의는 결코 같은 차원에 존재하지 않는다. 그 축들의 중심에 인간이 존재한다고 생각한다면 인간은 스스로를 속이고 있는 것이다."[301)] 그렇다면 존재(being)란 무엇인가? 자크 라캉은 다음과 같이 언급한다.

우리가 이야기하고 있는 존재(being)는 "……이 존재한다(to be)"라는

300) 위의 책, p.83.
301) 위의 책, p.84.

동사가 만들어낸 진공 속에서 순식간에 태어났다. 그러므로 이것 역시 주체의 문제를 야기한다. 주체의 문제를 야기한다는 것은 무슨 의미인가? 존재는 주체 앞에서 스스로를 제시할 수 없다. 왜냐하면 존재가 스스로를 드러내는 곳에 주체가 나타날 수 없기 때문이다. 오히려 존재는 주체를 대신한다. 존재는 주체의 위치에서 주체를 가지고 주체의 문제를 제기하는 것이다. 그것은 마치 우리가 펜 하나를 가지고 문제를 제기하는 것과 같고 아리스토텔레스식으로 말하자면 인간이 그의 영혼을 가지고 사고하는 것과 같다.[302]

자크 라캉은 다음과 같이 언급한다. "나는 내가 아닌 곳에서 생각한다. 그러므로 나는 내가 생각할 수 없는 곳에 존재한다."[303] 그는 이런 당혹스러운 말을 하면서 우리는 이것보다 더한 것을 필요로 한다고 언급한다. 붙잡기 어려운 애매모호함에 익숙한 귀만이 알아들을 수 있는 말들의 의미 연결고리는 우리의 손아귀를 벗어난 구문 속으로 도망가 버리기 때문이라는 것이다.

무의식적 사고는 심연 속에서 자신의 목소리를 듣는다는 것이다. "나는 무의식이 있던 바로 그 자리로 가야만 할 것이다.(Wo es war, soll Ich werden.)"[304] 내가 존재하는 곳에서 사유하는 것은 내가 아닌 또 다른 자아라는 것이다. 타자(Other)는 단순히 나와 다른 또 하나의 주체가 아니라, 주체가 환원시킬 수 없는 이질성으로 이해될 때에야 비로소 나와 다른 주체 사이에서 중재 역할을 수행할 수 있는 것이다.

무의식이 타자의 담론이라고 말하는 이유는 그것이 개별 주체들을

302) 위의 책, p.88.
303) 위의 책, p.84.
304) 위의 책, p.92.

넘어선 어떤 차원을 가리키기 때문이며, 거기에서 욕망은 타자에게 인정받기를 원하는 욕망이라는 것이다. 타자란 그것이 없으면 거짓말도 가능하지 않을 내 속에 있는 진리의 보증자라는 것이다. 자크 라캉은 언어의 등장과 함께 진리의 차원이 열린다라고 강조한다.[305]

4. 자크 데리다 – 초월적 기의는 없다

자크 데리다(Jacques Derrida, 1930-2004)는 1967년 그의 나이 37세에 세 권의 저서를 출간한다. 『목소리와 현상』, 『그라마톨로지』, 『글쓰기와 차이』 등이다. 여기에서는 『그라마톨로지』를 중심으로 "초월적 기의는 없다."라는 그의 철학적 사유를 열어보자.

자크 데리다는 구조주의에 대하여, 언어학자 로만 야콥슨(Roman Jakobson, 1896-1982)이 『일반언어학 시론』에서 다음과 같이 정리한 내용을 인용한다.

현대 구조주의 사상은 다음 사실을 명료하게 확립했다. 언어는 하나의 기호 체계이며 언어학은 기호과학, 즉 기호론(sémiotique, 또는 소쉬르의 술어로 기호학(sémiotique))의 구성 요소를 이루는 부분이다. 우리 시대가 부활시킨 중세의 기호 정의(aliquid stat pro aliquo, 무엇을 지칭하는 그 무엇)는 언제나 타당하고 풍부한 정의로 입증되었다. 이렇듯 기호 일반, 특히 언어 기호의 구성적 표시는 그것의 이중적 특성에 있다. 모든 언어 단위는 두 부분으로 나뉘어 있고 두 양상을 함축한다. 하나

305) 위의 책, pp.84-94. 참고.

는 감각적인 것이요, 다른 하나는 지성적인 것, 즉 한편으로는 기호 형식에 해당되는 시그난스(소쉬르의 기표), 다른 한편으로는 기호 의미를 뜻하는 시그나툼(소쉬르의 기의)이 그 구조에 해당된다. 언어 기호(아울러 기호 일반까지)의 이 같은 두 개의 구성 요소는 서로가 서로를 전제로 하고 필연적으로 어느 하나가 다른 하나를 부를 수밖에 없다.[306]

그러나 자크 데리다가 보기에, 구조주의는 기의에 대한 지시를 견지하지 않고는 기표와 기의의 차이(기호 개념 그 자체)를 고수할 수 없다는 것이다. 이러한 형이상학적인 신학적 뿌리에는 다른 많은 숨겨진 침전물이 밀착되어 있다는 것이다. 언어 '과학'은 감각적인 것과 지성적인 것 사이의 구분 없이는 기표와 기의의 차이를 고수할 수 없으며, 또한 보다 암묵적으로 감각적 세속의 외면성 속으로 '타락되고' 추방되기 이전에 그 예지성(intelligibilité) 가운데서 '일어날 수' 있는 기의에 대한 지시를 견지하지 않고는 기표와 기의의 차이를 고수할 수 없다는 것이다.[307]

그러나 자크 데리다는 구조주의의 이 개념들을 버리는 것은 문제의 관건은 아니라고 말한다. 왜냐하면 그것들은 필요한 것이며 최소한 오늘날 우리는 그 개념들 없이는 더 이상 아무것도 사유할 수 없을 것이기 때문이라는 것이다. 오히려 이러한 개념들과 사유 태도의 체계적 역사적 연대를 명백하게 하는 것이 중요하다고 본다. 이 유산을 뒤흔들어 놓기 위해서라도 그 개념들이 필수불가결하다는 점에서 이 같은 개념들을 단념해서는 안 된다는 것이다. 그 역사적 울타리의 면모를 드러내는 것이 중요하다는 것이다.

306) 자크 데리다, 『그라마톨로지』, 김성도 옮김, 민음사, p.53.에서 번역문 재인용.
307) 위의 책, pp.53~54.

기호와 신성은 동일한 출생 징조와 시간을 가지고 있다. 기호의 시대는
본질적으로 신학적이다. 아마 그 시대는 영원히 끝나지 않을 것이다. 하
지만 그 역사적 울타리의 면모는 드러나 있다.[308]

이 대목에서 그는 탈구성 즉 해체(déconstruction)을 언급한다. 기호
의 시대의 그 울타리 내부에서 완곡하면서도 언제나 위험천만한 운동
을 통해, 그 운동이 탈구성하고자 하는 것의 안쪽으로 다시 떨어지는
위험을 끊임없이 무릅쓰면서도, 모종의 신중하면서도 세심한 담론의
비판적 개념들의 윤곽을 소묘하고, 그 개념들의 효율성의 조건들을 비
롯하여 그 배경과 한계를 지적하며, 그 개념들을 탈구성시키는 기구
(machine)에 그 개념들이 소속되어 있다는 점을 엄밀하게 지적해야 할
것이며, 동시에 이 울타리 바깥의 빛을 통해 엿보이는 단층을 지적해
야 한다는 것이다. 기호 개념은 여기에서 표본이 된다는 것이다. 기호
라는 주제는 어떤 전통의 '최후의 진통(travail d'agonie)'이라는 것이다.
어떤 전통인가? 그것은 의미, 진리, 현전, 존재 등을 의미 작용으로부
터 따로 떼어 놓기를 주장하는 전통이라는 것이다.

그렇다면 자크 데리다는 무엇을 주장하는가? 의미 작용의 운동, 즉
기표의 외재성은 문자언어(에크리튀르) 일반의 외재성이며 에크리튀
르 이전에는 언어 기호가 없다는 것이다. 이러한 사실을 보여주어 해
체(탈구성)의 개념, 특히 해체 작업, 그 양식(style) 등이 본질적으로 오
해와 무시에 노출된 채로 남도록 한다는 것이다.

자크 데리다가 언급하는 에크리튀르(écriture)란 무엇인가? 에크
리튀르 개념은 언어 개념을 넘어서고 그것을 포괄한다. 1) 회화서

308) 위의 책, p.54.

법적(繪畫書法的, pictographique)이거나 표의서법적(表意書法的, idéographique)인 문자표기의 신체동작을 가능하게 하는 것의 총체성을 지칭. 2) 기표 측면을 넘어서서 기의 측면을 지칭(그것이 문자 표기건 아니건, 표기 일반에서 일어날 수 있는 모든 것). 가령 영화서법(cinématographique), 무용서법(chorégraphique), 회화적, 음악적, 조각적 '글쓰기(에크리튀르)'. 3) 운동선수의 '글쓰기(에크리튀르)', 군사적 또는 정치적 글쓰기(에크리튀르) 등 이러한 여러 활동에 이차적으로 결부된 표기법 체계뿐만 아니라 이들 활동 자체의 본질과 내용을 기술하기 위해서 사용. 4) 오늘날 생물학자는 유기체 세포 속에서 정보의 가장 기본적인 과정에 대해 에크리튀르와 프로-그람(전-문자, programme)을 언급. 5) 인공두뇌학 프로그램(programme)이 포괄하는 모든 영역이 에크리튀르의 영역이 될 거라는 주장이다.[309]

자크 데리다는 『그라마톨로지』에서 로고스중심주의를 비판한다. 로고스중심주의(logocentrisme)는 알파벳 문자와 같은 표음문자의 형이상학으로서, 그 근본에 있어서 가장 독자적이며 가장 강력한 민족중심주의였다는 것이다. 여기에서 근본이라 함은 수수께끼 같지만 본질적인 연유에서 그리고 단순한 역사적 상대주의로는 접근할 수 없는 이유들로 인한 것이다. 그것은 오늘날 지구 전체에 스스로를 부과하고 관철시키는 중인 동시에 유일하면서도 동일한 질서(ordre)다. 그것은 이 질서 속에서 다음 개념들을 지배한다는 것이다.

첫째, 문자 언어의 표음화가 발생하면서 자신의 고유한 역사를 은폐시킬 수밖에 없었던 세계 속에서의 **문자 언어 개념**(le concept de l'écriture).

309) 위의 책, p.46.

둘째, 일체의 차이들에도 불구하고 플라톤에서 라이프니츠를 거쳐 헤겔까지 뿐 아니라 소크라테스 이전의 철학자에서 하이데거에 이르기까지 언제나 로고스에 진리 일반의 근원을 부여한 **형이상학의 역사**(l'histoire de la métaphysique), 즉 진리의 역사 또는 진리의 진리의 역사는 앞으로 설명할 은유적 전환(diversion métaphorique)을 제외하고는, 늘 문자 언어를 하대했고, '충만한' 음성 언어(parole pleine) 바깥으로 쫓아냈다.

셋째, **과학 개념** 또는 과학의 과학성이라는 개념. (사람들은 시종일관 이것을 **로고스적**(logique)인 것으로 규정했다.) 비록 실제로는 과학의 실천이 언제나 그랬듯이 점점 더 비표음적 기호 표기에 호소하면서 로고스의 제국주의에 대해 끊임없이 의문을 제기했는데도 과학이라는 개념은 늘 철학적 개념이었다. 틀림없이 이러한 전복(subversion)은 과학의 기획과 모든 비표음적 보편 기호의 규약을 탄생시킨 비음성적 의사소통 체계(système allocutoire) 내부에 언제나 포함되어 있다. 그러한 상황은 달리 도리가 없었다. 하지만 문자 언어의 표음화(과학과 마찬가지로 철학의 역사적 기원이며 구조적 가능성, 즉 **에피스테메**(l'épistémè)의 조건)가 세계의 문화를 탈취, 독점하려 할 때조차도, 과학이 자신의 어떤 첨단에 있어서도 더 이상 그러한 문자 언어의 표음화로 만족할 수 없다는 사실은 어쨌거나 바로 우리가 살고 있는 이 시대에 속한다.[310]

자크 데리다는 플라톤, 루소, 헤겔 등을 중심으로 하여 로고스중심주의를 비판한다. 형이상학의 역사는 존재를 현전으로 규정한 역사이며, 형이상학이 행한 모험은 로고스중심주의의 모험과 하나로 합류하

310) 위의 책, pp.25-26.

며, 형이상학의 역사는 전적으로 흔적의 환원으로 생산된다는 것이다. 이러한 점에서 플라톤, 루소, 헤겔 등은 세 이정표가 된다.

첫째로, 자크 데리다는 플라톤의 『파이드로스』에서 사례를 인용한다. [311] 플라톤은 『파이드로스』에서 소크라테스(Socrates)와 파이드로스(Phaidros)의 대화에 대해 언급하고 있다. 여기에서 플라톤의 페르소나로서 소크라테스는 "말이 글에 우선한다."라고 주장한다. [312] 로고스라는 환경에 의해 (또 그 터전 속에서) 이미 성립된 진리 또는 의미는 기호에 선행하여 사물(지시체)이 창조적 신의 로고스와 직접적으로 관계를 갖지 않을 때에도 기의는 로고스 일반과는 직접적인 관계를 가지지만, 기표인 문자의 외재성과는 간접적인 관계를 갖는다는 것이다. 여기에서 사물은 창조적 신의 로고스에서 언급되고 사유된 의미가 되기

311) 위의 책, p.56.

312) 『파이드로스』에서 등장하는 뤼시아스(Lysias)는 케팔로스(Kephalos)의 아들로 아테나이 (Atenai)의 10대 연설가 중의 하나이다. 『파이드로스』에서의 인용문은 다음. "만약 뤼시아스나 다른 어떤 사람이 사적이거나 공적인 일로 과거나 미래에 연설문을 쓰면서, 이를테면 법안을 제의하는 등 정치가로서 연설문을 작성하면서 거기에 영구불변의 진리가 내포되어 있다고 생각한다면, 그 작성자는 남이 실제로 비난하건 비난하지 않건 비난받아 마땅하다는 것 말일세. 왜냐하면 깨어 있건 잠들어 있건 정의와 불의, 선과 악에 대해 무지하다는 것은 설사 대중이 이구동성으로 찬동한다 해도 정말이지 비난을 면할 수 없기 때문일세. … 그와는 달리 누가 다음과 같이 생각한다고 가정해보게. 어떤 주제에 관해 글로 쓴 연설에는 필연적으로 재미를 위한 것들이 많이 포함되기 마련이며, 운문이나 산문으로 쓴 어떤 연설도 진지하게 주목할 만한 가치는 없다. 그 점은 문제를 제기하거나 가르치려 하지 않고 설득만을 노리는 음유시인들의 음송도 마찬가지이다. 실제로 가장 훌륭한 연설도 기껏해야 이미 알고 있는 것을 상기시켜줄 뿐이다. 정의와 미와 선에 관해 설명하고 가르치기 위해 진실로 듣는 사람의 혼 안에 쓴 말들만이 명료하고 완전하며 주목받을 가치가 있는 것이다. 이런 종류의 말들은 그의 적자(嫡子)들이라고 불리어 마땅한데, 첫째, 그의 내부에 그런 것이 발견된다면 그의 내부의 말들이 그렇고, 둘째, 그의 내부의 말들의 자식과 형제들로서 다른 사람들의 혼 안에 바르게 자란 말들이 그렇다. 그는 다른 종류의 말들에는 등을 돌릴 것이다. 그렇게 생각하는 사람들이 있다면, 파이드로스, 그런 사람이야말로 자네와 내가 본받기를 원하는 사람일 것이네."(277d-278b) 플라톤, 『파이드로스/메논』, 천병희 옮김, 도서출판 숲, 2013, pp.128-129.

시작한다는 것이다.[313]

둘째로, 자크 데리다는 다음과 같은 질문을 던진다. "왜 '루소 시대'에 '전범(exemple)적인' 가치를 부여하는가? 로고스중심주의의 역사에서 루소가 누리는 특권은 무엇인가? 루소라는 고유명사가 시사하는 것은 무엇인가? 더욱이 이 고유명사와 그의 이름으로 적힌 텍스트들 사이의 관계는 무엇인가?" 그리고 그는 장-자크 루소(Jean-Jacques Rousseau, 1712-1778)의 『에밀(Émile)』(1762)에서 다음의 구절을 인용한다.

> 우리에게는 청각에 대응하는 기관, 즉 목소리라는 기관이 있다. 하지만 우리에게는 시각에 대응하는 기관이 없으며, 소리를 만드는 것처럼 색깔을 만들지 못한다. 시각은 능동적 기관과 수동적 기관을 서로 활용하면서 청각을 키우기 위한 첨가 수단이다.[314]

로고스는 목소리를 통해서만 비로소 무한해지고 자기 자신에게 현전할 수 있고 자기 정서(자기 촉발)로서 탄생될 수 있다는 것이다. 로고스는 목소리라는 주체가 자기 자신에서 나와 자신에게 되돌아가는 수단인 기표 차원 즉 주체가 발송하는 동시에 자기 존재를 느끼게 하는 기표를 자기 자신을 벗어나서 빌려오지 않는다는 것이다. 목소리의 경

313) 자크 데리다는 로고스 속에서 소리(phonè)와의 근원적이며 본질적인 관계는 결코 단절된 적이 없으며, 소리의 본질은 로고스로서의 '사유' 속에서 '의미'와 관계를 맺고 그것을 산출하고, 수용하고, 발화하고, '재결집하는' 것과 직접적으로 근접해 있다고 본다. 그는 아리스토텔레스의 다음의 언급을 인용한다. "목소리가 발송한 소리는 정신의 상징이며, 문자로 적힌 낱말들은 목소리가 발송한 낱말들의 상징이다." 자크 데리다, 『그라마톨로지』, 김성도 옮김, 민음사, p.49.

314) 루소, 『에밀 또는 교육론』, 이용철·문경자 옮김, 한길사, 2007, p.206.

험이 바로 그런 것이다. 이 목소리는 자신이 말하는 것을 듣는 것이다. 그 경험은 문자언어를 배제하는 것이다. 즉 자기 자신으로의 현전을 중단시키는 '외부적', '감각적', '공간적' 기표에 도움을 청하는 일체의 것을 배제할 것을 스스로에게 다짐한다는 것이다.[315]

셋째로, 헤겔은 로고스 철학의 총체성을 요약했고 존재론을 절대적 논리로 규정했으며 현전으로서의 존재에 대한 모든 경계 설정을 결집시켰으며, 현전성에 재림의 종말론과 무한한 주관성의 자기 자신에로의 근접성의 종말론을 지정해주었다는 것이다. 자크 데리다는 헤겔이 문자언어를 음성언어보다 낮게 취급하거나 음성언어에 종속시켰을 것으로 파악한다. 데리다는 헤겔의 다음 구절을 인용한다.

> 알파벳 문자를 상형문자로 변형시키는 실천을 통해, 그 실천의 과정 중에 얻은 추상화에 대한 태도가 보존될 뿐만 아니라 상형문자로 읽는 것은 그 자체가 소리 없는 독서이며 무성의 문자다.(ein taubes Lesen und ein stummes Schreiben) 청각적이거나 시간적인 것, 시각적이거나 공간적인 것에는 각각 고유한 토대가 있으며, 이 점은 규칙 관계에 따라 이루어진다. 즉 시각적 언어는 하나의 기호로서 오직 음향적 언어와 관련된다. 지성은 직접적인 동시에 무제약적으로 음성언어에 의해 표현된다.[316]

이제 자크 데리다가 페르디낭 드 소쉬르의 언어학을 어떤 측면에서 비판하는지 좀 더 살펴보자! 페르디낭 드 소쉬르는 인간 현상 내에서

315) 자크 데리다, 『그라마톨로지』, 김성도 옮김, 민음사, p.273.

316) Hegel, *Enzyklopädie der philosophischen Wissenschaften*, Suhrkamp, 1970, pp.273-276. 위의 책, p.74.에서 번역문 재인용.

의 언어의 위치로서의 기호학을 언급한다. 언어는 관념을 표현하는 기호 체계이며, 따라서 문자법, 수화법(手話法)의 알파벳, 상징 의식, 예법, 군용 신호 등에 비견할 수 있다는 것이다. 언어는 단지 이들 체계 중에서 가장 중요한 것일 뿐이라는 것이다. 그러므로 사회생활 내에서 기호의 삶을 연구하는 과학을 상정할 수 있고 그것은 사회심리학의 한 영역을 이룰 것이며, 따라서 일반 심리학의 영역에 속할 것이라는 것이다. 페르디낭 드 소쉬르는 다음과 같이 언급한다.

> 우리는 이 과학을 **기호학**으로 부르고자 합니다. (…) 기호학은 아직 존재하지 않기에 그것이 어떤 과학이 될지는 말할 수 없습니다. 그러나 그것은 당연히 존재해야 할 정당성이 있고, 그 지위는 벌써 정해져 있습니다. 언어학은 이 일반 과학의 한 영역에 지나지 않으며, 기호학이 발견하게 될 법칙은 언어학에도 역시 적용될 수 있습니다.[317]

그러나 자크 데리다는 언어적 대체를 통해 『일반언어학 강의』 프로그램에서 기호학을 그라마톨로지로 바꾸어 놓아야 한다고 주장한다. 데리다의 견해대로 위의 페르디낭 드 소쉬르의 책 내용을 바꾸어 보면 다음과 같다.

> 우리는 그것을 '그라마톨로지'로 명명할 것이다. (…) 아직까지 존재하지 않기 때문에 그것이 무엇이 될 것인지는 말할 수 없다. 그러나 그것은 엄연히 존재할 권리가 있으며 그 위치는 이미 결정되었다. 언어학은 이 일반 과학의 한 부분에 불과하다. '그라마톨로지'가 발견할 법칙들은

317) 페르디낭 드 소쉬르, 『일반언어학 강의』, 김현권 옮김, 지식을만드는지식, 2012, pp.33-34.

언어학에도 적용될 것이다.[318]

자크 데리다가 보기에 이것은 "초월적 기의는 없기 때문"이다. 그가 주장하는 그라마톨로지(gramatologie)는 무엇인가? 은유, 형이상학, 신학에 의해 속박된 문자언어에 대한 학문으로서 에크리튀르(écriture)를 다루는 학문이다. 자크 데리다의 정의를 보자. 그라마톨로지는 "기호의 자의성에 대한 학문, 흔적의 비동기화에 대한 학문, 음성언어 이전에 음성언어 속에서 존재하는 문자언어(에크리튀르)에 대한 학문"이다.

페르디낭 드 소쉬르가 언급한 기호학을 그라마톨로지로 바꾸어야 한다는 자크 데리다의 주장은 무엇인가? 그라마톨로지로 바꾸어야 한다는 주장의 요지는 무엇인가? 그것은 초월적 기의는 없다는 것이다. 기의의 부재를 주장하는 것이다.

그런데 현대 언어학에서 기표가 흔적이라면, 기의는 원칙적으로 직관적 의식의 충만한 현전에서 사유될 수 있는 의미이다. 본래 기표 측면과 구별한다는 점에서, 기의 측면은 흔적으로 고려되지 않았다. 권리상으로 기의 측면은 있는 바대로 존재하기 위해 기표 측면을 필요로 하지 않는다. 이러한 단언의 심층부 깊은 곳에서 언어학과 의미론 사이의 관계 문제를 제기해야 할 것이다. 일체의 기표를 떠나 생각할 수 있고 가능한 하나의 기의의 의미를 참조하는 것은 방금 내가 상기시킨 존재론–신학–목적론(l'ontothéo–téléologie)에 종속되어 있다. 따라서 기호라는 개념 자체를 에크리튀르에 대한 성찰을 통해 해체시켜야 할 터

318) 자크 데리다, 『그라마톨로지』, 김성도 옮김, 민음사, p.147.

인데, 에크리뒤르는 그것의 총체성 속에서 존재론-신학을 충실하게 반복하면서, 또 그것의 가장 확실한 증거 속에서 그 뿌리를 흔들면서, 의당 그렇게 될 수밖에 없는 것처럼, 존재론-신학의 간청(Sollicitation)과 뒤섞인다. 또 흔적은 기호의 양면에서 기존의 총체성에 영향을 미칠 때부터 필연적으로 그렇게 하도록 유도된다.[319]

그것은 기의가 기원적으로 또 본질적으로 흔적이라는 사실이 바로 순수한 외관으로 나타난 명제라는 것이다.[320] 이것은 "기의가 언제나

319) 위의 책, pp.185-187.

320) 자크 데리다가 보기에, 흔적은 실제로 의미 일반의 절대적 근원이다. 무슨 말인가? 뒤집어 본다면 의미 일반의 절대적 근원은 없다는 것이다. "흔적은 나타남과 의미 작용을 여는 **차연**이다. 흔적은 살아 있지 않은 것 일반에 대해서 모든 반복의 근원이며 관념성의 근원인 살아 있는 것을 분절시키면서 현실적인 것도 관념적인 것도 아니며, 감각적인 것도 지성적인 것도 아니고, 불투명한 에너지도 투명한 의미 작용도 아니다. **어떤 형이상학의 개념도 흔적을 기술할 수 없다. 결과적으로 흔적은 여러 감성 분야들의 구분은 물론 빛과 소리보다도 선행한다.**" 위의 책, p.172. 여기에서 자크 데리다가 언급하는 '차연(差延)'은 자크 데리다의 신조어 '디페랑스(différance)'의 번역어이다. 불어 동사 différer(디페레)는 '다르다'와 '연기하다'라는 두 가지 뜻이 있다. 이것의 명사는 différence(디페랑스)인데 이 명사에는 '차이'라는 뜻만 있다. 그런데 이 동사의 현재분사인 différant(디페랑)에는 '다르다'와 '연기하다'라는 두 가지 뜻이 있다. 그래서 이 두 가지 뜻을 가진 명사를 신조어로 만들기 위해 현재분사를 명사형 différance로 만들어, '차이'와 '연기'라는 두 가지 의미를 갖도록 하였다. 자크 데리다는 이 차연(差延, différance)을 différence와 구분하여 '아 디페랑스'로 읽는다. 물론 그 뜻은 '차이(差異)와 연기(延期)' 즉 차연(差延)이다. 한국어에서는 차연(差延)으로 번역한다. 이 차연은 공간적 차이와 시간적 연기를 뜻한다. 자크 데리다는 이 신조어 'différance(아 디페랑스)'를 통해 무엇을 말하고 싶어하는가? "철학의 비판은 애써 차이에 대한 관심을 배제한 것으로, 그리고 지극히 금욕적인 윤리로 억압 대치하여 꾸며진 체계에 불과하다는 것이 니체 사상의 전부가 아니었던가? 무엇이든지 상응시키고 동일시하려는 논리, 이 논리 자체를 따르면서도 철학은 **차연 속에서 그리고 차연에 의지해** 살아가고 있다는 사실을 배제하지 못하고, 오히려 동일성, 상응성이 배제된 차연성을 **동일성이라 믿는 우를 범했다.** 동일성은 하나의 다른 것이 또 다른 것으로, 대립의 한 용어가 다른 용어로 옮겨가는, 전복되고 모호한 통로에 불과한 (a가 있는) 차연에 불과하다. 따라서 우리는 철학이 구성되고 우리의 담화가 의지하고 생존하고 있는 근거이자 터전이 되는 대립 구조의 각각의 쌍들 모두를, 이 대립 구조를 삭제하기 위해서가 아니라, 각각의 용어가 타자의 차연으로, 즉 상이하고 다른 것이 동일성이라

기표의 위치에 있다"는 사실이라는 것이다. 그 명제에서 (로고스의, 현전의, 의식의) 형이상학은 에크리튀르를 자신의 죽음으로서 자신의 자원으로서 성찰해야 한다는 것이다.

는 경제성 즉 교환가치에서 연기된 것에 불과하다는 것을 인지하기 위해, 다시 말하면, 정신은 감각의 차이인 동시에 감각이 연기된 것이며, 개념이란 지각과의 차이인 동시에, 지각이 연기된 것이며, 자연과 반대되는 것들, 즉 기술, 법, 논리, 그리고 사회, 자유, 역사, 정신 등등은 자연과의 차이인 동시에, 현상이 연기된 것임을 인지하기 위해서는, 우리는 모든 대립 구조를 다시 생각해보아야 한다." 자크 데리다, 「차연」, 『해체』, 김보현 편역, 문예출판사, 1996, pp.142–143.

11장

포스트모더니즘에
대하여

ART AND TECHNOLOGY

포스트모더니즘이라는 용어는 1975년에 청년 건축학자인 찰스 젠크스(Charles Jencks)에 의해 처음 본격적으로 사용되었다. E. H. 곰브리치는 그에 대하여 당대의 건축과 동일시 되어온 기능주의에 식상했던 사람이었다고 평가한다. 위르겐 하버마스는 미완성의 기획으로서의 모더니티를 말한다. 철학자인 장-프랑수와 리오타르는 선진사회를 포스트모더니즘 사회라고 정의하고, 그것은 모던적(moderne) 메타 이야기에 대한 불신이며, 이 불신은 분명히 과학적 진보의 결과라고 언급한다. 그런데 저항으로서의 포스트모더니즘을 주창하였던 할 포스터는 "포스트모더니즘에 도대체 무슨 일이 일어났는가?"라고 질문을 던진다. 포스트모더니즘이 하나의 유행으로 취급되면서 어느덧 유행이 지난 구닥다리(démodé)가 되어버렸다는 것이다. 이 말은 무슨 의미인가?

1. E. H. 곰브리치 - 모더니즘 이야기

E. H. 곰브리치는 모더니즘 기능주의의 대표적인 건축물로, 1926년에 독일의 발터 그로피우스(Walter Gropius, 1883-1969)가 데사우(Dessau)에 설립한 바우하우스(Bauhaus)를 사례로 든다. 그는 이 기능주의 신념은 진실에 가깝다고 말하면서 다음과 같이 언급한다.

> 어쨌든 기능주의는 19세기 미술 관념이 우리들의 도시와 방을 어질러놓는 데 사용했던 불필요하고 몰취미한 잡동사니를 제거하는 데 도움을 주었다. 그러나 다른 표어들처럼 이 '기능주의'라는 것도 지나친 단순화를 바탕으로 하고 있다. 기능적으로 완벽하면서도 추하다거나 적어도 빈약한 것들이 분명히 존재한다. 이러한 양식으로 지어진 최고의 걸작은 그것이 기능에 맞게 되었기 때문이 아니라, 기능이라는 목적을 충족시키면서도 그것을 '보기 좋게' 만들 수 있는 기술과 취향을 지닌 사람들에 의해 설계되었기 때문에 아름답다. 기능과 미(美) 사이에 숨겨진 조화를 발견하기 위해서는 수많은 시행착오를 거쳐야만 한다. 이러한 실험 가운데 어떤 것은 건축가를 막다른 골목으로 몰아넣을지도 모른다. 그렇다 하더라도 이 경험은 결코 헛된 것으로만 끝나지는 않는다. 어떤 예술가도 항상 '안전하게' 행동할 수만은 없다. 또한 겉보기에는 아주 엉뚱하거나 기발한 실험이 새로운 디자인의 발전에 큰 역할을 했다는 것을 깨닫는 것이 무엇보다도 중요하다. 우리는 이제 그렇게 해서 생겨난 디자인들을 당연하게 받아들이고 있다. [321]

321) E. H. 곰브리치, 『서양미술사』, 백승길·이종승 옮김, 예경, 2008, pp.560-561.

발터 그로피우스, 〈바우하우스(Bauhaus)〉, 1926.

그는 『서양미술사』의 마지막 장을 '끝이 없는 이야기(A story without end)'로 마치고 있는데, 그 부제는 '모더니즘의 승리(The triumph of

modernism)'이다. 그는 이 스토리로 이어시기 바로 식전에 모더니즘의 기능주의에 대하여 언급하였던 것이다.

2. 찰스 젠크스 – 포스트모더니즘론

미국의 건축학자인 찰스 젠크스(Charles Jencks, 1939 –)는 포스트모더니즘을 '이중코드화(double coding)'로 정의한다. 즉 "포스트모던 건축은 이중코드화(모던 반(半)과 전통 반(半)이라는)를 통해 다수의 대중과 보통 건축가인 관계된 소수 사이의 대화를 시도하려는 건축"이라고 언급한다.[322]

이 이중기호화의 요점은 그 자체가 이중적이라는 것이다. 모던 건축은 계속 신뢰할 수 없게 되었는데, 그 이유는 부분적으로 그 건축물이 궁극적인 사용자와의 효과적인 의사소통을 하지 않았기 때문이다.―이것은 필자의『포스트모던 건축의 언어』의 주된 논쟁점이다.―그리고 또 다른 부분적인 이유는 도시와 역사와의 효과적인 연계를 맺지 않았기 때문이다. 따라서 필자는 포스트모던으로 그 해결을 파악하고 정의하였다. 즉, 하나의 건축물은 새로운 기술과 옛 양식에 기초하고 있는 만큼 전문적인 것에 기초하고 있으며 대중적인 것이었다. 이중기호화를 간단히 말하면, 엘리트/대중 그리고 새로운 것/옛 것을 의미하는 것이며, 이러한 상반되는 짝짓기를 위해 설명하지 않을 수 없다. 오늘날의 포스트

322) 찰스 젠크스, 『현대 포스트 모던 건축의 언어』, 송종석 감수, 태림문화사, 1991, p.7. 원서는 다음. Charles Jencks, *The Language of Post-Modern Architecture*, Academy Editions, 1977.

모던 건축가들은 모더니스트들에게서 배웠으며, 현재의 사회의 실재성에 직면하는 것만큼이나 동시대의 기술을 사용하는 것에 익숙해 있다. 이러한 익숙함은 그들을 복고주의자나 전통주의자들로부터 충분히 구별할 수 있게 해주는 것이다. 위와 같은 관점은 매우 중요한데, 왜냐하면 그런 관점이 포스트모던 건축양식이라는 혼성어를 창조해내기 때문이다. 더 솔직한 방식으로 전통적인 서술의 기술과 재현을 사용하기도 하는 포스트모던 예술가나 작가에게 똑같은 것이 완벽한 진실은 아니다. 아직까지 포스트모던이라 불릴 수 있는 창출가들은 모두—복고주의자들의 작품과 그들의 작품을 구별해주는 어떤 의도인—모던 감각이 지닌 무엇인가를 지속하고 있다. 이것이 아이러니, 패러디(parody), 대치, 복잡성, 절충주의, 사실주의 같은 것이든지 동시대의 책략과 목표 중 한가지든 간에 말이다.[323]

즉, 찰스 젠크스는 포스트모더니즘을 "모더니즘을 지속하는 동시에 모더니즘을 초월한다."는 의미에서 사용하고 있다. 그는 마이클 그레이브스(Michael Graves)의 〈포클랜드시청사〉(1982)를 사례로 들어 포스트모더니즘을 다음과 같이 설명하고 있다.

만일 포스트모더니스트들이 불가지나 혹은 불가지의 시각적 등가(위세 당당하며 기술 정치적인 파사드)를 받아들이기를 거부한다면, 그들은 자신들을 위해 설계하고 있는 특정 사회가 가지고 있는 믿을 만한 사상들을 찾아내야만 한다. 그레이브스는 이를 '포틀란디아'라고 알려진 조

323) 찰스 젠크스, 『포스트 모더니즘?』, 도서출판 청람, 1995, pp.23~24. 원저는 다음. Charles Jencks, *What is Post-Modernism?*, Academy Group Ltd., 1986. 이 책에서는 'double coding'을 '이중기호화'라고 번역하고 있다.

각을 사용하여 해냈는데, 포틀란디아는 19세기에 그 도시의 희망과 시민들의 덕망과 상업을 의인화하곤 하였던 여성이었다. 그는 이 고전적인 요조숙녀를 건물입구 정문을 날고 있는 역동적인 운동선수의 모습으로 변형하였는데, 이것이 곧 그 지방 거주자들의 상상력을 사로잡게 되었다. 비록 모더니스트들은 그 포틀란디아 상을 제거해야 한다고 주장하였으나, 시민들은 그 상(像)을 다시 회복하기를 원했다.—그래서 그 상이 레이몬드 카스키(Raymond Kasky)에 의해 조각되어 원위치에 들어서게 될 예정이다. 비록 비평가들은 건물 측면에 있는 리본 장식을 힐난하려 했으나, 대중의 반발로 인해 이 전통적인 환영의 표식이 그대로 남아 있게 되었다. 간단히 말해서 그 건물은 건물 본연의 위치인 대중예술이 되었던 것이다.[324]

찰스 젠크스는 모더니즘에 대하여 다음과 같이 비판한다. 산업과 실용의 시대에 이르러 예술품과 장식이라는 전통적인 주제들에 대한 제도적 위엄이나, 각각의 미학적 기쁨과 그 선형적인 의미 등에 대한 커다란 믿음은 사라지게 되었으며, 그것들을 사용하는 것이 약간씩 경원되게 되었다는 것이다. 그리하여 이 시대에서는 무지와 불가지(不可知)가 뉴욕의 파크 애비뉴(Park Avenue)나 세계 도처의 신시가지의 다운타운에서 볼 수 있는 밋밋한 관료주의적 파사드에 의해 표현되고 있다는 것이다.

그러나 예술품과 장식 그리고 상징성은 건축에 없어서는 안 될 필수적인 것들로 건축에 더 큰 공명을 주었으며, 근대만을 제외한 모든 문

324) 찰스 젠크스, 『포스트모던 건축의 언어(The Language of Post-Modern Architecture)』, 송종석 감수, 태림문화사, 1991, p.8.

화는 이런 본질적인 진리들을 매우 높이 평가하여 그것들을 아주 당연한 것으로 받아들여 왔다는 것이다. 즉 찰스 젠크스는 포스트모더니즘 건축을 역사주의적 혼성모방으로 이해하고 있는 것이다.

3. 위르겐 하버마스 – 미완성의 기획으로서의 모더니티

위르겐 하버마스(Jürgen Habermas, 1929 -)는 모더니티(modernity)를 "미완성의 기획(an incomplete project)"으로 독해한다. 1980년 독일 프랑크푸르트에서 열린 테어도어 아도르노 상(Theodor Adorno Prize) 수상 기념 강연문에서이다.[325]

그는 먼저 1980년에 개최된 제1회 베니스 비엔날레 국제 건축전(1980 Venice Biennale of Architecture)에 대한 실망감을 표현한다. 이 베니스 비엔날레에는 찰스 젠크스가 선정위원(Selection Committee)으로 활동했었다. 이 대회의 주제는 "과거의 현전(The Presence of the Past)"이었다. 위르겐 하버마스가 보기에, 베니스에서 전시하였던 사람들이 전도된 면모를 가진 전위파를 형성하였고 새로운 역사주의에 자리를 내주기 위해서 모더니티의 전통을 희생하였다는 것이다.

하버마스는 모더니티를 "미완성의 기획"으로 보면서 옹호하는 입장이다. 그러면 그는 무엇을 옹호하고자 하는가? 그가 생각하는 모더니티는 어떠한 맥락인가?

325) 위르겐 하버마스, 「모더니티: 미완성의 기획」, 『반미학: 포스트모던 문화론』, 할 포스터 편저, 윤호병 옮김, 현대미학사, 1993, p.28. 원서는 Jürgen Habermas, "Modernity—an Incomplete Project", *The Anti-Aesthetic: Essays on Postmodern Culture*, ed., Hal Foster, Pluto Press, 1985, pp.3-15.

한스 홀라인(Hans Hollein), 〈파사드(façade)〉, 1980, Venice Biennale.

하버마스는 모던에 대한 개념 정의에서부터 이야기를 시작한다. '모던(modern)'의 라틴어는 '모더누스(modernus)'로, '척도로 하는 때의'라는 의미이며, 기독교에서 공식화한 현재(the present)와 로마와 이교도의 과거(past)를 구분하기 위해 5세기 후반에 처음으로 사용된 것이다. 모던이라는 용어는 모방을 통한 재발견의 모델로 생각되었던 고대와의 관계 개선을 통해서 유럽에서 새로운 시대의식이 형성될 때면 자기이해의 개념으로 되풀이 되어 나타나게 되었다는 것이다.

그러나 이러한 '모던'이라는 맥락은 프랑스 계몽주의의 이상과 함께 현대적 과학의 시사를 받아서 지식의 무한한 발전과 사회적 도덕적 개선을 향한 무한한 향상과 함께 변화하였다는 것이다. 그리고 19세기 초에 낭만주의적 모더니스트들은 고대 고전주의자들에 반대하여 새로운 역사적 시대를 추구하였으며, 그것을 이상화된 중세에서 발견하였다는 것이다.

그러나 19세기 중반에 태어난 미학적 모더니티는 단지 전통과 현재 간의 추상적인 대립을 만든다. 우리는 아직도 어떤 의미에서 이러한 종류의 미학적 모더니티의 동시대인들이라는 것이다.

그때부터 모던한 것으로 간주되는 작품들의 특징이 되는 지표는 뒤따르는 스타일의 참신함을 통해서 극복되어질 것이며 또 쓸모없게 되어질 '새로운 것'이다. 그러나 단순히 '유행적인' 것은 곧 시대에 뒤떨어지지만, 모던한 것은 고전적인 것과 은밀한 관계를 유지한다. 물론 세월을 견딜 수 있는 것은 어느 것이나 항상 고전적인 것으로 평가되어 왔다. 그러나 정말로 모던한 작품은 더 이상 고전이 되는 이러한 능력을 과거 시대의 권위로부터 차용하지 않는다. 그 대신에 모던한 작품은 그것이

한때 확실하게 모던했었기 때문에 고전이 된다.[326]

그러니까 모더니티에 대한 우리의 분별력은 고전적이라는 독자적인 정전들을 만든다는 것이다. 예를 들면, 우리는 현대예술사에 비추어 고전적인 모더니티에 대해 말하게 된다는 것이다. 즉 현내적인 것과 고전적인 것 간의 관계는 고정된 역사적 연관성을 명확하게 상실하였다는 것이다. 결국 위르겐 하버마스는 소위 역사주의를 강조하는 입장의 포스트모더니즘에 대해 비판하는 것이다. 이것이 그가 이 논문을 쓴 해인 1980년에 열린 베니스 비엔날레를 비판하는 맥락인 것이다.[327]

위르겐 하버마스가 보기에, '미학적 모더니티의 정신과 규율'은 샤를 보들레르(Charles Baudelaire)의 작품에서 명백하게 그 윤곽이 드러나고, 그 때에 모더니티는 다양한 아방가르드 운동을 전개했다는 것이다. 미학적 모더니스트의 주요한 특징은 시간 개념에 대한 의식의 변화라는 것으로, 아방가르드는 미지의 영역을 침입하고, 갑작스럽고 충격적인 위험에 직면해 자신을 노출하며, 또 아직까지 점령되지 않은 미래를 정복하는 것으로 자신을 이해한다는 것이다. 그러나 이러한 미래를 향한 암중모색들, 정의되지 않는 미래에 대한 기대와 새로운 것에 대한 예찬은 사실상 현재의 고양을 의미하는 것으로, 모더니티는 전통을 규범화하려는 기능에 반항하며 또 규범적인 모든 것에 반항하

326) 위의 책, pp.29-30.

327) 내가 보기에, 위르겐 하버마스의 이 논문(1980)에서의 포스트모더니즘에 대한 이해는 이 지점까지이다. 그의 당시의 포스트모더니즘에 대한 이해를 지금까지 독해된 포스트모더니즘에 대한 이해로까지 일반화시킬 필요는 없다고 본다.

는 경험으로 살아간다는 것이다.[328]

위르겐 하버마스는 "우리는 모더니티 전체 기획이 실패한 운동이라고 선언해야 하는가?"라는 질문을 던진다. 그는 모더니즘을 계몽주의의 기획에 투사하면서 "문화적 모더니즘"을 강조한다. 즉, "삶의 세계의 관점에서 전문가의 문화를 재전용하는 것"[329]이다.

요컨대, 모더니티의 계획은 아직 완성되지 않았다. 그리고 예술의 수용은 그것의 양상 가운데 적어도 세 가지 중의 하나에 불과하다. 이 계획은 현대 문화를, 활기 있는 유산들에 아직은 의존하고 있으나 단순한 전통주의를 통해서 빈곤하게 될 일상생활의 실천에 미분화된 상태로 재연결시키는 것을 목적으로 한다. 그러나 이러한 새로운 결합은, 사회활동의 현대화라는 다른 방향으로도 역시 조종될 수 있다는 조건 하에서만 확립될 수 있다. 삶의 세계는 그 자체로부터, 거의 자율적인 경제적 체제와, 또 그것의 행정적인 보충물들의 내부적 역학과 의무에 한계를 설정해주는 사회제도를 개발할 수 있게 되어야 한다.[330]

위르겐 하버마스는 서구에서 문화적 모더니즘을 비판하는 흐름

328) 위르겐 하버마스, 「모더니티: 미완성의 기획」, 『반미학: 포스트모던 문화론』, 할 포스터 편저, 윤호병 옮김, 현대미학사, 1993, pp.30-31. 위르겐 하버마스는 아방가르드 모더니즘적 관점에 입각하여 논지를 전개하고 있다. 다음 참고. "대륙비평계에서 관습화된 아방가르드 모더니즘과 영미비평계에서 관습화된 형식주의 모더니즘이 바로 대표적인 두 모더니즘이다. 각 모더니즘은 전통으로서의 과거를 부정한 현대 예술이 토대로 삼은 새로운 가치 규범을 아방가르드와 형식 개념에서 찾고 그를 통해서 현대 예술의 역사를 써내려간 예술론이다." 양효실, 「보들레르의 모더니티 개념에 대한 연구 ―모더니즘 개념의 비판적 재구성을 위하여―」, 서울대학교 철학박사학위논문, 2006, p.122.

329) 위의 책, p.41.

330) 위의 책, pp.41-42.

을 세 가지로 구분한다. 첫째로, '청년 보수주의자들'의 반모더니즘 (antimodernism)이다. 이들은 노동과 유용성의 의무로부터 해방된 파편화된 주체성을 드러내며, 모더니스트들의 기초 위에서 화해할 수 없는 반모더니즘을 합리화한다는 것이다. 프랑스에서의 이러한 노선은 조르주 바타이유(Georges Bataille), 미셸 푸코(Michel Foucault), 자크 데리다(Jacques Derrida)로 이어진다고 본다. 둘째로, '노장 보수주의자들'의 전모더니즘(premodernism)이다. 이들은 문화적 모더니즘을 비판하면서 모더니티 이전의 입장으로 물러나기를 권한다. 신아리스토텔레스적이다. 대표적으로 레오 스트라우스(Leo Strauss), 한스 요나스(Hans Jonas), 로버트 스패만(Robert Spaemann) 등이다. 셋째로, '신보수주의자들'의 포스트모더니즘(postmodernism)이다. 이들은 현대 과학이 자기 영역을 초월하여 기술적 발전, 자본주의의 성장, 합리적 경영을 추진하는 방향으로만 나가는 한에서 현대 과학의 발달을 환영한다는 것이다. 그리고 문화적 모더니티의 폭발적인 뇌관을 제거하는 정치학을 추천한다는 것이다. 대표적으로 초기의 비트겐슈타인 (Wittgenstein), 중기의 칼 슈미트(Carl Schmitt), 후기의 코트프리드 벤 (Gottfried Benn) 등이다.[331]

331) 위의 책, pp.42-44. 그러나 장-프랑수아 리오타르는 논문 「포스트모더니즘이란 무엇인가」라는 질문에 답하여(Answering the Question: What Is Postmodernism?)」(1982)에서 "위르겐 하버마스는 어떤 종류의 통일성을 염두에 두고 있는가?"라는 질문을 던진다. 질문의 요지는 다음 두 가지이다. 1) 모더니티의 기획이 추구하는 목표는 일상생활과 사고의 모든 요소가 유기적인 전체 안에서 그 위치를 지니는 사회문화적 통일성의 구축인가? 2) 아니면 인식·윤리·정치라는 이질적인 언어게임들 사이를 관통하는 통로가 유기적인 전체와는 다른 질서에 귀속된다는 것인가? 만약 그렇다면 상호 이질적인 언어 게임들 간의 실질적인 종합을 이루는 것이 가능한가? 이 두 가지 질문에 이어서 장-프랑수아 리오타르는 다음과 같이 자답한다. "헤겔식의 영감에서 나온 첫 번째 가설은 변증법적으로 총체화하는 경험이라는 개념에 도전하지 않는다. 두 번째 가설은 칸트의 『판단력 비판』의 정신에 가까운 것이지만 『판단력 비판』과 마찬가지로 포스트모더니티가 역사의 단일한 목적과 단일한 주체라는 계몽주

4. 장-프랑수아 리오타르 – 포스트모던의 조건

장-프랑수아 리오타르(Jean-François Lyotard, 1924-1998)가 언급하는 포스트모더니즘에 대하여 살펴보자! 프랑스 철학자인 그는 1979년에 『포스트모던의 조건(La condition postmoderne)』을 출간한다. 원래 이 책은 캐나다 퀘벡 주정부의 대학정책자문위원회에 제출한 연구보고서이다. 원래 보고서의 제목은 「선진사회에서의 지식에 관한 보고서」이다. 그러므로 리오타르는 선진사회를 포스트모더니즘 사회라고 정의한 것이다. 그는 이 보고서의 연구 대상을 "선진사회에서의 지식의 조건"이라고 언급하며, 이 조건은 이미 "포스트모던적(postmoderne)"으로 통용되고 있다고 지적한다.

리오타르는 이 책의 머리말을 '과학'과 '이야기'에서 출발한다. 원래 이 두 가지는 갈등관계에 있었으며, 과학적 기준으로 볼 때 대부분의 이야기는 우화로 간주되었다는 것이다. 그러나 과학이 유용한 합규칙성을 발언하는 것에 국한되지 않고 진리를 탐구하는 한 과학은 자신의 게임규칙을 스스로 정당화해야 하고, 자기의 고유한 위치를 넘어 철학이라고 불리는 정당화 담론(discours de légitimation)으로 나아가게 된다고 본다. 이것이 바로 메타 담론들(métadiscours)이라는 것이다. 리오타르는 여기에서 모던적(moderne) 메타 이야기를 다음과 같이 정리

의 이념에 대해 제기하는 엄밀한 재검토에 굴복해야 한다." 이어서 장-프랑수아 리오타르는 다음과 같이 위르겐 하버마스를 비판하였다. 루드비히 비트겐슈타인과 아도르노뿐만 아니라 많은 프랑스 사상가들 등이 시도하려 한 이러한 비판이 위르겐 하버마스에 의해 신보수주의자로 규정되는 형편없는 평가로부터 벗어나야한다고 언급한 것이다. 위르겐 하버마스는 신보수주의자들이 포스트모더니즘이라는 기치 아래 아직 완수되지 않은 모더니티의 기획, 즉 계몽주의의 기획을 제거하려 한다고 보았다는 것이다. 다음 참고. 장-프랑수아 리오타르, 「〈포스트모더니즘이란 무엇인가〉라는 질문에 답하여」, 『포스트모던의 조건』, 유정완 역, 민음사, 1996, pp.166-167.

하고 있다.

이 메타 담론들(métadiscours)이 정신의 변증법, 의미의 해석학, 사유 혹은 노동하는 주체의 해방, 부의 발전과 같은 거대 이야기(grand récit)에 도움을 호소할 때, 사람들은 스스로를 정당화하기 위해 이것과 연관된 학문을 '모던적(moderne)'이라고 부른다. 예컨대 진리치를 지닌 진술에 관한 발화자와 수화자 간의 합의의 규칙이 이성적 정신들의 가능적 일치라는 전망 속에 포함된다면, 그것은 수용 가능한 것으로 간주된다. 즉 이것이 바로 계몽의 이야기이며, 여기에서 지식의 영웅은 윤리적 정치적으로 선한 목표인 세계평화를 위해 노력한다. 이 경우에 역사철학을 함축하는 메타 이야기(métarécit)에 의해 지식을 정당화함으로써, 사회적 유대를 규정하는 제도의 타당성에 관한 문제가 제기된다. 즉 제도 또한 정당화되어야 한다. 이렇게 해서 진리와 마찬가지로 정의 역시 거대 이야기와 연관되고 있다.[332]

그렇다면 "포스트모던적(postmoderne)"이라는 것은 무엇인가? 리오타르가 보기에, 그것은 극단적으로 말해서 메타 이야기에 대한 불신이며, 이 불신은 분명히 과학적 진보의 결과라는 것이다. 그러나 이 진보는 과학 자신의 측면에서 본다면 메타 이야기에 대한 불신을 전제로하고 있는 것이다. 이제 더 이상 메타 이야기가 정당화를 상실했다면 이것은 형이상학적 철학의 위기이며 이 철학에 의존한 보편적인 제도의 위기와 상응한다는 것이고, 우리는 필연적으로 안정된 언어적 결합을 형성하지 못하기 때문에 의사소통이라는 한계를 벗어난다는 것이

332) 장-프랑수아 리오타르, 『포스트모던의 조건』, 이현복 옮김, 서광사, 1992, pp.13-14.

그의 지적이다.

그래서 리오타르는 질문을 던진다! "메타 이야기가 사라진 이후 정당성은 어디에 있을 수 있는가?" 이 질문 속에서 리오타르는 위르겐 하버마스(Jürgen Habermas)의 '사회적 공론장의 구도'에 대한 비판을 담고 있다. 위르겐 하버마스가 말하는 토론을 통해 획득한 합의는 언어 게임의 이질성을 침해한다는 것이다.[333]

그렇다면 장-프랑수아 리오타르는 무엇을 주장하는가? "창조는 항상 이의(dissentiment) 속에서 일어난다. 포스트모던 지식은 단순히 권력의 도구가 아니다. 그것은 차이에 대한 우리의 감수성을 세련시키고 측정 불가능한(incommensurable) 것에 대한 우리의 인내력을 강화시킨다. 그것은 전문가들의 일치에서가 아니라 창안가들의 불일치(paralogie) 속에 근거를 두고 있다."라는 주장이다.

비트겐슈타인이 언급한 '언어 게임'은 "각각의 다양한 진술은 그 특성과 가능적 활용을 명시하는 규칙에 의해 규정되어야 한다."는 것이다. 구체적으로 살펴본다면 다음과 같다. 1) 규칙은 그 자체로서 정당성을 갖는 것이 아니라, 게임자들 간의 명시적 암묵적 계약의 대상이다. 2) 규칙이 없다면 게임은 존재하지 않으며, 한 규칙의 미세한 변형

333) 장-프랑수아 리오타르는 비트겐슈타인(Wittgenstein, 1889-1951)의 후기 사상에서의 '언어 게임'을 『포스트모던의 조건』의 방법론으로 원용하고 있다. '언어 게임'은 1933-34년 비트겐슈타인이 영국 케임브리지로 돌아온 후 〈수학자를 위한 철학〉 강의에서 행한 것으로, 후에 강의록이 『청색책(Blue Book)』으로 제본되었으며, 그의 사후에 발간된 『철학적 탐구(Philosophische Untersuchungen)』(1953)와 함께 후기 사상의 대표적 저서로 꼽힌다. 비트겐슈타인은 『청색책(Blue Book)』에서 '가족유사성' 개념으로 전기 사유의 '그림 이론'을 자기비판한다. 즉 '본질'이란 개념을 더 유연한 개념인 '가족유사성'으로 대체하려고 시도한 것이다. 다음 참고. "우리는 모든 언어게임들에 공통적인 그 무엇이 있어야 하며, 그리고 이런 공통적 속성이 일반 용어 '게임'을 다양한 게임들에 적용하는 것을 정당화한다고 생각하는 경향이 있다. 이와 달리 개인들은 한 가족을 형성하며, 가족 구성원들은 가족유사성을 갖는다." 레이 몽크, 『비트겐슈타인평전』, 남기창 옮김, 필로소픽, 2012, pp.481-484.

조차도 게임의 본성을 변형시키고, 규칙을 따르지 않는 진술 또는 '활동'은 규칙에 의해 규정되는 게임에 속하지 않는다. 3) 이미 암시된 것처럼 모든 진술은 게임에서 행해진 '활동'으로 간주되어야 한다.[334]

이러한 "언어 게임"에서 볼 때, 사회적 화용론(pragmatique sociale)은 과학적 화용론(pragmatique scientifique)이 지닌 '단순성'을 갖고 있지 않다는 것이다. 즉 현재의 과학적 화용론에서 변별적 창의적 불일치적 활동은 메타 규범들('전제들')을 부각시키고 상대방이 다른 것을 받아들이도록 요구하는 기능을 갖는다는 것이다. 그러나 사회적 화용론은 믿음의 상실에 의해서 메타 규범을 가질 수 없다는 것이다.

> 사회적 화용론(pragmatique sociale)은 (지시적 규범적 수행적 기술적 평가적 진술 등등) 이질적인 진술 집단망에 의해 형성된 괴물이다. 이 모든 언어 게임에 공통된 메타 규범들을 규정할 수 있다는 생각 그리고 특정한 시점에 과학자 공동체를 지배하는 수정 가능한 합의가 집단 내 순환하는 진술의 총체를 규제하는 메타 규범의 총체를 포함할 수 있다는 생각은 아무런 근거도 없는 것이다. 오히려 전통적이건 '모던적'(인류 해방, 이념의 생성)이건 간에 오늘날에 있어 정당화 이야기의 쇠퇴는 바로 이런 믿음의 파기와 연관되어 있다. 또한 '체계'의 이데올로기가 전체적 요구에 의해 메워지고 수행성의 기준에 대한 조소주의로 표현되기에 이른 것이 바로 저 믿음의 상실이다.[335]

이러한 이유로 장-프랑수아 리오타르는 위르겐 하버마스의 '사회적

334) 장-프랑수아 리오타르, 『포스트모던의 조건』, 이현복 옮김, 서광사, 1992, pp.31-33.
335) 위의 책, pp.141-142.

공론장 구도'를 다음과 같이 비판한다.

하버마스가 그랬듯이, 담론 즉 논증의 대화라고 명명된 것을 사용하여 보편적 합의를 추구하는 방향으로 정당화 문제에 대한 작업을 설정하는 것은 그리 신중하지도 가능하지도 않은 것 같다. … 이런 두 가지 확인(규칙의 이질성 및 이의의 탐구)에 의해서, 하버마스의 탐구에 활기를 불어넣는 믿음, 즉 집단적(보편적) 주체로서의 인류는 모든 언어 게임에 통용되는 '활동들'의 규칙화를 통해 공동의 해방을 추구한다는 믿음, 그리고 어떤 진술의 정당성은 이런 해방에 대한 공헌성에 있다는 믿음은 파기된다.[336)]

그렇다면 대안은 무엇인가? 장–프랑수아 리오타르가 보기에, 우리는 합의와 무관한 정의의 개념 및 실천에 도달해야 한다는 것이다. 첫 번째 단계로, 언어 게임의 동질성을 가정하고 실현하는 테러를 포기하고 언어 게임의 이질성을 인정하는 것이다. 두 번째 단계로, 각각의 게임과 '활동들'을 규정하는 규칙에 대한 합의가 존재한다면 이 합의는 국부적이어야 한다는 것이다. 이 합의는 현재의 파트너들에 의해 이루어진 것이며 경우에 따라 쉽게 취소될 수 있다는 것이다. 그리하여 우리는 국한된 메타 논증(메타 규범)을 그 대상으로 하여 시공 속에서 한정된 논증들의 다수성을 지향하게 된다는 것이다.

장–프랑수아 리오타르가 주장하는 "포스트모던의 조건"은 다음과 같다. 가장 중요한 언어 게임의 효과는 규칙의 채택을 타당하게 만드는 것 즉 불일치의 탐구이며, 사회의 정보화가 정보의 비대칭성을 해

336) 위의 책, pp.142–143.

소함으로써 메타 규범을 논의하는 집단을 도울 수 있다는 것이다. 기억 장치와 자료 은행을 대중에게 개방시켜서 언어 게임을 정보 게임으로 전환시켜 비제로섬 게임으로 만든다면, 토론은 쟁취물의 소모에 의한 최소한 평행 위치에 고정될 위험을 회피할 수 이 위험을 회피할 수있다는 것이다. 즉 "불일치에 의한 정당화이다."라는 것이다.[337]

5. 포스트모더니즘 담론에서의 기호와 예술

우리가 10장 「기호와 예술」에서 기호론을 검토한 목적은 예술에서의 텍스트적 전환에 대한 철학적 담론을 살펴보려는 것이다. 왜냐하면 격렬했던 1960년대의 예술적 흐름과 논쟁은 이제 1970년대에 들어서면서 텍스트적 전환이 일어나고, 1970년대 후반에 이르면 포스트모더니즘에 대한 사후적 논쟁이 본격적으로 전개되기 때문이다.

우리가 본서의 앞장들에서 살펴보았듯이, 1960년대의 예술 분야에서는 크게 두 흐름이 충돌하고 있었다. 한쪽은 모더니즘의 형식주의 담론을 이어 받은 후기모더니즘의 요청 즉 예술의 자율성을 옹호하는 입장이었다. 다른 한쪽은 문화예술은 이제 자율성이라는 틀을 깨고 나가서 대체로 텍스트적인 영역으로 확장되어야 한다는 주장이었다.[338] 즉 미술기호의 자율성(autonomy)과 산포(dispersal) 사이의 긴장이었던

337) 위의 책, pp.143-145.

338) 여기에서 의미하는 텍스트적이란 말은 언어가 중요해졌으며 또 주체와 대상 모두의 탈중심화가 지배적이게 되었다는 맥락에서이다. 언어가 중요해졌다는 말은 많은 개념예술에서 그렇다는 것이고, 탈중심화(decentering)가 지배적이게 되었다는 의미에서이다. 다음을 참고. 핼 포스터, 『실재의 귀환』, 이영욱·조주연·최연희 옮김, 경성대학교출판부, 2003, p.131.

것이다.

할 포스터는 1970년대 후반의 포스트모더니즘에 관한 논쟁을 다음과 같이 요약하고 있다. 한쪽은 신보수주의적 정치와 공조한 입장으로서 모더니즘적 추상을 기억상실증이라고 비판하면서 역사적 재현 형식들에 대한 문화적 기억의 복귀(return)를 선언하고, 미술가와 건축가라는 영웅적 인물의 복귀를 선포하여 이른바 '저자의 죽음'이라는 담론을 비판하였다는 것이다. 그리하여 이 포스트모더니즘의 신보수주의적 버전은 대중주의라고 추정된 혼성모방(pastiche)이라는 느슨한 실천으로 형식이라는 모더니즘적인 물신에 맞서는 경향으로서, '지시대상에 대한 엘리트주의적 약호화(an elitistist coding of references)'를 왕왕 무색하게 하곤 했다는 것이다. 다른 한쪽은 포스트구조주의 담론과 연합한 입장으로서 재현과 저자성에 대한 비판을 진전시키면서, 형식미학적인 범주와 관례적인 문화적 구별 모두를 넘어서기 위해 텍스트로서의 예술이라는 새로운 모델을 가지고 작업했다는 것이다. 여기에서 형식미학적인 범주는 회화/조각 등 분과적인 질서를 의미하고, 관례적인 문화적 구별은 고급문화/대중문화, 자율적 예술/실용적 예술 등의 구별을 의미한다.

할 포스터는 여기에서 이 두 입장을 비판하는 세 번째 입장을 소개한다. 이 입장은 프레드릭 제임슨(Fredric Jameson, 1934-)의 견해인데, 그 요지는 의미화의 문화적 형식들을 사회−경제적 생산양식과 관련지어야 한다는 것이다. 이 입장에서 본다면, 신보수주의적 버전의 포스트모더니즘이 제기한 혼성모방은 역사적 재현이나 예술적 저자성을 복원시키지 못했다는 것이고, 포스트구조주의적 버전의 포스트모더니즘이 제기한 텍스트성도 역사적 재현이나 예술적 저자성을 스스로의 관점에서 해체하지 못했다는 것이다. 즉 혼성모방과 텍스트

성은 모두 재현과 저자성에 존재했던 전반적인 위기를 훨씬 능가하는 어떤 위기와 관련이 있다는 것이다. 그 위기는 물화와 파편화라고 하는 자본주의 동력학의 질적인 변동과 관계가 있다는 것이다. 이것은 줄리앙 슈나벨(Julian Schnabel)의 신표현주의 회화나 로리 앤더슨(Laurie Anderson)의 멀티미디어 퍼포먼스에도 해당되었고, 마이클 그레이브스(Michael Graves)의 역사주의 빌딩이나 피터 아이젠만(Peter Eisenman)의 해체주의 프로젝트에도 모두 해당되었다는 것이다.

이 작가들의 작품에 대해 좀 더 살펴보자! 줄리앙 슈나벨(Julian Schnabel)은 깨어진 토기 조각을 붙이고 그렸다. 조야하게 표현된 구상적인 작품이었다. 1980년대의 보수적 신표현주의를 대표하는 작품 세계로 평가할 수 있다. 로리 앤더슨(Laurie Anderson)의 작품 〈O Superman〉(1981)은 "20세기 후반 가족 간의 대화가 응답기의 메시지로 대체되고 정보화 사회에서 개인이 감시의 대상이 되는 미국 사회를 묘사했다. 필립 글래스(Phillip Glass)의 미니멀리즘을 연상시키는 도입부의 "하-하-하-하-하" 사운드와 함께 현대의 힘과 권위의 상징들—슈퍼맨, 판사, 부모—을 내세우며 고도로 기계화된 문명과 경찰국가로서의 미국의 단면을 비판한 것이었다."[339] 마이클 그레이브스(Michael Graves)의 〈포클랜드시청사〉에서 나타나는 특징은 파스텔적인 색감과 큰 키 스톤이다. 포스트모더니즘 건축은 역사성의 회복이라고 할 수 있다. 이 역사주의(Historicism)는 신고전주의(Neo-classicism)를 재해석하려는 흐름이다.[340] 피터 아이젠만(Peter Eisenman)은 전통적 형

339) 이지은, 「'팝'과 아트 사이: 로리 앤더슨의 퍼포먼스를 통해 본 음악과 미술의 경계」, 『서양미술사학회논문집』(제32집), 2010.2, p.233.

340) 미국의 건축학자인 찰스 젠크스(Charles Jencks)는 이 포트랜드시청사 건축에 대하여 다음과 같이 평한다. "포틀란디아 상(像)이 항구를 의미하는 삼지창과 육지를 의미하는 옥수수다발을 들고 중국식의 암괴(동양과의 무역을 의미) 위를 날고 있다. 이 모든 것들이 동시에 근대

태와의 극단적인 단절을 표방하는 해체주의(Deconstructivism) 경향의 건축가이다. 피터 아이젠만은 자크 데리다의 해체 개념을 받아들여 '분해(decomposition)'를 제시한다. 이것은 형태의 통일에서 이탈하여 통일성을 부정하고 다양성을 추구한 것이다. 〈웩스너 시각예술센터(Wexner Center for the Visual Arts)〉가 대표 작품이다.

적(Modern)이면서도 고대 아르테미스(Artemis)사원처럼 보이는 방법으로 의미들을 결정화하고 있다." 찰스 젠크스, 『포스트모던 건축의 언어(The Language of Post-Modern Architecture)』, 송종석 감수, 태림문화사, p.7.

줄리앙 슈나벨, 〈St. Francis in Ecstasy〉, 1980.

로리 앤더슨, 〈O Superman〉, 1981.

마이클 그레이브스, 〈포틀랜드시청사〉, 1982.

피터 아이젠만, 〈Wexner Center for the Visual Arts〉, Ohio State University, 1983–1989.

할 포스터는 여기에서 예술과 이론을 징후적(symptomatic)으로 독해한다. 그가 논의를 진전시키고자 하는 점은 오늘날 우리는 수열적인 소비에 기초한 선진 자본주의의 한가운데에서 한층 더한 물화와 파편화를 목격하고 있는데, 그것은 '기호의 물화와 파편화(reification and fragmentation of the sign)'라는 것이다.

> 기호의 이러한 영고성쇠, 말하자면 선진 자본주의 아래에서 일어나는 기호의 수난을 서술하기 위한 한 가지 방법은 바로 1970년대와 80년대의 미술 및 이론에서 등장한 어떤 실천들을 살펴보는 것이다. 왜냐하면 기호의 물화와 파편화가 비록 이러한 실천들 속에서 그 자체로 파악되고 있지는 않다 하더라도, 그럼에도 불구하고 그것은 이러한 실천들 속에서 일어나고 있기 때문이고, 혹은 적어도 나는 그렇게 제시하고자 하기 때문이다. 또한 그래서 나는 이런 사태와 관계가 있는 포스트구조주의적 시간 개념들이 자주 이러한 물화와 파편화의 동력학을 내부적인 것으로 만들었으며, 다른 어디에서보다도, 그 시간 개념들이 가장 포스트마르크스주의적이며 총체성 개념에 대해 가장 비판적일 때 특히 그랬다는 점을 제시하고자 한다. 이처럼 미술과 이론을 징후적으로 읽는 독해는 루카치의 유산과도 연관돼 있는 다음과 같은 위험, 즉 문화적 실천을 사회-경제적인 힘으로 환원시킨다는 위험을 무릅쓰는 것이다.[341]

할 포스터가 강조하는 점은 미술과 이론은 어떤 사회-경제적 시기를 반영하고 있다는 것이 아니라, 그러한 시기의 모순들이 미술과 이론에 흔적을 남긴다는 것이고, 기호의 개념들을 포함해서 문화석 범수

341) 위의 책, pp.133-134.

들이 지닌 역사성을 이해하는 것이 비평의 임무이기도 하다는 것이다. 할 포스터는 다음과 같은 질문을 던진다. "기호가 특정한 역사를 갖는다는 말은 과연 무슨 뜻인가?" 팝아트와 미니멀리즘에서 살펴보았듯이 1960년대에는 수열적인 생산과 소비가 미술 작품에 통합되었던 시기라면, 이러한 침투가 실천과 이론 모두에서 정교하게 (그러나 간접적으로) 발현된 것은 1970-80년대에 와서야 비로소 이루어진 일이라는 것이다.

"텍스트적 문화(textual culture)"에 대하여 살펴보자! 이것은 구조주의 언어학으로부터 포스트구조주의 기호학으로의 전환에 대한 것이다. 여기에서 거론하는 담론은 롤랑 바르트와 자크 데리다, 장 보드리야르와 프레드릭 제임슨의 이야기이다.

롤랑 바르트는 『S/Z』(1974)에서 지표의 질서로부터 기호의 질서로의 전환에 대해 분석한다.[342] 그는 봉건 사회와 부르주아 사회의 차이를 지표(index)와 기호(sign)의 차이로 본다. 지표는 근원을 갖고 있으나 기호는 그렇지 않다는 것이다. 봉건체제에서는 토지와 금 같은 고정자산이 위계적인 근원들의 체제였다면, 부르주아적인 체제는 무차별적 지폐라고 하는 동등한 기호들이 체제이다. 즉 지표는 근원을 갖고 있으나 기호는 그렇지 않다는 것이다. 지표에서 기호로 전환한다는 것은 근원/토대/버팀목 대신에 등가성을 지닌 화폐와 같은 "표상들의 무한한 과정"이라는 것이다. 이 무한한 과정 속에서 순환하고 있는 기표와 기의는 상호교환적이다는 것이다.

342) 롤랑 바르트는 『S/Z』에서 1830년대 발자크의 단편 소설 「사라진느(Sarazine)」에 나오는 카스트라토(castrato)인 잠비넬라(Zambinella)에 대한 화자의 언급에서 이 생각을 통찰한다. 화자가 잠비넬라의 스폰서들에 관해 언급하면서 새로운 자본주의적 교환 질서가 계급적 소속을 옛날식으로 읽을 수 없게 망쳐놓았다고 개탄하는 대목이다.

자크 데리다는 논문 「인문학적 담론에서의 구조, 기호, 유희」(1966)에서 포스트 구조주의적 기호 개념을 독점자본주의의 한 계기였던 전성기 모더니즘의 기호학적 질서와 암묵적으로 연결시킨다. 그는 구조주의 언어학에서 생산된 인식론적 파열은 우리로 하여금 고정된 중심이나 중심적인 현존과는 별도로 구조에 대해서 사고하도록 요구한다는 것이다. 자크 데리다의 글을 인용해보자!

> 이것이 언어가 보편적 문제성을 점유하는 순간이다. 이것이 중심 또는 기원의 부재중에 모든 것이 담론—이 단어의 의미에 대해 우리가 합의하는 조건하에서—이 되는 순간, 즉, 중심 시니피에가 기원이든 초월이든 간에 차이들의 체계 밖에 결코 절대적으로 현전하지 않는 시스템이 되는 순간이다. 초월적 시니피에의 부재는 의미 작용의 장과 활동을 무한히 넓힌다.[343]

할 포스터는 자크 데리다가 언급한 구조주의 언어학에서의 인식론적 파열을 전성기 모더니즘에서 시작된 미술의 파열과 연관을 지우려한다. 그런데 여기에서 할 포스터는 롤랑 바르트가 말하는 "등가성의 무한한 과정"과 마찬가지로 자크 데리다가 말하는 "의미작용의 무한한 유희"는 선진 자본주의적 포스트모던한 현재에 이르러서야 비로소 성취된 것이므로, 이 두 사람의 담론들은 징후적 담론들(symptomatic discourses)이라고 본다. 무슨 말인가? 이 담론들은 기호에서 일어난 과거의 파열을 파악했을지 모르지만 현재의 파열도 암시한다는 것이

343) 자크 데리다, 「인문학적 담론에서의 구조, 기호, 유희」, 『글쓰기와 차이』, 남수인 옮김, 동문선, 2001, p.442.

다. 그러나 이 담론들은 현재의 파열을 파악할 수 없는데, 왜냐하면 그 담론들이 현재의 파열에 참여하고 있다는 단순한 이유에서라는 것이다.

할 포스터가 보기에, 장 보드리야르나 프레드릭 제임슨에게 있어서 구조주의 언어학으로부터 포스트구조주의 기호학으로의 이행은 추상화의 과정(process of abstraction)이다. 즉 앞 단계에서 지시대상이 괄호로 묶인다면, 다음 단계에서는 기의가 풀려나 또 다른 기표로서 재규정된다는 것이다. 이와 연관된 이행이 20세기의 미술에서 일어났다는 것이다.

> 즉 먼저 전성기 모더니즘에서는 지시대상이 추상화된다. 전성기 모더니즘 미술 및 건축에서 특징적인 비대상성에서처럼. 다음으로 포스트모더니즘에서는 기의가 해방된다. 시뮬라크라의 이미지들(보드리야르)과 정신분열적 기표들(제임슨)로 이루어진 오늘날의 미디어 세계에서처럼, 이는, 한편으로는 구조주의 언어학과 전성기 모더니즘 사이의 연관을, 다른 한편으로는 포스트구조주의 기호학과 포스트모더니즘 사이의 연관을 시사한다.[344]

이러한 추상화를 추진하는 동인은 자본이라는 것이다. "자본은 그것의 전 역사에 걸쳐 모든 지시대상의 파괴를 이끌어낸 최초의 것"[345]이었으며, "물화는 기호 자체의 내부를 관통하여 기표를 기의로부터 혹

344) 위의 책, p.139.

345) Jean Baudrillard, "The Procession of Simulacra", *Art & Text 11 (Spring 1983)*, p.28. 위의 책, p.140.에서 재인용.

은 그 사체로부터 해방시킴으로써 분해 작업을 계속해 나간다"[346]는 것이다. 그리하여 프레드릭 제임슨이 보기에, 이러한 유희는 더 이상 기호 영역의 유희가 아니라 기의, 즉 예전의 의미라는 무게추에서 풀려난 순수한 또는 말 그대로 기표들만의 유희라는 것이다. 이 기표들의 유희가 이제 예술의 전 영역에서 새로운 종류의 텍스트성을 낳는다는 것이다.

할 포스터는 프랭크 스텔라의 작품의 변화 사례를 통해서 이러한 흐름의 변화를 설명한다. 초기(1958-1960)에는 그림이 바탕과 거의 일치된다. 캔버스의 사각형을 여러 방식으로 캔버스 위에 거듭 반복해서 그린다. 다음 단계(1960-1964)에서는 사각형에 선을 그은 다음 그것을 다른 바탕 형태로 보완한다. 하지만 그 바탕 형태는 십자가니 삼각형 혹은 별처럼 대체로 기본적인 형태라는 것이다. 즉 그는 여기까지는 회화적 구조의 근거를 단순한 기호들의 안정성 속에 둔다는 것이다. 다음 단계(1967-1969)에서는 기호의 역사적 불안정성이 제기하는 압력으로 형태들이 좀 더 복잡해지고 심지어는 중심에서 벗어난다는 것이다. 각도기 그림에서 그림과 바탕은 상접하는 동시에 상충하여 기호의 근본적인 불일치가 결국 노출되도록 압력 받게 된다는 것이다. 다음 단계(1970년대 중반)에서는 이 상충하는 불안전성에 거의 드러낸다는 것이다. 다음 단계(1980년대 초반)에서는 모더니즘 격자의 파편들과 선 원근법, 그리고 풍경화의 전경-중경-후경이 하나의 구조 안에서 충돌하기에 이른다는 것이다.[347] 프랭크 스텔라는 단순한 형태들로부터 파편화된 기표들로 진행을 통해서 기호의 분해로 나갔다는 것이다.

346) Fredric Jameson, "Periodizing the 60s", *The 60s Without Apology*, ed. Sohnya Sayres et al. (Minneapolis: Univ. of Minnesota Press, 1984), p.200. 위의 책, p.140.에서 재인용.

347) 위의 책, pp.141-142. 참고.

프랭크 스텔라, 〈Six Mile Bottom〉, 1960.

프랭크 스텔라, 〈Hyena Stomp〉, 1962.

프랭크 스텔라, 〈 Hatra I〉, 1967.

프랭크 스텔라, 〈Bogoria VI〉, 1975.

프랭크 스텔라, 〈Had Gadya: Back Cover〉, 1982–1984.

6. 시차적 관점에서 보는 포스트모더니즘

할 포스터는 다음과 같은 질문을 던진다! "포스트모더니즘에 도대체 무슨 일이 일어났는가?" 이렇게 질문을 던지는 것은 1996년에 출간한 그의 책 『실재의 귀환』의 마지막 장의 제목에서이다. 할 포스터가 보기에, 포스트모더니즘이 하나의 유행으로 취급되면서 어느덧 유행이 지난 '구닥다리(démodé)'가 되어버렸다는 것이다. 불과 십수 년전인 1983년에 할 포스터가 28세라는 약관의 나이에 "반미학(Anti-Aesthetic)"을 종합해보면서 포스트모더니즘을 웅변하였는데 말이다![348] 찰스 젠크스가 포스트모더니즘이라는 용어를 출생신고한지 20여 년 만에 할 포스터가 그것이 구닥다리임을 선언한 것이다! 모두 포스트모더니즘의 옹호자였는데 말이다!

할 포스터가 1980년대 초반에 문화정치학에서 진단하고 대안으로 제시한 포스트모더니즘은 다음과 같은 것이었다. 먼저, 포스트모더니즘을 반동으로서의 포스트모더니즘과 저항으로서의 포스트모더니즘의 구분이다.

반동으로서의 포스트모더니즘은 모더니즘을 거부하면서 현상태를 고양시키고자 하는 것으로서, 신보수주의자들은 문화적인 것과 사회적인 것을 구분한 후, 문화적인 측면에서의 모더니즘의 실천이 사회적

348) 할 포스터가 펴저한 『반미학: 포스트모던 문화론』(1983)에 대한 언급이다. 이 책의 원저는 다음. *The Anti-Aesthetic: Essays on Postmodern Culture*. 이 책에서 그는 다음과 같은 질문을 서론에서 던지고 있다. "포스트모더니즘─그것이 존재한다면 그것은 결국 무엇을 의미하는가? 포스트모더니즘은 개념인가, 실천인가, 특정 지역의 문제인가, 아니면 경제적인 양상인가? 그 형식과 효과와 입장은 무엇인가? 포스트모더니즘의 출현 시기를 어떻게 잡을 것인가? 정말 우리는 모던 시대를 뛰어넘어 소위 말하는 후기산업사회로 접어들었는가?" 할 포스터, 『반미학: 포스트모던 문화론』, 윤호병 옮김, 현대미학사, 1993, p.15.

인 측면에서 모더니즘을 악화시켰다고 보고, '부정적인 문화'를 비판하면서 경제적이고 정치적인 현상을 긍정하면서 '긍정적인 문화'를 제안하였다는 것이다. 그러나 이러한 반동적인 포스트모더니즘은 모더니즘에 대립해서 형성된 잃어버린 전통의 부활이었다는 것이다. 즉 상이한 요소가 공존하는 현재에 부과된 '종합계획(master plan)'일 뿐이라는 것이다.

저항으로서의 포스트모더니즘은 모더니즘을 해체하고 현상태에 저항하고자 하는 것으로서, 공식적인 모더니즘 문화에 대한 대응실천에서 비롯되었을 뿐만 아니라 반동적인 포스트모더니즘의 '위선적인 규범'에 대한 대응실천에서 비롯되었다는 것이다. 그것은 통속적인 역사 형식이나 거짓된 역사 형식에 대한 수단으로서의 모방에 관심이 있는 것이 아니라 전통을 비판적으로 해체하는 데 관심을 두며 기원(origin)으로의 복귀보다도 기원에 대한 비판에 관심이 있다는 것이다. 즉 문화적 약호를 활용하기보다는 그것에 대한 의문을 추구하며, 사회적 측면과 정치적인 측면과의 결합관계를 감추기보다는 철저하게 조사하고자 한다는 것이다. 할 포스터가 이 책에서 추구한 것은 저항으로서의 포스트모더니즘에 중점을 두고 이 두 진영의 대항을 변화시키고 그와 관련된 사회적 전후관계를 변화시키기 위한 실천적 탐색에 있었던 것이다.[349]

그런데 "포스트모더니즘에 도대체 무슨 일이 일어났는가?" 할 포스터는 다음과 같이 진단한다. 첫째로, 장-프랑수와 리오타르 버전의 포스트모더니즘은 "거대 서사에 작별(adieu to master narratives)"을 고했음에도 불구하고, 그것은 오늘날 "포스트식민적 쇠퇴(postcolonial

349) 위의 책, pp.16-17.

decline)"에 멜랑콜리하게 사로잡혀 있는 서구를 가리키는 고유명사로 여겨지곤 했다는 것이다. 둘째로, 프레드릭 제임슨 버전의 포스트모더니즘은 자본주의적인 파편화 현상에 주목했음에도 불구하고 그 개념이 너무 총론적이어서 다양한 종류의 문화적 차이들에 충분히 민감하지 못한 것으로 여겨졌다는 것이다. 셋째로, 포스트모더니즘의 예술비평 버전은 모더니즘을 형식주의라는 틀에만 가두어 놓으려고 하여 포스트모더니즘도 "진부하면서도 동시에 부정확한(incorrect as well as banal)" 것이 되어버렸다는 것이다.[350]

350) 핼 포스터, 『실재의 귀환』, 이영욱 · 조주연 · 최연희 역, 경성대학교출판부, 2003, p.318.

434 예술과 테크놀로지

12장

디지털 가상의
매체미학

ART AND TECHNOLOGY

아날로그와 디지털 테크놀로지의 발전에 따른 예술의 변화 흐름에 대한 견해는 크게 낙관적인 견해와 비관적인 견해로 이어져 온다. 또한 미학이 애초에 그 본뜻이었던 애스테틱(Ästhetik), 즉 감각학으로서의 재해석이 아이러니컬하게도 20세기에 들어서서 테크놀로지의 전개에 따라 다시 부각된 것이다. 이러한 매체미학의 전개는 디지털 테크놀로지의 발전과 함께 '디지털 가상의 매체미학'에 대한 관심으로 이어진다.

1. 매체미학의 전개에 대한 두 시각

1930년대에 발터 벤야민에 의해서 촉발된 매체미학의 전개는 미학을 감성학 혹은 감각학으로 재정립하는 계기가 되었다. 애스테틱(Ästhetik)이 철학자 헤겔에 의해 '아름다운 예술의 철학'으로 규정된 이후로 실로 100년 만의 반전이었다.[351] 20세기 초반에 이르러 테크놀로지의 발전에 따른 사진과 영화의 등장은 인간의 감각에 대한 재해석의 계기를 촉발하였다.

발터 벤야민이 사진에 대하여 주목한 것은 카메라에 비치는 자연과 인간의 눈에 비치는 자연의 다른 점이었다. 인간이 의식을 가지고 엮은 공간에 무의식적으로 엮인 공간이 들어선다는 점이다. 그는 이것을 '시각적 무의식(das Optisch-Unbewußte)'이라고 하였다. 정신분석을 통해 충동의 무의식적 부분을 알게 되듯이 시각적 무의식의 세계를 사진을 통해 비로소 알게 된다는 것이다. 또한 벤야민은 영화에 의한 논리적 시공간의 해체와 재구성이 초래하는 '시각적 촉각성(das Optisch-Taktilität)'을 언급하였다. 그가 보기에 사진과 영화는 예술의 종교적 가치를 해체하고 예술의 자율성이라는 가상을 해체시킴으로써 전통예술의 특징인 아우라(Aura)의 몰락을 가져왔다고 보았던 것이다. 그는 물론 이 아우라의 몰락을 긍정적으로 본다.

발터 벤야민은 기술복제시대에 들어서서 이제 예술이 제의가치(祭儀價値, Kultwert)에서 전시가치(展示價値, Ausstellungswert)로 전환하게

351) 헤겔은 『미학강의』(Vorlesungen über die Ästhetik)에서 애스테틱(Ästhetik)이 이제 감각(감성)에 관한 학문이 아니라 "아름다운 예술의 철학(Philosophie der schönen Kunst)"으로 표현되어야 한다고 언급한다. 이 애스테틱(Ästhetik)은 플라톤이 그의 저서 『폴리테이아』에서 '감각적 인식(aisthēsis epistēmē, 아이스테시스 에피스테메)'을 비판하면서 사용한 아이스테시스에서 나온 용어이다.

되고, 사진 영화 광고 등의 새로운 매체의 등장에 따른 대중문화가 등장하는 것을 긍정적으로 바라보았던 것이다. 이에 반하여 테어도어 아도르노는 대중매체를 문화산업론의 관점에서 비판한다. 그는 매체 자본의 지배하에 놓인 예술의 상품화를 비판한다. 즉 대중이 총체적으로 관리되는 사회 안에서 비판 능력을 상실하고 '문화 산업'에 수동적으로 편입되는 점을 우려했던 것이다. 테어도어 아도르노는 예술은 관리되는 사회 밖에서 사회에 대해 비판성을 유지하는 기능을 수행해야 한다고 보았다. 진정한 예술이란 '진리 계기(Wahrheitsmotiv)'를 간직해야 한다는 것이다. 예술이 진정한 예술로서 존재하기 위해서는 부정과 비판이라는 진리 내용을 가져야 한다는 것이다. 이것이 예술의 '비사회적 요인과 무기능성'으로서 '관리되는 사회'에 대한 비판으로 기능한다는 것이다.

이러한 테크놀로지의 발전에 따른 예술의 변화 흐름에 대한 견해는 크게 낙관적인 견해와 비관적인 견해로 이어져 온다. 낙관적인 견해는 발터 벤야민, 마셜 매클루언, 빌렘 플루서, 노르베르트 볼츠 등으로 이어져오고, 비관적인 견해는 테어도어 아도르노, 귄터 안더스, 장 보드리야르, 폴 비릴리오 등으로 이어져온다. 스티브 잡스도 매체미학자의 행렬에 넣는다면 물론 낙관적인 흐름에 포함될 것이다. 물론 이렇게 낙관적-비관적인 견해로 단순화하는 것은 방편적인 접근이다.

포츠담대학 매체학과 교수인 디터 메르쉬(Dieter Mersch, 1951-)는 물질성, 묘사, 연산을 중요한 특징으로 가진 미학, 언어, 기술이 매체 개념의 3대 원천이자 근원이라고 본다. 즉 매체 개념 형성에 결정적으로 작용한 세 개의 커다란 줄기가 있는데, 고대로부터 내려온 감각적 인지론, 18세기의 언어이론, 대중매체 등장에 큰 영향을 미친 19세기 중반 이후의 의사소통 기술론 등으로 그 계보를 파악한다. 좀 더 구체

적으로 살펴보면 다음과 같다.

1) 18세기까지는 매체란 물질이고 이것을 통해 감각적 직관이 일어난다고 본 감각론적(감각인지론적) 매체 개념이 우세하였다.

2) 19세기경 매체 전환기를 맞으며 언어가 매체의 패러다임으로 자리 잡고 재현과 기억의 함의를 가진 "묘사 매체"로서의 기능이 부각되었고, 여기에는 헤겔의『예술철학(Philosophie der Kunst)』이 중요한 역할을 하였다.

3) 19세기 중반부터는 의사소통의 기능을 가진 언어, 특히 테크놀로지 쪽으로 이미 기능이 전환된 언어가 매체 개념의 전형이 되었고, 이와 동시에 사진과 전신(電信)이 미래의 대중매체의 선구로 등장하면서 의사소통 구조를 따라 전달과 재생의 원리를 강조한 테크놀로지의 관점이 가세하였으며, 그에 따라 매체에 대한 이해는 수학을 근간으로 하는 "기능"과 "연산"쪽으로 바뀌었다.

이렇게 디터 메르쉬는 매체 개념의 3대 원천을 세 단계의 시간적 흐름으로 독해한다.[352]

[352] 디터 메르쉬,『매체이론』, 문화학연구회 옮김, 연세대학교출판부, 2009, pp.14-15. 원서명은 Medientheorien zur Einführung.(Junius Verlag, Hamburg 2006.)이다. 디터 메르쉬는 "감각적 인지론"을 재독해해서 예술과 매체의 긴밀한 관계를 강조한다. 그러나 그는 매체론을 예술론의 원동력으로 보는 대신에 예술을 매체 성찰의 원동력으로 이해한다 즉 매체 개념은 긍정적으로 확립하기 어려우므로 매체적인 것의 부정성을 예술의 성찰과 개입을 통해 확인하려는 것이다. 매체는 "제3의 형상"으로 "사이"에 머물고 중간에 존재하는 "불확실한 것"의 흔적을 알려주는 이질적인 요소이므로 예술적 성찰과 개입이 필요하다고 그는 진단하고 있다. 그래서 디터 메르쉬는 "부정적인 매체론"을 주장한다. 같은 책, pp.18-19. 참고.

2. 귄터 안더스 – 팬텀과 매트릭스로서의 세계

1930년대에 먼저 발터 벤야민에 의해서 사진 영화 등 매체에 대한 논의가 시작되었고 이에 대한 테어도어 아도르노의 비판이 있었다면, 제2차 세계대전 이후에 라디오, 텔레비전 등 아날로그 테크놀로지에 기반한 새로운 매체에 대한 고찰이 이루어진다. 이러한 흐름의 대표적인 학자들로는 독일의 귄터 안더스와 캐나다 학파의 대표자로서의 마셜 맥클루언을 꼽을 수 있다. 이들의 이론을 검토하면서 아날로그 매체에 대한 비관적인 시각과 낙관적인 시각을 비교해보자!

귄터 안더스(Günther Anders, 1902–1992)만큼 아날로그 테크놀로지 매체에 대해 비관적인 학자도 없을 것이다. 그는 1956년도의 『인간의 골동품성: 제2차 산업혁명시대의 영혼에 관하여』 중의 논문 「팬텀과 매트릭스로서의 세계(Die Welt als Phantom und Matrize)」에서 세계 이미지 설계자로서의 라디오와 텔레비전에 관한 이론을 전개하고 있다.

먼저 팬텀에 대해 알아보자. 거대 기기의 시스템에 매여 TV시청자는 친숙한 본체론적 범주의 비안정화에 직면하고 이제 실재 자체는 팬텀으로 바뀐다는 것이다. 기술적 이미지는 가상(Schein)을 분명하게 벗겨내는 힘과 권위를 차지하고 있는 동시대적 존재의 "주요 불행"이라는 것이다. 날마다 친밀한 비거리감을 요구하는 텔레비전의 이미지들은 텔레비전 안에서 멀리 있으면서도 가깝게 있고, 비동시적이면서도 동시적이고, 없으면서도 존재하는 것 같은 섬뜩함을 만들어 내는 팬텀이다. TV의 이미지들은 사건을 자기 것으로 만드는 것이 아니라 스스로 사건의 이미지가 된다. "실재는 실제 이미지의 모사가 되는 것이다." 가상을 가상으로 인지하지 못하고 가상세계를 실제세계로 이해한

다는 것이다. 귄터 안더스는 TV로 보는 세계는 존재론적인 모호성을 갖는 '방송된 사건'으로 이해한다. 이 방송된 사건은 현재적인 동시에 부재하고, 현실적인 동시에 가상적이고, 바로 여기에 존재함과 동시에 여기에 존재하지 않기 때문이라는 것이다. 이 존재론적 모호함이야말로 팬텀의 속성이라는 것이다.

다음으로 귄터 안더스가 언급하는 매트릭스로 표현한 세계와 그 안에서의 대중에 대하여 살펴보자! TV는 팬텀으로서 존재론적 모호성을 지닌다. 그는 여기에서 가상과 현실의 경계가 모호해진다고 본다. 그러나 여기에만 한정되지는 않는다. 가상과 현실이 모호해지면서 또한 중요성이 뒤바뀐다. 그러면서 세계가 매트릭스가 된다는 것이다. 귄터 안더스가 말하는 매트릭스는 가상공간이다. 이 세계에서는 실재와 가상의 차이, 즉 현실과 이미지 사이에 존재하는 차이가 사라지게 된다는 것이다. 여기에서 더 나아가 이제는 원본이 복제물이 되고자한다는 것이다. 마치 "텔레비전에, 텔레비전에 내 얼굴이 나오면 정말 좋겠네! 정말 좋겠네!"라는 동요의 가사처럼 말이다. 그렇다면 현실세계라는 것은 가상으로 자기 자신을 재생산하는 단순한 매트릭스일 뿐이다. 이 지점에서 귄터 안더스의 견해는 디지털 테크놀로지 시대의 시뮬라크르에 대해 언급하는 장 보드리야르로 연결되는 것이다. 가상에 대한 그의 비관적인 사유도 이어지면서 말이다.

귄터 안더스의 견해대로 TV가 팬텀과 매트릭스의 세계라면, 시청자의 능동성은 기대할 수 없는 것이다. 그러나 그의 이 논문이 1956년의 글임을 감안하자. 이러한 견해는 테어도어 아도르노가 문화산업론에서 대중의 비판의식 마비를 우려했듯이, 그 연장선상에서 귄터 안더스는 시청자의 수동성에 우려하고 있다고 볼 수 있다.

3. 마셜 매클루언 – 미디어의 이해

마셜 매클루언(Marshall McLuhan, 1911-1980)은 귄터 안더스와는 반대로 새로운 테크놀로지의 발전에 따른 매체의 확장을 낙관적으로 본다. 그는 매체를 인간 감각과 연결시키고 인간의 확장으로 본다. 마셜 매클루언은 구텐베르크식 활판인쇄문화의 종말을 주장한다. 구텐베르크 은하계가 가져온 선형성, 균질성, 획일성을 부정하는 것이다. 그런 의미에서 그는 모자이크식 글쓰기를 시도한다. 이러한 맥락에서 마셜 매클루언은 자기의 저서 『구텐베르크 은하계』(1962)를 다음과 같이 소개한다.

> '폐쇄', '완성' 혹은 평형을 추구하는 본능적인 충동은 인간 감각 또는 기능의 억압 및 확장 모두의 경우 일어나는 것이다. 『구텐베르크 은하계』는 제일 먼저 문자, 그리고 인쇄라는 '방해(disturbance)'가 발생한 이후 나타난, 새롭게 완료된 문화에 관한 일련의 역사적 관찰 가운데 하나이다.[353]

마셜 매클루언이 보기에 언어(language)와 말(speech)은 감각의 외화(外化)이거나 음성화(音聲化)인데, 언어는 경험을 저장할 뿐만 아니라 한 형태에서 다른 형태로 번역한다는 의미에서 은유(metaphor)라는 것이다. 화폐의 경우도 기술과 노동을 저장하고, 한 기술을 다른 기술로 번역한다는 의미에서 은유라는 것이다. 말하자면 교환과 번역의 원리 혹은 은유의 원리는 우리의 모든 감각을 다른 감각으로 번역하는 이성

353) 마샬 맥루한, 『구텐베르크 은하계』, 임상원 옮김, 커뮤니케이션북스, 2005, p.20.

적 능력인데, 그것이 수레바퀴이든 알파벳이든 혹은 라디오든 간에 특별한 기술적 도구, 즉 감각의 거대한 확장은 폐쇄적 환경을 만든다는 것이다.

그러나 이제 전기 시대가 되면서 우리의 기술적 도구 속에 함축되어 있는 공존의 즉시성은 인류 역사에 있어서 진정 새로운 전환점을 낳았다는 것이다. 구텐베르크 은하계가 한 일은 알파벳과 인쇄술로부터 나온 기계적 기술의 의미를 검토하는 것이었는데, 새로운 전자적 은하계가 이미 구텐베르크 은하계 속으로 깊이 들어와 있다는 것이다. 마셜 매클루언은 이 책의 말미에서 질문을 던진다. "구형의 지각과 판단 형식에, 새로운 전자 시대의 형식들이 완전히 스며들었을 때 나타날 매커니즘과 문자성의 새로운 배열(configuration)의 모습은 어떻게 될 것인가?"[354] 그는 이 질문이 다음에 쓸 책 『미디어의 이해』의 주제가 될 것이라고 자락을 깐다.

마셜 매클루언은 『미디어의 이해』(1964)에서 전기의 등장과 함께 미디어들이 만들어낸 반전들에 대해 언급하는데, 그중의 최대의 반전은 사물들을 순간적인 차원의 것으로 만들어 연쇄에 기반을 둔 계열화에 종지부를 찍은 반전이라는 것이다. 이제는 순간적인 속도 아래에서 사물들의 원인들은 계열이나 연쇄 속의 사물들과는 무관한 것이 되어버렸기 때문에 새롭게 인식되기 시작했다는 것이다. 마치 "닭이 먼저냐 달걀이 먼저냐는 물음은 의미를 상실해버렸고, 갑자기 닭은 더 많은 달걀을 얻기 위한 달걀의 이데아가 되어버린 것 같았다."[355]는 것이다.

마셜 매클루언은 여기에서 영화와 큐비즘에 대해 언급한다. 고도의

354) 위의 책, p.528.
355) 마셜 매클루언, 『미디어의 이해』, 김상호 옮김, 커뮤니케이션북스, 2012, p.39.

문자 문화를 가진 기계화된 문화에서 영화는 돈으로 살 수 있는 승리
감에 찬 환상과 꿈의 세계로 보였고, 바로 이 순간에 피카소의 큐비즘
이 등장했다고 본다. 즉 큐비즘은 2차원에서 안과 밖, 위와 아래, 앞
과 뒤 등을 표현함으로써 전체에 대한 순간적인 감각 지각을 얻기 위
해 원근법이라는 환영을 던져버렸다는 독해이다.[356] 큐비즘은 순간적
인 전체적 지각을 거머쥠으로써 갑자기 '미디어가 메시지다'라고 선언
했다는 것이다. 마셜 매클루언은 "물리학에서 일어났던 일도 회화와
시 그리고 커뮤니케이션 등에서 일어났던 일들과 같은 것이 아니겠는
가?"[357]라고 질문한다. 우리가 특수화된 부분들에 주목하다가 이제는
전체적인 장에 주목하게 되었고 그래서 이제 너무나도 자연스럽게 '미
디어가 메시지다'라고 말할 수 있게 되었다는 것이다.[358]

356) 이 대목에서 마셜 매클루언은 E. H. 곰브리치가 『예술과 환영』에서 큐비즘에 대해 해설한 내
용을 인용하고 있다. 큐비즘은 "애매성을 분쇄하고, 그림을 읽는 한 방식, 즉 인간이 만들어
낸 구도와 채색된 캔버스를 읽는 독특한 방식을 사람에게 부과하는 가장 급진적인 시도"라
는 언급이다. 위의 책, p.40.

357) 위의 책, p.41.

358) 디터 메르쉬는 "미디어는 메시지이다."라는 마셜 매클루언의 언급에서 매체인식론
(Medienepistemologie)이 정점에 이르렀다고 독해한다. "매체가 무엇을 전달하고 옮기는가
가 중요한 것이 아니라 매체가 지닌 매체성 자체가 중요해졌다는 것이다. 매체는 구성적인
자기지시성(Selbstreferenzialität)의 특성을 지닌다." 즉, 매체란 결국 형식을 가리키고 매체
의 전체 틀 속에서 이 형식을 규정하는 것은 바로 형식 그 자체라는 것이다. 이는 매체의 형
식이 그것의 메시지에 기입된다는 것을 의미하며, 매체의 형식은 메시지 속에서 사라져버리
는 것이 아니라 메시지 위에 주문을 걸고 그것을 지배한다는 것이다. 이 점이 메르쉬가 독해
한 마셜 매클루언의 형식주의적 미디어론이다. 내가 보기에 이러한 형식주의적 견해는, 클
레멘트 그린버그의 모더니스트 회화론에서도 볼 수 있듯이 칸트의 선험적인 형식미학의 연
장이다. 다만 마셜 매클루언은 선험적인 맥락에서의 형식주의는 아니다. 여기에서 디터 메
르쉬는 마셜 매클루언이 선험적인 구성이론에 근접하는 매체개념을 대변한다고 다음과 같
이 언급한다. "그에 따르면 매체는 의미, 지각, 소통, 그리고 사회성의 본질적인 구성요소로
이해될 수 있다. 그러나 여기서는 칸트 철학에서처럼 시간을 초월한 선형적인 형식들이 아
니라 역사적으로 제약된 구조들이 문제가 되며, 이 구조들은 그것을 둘러싸고 그때그때마다
역사적으로 실현되는 변화에 대해 개방적이다. 따라서 고전적인 문화 분석에 특징적으로 나

마셜 매클루언과 귄터 안더스는 매체형식주의자라는 점에서 유사점이 있다. 귄터 안더스가 매트릭스라는 매체 구조와 이것이 만들어내는 팬텀들을 분석했다면, 마셜 매클루언은 미디어 자체 형식을 메시지로 인식한다는 유사점이다. 그러나 새로운 매체의 존재론적 모호성을 비관적으로 본 귄터 안더스와 인간의 확장으로 본 마셜 매클루언의 낙관적 견해는 뚜렷하게 대비된다.[359]

4. 기 드보르 – 스펙터클의 사회

기 드보르(Guy Debord, 1931-1994)는 분리, 기호들, 자본, 상품들, 물질화 등을 스펙터클 사회의 기본 특성들로 파악한다.[360] 그렇다면 그

타나는 의미론이나 기호론들은 뒤로 물러난다. 매체는 오히려 하나의 문서와 같다." 디터 메르쉬, 『매체이론』, 문화학연구회 옮김, 2009. 연세대학교출판부, pp.122-123.

359) 마셜 매클루언의 제자로 〈토론토 매클루언 프로그램〉의 디렉터인 데릭 드 컬코브(Derrick de Kerckhove)는 사이버문화적 지각의 한 형태가 출현하여 인류는 전체 세계를 거리를 두고 경험하는 대신에 내면화시키고 이로써 시각과 이미지의 세계는 종식된다고 주장하는데, 이에 대하여 디터 메르쉬는 "모든 미래적 유토피아가 합성되고 실현된 것으로 기능하는 이 모델은 포스트모던의 신의 나라(Civitas Dei)에 견줄 수 있다."라고 비판한다. "기술–수학적 복합체와 그 환원주의를 향한 이런 열정이 대체 어디서부터 오는 것인지는 결국 의문으로 남아있다."라는 것이다. 디터 메르쉬, 『매체이론』, 문화학연구회 옮김, 2009. 연세대학교출판부, pp.141-142.

360) 기 드보르는 상황주의자 인터내셔널(SI)의 창립 멤버이다. 그는 1967년 『스펙타클의 사회(La Société du Spectacle)』를 출간한다. 기 드보르는 이 책의 1장의 모두(冒頭)에 포이에르바하의 저서 『기독교의 본질(Das Wesen des Christentums)』(1841)의 제2판 서문에서 다음과 같은 한 문단을 인용하고 있다. "그러나 확실히 기호화되는 물건보다 기호 자체가, 원본보다 복사본이, 현실보다 환상이, 본질보다 외관이 더욱 선호되는 오늘날의 시대에는 … 오직 환상만이 신성한 것이고 진실은 세속적인 것이다. 아니 오히려 진리가 감소되고 환상이 증가되는 정도에 비례하여 신성성은 더욱 고양된다고 여겨지고 있고, 그 결과 최고도의 환상이 최고도의 신성성이 되고 있다."

가 비판하는 스펙터클 사회는 어떤 사회인가? 현대적 생산조건들이 지배하는 모든 사회에서는 삶 전체는 스펙터클들의 거대한 축적물로 나타난다는 것이다. 이 스펙터클은 살아 있지 않은 것의 자율적인 운동이라는 것이다. 그런데 이 스펙터클은 이미지의 집합들이 아니라 이미지들에 의해 매개된 사람들 간의 사회적 관계라는 것이다. 그리고 스펙터클은 어떤 특정한 형태(정보, 선전, 광고, 직접적인 오락, 소비 등)를 취하든지 간에 사회적으로 지배적인 삶의 현존하는 모델이라는 것이다.

기 드보르는 분리에 대하여 언급한다. 분리는 스펙터클의 처음이자 끝으로서 스펙터클은 분리된 것을 재결합하지만 분리된 상태 그대로 재결합한다는 것이다. 스펙터클은 동시에 사회 전체로서, 사회의 부분으로서, 그리고 통일의 도구로서 나타나는데, 사회의 부분으로서의 스펙터클은 특히 일체의 시선과 일체의 의식이 집중되는 영역이며, 이 영역이 분리되어 있다는 사실 자체로 말미암아 스펙터클은 기만되는 시선과 허위의식 양자의 공통지반이며, 그것이 달성하는 통일이란 일반화된 분리의 공식언어에 지나지 않는다는 것이다.

> 분리는 그 자체가 세계의 통일성의 일부이자, 현실과 이미지로 분열되어 있는 전 지구적인 사회적 실천의 일부이다. 자율적인 스펙터클이 대면하는 그 사회적 실천은 또한 스펙터클을 포함하고 있는 현실적 총체성이다. 그러나 이 총체성 내부의 분열은 스펙터클이 그것의 목표로 나타날 지경까지 사회적 실천을 불구화시킨다. 스펙터클의 언어는 지배적인 생산조직의 기호들로 구성되는데, 이 기호들은 동시에 이 생산조직의 최종목표이기도 하다.[361]

361) 기 드보르, 『스펙타클의 사회』, 이경숙 옮김, 현실문화연구, 1996, p.12.

스펙터클은 사람들로 하여금 다양한 전문화된 매개체들에 의존해서 세계를 바라보게 하는 경향으로서, 이제 세계는 더 이상 직접적으로 파악될 수 없다는 것이다. 현실세계가 단순한 이미지들로 바뀌는 곳에서는 이 단순한 이미지들이 현실적 존재가 되고 또한 무자각적인 형태의 효과적인 동인이 된다는 것이다. 시각은 가장 추상적이고 가장 신비화되기 쉬운 인간감각으로서, 오늘날 사회의 일반화된 추상에 부합하며, 심지어 청각과도 결부되어 있다는 것이다. 그리고 스펙터클은 인간활동에서 벗어나 있으며, 인간의 작업에 의한 재고와 사정에서도 벗어나 있으며, 그것은 대화와는 정반대의 것이다. 독립적인 표상이 존재하는 곳이라면 어디에서나 자신을 재구성한다는 것이다.

할 포스터는 20세기에 서구문화에 미친 테크놀로지의 영향을 다음과 같은 세 시기로 구분하여 본다. 1930년대를 기술복제의 시대로, 1960년대를 사이버혁명의 시대로, 1990년대를 테크노과학 혹은 테크노문화의 시대로 보고 있다.

발터 벤야민은 논문 「기술복제시대의 예술작품」(1936)에서 전통예술의 특성으로서 원본성(Originalität, originality), 진품성(Echtheit, authenticity), 일회성(Einmalichkeit, singularity)을 언급한다. 기술복제에 의해 전통예술 작품의 아우라가 소멸된다는 것이다. 기술복제에 의해 전통예술의 특징인 원본성, 진품성, 일회성이 사라진다는 것이다. 발터 벤야민에 따르면, 기술복제시대에서 예술의 아우라의 약화는 예술을 제의적 기반들로부터 해방시키고 대중들이 예술작품들을 좀 더 가깝게 접하게 한다는 것이다.

할 포스터는 여기에서 1960년대 사이버혁명 시기에서의 기 드보르와 마셜 매클루언의 견해를 비교한다. 1930년대에 발터 벤야민이 제기한 테크놀로지에 대한 담론은 1960년대에 이르러 기 드보르의 스펙터

클 이론과 마셜 매클루언의 미디어 이론으로 분열되었다는 것이다. 발터 벤야민의 매체미학을 기 드보르는 이미지와 관련해서 "스펙터클의 사회"로 발전시키고, 마셜 매클루언은 신체와 관련해서 "미디어의 이해"로 발전시켰다는 것이다.

5. 장 보드리야르 – 시뮬라크르 이야기

시뮬라크르(simulacre)는 실제로는 존재하지 않는 대상을 존재하는 것처럼 만들어 놓은 것이다. 즉 상사(相似)이다. 이것은 원본 없는 복제물로서 복제의 복제이다. 장 보드리야르(Jean Baudrillard, 1929-2007)는 재현적 상상세계는 시뮬라시옹(simulation) 속에서 사라진다고 말한다.

이 시뮬라시옹의 작용은 핵분열적이고 발생론적이지, 전혀 사변적이거나 담론적이지 않다. 사라져버린 것은 모든 형이상학이다. 더 이상 존재와 그 외양을 나누던 실재와 그 개념을 나누던 거울이 없다. 더 이상 상상적인 공통분모가 없다. 시뮬라시옹은 발생론적인 축소 차원에서 이루어진다. 실재는 이제 축소된 세포들, 모태들과 기억들, 지휘 모델들로부터 생겨난다. 그리고 이로부터 실재는 무한정 재생산될 수 있다. 실재는 이제 합리적일 필요가 없는데, 그 이유는 실재란 더 이상 이상적이거나 부정적인 어떤 사례에 빗대어 측정되지 않기 때문이다. 실재는 이제 조작일 뿐이다. 사실 이것은 더 이상 실재에 대한 문제가 아니다. 왜냐하면 어떠한 상상의 세계도 더 이상 실재를 포괄하지 않기 때문이다. 실재는 대기도 없는 파생공간 속에서 조합적인 모델들로부터 발산되어

나온 합성물인 파생실새이다.[362]

　이제 시뮬라시옹의 시대가 열리고 모든 지시대상은 소멸되어버린다는 것이다. 이 사라진 지시대상들이 기호 체계 속에서 인위적으로 부활됨에 의해서 시뮬라시옹은 더욱 강화된다는 것이다. "시뮬라시옹은 '참'과 거짓, '실재'와 '상상세계' 사이의 다름 자체를 위협한다. 시뮬라크르 제작자는 '진짜' 징후들을 생산한다." 여기에서 장 보드리야르는 8-9세기 비잔틴 시대의 성상 파괴주의자를 예로 들고 있다. 본질적으로 신이 없었고 오직 성상이라는 시뮬라크르만이 존재하고 있었으며 더구나 신 자체도 시뮬라크르였기 때문에, 이것이야말로 성상 파괴주의자들이 가장 두려워한 것이다. 신성이 성화상을 통해 드러나고 시뮬라크르들로 감속되면 신성은 증발해버릴 것이기 때문에 신상 파괴운동이 일어난 것으로 보았다. 성상 파괴주의자들의 형이상학적 절망은 이미지가 아무것도 숨기고 있지 않으며, 이미지가 이미지가 아니라 완벽한 시뮬라크르였다는 사실로부터 왔다. 따라서 성상 파괴론자들은 어떻게든 신성한 지시물의 이러한 죽음을 피하고자 성상을 파괴하는 운동을 벌였다는 것이다. 그들은 이미지에다가 그 정확한 가치를 부여한 자들이라는 것이다.

　그러나 장 보드리야르가 보기에 다른 한편으로는 성상 숭배자들이야말로 가장 근대적이고 가장 모험적인 정신의 소유자였다는 것이다. "왜냐하면 신이 이미지의 거울 속에서 투명해진다는 생각의 배후에는 이미 신 재현의 현현 속에 내포되어 있는 신의 죽음과 사라짐이 도박되기 때문이다."라는 것이다. "그들은 아마 신의 재현이 더 이상 아무

362) 장 보드리야르, 『시뮬라시옹』, 하태환 옮김, 2012, pp.15-16.

것도 재현하지 않음을, 재현이란 순수한 도박임을, 그러나 바로 그 때문에 커다란 도박임을 알고 있었다."는 것이다. 서구의 모든 신념과 믿음은 이 재현에 대한 자신감을 건 도박이라는 것이다. "기호는 의미의 심층을 지시할 수 있고, 기호와 의미는 서로 교환되어질 수 있으며, 이러한 교환에 신이 보증을 서준다."는 것이다.

그러나 만약에 신 자신이 자기가 보증을 서주는 기호들의 하나인 시뮬라크르로 축소된다면, 모든 체계는 무중력 상태로 들어가서 신은 단지 하나의 거대한 시뮬라크르가 될 따름이며, 이제 더 이상 실재와 교환되지 않으며 어느 곳에 지시도 테두리도 없는 끝없는 순환 속에서 그 자체로 교환되는 시뮬라크르가 될 것이라는 것이다. 재현이 기호와 실재의 등가의 원칙에 근거하며 기호가 실재를 지시하는 것이라면, 재현과 정반대로 가는 시뮬라시옹은 지시의 부재이다. 가치로서의 기호에 대한 근본적인 부정이다. 여기에서 장 보드리야르는 이미지의 연속적인 단계를 다음과 같이 언급한다.

첫째로, 이미지는 실재의 반영이다. 여기서 이미지는 선량한 외양이고 재현은 신성의 계열이다. 이 기호는 진실과 비밀의 신학으로 돌려진다. 이데올로기는 여전히 여기에 속한다.

둘째로, 이미지는 실재를 감추고 변질시킨다. 여기서 이미지는 나쁜 외양으로 저주의 계열이다. 이 기호는 시뮬라크르와 시뮬라시옹의 시대를 연다. 여기에서는 자신을 인지하기 위한 신이 더 이상 존재하지 않는다. 참으로부터 거짓을, 실재의 인위적 부활로부터 진짜 실재를 분리하기 위한 최후의 심판도 더 이상 존재하지 않는다. 왜냐하면 모든 것이 이미 죽었고 또 미리 부활되었기 때문이다.

셋째로, 이미지는 실재의 부재를 감춘다. 여기에서 이미지는 외양임을 연출한다. 여기서 이미지는 마법 계열에 속한다. 실재가 더 이상 과

거의 실재가 아닐 때, 향수란 중대한 의미를 갖는다. 근원적 신화와 실재를 나타내는 기호들의 가격이 오른다. 이차적인 진실과 객관성, 권위들의 가격이 더욱 오른다. 진실한 것과 경험된 것이 점점 높이 공격을 가하고, 대상과 실체가 사라진 그곳에 그들에 대한 형상적인 부활이 행해진다. 이제 무엇인가를 감추고 있는 기호로부터 아무것도 없음을 감추고 있는 기호로의 이전이라는 결정적인 전환점으로 향한다.

넷째로, 이미지는 실재와 무관하며 자기 자신의 순수한 시뮬라크르다. 여기서 이미지는 전혀 외양이 아니고 시뮬라시옹의 계열이다. 물질적 생산의 광란과 평행한 상위 단계에서 실재와 지시물의 광적인 인위적 생산이다. 지금 우리에게 해당되는 단계 속의 시뮬라시옹이다. 파생실재(hyperreal)이다.[363]

장 보드리야르는 미국의 디즈니랜드를 모든 종류의 얽히고설킨 시뮬라크르들의 완벽한 모델로 본다. 그것은 환상과 공상의 유희이다. 상상보다도 이곳이 훨씬 더 사회의 축소판이다. "실제 미국 사회가 가하는 통제와 그 사회가 제공하는 기쁨을 축소시켜 경험하는 데에서 오는 근엄한 즐거움이다."라는 것이다. 이 상상의 세계에서 유일한 환상은 군중에게 본래적인 부드러움과 열정이며, 다양한 욕구를 유지하는 데 적합한 충분하고 과도한 양의 잡동사니들이다. 그러나 출구 밖의 주차장은 절대적인 고독의 세계다. 그런데 이 디즈니랜드라는 이미지는 미국이라는 실재의 부재를 감춘다는 것이다. 이 디즈니랜드는 실제로 미국이라는 나라 전체가 디즈니랜드라는 사실을 감춘다. 디즈니랜드는 다른 세상을 사실이라고 믿게 하기 위한 상상적 세계로 제시된 것이다. 그런데 사실 디즈니랜드가 있는 LA나 미국도 더 이상 실재가 아니

363) 장 보드리야르, 『시뮬라시옹』, 하태환 옮김, 민음사, 2001, pp.27-28. 참조.

고 파생실재와 시뮬라시옹의 질서에 속하는 것이다. 디즈니랜드의 상상의 세계는 참도 거짓도 아니고 실재의 허구를 미리 역으로 재생하기 위해 설치된 저지 기계인 것이다.[364]

또한 장 보드리야르는 디즈니랜드와 똑같은 시나리오로 워터게이트 사건을 예로 든다. 이 사건은 사실들과 그 고발 사이에 아무런 차이도 없음을 감추는 스캔들 효과이다. 스캔들을 만들고 폭로하여 그 상상을 통해 도덕적이고 정신적인 원칙을 재생하려는 것이다. "스캔들의 고발은 항상 법에 바쳐진 하나의 존경이다." 놀라운 정신적 중독 작전이다. 적당량의 정치도덕의 주입이라는 것이다.[365]

장 보드리야르는 기호의 정치경제학 비판이라는 자신의 독특한 관점에서 미술품 경매에 대하여 언급한다. 교환가치(화폐)와 상징가치(그림)의 이중적인 환원이라는 것이다. 경제적 교환가치가 화폐(일반적인 등가물)에 의해 그림(순수한 기호)으로 교환되는 모형이라는 것이다. 그런데 이 미술품 경매는 경제적 교환과는 다른 점이 있다. 규칙이 임의적이라는 것이다. 즉 곧장 일어날 것도, 일어난 것도 정확하게 알려지지 않는다는 것이다. 왜냐하면 미술품 경매는 개인적인 대결의 역학(즉, 개인들의 대수학)의 문제이기 때문이라는 것이다. 그런데 사실상 미술 애호가의 '심리'라고 불리는 것 역시 전적으로 교환체계로부터 환원된다.

미술 애호가가 지니고 있다고 주장하는 특이성은, 곧 선택 친화력으로 체험되는, 물건에 관한 그 물신숭배적 열정은 특권자들의 공동체에서

364) 위의 책, pp.39-42.
365) 위의 책, pp.43-46.

경쟁행위를 통해 자신들을 동류로 확인하는 과정에 바탕을 두고 있다. 그림의 유일한 가치는 그림이 회화의 제한된 자료체에 속하는 다른 항목들에 대해 기호로서 유지하는 동격 관계, 신분상의 특권 관계에 있으며, 그리하여 미술 애호가는 그림 자체와 동등하게 된다. 이제 애호가와 그림 사이에서 '일류라는' 친화력이 생겨나는데, 심리의 측면에서 그 친화력은 경매에서 설정되는 바로 그 귀족적인 유형의 가치 교환 사회관계라는 의미를 함축한다.[366]

미술품에 대한 개인의 심리관계로부터 물신숭배가 생겨나고 교환의 원리가 밑받침되는 것이 아니라, 미술품에 대한 교환의 사회적 원리가 미술품의 가치를 밑받침한다는 것이다. 그렇다면 미술품의 상징적 가치와 심미적인 기능을 어떻게 볼 것인가? 장 보드리야르가 보기에 이러한 미술품의 경제적 교환 과정 전체 속에서 미술품의 상징적 가치나 고유한 가치는 어느 곳에도 나타나지 않는다는 것이다. 그것은 부정되고 부재한다는 것이다.

경제적 교환가치가 가치/기호로 승격하는 것과 동시에, 상징적 가치도 가치/기호로 환원된다. 여기저기서, 경제적 교환가치와 상징적 가치가 고유한 지위를 잃고는, 가치/기호의 위성이 된다. 상부 기호로서 다루어지는 그림들의 층위에서, 상징적 가치는 심미적 기능으로 변한다. 다시 말해서 상징적 가치는 기호의 조작 뒤에 비춰보이는 상태에서 준거-현장부재증명으로, 사치활동의 숭고한 합리화로 작용할 뿐이다.[367]

366) 장 보드리야르, 『기호의 정치경제학 비판』, 이규현 옮김, 문학과지성사, 2001, pp.126-127.
367) 위의 책, p.129.

장 보드리야르가 보기에 "그림의 진정한 가치는 그림의 계보적 가치다."라는 것이다. 즉, 그림의 탄생을 표시하는 서명과 연속적인 매매의 후광이라는 '혈통표'이다. 그래서 회화 작품의 거래는 어떤 때는 '미술에 대한 사랑'의 별 아래, 어떤 때는 '좋은 투자'의 별 아래 놓인다는 것이다.

6. 빌렘 플루서 – 디지털 가상에 대한 옹호

빌렘 플루서(Vilem Flusser, 1920-1991)는 튜링스맨(Turing's man)에 대하여 언급한다. 튜링스맨은 컴퓨터를 사고하는 도구로 이용하는 새로운 인간유형이다. 그런데 빌렘 플루서가 언급하는 튜링스맨은 인공지능으로 무장한 입체들이다. 테크놀로지적으로 곧 실현될 움직이는 입체들이다. 색깔도 있고 소리를 낼 수 있으며 만질 수 있고 냄새 맡을 수 있으며 맛 볼 수 있는 가상으로 구현된 세계의 존재들이다. 우리는 이 입체들과 대화적 관계를 맺을 수 있다는 것이다.

빌렘 플루서는 다음과 같이 질문한다. "왜 우리는 근본적으로 이 종합적인 그림들, 소리들 그리고 홀로그램들을 불신하는가? 왜 우리는 '가상'이란 단어로 이들을 욕하는가? 왜 이들은 우리에게 현실적이지 않는가?"[368] 그는 일반적인 답변은 다음과 같다고 말한다. "이러한 대안적인 세계들은 바로 컴퓨터화 된 점의 요소들에 불과하고, 무(無) 속에서 떠도는 안개 같은 형성체들이기 때문이다." 그러나 그는 이 답변이 조급하다고 비판한다. "왜냐하면 이 답변은 현실을 분산의 밀도로

368) 빌렘 플루서, 「디지털 가상」(1991), 『피상성 예찬』, 김성재 옮김, p.289. 아래 인용도 같은 쪽.

재단하고, 기술이 미래에 점의 요소들을 우리에게 주어져 있는 세계의 사물들의 경우와 똑같이 촘촘하게 분산시킬 수 있을 것이라는 사실을 우리가 믿을 수 없을 것이기 때문이다."라는 것이다. 디지털 가상이 주어진 이 세계와 똑같이 점들(dots)이 촘촘하게 분산되어 입체화된다면, 그래도 그것을 인공적인 가상이라고 비난할 것인가? 아름다운 가상으로서의 예술이 인공적이라고 불신할 것인가? 여기에서 빌렘 플루서는 디지털 가상을 옹호한다. "모든 예술 형식들은 디지털화를 통해 정확한 과학적 학문분야가 되고, 더 이상 과학과 구별할 수 없다는 것이다."[369]

빌렘 플루서가 보기에 디지털 가상에 대한 불신은 주관적이고 선형적으로 사고하는 역사의식을 소유한 인간들이 가진 불신이다. 이들은 구체적으로 체험할 수 있는 것만이 실제적이라고 생각하는 형식적이고 계산적이고 구조적인 의식에 사로잡힌 것이다. 그러나 그가 보기에 디지털 가상은 "우리를 위해 우리의 주위와 우리 내부에서 입을 크게 벌리고 있는 공허한 밤을 밝혀주는 빛이다. 그렇다면 우리 자신은 그러한 무(無)를 향해 무(無) 속으로 대안적인 세계들을 설계하는 전조등이다."[370]

빌렘 플루서는 추상게임에 대하여 언급한다. 실제적인 4차원의 시공간으로부터 추상하는 게임이다. 실제적인 4차원에서 시간을 생략하고 공간을 상상과 개념 속에서 파악한다. 그러면 시공간으로부터 조각품의 세계가 창조된다. 빌렌도르프의 비너스상을 창조한다. 다음으로 3차원에서 깊이를 생략하면 평면이 추상된다. 라스코 동굴의 그림의

369) 위의 책, p.303.
370) 위의 책, p.304.

세계가 창조된다. 평면으로부터 표면을 생략하면 선이 추상된다. 메소포타미아의 서사시의 세계가 추상된다. 선으로부터 점이 추상된다. 이로부터 컴퓨터화 된 세계가 추상된다. 즉, 시간 없는 입체인 조각품의 세계에서 깊이 없는 평면인 그림의 세계로, 평면 없는 선으로서의 텍스트의 세계로, 선 없는 점들로서 컴퓨터화 된 세계로 추상게임은 전진해왔다는 것이다. 빌렘 플루서는 '문화사의 현상학'으로 이 4개의 추상적인 세계를 언급한다.

〈빌렌도르프의 비너스(Venus of Willendorf)〉.

첫째로, 22,000년에서 24,000년 전에 오스트리아의 빌렌도르프 주민은 시간이 없는 조각의 세계를 창조하였다. 시공의 4차원에서 나와 3차원의 공간을 창조한 것이다. 4차원에서 3차원으로 추상이 된 것이

다. 빌렌도르프의 비너스(Venus of Willendorf)상이다. "그와 관계된 세계에서 걸어 나와 그 세계를 향해 손을 뻗쳐 그 세계 속에서 입체를 붙잡은 후 그렇게 붙잡혀 정지된, '파악된' 입체를 변화시킨다."[371]

둘째로, 라스코(Lascaux) 사람들은 동굴 벽화를 그렸다. 3차원의 공간이 2차원의 평면으로 추상된 것이다. 그들은 깊이가 없는 그림의 세계를 창조하였다. "이 3차원적인 세계에서 걸어 나와 그 세계를 응시하고, '파악된' 입체의 표면을 관찰하여 관찰된 표면들이 서로 어떤 관계를 맺고 있는지 상상한 후 상상된 표면을 변화시킨다."[372]

라스코 동굴벽화(Lascaux Cave Painting), B.C. 1만 7000년경

371) 빌렘 플루서, 「추상게임」(1983년경), 『피상성 예찬』, 김성재 옮김, p.14. 피상성(皮相性)으로 번역한 독일어는 Oberflächlichkeit이다. 영어로는 superficiality로 번역할 수 있으며, 표면(表面)이라는 의미이다. 이 책의 부제는 "매체현상학을 위하여"(Für eine Phänomenologie der Medien)이다.

372) 위의 책 같은 쪽.

셋째로, 우가리트(Ugarit) 사람들은 평면이 없는 텍스트의 세계를 창조하였다. 2차원에서 1차원으로 추상시킨 것이다. 그들은 "이 이차원적 세계에서 걸어 나와 그림의 요소들을 '개념적으로 파악하기' 위해 손가락을 평면 안으로 집어넣은 후 이 요소들을 줄로 정돈하고, 계산할 수 있게 만들며 설명하고 말하며 변화시킬 수 있도록 찢어낸다."[373]

우가리트의 쐐기문자(cuneiform), B.C. 3000년경.

넷째로, 현재 사람들은 차원이 없는 양자(量子)의 세계를 창조한다. "이 일차원적 세계에서 걸어 나와 선을 손가락 끝으로 만져 이 선의 순서에서 개념들을 해체시켜 제공되는 가능성들에서 우리가 무엇을 조합할 수 있을 것인지를 발견해내기 위해 이 개념들을 가지고 게임을 한다."[374] 예를 들면, 디지트(digit)로 구성되는 영상으로서 영화 〈매트릭스〉이다. 이제 디지털 점들은 영상이 된다. 3차원의 이미지로 변신하는 것이다. 아래에서 인용한 〈매트릭스〉의 한 장면은 흐릿해 보인다. 그러나 그것은 흐릿한 것이 아니다. 점들(digits)이 영상으로 변화

373) 위의 책, 같은 쪽.
374) 위의 책, 같은 쪽.

하는 과정을 보여주는 것이다.

영화 「매트릭스」(The Matrix)의 한 장면. 1999.

7. 폴 비릴리오 – 전자적 파놉티콘 비판

파리 건축전문학교의 명예교수인 폴 비릴리오(Paul Virilio, 1932–)는 디지털 네트워크로 구축된 텔레마틱한 사회에 대하여 묵시론적인 비판의 입장을 취한다. 그는 디지털 테크놀로지의 등장에 따른 새로운 매체가 시간과 공간을 해체시키고 결국 인간의 신체도 해체시킬 것이라고 본다. 테크놀로지가 발전할수록 속도가 더 빨라지고 이에 상응하여 공간의 탈영토화가 초래되며, 이 새로운 매체의 공간은 하나의 전자적 파놉티콘(Panopticon)이 된다는 것이다.[375]

375) 미셸 푸코(Michel Foucault, 1926–1984)는 1975년의 저서 『감시와 처벌』(Surveiller et punir)

마셜 매클루언이 산업혁명 이후 전기시대의 등장을 정보공간의 확장으로 보고 지구촌이라는 용어를 창안하였고, 빌렘 플루서가 디지털 테크놀로지의 텔레마틱한 사회를 호모 루덴스의 새로운 놀이공간으로 보고 환영했다면, 폴 비릴리오는 이것을 속도에 의한 공간의 소멸로 보고 '질주학(Dromologie)'을 제시한다. 폴 비릴리오의 질주학은 속도에 의한 공간의 소멸을 비관적으로 바라보는 그의 학적 명칭이다. 그는 이것을 정치체제로까지 확장하여 질주정(Dromokratie)이라는 용어까지도 창안한다. 폴 비릴리오에 의하면, 질주정의 지성이란 어느 정도로 한정된 군사적 적수에 맞서서 발휘되는 것이 아니라 오히려 세계와 인간의 본성에 대한 끊임없는 공격이라는 것이다.

> 사실상 '산업혁명'이라는 것은 존재하지 않았다. 오직 '질주정 혁명'이
> 있었을 뿐이다. 민주정(인민demos의 지배)도 존재하지 않는다. 질주정
> (속도dromos의 지배)이 있을 뿐이다. 전략(장군strategos의 명령)도 존
> 재하지 않는다. 오직 질주학(질주의 명령)이 있을 뿐이다. 부의 실재성
> 이 무너지기 시작하던 때, 가장 막강한 국민들과 국민국가가 멸망하
> 기 시작하던 때는 바로 서구의 기계적 진화론이 바다를 떠났던 그 때
> 였다.[376]

폴 비릴리오는 '원격현전(téléprésence)'을 언급한다. 원격통신기술이 모든 공간을 실시간이라는 새로운 시간체계 안에 편입시킨다는 패러

에서 영국의 공리주의자 제러미 벤담(Jeremy Bentham, 1748-1832)이 언급한 파놉티콘 개
념을 '스펙터클의 사회'로까지 확대하여 독해한다.
376) 폴 비릴리오, 『속도와 정치』, 그린비, 2004, pp.117-119. 폴 비릴리오는 이 책을 1977년에
저술하였다.

다임에 주목한다. 지금이라는 현재 시간과 여기라는 현재 공간은 이제 의미가 없다는 것이다. 여기와 동시에 다른 곳에서 원격현전하는 실시간은 공간—실시간 이외에는 다른 어떤 것도 아니라는 것이다. 왜냐하면 설사 결국 이 장소가 텔레토피아적 기술에서 생겨난 비장소라고 할지라도, 즉 인간과 기계 간의 인터페이스라고 할지라도 다양한 사건들이 실제로 일어나기 때문이라는 것이다. 일반화된 원격조정은 지속적인 원격감시를 완전하게 만들 준비가 되어 있다는 것이다. 이 원격통신이 문제라는 것이다.

> 우리는 왜 (디지털신호 · 영상신호 · 무선신호의) 이 무선 기술이 어떤 점에서 미래에 인간 환경과 국토의 특성뿐만 아니라, 특히 인간과 그 동물적 신체의 특성까지도 뒤집게 되는지를 이해하지 못하는가? 무거운 장비에 의한 국토개발(도로 철도…)은 오늘날 동시에 발신과 수신의 상호작용적 존재인 인간의 터미널에 이르는 비물질적 또는 거의 비물질적 환경의 통제(인공위성 · 광섬유케이블)에 자리를 양보하기 때문이다. 실제로 실시간의 도시화는 무엇보다도 다양한 인터페이스(자판 · 텔레비전화면 · 테이터가 입력된 장갑 또는 특수복…)에 접속된 이 고유한 물체의 도시화이다. 다시 말해서 과잉설비를 갖춘 건강한 사람을, 설비를 갖춘 불구자와 거의 완벽하게 같은 사람으로 만든 인공 보철물의 도시화이다. [377]

폴 비릴리오는 전자적 파놉티콘의 등장으로 인간의 지각하는 신체

377) 폴 비릴리오, 『탈출속도』, 배영달 옮김, 경성대학교출판부, pp.21-22. 폴 비릴리오는 이 책을 1995년에 저술하였다.

가 해체된다고 보았다. 디지털 매체환경의 유비쿼터스적인 환경과 속도는 인간의 지각을 재편한다는 것이다. 인간이 가지고 있던 자연적인 감각을 상실하게 되었다는 것이다. 마셜 매클루언은 전기전자매체의 등장으로 시각에서 청각과 촉각을 중심으로 한 공감각이 확대되는 것을 낙관적으로 인간의 확장으로 보았다. 그러나 폴 비릴리오는 전기전자매체와 테크놀로지의 발전으로 인간의 지각 능력이 기계로 전이되는 과정에서 시각이 더욱 확대될 것으로 본다. 폴 비릴리오는 이러한 시각의 확대를 권력의 문제와 연관시켜보고 있다. 확대된 시각이 권력의 원격조정의 도구로 사용되는 완전한 디지털 원격감시체제가 완성되는 전자적 파눕티콘의 세계가 도래할 것으로 본다.

폴 비릴리오는 자기 자신을 '테크놀로지의 예술 평론가'라고 부른다. 그는 20세기 예술의 두 원천이라고 할 입체주의와 표현주의를 두 차례에 걸친 전쟁의 산물로 본다. 여기에는 폴 비릴리오의 삶의 진한 페이소스가 깔려있다. 어린 시절 제2차 세계대전 당시 독일군의 스펙터클한 폭격의 체험이 그를 『소멸의 미학 Esthétique de la disparition』(1980)으로 이끌었다. 그의 예술에 대한 사유도 여기에 기반하고 있다. 운송수단의 혁명과 정보의 순간전송 혁명이 지각작용의 변화를 초래하였다는 것이다. 예술은 형상들을 근본적으로 지배하던 형태론에서 점차 박자와 시퀀스로 구성된 리듬학에 자리를 내어주었다는 것이다. 인상주의 이후의 20세기의 추상예술은 바로 이 리듬학의 현재성을 여실히 보여준다는 것이다. 과거 조형예술의 형식주의와 순수 건축적 형식주의라고 할 구성주의가 영상의 음악으로 대체되었다는 것이다.

21세기를 전망하는 폴 비릴리오의 예술론은 최근의 저작인 『시각 저 끝 너머의 예술(L'Art à perte de vue)』(2005)에서 개진되고 있다. 현재 공간의 차원과 예술적 산업적 대상의 실물 크기에 영향을 미친 변동이

진행 중이라는 것이다. 한편으로는 미소성(微小性)으로의 축소이다. '한없이 작게'를 지향하는 나노기술이 발전한다. 과거의 형태의 외관이 갖던 구체제를 이제는 인지할 수 없을 정도까지 축소시킨다. 다른 한편으로는 건물과 기계의 거인증적인 초대형화 경향이라는 것이다. 이에 대한 병적 징후들은 초대형 높이의 건물과 초대형 수송능력을 갖는 운송수단에서 볼 수 있다는 것이다.

> 그러므로 다음을 주목하자. 우리의 지각 대상인 현실의 가속화가 이미 이전에 회화적 영상과 조각적 영상의 비구상, 곧 추상을 초래했다면, 21세기가 실현하고 있는 것은 우리의 일상적 세계를 구성하는 실물 크기 차원의 축소, 더 나아가 '표현주의'가 선언적으로 보여주었던 한없이 거대한 오브제들과 괴물스런 기계 속으로 사라지기, 그리고 동시에 한없이 작은 것 속으로 사라지기, 즉 시각의 상실이다.[378]

이제 감각의 상실, 객관적 한계의 상실은 정도의 이탈 상태에 이르고 말았다는 것이다. 휴브리스(hubris)의 상태에 이르렀다는 것이다. 즉, 절도를 넘어서 과잉의 상태에 이르렀다는 것이다.

폴 비릴리오는 인상주의 이후 양차 세계대전 사이의 표현주의, 다다이즘, 초현실주의의 출현을 과도기적인 공포 속으로 빠져든 예술로 본다. 이 과도기는 인간들 사이의 대화의 종말이며 타인에 대한 감정이입의 상실이고 공중기습으로 인한 인간환경에 대한 감정이입의 상실을 의미한다는 것이다. 과거의 건축 · 음악축 · 조각축 · 회화의 특징

378) 폴 비릴리오, 『시각 저 끝 너머의 예술(L'Art à perte de vue)』, 이정하 옮김, 2008, p.8. 이 인용문은 폴 비릴리오가 '한국어판 서문'(2008)에 쓴 내용이다.

이라 할 실체적 예술이 이제 제2차 세계대전 이후 포스트모던 시대에는 순전히 우발적인 예술로 점차 방향을 선회했다고 본다. 라디오, 사진-영화술, 시청각적 TV의 놀라운 발전에 수반한 파생물들은 예술적 재현 형식들을 전복하였고, 문학과 조형예술 등 주요 예술작품들의 실공간은 결정적으로 실시간에 의해 제압당했다는 것이다. "추상과 이브 클랭(Yves Klein)의 모노크롬 회화, 이미지 없는 회화의 도래 이후 더 이상 그 어떤 것도 진실로 우리와 닿거나 접촉할 수 없게 된 지금, 우리는 이제 천재의 우연한 발굴, 독창성에 대한 경이를 기대하기보다는 우발적 사고(事故), 종국적 목적의 파국을 기대할 뿐이다."[379] 라는 것이다. 폴 비릴리오는 21세기에 들어선 세계는 실시간 원격현전(téléprésence)으로 확장되고 있다고 본다.

폴 비릴리오는 현재 예술비평을 조건 짓는 질문들을 제시한다. "인지적 내구력을 끊임없이 요구하는 예술은 조형예술인가 아니면 음악예술인가. 가시성이 아닌 시청각성에 호소하는 예술을 그래픽 예술이라 할 수 있을까."[380] 대답 없는 질문들이라는 것이다. 당면한 문제의 핵심은 음악의 이미지 되기가 아닌 이미지들의 음악 되기라는 것이다. 이 이미지들은 그래픽, 사진, 시지각적 영상의 유비관계 체제를 대체한 컴퓨터그래픽 영상으로서의 디지털 이미지 전체를 말한다. 소위 총체예술이 강력하게 부각되고 있는데, 이것은 핍 초도로프(Pip Chodorov)가 언급한 '시각적 오르가슴' 혹은 감각의 단일성에 이르고자 감각적인 것의 도상적 다양성에 근거했던 장르들의 혼합혼용을 지향하고 있다는 것이다. 그가 보기에 이것의 문제는 신체의 명확한 형

379) 위의 책, p.18.
380) 위의 책, p.92.

태들의 입체감을 세계의 입체감과 더불어 느낄 수 있게 하는 오감의 차이의 거세, 치명적인 감각의 절단을 의미할 뿐이라는 것이다.

> 만약 과도한 의사소통이 극무대에 치명적이라면, 동시대 예술의 성운 (星雲)이 전쟁의 전운(戰雲)처럼, 즉 폐쇄 회로에서 우리에게 주어지고 있는 '이미지들의 전쟁'처럼 끊임없이 확장되는 공포의 세계에서, 과잉 전시 또한 예술의 무대, 예술의 진정성에 치명적이기는 마찬가지이다. 이 선회하는 파노라마는 이제 곧 내일이면 실시간으로 (세계의 종말은 아니라 해도 적어도) '바라봄의 예술'의 종말을 보여주게 될 것이다.[381]

폴 비릴리오는 인지적 내구력을 끝임 없이 요구하는 "시각 저 끝 너머의 예술"을 비관적으로 바라보고 있는 것이다. 그렇다면 그는 이제 예술은 인간형태주의적인(anthropomorphic) 예술로 복귀해야 한다고 주장하는 것일까?

8. 노르베르트 볼츠의 매체미학

베를린공과대학교 미디어학과의 교수인 노르베르트 볼츠(Norbert Bolz, 1953-)는 문자라는 구텐베르크 세계로부터의 이별을 언급한다. 원래 알파벳 문자가 만들어졌을 때 상형문자나 표의문자의 형상성은 파괴되었다는 것이다. 노르베르트 볼츠는 빌렘 플루서의 말을 인용하여 실감나게 전달한다. "금을 내는 철필은 하나의 송곳니이고, 각명문

381) 위의 책, p.102.

자를 쓰는 사람은 맹수와 같은 사람이다: 즉 그는 형상들을 파괴한다. 각명문자들은 갈기갈기 찢겨진 파괴된 형상의 시체들이다. 그것들은 글쓰기의 살인적 송곳니에 희생물이 된 형상들이다."[382] 그렇다면 활판 인쇄의 구텐베르크-은하계에서는 어떤 일이 벌어졌나? 구텐베르크-은하계는 책이라는 미디어에서 자신의 통일성의 형식을 유지했다는 것이다.

이처럼 구텐베르크-은하계에서의 눈(시각)의 세계는 움직이는 활자를 이용한 인쇄에 의해 특징지어진다. 따라서 세계의 질서는 식자공의 식 자 작업에 비유된다. 즉 모든 것이 자신의 자리를 가지고 있고 또 그 속에 놓여 있다. 음성문자는 개별화하고 의미들을 분리시키며, 상형문자와 표의문자에서는 여전히 반영되고 있었던 그러한 의미의 세계를 희생시킨다. 그리고 자모음들에 독특한 이와 같은 공간의 시각성이 이제 근세를 규정하게 되는데, 이것을 판타지라고 한다.[383]

그러나 탈활판 인쇄술, 즉 포스트 구텐베르크-은하계의 인간들에게 는 이러한 판타지가 정반대로 다르게 적용된다. 즉 뉴미디어들의 매혹 적인 마력은 물신주의와 나르시즘과 같은 개념들로는 충분히 파악될 수 없다는 것이다.

경우에 따라서는 열광적인 미디어 소비주의가 심리분석의 기능적 대용 물로 파악될 수도 있다. 물론 여기서 중요한 것은 주체를 탈중심화시키

382) 빌렘 플루서, 『디지털시대의 글쓰기』, 윤종석 옮김, 1998, p.36.
383) 노르베르트 볼츠, 『구텐베르크-은하계의 끝에서』, 윤종석 옮김, 문학과지성사, 2000, p.247.

고 지이를 전자회로들 속에서 해체시키는 기계장치들이다. 미래의 인
간들은 더 이상 근세적인 개인이 아니라, 미디어 복합체 속에서의 회로
의 한 접점일 뿐이다.[384]

이러한 전자적 문자공간은 2차원적 글쓰기 표면 환경들을 서로 포개
고 있는 윈도우형 테크닉 같은 것에 의해 형성되며 여기에서 목표되어
지는 것은 책과 오디오-비디오 미디어의 종합이다. 이것은 마취적 문
화산업의 중앙집중적 광역송출(broadcasting)로부터 뿐만 아니라 구텐
베르크-은하계의 인쇄로부터도 멀리 떨어져 있는 상태라는 것이다.
그리하여 이제 하이퍼미디어의 세계로 진입하게 되었다는 것이다. 하
이퍼미디어 세계의 아이들은 책 대신에 영상화면들 앞에 앉아 있다.
아이들의 학습은 음성문자 대신에 게슈탈트(Gestalt)를 통한 인식을 매
개로 이루어지고 있다. 여기서 노르베르트 볼츠는 미디어 통합의 미디
어로서의 컴퓨터, 전자적 네트워크에 의해 이끌어지는 새로운 형태의
공동체들의 형성을 기대하고 있다. 네트워크의 원래 의미는 정보-프
로세싱의 차원보다도 공동체들의 형성에 있다고 보는 것이다.

노르베르트 볼츠는 발터 벤야민이 미학을 순수예술의 한 분과로 보
지 않고 애스테틱(Ästhetik)의 그리스의 어원인 아이스테시스(aisthesis)
에 따라 하나의 지각이론으로 보았다고 강조한다. 그리하여 미학은 새
로운 주도적 학문이 된다는 것이다. 감각학으로서의 미학에 대한 강조
이다.

현대는 점차 지각의 기능을 객관화해 왔고 그것에게 기술적 구조를 부

384) 위의 책, p.249.

여해왔다. 틀과 도구가 실재 속으로 간섭해 들어오는 것이다. 그러나 이 말이 단순히 우리의 세계관을 기술적 장치가 점점 지배하고 있음을 의미하는 것이라고 이해되어서는 안 된다. 더욱 중요한 것은 우리가 실재를 지각할 때 종종 (현미경, 망원경, 텔레비전 등) 기계적 매개를 통해서만 지각하고 있다는 점이다. 이러한 틀은 세계의 "자연적" 면모를 왜곡시키고 있을 뿐만 아니라, 세계에 대한 우리의 지각을 미리 틀 지운다. 이런 까닭에 이제는 지각이론으로서의 과학적 미학이 하나의 매체이론으로 정형화되지 않으면 안 된다. 벤야민의 매체미학은 영화에 초점을 맞춘다. 그러나 그 출발점은 이미지의 기계적 재생산이며, 글쓰기를 인쇄된 책으로부터 해방시키는 것이다.[385]

노르베르트 볼츠는 "미학은 아름다운 예술들의 이론일 뿐만 아니라더 근본적으로는 지각의 이론이다. 이러한 의미에서 미학은 우리 세계의 주도과학으로 격상되고 있다고 말할 수 있다."[386]라고 주장한다. 우리는 더 이상 예술을 유토피아적-비판적 요청으로 파악할 수 없다는 것이다. 이제 중요한 것은 작품들의 창작이 아니라 "주변 환경의 프로그래밍된 센세이션 만들기"가 되었다는 것이다. 그의 견해에 따르면, 오늘날 사회적 삶은 총체 예술이 되며 멀티미디어는 전자적 수단을 이용하여 바그너의 총체 예술작품을 계승한 것이 된다.

그런데 조형예술은 뉴미디어의 도전에 어떻게 반응했을까? 이 질문에 대하여 노르베르트 볼츠는 두 극단적인 예술적 형태를 구분하여 설명하고 있다. 첫째로, 앤디 워홀의 팝아트이다. 앤디 워홀은 자신을 영

385) N. 볼츠 · 빌렘 반 라이엔, 『발터 벤야민』, 김득룡 옮김, 서광사, 2000, pp.139-140.
386) 노르베르트 볼츠, 『컨트롤된 카오스』, 윤종석 옮김, 문예출판사, 2000, p.354.

상세계의 전자적 조직과 동일시하여 자신을 카메라맨으로 이해하고 자신의 "팩토리"에서 이것을 시연했으며 "나는 기계가 되고 싶다"라고 말했다. 반면에 둘째로, 요제프 보이스(Joseph Beuys, 1921 -)는 뉴미디어 현실에 저항하고 자신의 예술적 실천을 의식에 기초지우고 자신을 주문으로 카오스의 치료하는 힘을 불러내는 마술사로서 양식화시켰다. 노르베르트 볼츠는 요제프 보이스의 플럭서스(Fluxus) 운동보다도 앤디 워홀의 팝아트의 미디어 수용적 예술 경향을 긍정적으로 평가하고 있는 것이다. 노르베르트 볼츠는 20세기의 조형예술은 근본적으로 방향을 전환하고 있다고 본다.

> 극적으로 변화되는 것은 영상들이 현상하는 질료성과 공간이다. 색채에서 빛으로, 색소에서 화소로, 캔버스에서 영사막을 거쳐 홀로그램으로 변화했기 때문이다. 이것은 물론 뉴미디어의 기술적 혁신과 긴밀하게 관련되어 있다. 그러나 예술적 형상화가 바로 자기 자신으로부터 유래되어 이러한 방향으로 돌진하고 있다는 사실이 또한 관찰될 수 있다.[387]

노르베르트 볼츠는 이 대목에서 20세기 초반의 러시아 구축주의 예술가인 카지미르 말레비치(Kazimir Malevich, 1878-1935)와 포스트모던의 아방가르디스트로서의 백남준의 사례를 들어 설명하고 있다. 카지미르 말레비치가 1917년 하얀 평면에 그린 하얀 정방형에서 의도했던 것은, "형상이 순수한 빛의 형상화의 프로젝션 영사막으로 변화"되어야 한다는 것이다. 노르베르트 볼츠는 말레비치에 의해 대표되는 20세기 초의 구성주의적 예술운동인 쉬프레마티슴의 '대상없는 세계'의

387) 위의 책, p.356.

예술을 현재의 관점에서 재해석하고 있다.

요제프 보이스, 〈플럭서스(Fluxus)〉, 1964.

카지미르 말레비치 〈흰 사각형, (White on white)〉, 1917.

쉬프레마티슴적인 공간은 오늘날—군사 기술과 오락산업에 의해 여러 갈래로 분해되어—사이버스페이스라고 불리고 있다. 쉬프레마티슴적 계명의 제1조는 "현실에 대한 평면적 영상들은 결코 용납될 수 없다" 이다. 그리고 오랫동안 불분명했던 것은, 말레비치가 말하는 무대상성(Objektlosigkeit)의 충만한 상태가 어떻게 하얀 캔버스의 저편에서 표상되어질 수 있는가였다. 아도르노의 '신학적' 해석법은, 해방하는 무대상성의 이러한 폐허를 형상 없는 형상들의 전시장으로 해석함으로써 미

학적 모던의 '테크놀로지적' 기본 특징을 은폐시켜버렸다. 그러나 말레비치는 대상들의 추방이 우리의 지각을 새로운 파동의 현실에 맞춰줄 것이라는 데 대해 추호도 의심하지 않았다. 그가 의미한 대상 없는 세계란—19세기의 폐허로부터 정화된 텔레마틱한 '테크네(Teche)'의 전시장이다. 그 전시장의 형태는 측정 불가능할 정도의 가속력을 지닌 교통의 포물선들에 의해 그리고 커뮤니케이션의 파동들에 의해 규정되는데— "현실적 경험"으로부터 벗어난 상태에 있는 것이다.[388]

노르베르트 볼츠는 바로 이와 같은 것이 현재의 비디오 예술에서도 중요하다고 보면서 백남준의 비디오 아트를, 예를 들어 "중요한 것은 형상들의 묘사가 아니라 빛의 형상화"라고 주장한다. 백남준에게 중요한 것은 오리지널 형상들의 묘사가 아니라 빛의 형상화라는 것이다. 백남준은 오리지널 시그널의 깨끗한 재생산을 결코 원하지 않았기에 텔레비전에 대형 자석을 갖다 대면서 TV화면을 일그러뜨려 전자적 영상들을 충실한 재현이라는 표준으로부터 해방시키기를 원했다는 것이다. 그런 면에서 백남준의 미학은 비디오 클리핑 테크닉으로서, "하이-테크-세계에서 로우-테크의 효과들과 유희"했다는 것이다. 노르베르트 볼츠는 이것을 "뉴미디어의 완벽함은 로우-테크의 노스텔지어를 자극한다."라고 기술한다. 여기서 로우-테크의 노스텔지어는 방해하는 잡음에 대한 낭만주의라는 것이다.[389]

388) 노르베르트 볼츠, 『구텐베르크-은하계의 끝에서』, 윤종석 옮김, 문학과지성사, 2000, p.192.

389) 노르베르트 볼츠, 『컨트롤된 카오스』, 윤종석 옮김, 문예출판사, 2000, pp.357-358. 참조.

백남준. 〈전자-자석 TV(Electro Magnetic TV)〉, 1965. Peter Moore의 사진

　노르베르트 볼츠는 바우하우스의 모홀리-나기(Moholy-Nagy, 1895-1946)의 견해를 재독해한다. 모홀리-나기는 뉴미디어와 테크놀로지들을 '거대한 정보 서비스'라는 관점에서 파악하고 있다. 노르베르트 볼츠가 보기에, 이 연장선상에서 현대의 매체미학에서 중요한 것은 예술이 아니라 '미디어환경디자인'인 것이다. 모홀리-나기는 타이포그래피(활판 인쇄술)를 단지 단조로운 의미 전달 기술로 이해했던 구텐베르크-은하계의 회색빛 텍스트를 뉴미디어의 다채로운 그림-텍스트-연속체로 바꾸는 것을 목표로 했다.

　노르베르트 볼츠는 모홀리-나기의 회화 〈Yellow Circle〉(1921)을 시각적 공간의 타이포그래픽적 조직화의 샘플로 독해한다. "전통적인 단어 결합으로부터 자모음의 해방과 그것의 자유로운 미적 구

성 요소들로의 변형"이 보인다는 것이다. 모홀리-나기가 문자 기록 (Graphismus)과 음향(Ton)과 필름(Film) 사이의 미디어적 변환을 실험하고 있었다는 것이다.

모홀리-나기(Moholy-Nagy), 〈Yellow Circle〉, 1921.

9. 스티브 잡스와 미래 이야기

스티브 잡스가 지나가는 말로 이야기를 한다. "나는 소크라테스와 오후 한나절을 보낼 수 있다면, 내가 가진 테크놀로지의 전부와 바꿀 것입니다."[390] 이 말은 무슨 의미인가? 스티브 잡스가 어떤 맥락에서 한 말인가? 디지털 테크놀로지 시대의 아이콘인 스티브 잡스가 한 말이기 때문에 간단히 지나칠 수가 없다. 마치 독백처럼 들리는 그의 언급을 독해해보면서 가상과 실재의 매체미학에 대해 고찰해보자!

『뉴스위크』지는 2001년 10월에 "미래의 교실은?"이라는 주제로 선도적인 교사, 발명가, 기업가들을 대상으로, 그들의 비전을 들어보는 인터뷰를 하였다. 비전 인터뷰의 질문은 "2025년에는 학교는 어떤 모습이 될까? 학습 방식은 어떻게 변화할까?" 등에 대한 것이었다. 스티브 잡스는 퍼스널컴퓨터 발명가의 한 사람으로서 인터뷰하였다. 당시 스티브 잡스는 애플컴퓨터사의 창업자이며 CEO였다. 그는 자기의 시대를 컴퓨팅의 시대와 픽사 애니메이션 스튜디오(Pixar Animation Studios)의 창업자 겸 CEO로서의 영화제작 시대로 구분한다고 언급한다. 이 당시 픽사는 "토이 스토리(Toy Story)"와 "벅스 라이프(A Bug's Life)"로 흥행에 성공하던 때였다. 인터뷰의 내용은 아래와 같다.

우리 사회가 미래로 나가면서 제기되는 이슈 중의 하나는 아동들이 자기 자신을 그들 세대의 매체로 표현하는 것을 가르치는 것에 대한 것입니다. 왜냐하면 지난 세대의 지배적인 매체는 신문이건 소설이건 인쇄 매체였기 때문입니다. 독자들은 소비자였을 뿐입니다. 저자들은 저

390) 〈뉴스위크〉 인터뷰(2001.10.29.) 중의 한 구절. "I would trade all of my technology for an afternoon with Socrates."

술하였고요. 독자들은 소설을 읽고 저자들은 문자로 썼습니다. (하지만) 우리 시대의 매체는 비디오와 포토그래피입니다. 그러나 대부분의 우리는 저자로서가 아니라 이에 대비되는 의미로 아직 소비자입니다.

세상은 변하고 있습니다. 우리는 날이 갈수록 점점 더 무비와 DVD를 시청합니다. 다음 20년 동안의 추세는 이들 멀티미디어들이 통합되어 (독자로서, 소비자로서의) 사람들이 그들 시대의 매체 환경에서는 저자가 되는 지점에까지 나아갈 것입니다. 이 말에는 어마어마한 파워가 담겨 있다고 생각합니다. 여러분들은 아동들이 선생님들과 함께 제작하는 무비들을 보게 될 것입니다. 그들은 아이디어를 내고 팀을 이끌며 무비들을 제작할 것입니다. 저는 여러분들에게 초등학교 6학년 담당 선생님이 자기 반 아동들과 함께 제작한 기하학 원리 학습용 무비를 보여줄 수 있습니다. 생생한 기록으로 말입니다. 또한 저임금 여성노동자에 대해 동감을 느끼는 고등학교 1학년 학생에 의해 제작된 무비도 보여줄 수 있습니다. 학생들이 스스로 창조적으로 될 때 공부가 됩니다. 선생님들은 이 과정에서 진앙지로서 역할을 하게 될 것입니다. (그러므로) 어느 학생이든지 다르게 생각하는 것을 깨닫지 못한다면 그 누구도 좋은 선생님을 만났다고 할 수는 없을 것입니다. 나는 소크라테스와 오후 한나절을 보낼 수 있다면, 내가 가진 테크놀로지의 전부와 바꿀 것입니다.[391]

391) 원문은 다음. "One of our issues as a society going forward is to teach kids to express themselves in the medium of their generation. For the better part of the past century, the medium was the printed page, whether it was a newspaper or a novel. People not only consumed; they authored. When people read novels, they wrote letters. The medium of our times is video and photography, but most of us are still consumers as opposed to being authors."

"We see things changing. We are doing more and more with movies and DVDs. The drive over the next 20 years is to integrate these multimedia tools to the point where

여기에서 스티브 잡스가 스쳐 지나가듯이 말하고 있는 짧은 두 문단에는, 그가 깊게 생각하였건 아니건 간에 디지털 테크놀로지 시대의 예술을 바라보는 관점에 대한 중요한 시사점이 담겨 있다. 특히 가상과 실재의 매체미학의 관점에서는 중요한 시사점으로 인식될 수도 있기 때문이다. 그 시사점을 인문학적 상상력을 발휘하면서 독해해보자.

첫째로, 스티브 잡스는 지난 세대의 지배적인 매체는 인쇄 매체였고 오늘날 우리시대의 매체는 비디오와 포토그래피라고 언급한다. 과거는 활자로 된 매체를 쓰고 읽는다는 리터러시(literacy)가 중심이 된 시대였다면, 이제는 이 임계점(critical point) 너머의 디지털 이미지(digital image) 시대가 출현하였다는 의미로 파악된다.[392]

둘째로, 작가와 독자의 관계에 대한 언급이다. 지난 세월의 인쇄매체에서는 작가와 독자는 구분되고 독자는 그저 수동적인 소비자였다. 우리 시대의 매체는 비디오와 포토그래피가 되었다. 이러한 매체의 변화에도 불구하고 우리는 아직 저자에 대비되는 소비자로 남아있다는 언급이다. 그러나 세상은 변하고 있으며 무비와 DVD 등 멀티미디어들이 통합되어 독자인 소비자들이 저자가 되는 시점으로 나아갈 것이라는 견해를 피력한 것이다. 즉 디지털 이미지 시대의 작가로서의 독자에 대한 견해를 제시하고 있는 것이다.

people become authors in the medium of their day. We think there is tremendous power in this. You should see the movies that kids and teachers are making now. They make movies to sell an idea and to lead a team. I can show you a movie made by a sixth-grade teacher with her kids about learning the principles of geometry in a way that you will never forget. Or one by a high-school junior who felt passionately about women workers in sweatshops. When students are creating themselves, learning is taking place. And teachers will be at the epicenter of this. Anyone who believes differently has never had a good teacher. I would trade all of my technology for an afternoon with Socrates."

392) 리터러시(literacy)는 문해력(文解力)이라고 말할 수 있겠다.

셋째로, 소크라테스에 대한 언급이다. 학생들이 스스로 창조적으로 될 때 공부가 된다는 것, 선생은 이 과정에서 (단지) 진앙지(epicenter)로서 역할을 한다는 것이다. 그러므로 어느 학생이든지 다르게 생각하는 것을 깨닫지 못한다면, 그 누구도 좋은 선생님을 만났다고 할 수 없다는 것이다. 스티브 잡스는 이 맥락에서 소크라테스를 언급한다. 스티브 잡스의 이 언급은 소크라테스의 산파술, 즉 문답법에 대한 것으로 이해된다. 구송(oral memory, 口誦)의 시대에서 리터러시의 시대로 전환해가는 시대에 소크라테스는 개념을 물었다. 소크라테스와 그의 페르소나로서의 플라톤은 이러한 맥락에서 본다면 미디어 혁명가로 재해석될 수 있다. 나는 스티브 잡스의 발언을 소크라테스의 대화적 교육이 디지털 멀티미디어 환경의 미래의 교육에 적합한 교육방법이 될 것이라는 의미로 독해한다. 스티브 잡스가 보여주려고 하는 사례는 초등학교 6학년 아동들이 선생님과 함께 멀티미디어를 활용하여 제작한 기하학 원리 학습용 무비와 고등학교 1학년 학생이 제작한 저임금 여성노동자를 동감하는 무비이다. 이는 매체환경의 변화, 독자로서의 저자, 대화적 교육방식이 어울리는 미래의 교실에 대한 상상이다.

넷째로, 스티브 잡스는 소크라테스와 오후 한나절을 보낼 수 있다면 자기가 가진 테크놀로지의 전부와 바꿀 것이라고 말한다. 이 말은 자기가 가진 전 재산과도 바꾸겠다는 의지의 표명이지만 다른 각도로 본다면 테크놀로지 발전 속도에 대한 의미로도 읽을 수 있다. 디지털 테크놀로지의 속도는 '킬러 앱스(killer apps.)'로서의 특성을 보이고 있다. 내일 새롭게 개발할 테크놀로지의 가치가 오늘까지 축적된 테크놀로지의 가치보다도 더 높다는 함축으로도 읽을 수 있을 것이다.

10. 인공지능(AI)과 매체미학

과학기술의 발전에 따라 새로운 매체가 등장할 때마다 이에 대해 인간들은 환영하기도 하고 당혹해하기도 한다. 사진, 영화, TV, 컴퓨터, 인터넷, 그리고 AI의 등장이 그러하다.

1837년 렌즈 공급상이었던 다게르에 의해 은판사진이 등장했다. 이 방식으로 다게르가 촬영한 사진이 「정물」(1837)이다. 이 당시 독일의 『라이프치히 신문』은 이 사진술에 대하여 프랑스판 악마의 사진이라고 부르고, "인간은 신의 형상에 따라 창조되었으며 신의 상은 어떠한 인간의 기계에 의해서도 고정시킬 수 없다."라고 비난하며 사진을 신성모독으로 취급하였다. 이 당시 사진의 출현은 충격이었던 것이다.

그러나 1931년 발터 벤야민이라는 작가가 사진에 대하여 주목한 것은 카메라에 비치는 자연과 인간의 눈에 비치는 자연의 다른 점이었다. 인간이 의식을 가지고 엮은 공간에 무의식적으로 엮인 공간이 들어선다는 점이다. 그는 이것을 '시각적 무의식'이라고 말하였다. 정신분석을 통해 충동의 무의식적 부분을 알게 되듯이 사진을 통해 시각적 무의식의 세계를 비로소 알게 된다는 의미이다. 영화 그리고 거리에서 쏟아져 들어오는 전광판을 보고 '시각적 촉각'이라는 용어를 구사했다. 그리고 발터 벤야민은 사진, 영화 등 기술복제시대에서 대중문화의 혁명성을 보고 예술의 정치화를 구상한다. 테크놀로지의 발전에 따른 대중매체의 발전과 그 소산인 대중문화를 옹호하는 낙관적인 견해를 펼친 것이다.

그러나 다른 한편으로는 독일의 철학자 귄터 안더스 만큼 아날로그 테크놀로지 매체에 대해 비관한 학자도 없을 것이다. 그는 1956년도의 저서 『인간의 골동품성: 제2차 산업혁명시대의 영혼에 관하여』 중의 논문 「팬텀과 매트릭스로서의 세계」에서 세계 이미지 설계자로서의 라디

오와 텔레비전에 관한 이론을 전개하고 있다. TV는 팬텀으로서 존재론적 모호성을 지닌다. 그는 여기에서 가상과 현실의 경계가 모호해진다고 본다. 그리고 가상과 현실이 모호해지면서 또한 중요성이 뒤바뀐다. 그러면서 세계가 매트릭스가 된다는 것이다. 그가 말하는 매트릭스는 가상공간이다. 이 세계에서는 실재와 가상의 차이, 즉 현실과 이미지 사이에 존재하는 차이가 사라지게 된다는 것이다. 그런데 재미있는 사실은 그가 본 것은 브라운관 흑백TV였을 뿐이다. 지금 시점에서 본다면 황당하다고밖에 할 수 없지만!

그러나 미디어학자 마셜 매클루언은 귄터 안더스와는 반대로 새로운 테크놀로지의 발전에 따른 매체의 확장을 낙관적으로 본다. 그는 매체를 인간 감각과 연결시킨다. 매체를 인간의 확장으로 본다. "모든 미디어는 인간 감각의 확장인데, 바로 이러한 인간의 감각들은 개인의 에너지를 활용하는 데에 반드시 지출되어야 하는 고정비용이고 또 그것들이 우리 한 사람 한 사람의 의식과 경험을 형성하고 있다." 이 마셜 매클루언의 견해를 확장시켜본다면, 최근에 뉴테크놀로지의 총아로 각광받고 있는 인공지능(AI)은 인간 지능의 확장인 셈이다. 낙관적인 관점에서 말이다.

레이 커즈와일은 저서 『특이점이 온다』에서 기술이 인간을 초월하는 순간을 말한다. 그가 말하는 특이점은 기술이 인간을 넘어 새로운 문명을 낳는 시점을 뜻한다. 인간의 지적 수준에 맞먹고 또 넘어서는 인공지능이 등장할지도 모른다는 주장이다. (2005년도에 한 이야기다.) 이 인공지능의 등장, 아니 인간에 의한 인공지능의 개발은 인간들에게 적지 않은 충격을 주고 있다. 유발 하라리라는 인문학도는 인간이 신이 되려고 하고 있다며 실리콘 밸리에 의해 사피엔스는 멸종에 이를 것이라고 호들갑을 떤다. 내가 앞에서 과학기술의 발전에 따른 새로운 매체의 등

장에 대해 아주 간략한 흐름을 거론한 것은 이러한 인공지능의 등장에 대한 비관적 견해는 예전부터 많이 보아온 비관주의자들의 흐름의 계속된 한 가닥이라는 것을 거론하기 위함이다.

인공지능에 대한 낙관적인 견해를 인공지능 개발자로부터 들어보는 것이 필요하다. 바로 '알파고' 개발자인 딥마인드의 CEO 데미스 하사비스(Demis Hassabis)다. 그의 팀에서는 최근에 알파고를 능가하는 '알파제로'를 개발했는가 하면 또한 인간의 DNA 염기서열을 밝히는 '알파폴드'까지도 개발한 상태다. 데미스 하사비스가 최근 네이처(Nature)지에 "Artificial Intelligence: Chess match of the century"(2017.4.)라는 제목의 흥미로운 서평을 기고했다.

20여 년 전 1997년에 체스 세계챔피언 카스카로프와 IBM이 개발한 Deep Blue 간의 세기의 대결이 벌어졌다. 물론 딥블루의 승리! 당시의 영상에서 카스카로프는 Deep Blue의 기괴한 착점인 첫 경기 44번째 착점에 대해 이마를 감싸 쥐고 아주 쩔쩔매는 장면이 인상적으로 포착되기도 하였다. 카스카로프는 저서 "Deep Thinking"에서 그 기념비적인 대전의 세세한 내용들을 설명한다. 책의 부제는 Where Machine Intelligence Ends and Human Creativity Begins.(기계지능이 못 다한 지점에서 인간의 창조성이 시작된다.)이다. 이 부제가 의미하는 것은 체스 엔진으로는 할 수 없다고 그가 믿는 그 무엇을 가리킨다. 그리고 그것을 능가하는 인간의 창조성에 대한 찬미다. "딥 블루는 연산은 할 수는 있지만 혁신이나 창조를 할 수는 없다. 그들은 심연의 감각에서는 생각해낼 수 없다."라고 카스파로프는 언급한다.

아마도 카스파로프가 말하고 싶었던 것은 '모라벡의 역설(Moravec's paradox)'이라고 하는 현상일 것이다. 이것은 인간에게 쉬운 것은 컴퓨터에 어렵고 반대로 인간에게 어려운 것은 컴퓨터에 쉽다는 의미로, 이

용어는 미국의 로봇 공학자인 한스 모라벡이 1970년대에 언급한 말에서 유래한다. 지능검사나 체스에서 어른 이상의 성능을 발휘하는 컴퓨터를 만들기는 쉽지만, 지각이나 이동 능력에서 한 살짜리 아기만한 능력을 갖춘 컴퓨터를 만드는 일은 어렵거나 불가능하다는 것이다. 그런데 이 지점에서 카스파로프는 낙관적으로 생각한다. 1998년 카스파로프는 인간—컴퓨터 팀이 기계의 연산력을 인간의 패턴 매칭 통찰력과 통합하는 '고급 체스'를 선보였다.

데미스 하사비스가 카스파로프의 생각에 찬사를 보내는 지점은 "카스파로프가 자신을 패배시킨 테크놀로지를 채택한 것은 컴퓨터가 인간의 창의력을 무력화시키기보다는 고무시킬 수 있는 방법을 보여준다."는 자세에 대한 것이다. 체스 게임보다도 경우의 수가 훨씬 많아서 아마도 인공지능이 바둑의 고수를 이기는 것은 먼 세월 후의 일일 것이라는 예상은 데미스 하사비스의 딥마인드가 개발한 알파고에 의해 무참하게 깨졌다. 그러나 아마도 하사비스가 알파고에 패배한 이세돌 9단에 대해 찬사를 보내는 지점도 "알파고에 패배한 것은 이세돌이지 인간이 아니다!"라는 이세돌 9단의 언급일 것이다. 기계학습 대신에 인공신경망 알고리즘을 통한 강화학습으로 성장한 알파고와 그 이후의 인공지능 시대에 우리에게 주어진 과제는 인간과 새로운 매체로서의 인공지능과의 관계 설정의 문제이다.

최근에 데미스 하사비스는 이제 알파고는 바둑계를 은퇴한다고 선언했다. 이미 '알파고 리'를 능가하는 '알파고 제로'를 선보였다. 이제는 알파고를 범용적으로 응용하겠다는 전환 선언이다. "질병치료, 에너지 절감, 새로운 소재 개발 등에 활용될 수 있을 것"이라는 전망이다. 인간에게 주어진 과제는 인간과 새로운 매체로서의 인공지능과의 관계 설정이다. 이 관계에서 비관주의적 관점을 선택할 것인가? 아니면 낙관주

의적 관점을 선택할 것인지는 오롯하게 인간의 몫으로 넘겨진 것이다.

　미학이라는 분야는 인간의 페이소스에 대한 탐구가 주된 관심이다. 그러나 이 페이소스는 로고스, 에토스와 불가분의 복합된 어떤 것이다. 우리가 진선미를 추구하듯이! 230여 년 전 철학자 칸트가 탐구한 주제는 "인간이란 무엇인가?"였다. 그는 『순수이성비판』의 마지막 부록의 한 절 「순수이성의 최종 목적의 규정 근거로서 최고선의 이상에 대하여」에서, 이 대주제의 세 가지 질문을 언급한다. 1) 나는 무엇을 알 수 있는가? 2) 나는 무엇을 행해야만 하는가? 3) 나는 무엇을 희망해도 좋은가? 등의 질문이다. 인간이 신으로부터 홀로 서야만했던 계몽주의의 시대에 칸트는 이 주제들을 부여잡고 인생을 투자했다. 여기에서 나온 저서들이 그의 세 비판서다. 내가 인공지능 시대에 다시 칸트의 질문들을 다시 살펴보는 연유도 똑같은 질문을 다시 던져야 할 시점이 아닌가라는 관점에서다. 아마도 칸트야말로 최초의 인공지능 알고리즘 개발자라고 불러야할지도 모른다. 물론 나의 견해다.

　나는 최근의 인공지능 분야의 연구 흐름들을 틈틈이 탐구해보면서, 스튜어트 러셀과 피터 노빅의 공저 『인공지능』에서 재미있는 용어들을 발견하였다. 순전히 매체미학적 관점에서이다. 그것은 '에이전트(agent)'라는 용어와 '존재론적 공학(ontological engineering)'이라는 용어다. 나는 공학도들이 이렇게 재미있는 용어를 만들어 쓰는 것을 보고 새삼 흥미롭고 놀라웠다. 인간이 어떻게 외부의 사물을 인식하는가라는 질문은 뒤집어보면 어떤 에이전트가 인간을 포함한 외부의 사물을 인식하도록 할 수 있는가라는 질문으로 업그레이드된다. 그것이야말로 인공지능 알고리즘이다.

구글이 발표한 인공지능 알고리즘 개발 프로그램인 '텐서플로' 중에서.

　최근에 구글은 인공지능 개발 프로그램의 오픈 소스인 '텐서플로'를
공개하였다. 구글이 발표한 '텐서플로'에서 사용하는 용어 '노드(node)'
는 크게 비유하여 보면, 칸트가 만들어 사용한 용어들인 이해(오성 혹

은 지성), 판단력, 이성 등 개념들의 알고리즘으로의 환원이라고 볼 수 있을 것 같다. 데이터(텐서)를 받아들이고 내보내는 게이트로서의 어떤 연산 함수를 지칭한다. 여기에서 노드(node)는 연산이고 엣지(edge)는 데이터의 흐름이다. 텐서플로에서는 연산 과정을 데이터 흐름 그래프로 표현할 수 있다. 바로 위의 표 그림이다. 우리는 이 텐서플로를 사용하여 인간의 두뇌와 유사한 간단한 신경망을 만들 수 있다. 그리고 매우 흥미로운 용어 '존재론적 공학'을 다시 '공학적 존재론(engineering ontology)'으로 써보면, 인공지능이라는 존재에 대한 존재론적 탐구가 될 수 있을 것이다. 아마도 추후에 이 주제에 대한 탐구가 인문학적 관점에서 활발하게 다루어질 것이다.

인공지능(AI)이라는 새로운 매체의 등장을 매체미학의 관점에서 어떻게 이해할 것인가? 인공지능은 컴퓨팅 파워의 증강에 따라 인간지능에 근접할 것이다. 이미 알파고가 입증한 바 있다. 데미스 하사비스 팀은 이세돌 9단을 화이트−해커로 삼은 셈이다. 감동 드라마의 이면이다. 이 경기 이벤트로 구글은 30조원 정도의 시가총액 상승효과를 보았다. 한국도 역시 전 국민의 AI 학습효과를 고려한다면 그 정도는 벌었다고 생각한다. 그런데 인간은 더 나아가 인간감성에 근접한 AI를 개발하려는 욕망을 멈추지는 않을 것이다. 이미 일본에서는 AI소설가도 등장하였다. AI화가와 AI작곡가도 등장했다. 과연 인공지능 시인도 등장할까? 그럴 것이다! 그러면 시에 대한 정의도 달라질 것이다. 그렇다면 문제는 "인간의 감성이란 무엇인가?"라는 화두다. AI에게도 미메시스가 있을까? 단순하게 생각해보자. AI도 썸탈 수 있을까? 그렇다면 매체미학의 미래는? 아마도 인류는 '미학적 인간(homo aestheticus)'을 넘어서 '포스트 휴먼'이라는 '최후의 인간(the last man)'을 향해 가고 있을지도 모른다. 미학적 인간은 무엇이고, 최후의 인간은 무엇일까?

후 기

 본서의 제목으로 잡은 "예술과 테크놀로지"에 대하여 한마디 언급을 해야 할 것 같다. 이렇게 제목을 잡은 이유는 우선은 내가 대학에서 강의하고 있는 강좌명이 바로 그것이기 때문이기도 하다. 어떻게 보면, 멋들어지게 융합적이기도 하다. 그러나 그 내용적 맥락은 그렇게 표면적인 멋드러짐과는 좀 거리가 멀다. 미래지향적이고 융합적이라고? 제목이 의미하는 것은 이러한 질문에 대하여 당연한 것 같으면서도 그리 정답이라고 꼭 집어서 말하기가 쉽지만은 않다. 할 포스터가 한마디 했다. "테크놀로지에 대한 환상들"이라고! 할 포스터는 20세기의 예술과 미학의 흐름을 고찰하면서, 주체의 영고성쇠, 타자에 대한 시각들, 테크놀로지에 대한 환상들을 검토하면서 "올바른 거리(correct distance)의 문제"를 제기한다. 이는 테크놀로지에 대한 환상 혹은 무지를 넘어서는 올바른 거리를 말하는 것으로 독해된다.

 책머리에서 나는 본서를 "예술과 미학의 대화(Dialogue between Arts and Aesthetics)"라고 말한 바 있다. 이것은 항아리(matrix)에 예술과 미학에 대한 이런저런 이야기들을 담아보려는 노력의 결과일 것이다. 현

재 독일 에나대학교 철학과 교수인 미학자 볼프강 벨슈는 후기 비트겐
슈타인의 가족유사성 이야기를 빌려서 미학이라는 용어 안에 다양한
맥락을 담는다. 현대 미학의 새로운 시나리오, 진단, 전망을 『미학의
경계를 넘어』라는 제목 속에 담은 것이다. 볼프강 벨슈의 미학 이야기
이다.

　본서에서는 지오르지오 바자리, E. H. 곰브리치, 아서 단토에 대해
서도 독해하였다. 보통의 예술서에서는 잘 다루어지지 않는 흐름들이
다. 예를 들면, 『1900년 이후의 미술사』에서는 거론되지 않은 인물들이
다. 왜 그들은 그렇게 20세기의 예술의 흐름을 기술하였을까? 그러나
본서에서는 깊게 언급하였다. 나는 본서의 이 기술이 본서의 가치를
빛내줄 것이라고 본다.

　본서를 집필하면서 다시 한 번 철학자 헤겔이 언급한 "개념화된 역
사(die begriffne Geschichte)"에 대하여 재음미하게 되었다. 본서의 초
두에서 헤겔의 철학을 비판하였지만, 본서의 초안을 마치고 보니 이
책의 차례가 개념화된 역사의 맥락에서 읽힐 수도 있겠구나라는 생각
에 새삼 헤겔의 철학적 사유의 깊이에 대하여 재음미하게 된다. 정녕
코 헤겔 철학에서 벗어날 수는 없는 것인가?

　슬라보예 지젝의 최근의 저작 *Less than nothing*(2012)을 어떻게 독
해할 것인가라는 질문이 새삼 떠올랐다. 본서를 집필하면서 자크 라캉
의 글을 재독해하면서 자크 라캉의 글에서 이 구절, "less than nothing"
을 발견하고 매우 재미있었던 유쾌한 순간이 떠오른다. 무엇으로 번역
할 수 있을까? "무보다도 없는 것", 아니면 "없는 것보다 없는 것"? 슬
라보예 지젝은 그 책에서 그 책 제목의 출처를 밝히지는 않았다. 물론
이 구절이 고유명사였을 리는 없을 것이니까! 덕분에 두 책의 맥락을
비교하면서 재독해하는 즐거움도 가질 수 있어서 좋았던 기억이다.

본서는 할 포스터의 전 저작에 대한 수차례의 독해에서 출발하게 되었다. 그 순간을 돌이켜 보고 후기를 쓰는 지금 생각해보니 그런 것 같다. 할 포스터는 당대의 뛰어난 예술 비평가임에 틀림없다. 그는 『실재의 귀환』 한국어판 서문에서 다음과 같이 언급한다. 지난 30년간(2003년을 기점으로) 시기를 놓고 볼 때, 가장 의미심장한 미술 및 비평의 두 모델은 "네오-아방가르드"와 "포스트모더니즘" 개념인데 이 두 패러다임은 서로 다른 방식으로 근본적 혁신들뿐만 아니라 역사적 회복들로 나아가는 연속과 파열을 일으켰으며, 이 두 모델이 젊은 미술가들과 비평가들을 이끌어간 방향은 동일하지는 않았다는 것이다. 할 포스터는 다음과 같은 질문을 던진다. "현재 진행 중인 실천과 미래의 작업을 지배하는 패러다임은 어떤 것일까?" 우리는 한국의 독자에게 전한 그의 질문에 어떤 답변을 할까?

본서를 집필하면서 매체미학에 관한 저술들을 재독해하면서 빌렘 플루서와 디터 메르쉬를 재해석하게 되었다. 빌렘 플루서의 경우, 그의 사유가 아마 21세기 매체미학의 출발점이 될지 모르겠다. "예술과 테크놀로지"라는 주제에 대한 사유는 결국 미디어의 내용과 형식에 대한 사유가 될까? 예술과 테크놀로지가 만나는 지점은 새로운 매체이며 현재로서는 이 지점은 디지털 가상의 매체미학의 영역으로 볼 수 있을 것이다. 그래서 본서의 마지막 장도 이 주제로 잡게 되었다. 이 새로운 매체의 등장을 낙관적으로 볼 것인가 혹은 비관적으로 볼 것인가는 사실 수동적인 의미 파악에 머물 것이다. 보다 능동적이고 적극적인 맥락에서 그 의미를 탐구해야 하는 과제가 제기된다. 이 주제에 대해서는 여기서 다 서술할 수는 없을 것이다.

본서를 집필하면서 기본으로 생각한 것은 사실(facts)과 주장(assertion)을 가능하면 엄밀하게 구분하려는 노력을 기울이자라는 것

이었다. 사실(facts)은 본서에 등장하는 작가, 작품, 미평가, 미학자, 철학자 들의 표현과 사유의 내용을 그대로 일단 소개하는 것이다. 물론 주장(assertion)은 나의 생각을 코멘트로 덧붙이는 것이다.

그러나 초안을 끝내고 재독하였을 때, 나의 생각조차도 초고의 흔적 위에 또 다른 흔적들이 쌓이면서 미끄러져가고 있음이 보인다. 그저 나의 생각도 텍스트들의 한 텍스트로 미끄러져가고 있는 것이 감지된다. 하물며 앞에서 기술한 이들의 사유도 고정되어 있다고 볼 수도 없다. 그들의 삶의 흐름 속에서 그들의 사유도 흔적 위에 혹은 흔적 뒤에, 또 다른 흔적들이 뒤덮여 미끄러진다. 그들조차도 텍스트들 속으로 미끄러지고 있는 것이다. 그러면서 텍스트들로 되어가는 것만 같다. 그런 맥락에서 롤랑 바르트의 『텍스트의 즐거움』을 다시금 독해하게 된다. 그러기에 내가 느끼는 바는 "예술과 예술에 대한 사유에 무슨 정답이 있으랴!"라고나 할까!

8장 「미니멀리즘 이야기」에서는 가능하면 각주에 영어 원문 인용을 많이 넣었다. 이것은 이 미니멀리즘을 다루는 1960년대 후반의 글들이 아직 국내에 번역되지 않은 원서들이 많기 때문이다. 이 당시의 글들은 이제 본격적으로 예술가들의 글들이 많아지기 시작하고(이 당시에 미대에서 대학원 과정이 개설되기 시작하였다.) 예술의 새로운 분야가 개척되기 시작하면서 새로운 개념들을 만들어 쓰고 이 개념들을 둘러싼 논쟁들이 활발하게 벌어진 시기이다. 이것은 한국어로 번역하는 데에도 적지 않은 고통이 수반된다. 예를 들면, object, objectivity, objectness, objecthood 등을 어떻게 구분하여 번역할 것인가의 문제 등이다. 본서에서는 필요한 구절을 번역하여 실었다. 이것은 독자들이 출처를 알아보기 쉽게 하기 위한 것과 함께 혹시 더 좋은 번역이 있다면 그러한 여지를 남겨두기 위함이다.

인간의 욕망은 한이 없다. 글 쓰는 이들도 예외는 아닐 것이다. 어떤 하나의 원리나 개념으로 모든 것을 꿰뚫어서 일목요연하게 펼쳐보고자 하는 욕망 말이다. 그러한 욕망이 부질없는 것은 아닐 것이다. 그러한 리비도의 분출이 사실 삶의 원동력이 아니던가! 본서도 그러할까? 나는 그러한 욕망을 본서를 집필하면서 가급적 버리려고 노력하였다. 둘 중 하나일 것이다. 부질없거나 아니면 능력이 미치지 못하거나. 아니면 그 둘 다일 것이다.

미학에 대하여

지난 겨울(2019.2.)에 나는 8년 동안 강의해온 경희대를 떠나면서 〈미학에 대하여〉라는 주제로 고별 강연을 하였다. 회자정리(會者定離)의 의미였다. 그 동안 탐구해온 미학에 대해 정리해보는 뜻깊은 자리였다.

사실 미학(美學)은 번역어다. 서양의 학문 분야의 용어를 동아시아에서 번역한 것이다. 플라톤은 미메시스(mimēsis)를 비판하기 위해 감각적 인식, 즉 '아이스테시스 에피스테메(aisthēsis epistēmē)'를 먼저 비판한다. 우리 몸의 감각 기관으로부터 인식한 것은 현상(appearance)일 뿐이어서 진리(truth) 즉 이데아가 아니라는 것이다. 그러므로 이 현상의 미메시스(모방)로서의 예술은 진리로부터 세 단계나 떨어져 있는 것이라는 비판이다. 우리가 미학이라고 번역해 쓰고 있는 용어 애스테틱스(aesthetics)는 이 아이스테시스(aisthēsis)에서 유래한 것으로 원래

감각, 감성, 감정, 공감, 감응 등 감(感)에 대한 학인 것이다. 이 용어가 19세기 초반 철학자 헤겔에 의해 "아름다운 예술의 철학(Philosophie der schönen Kunst)"으로 재정의된 상태에서 19세기 후반에 동아시아로 유입된 것이다. 일본의 메이지 유신(1868) 전후로 당시 30대의 니시 아마네(西周, 1829-1897)에 의해 번역되었다. 역시 그에 의해 필로소피도 철학(哲學)으로 번역되었다.[1]

물론 이 용어 aesthetics가 처음부터 미학으로 번역된 것은 아니었다. 善美學(1867), 詩樂畵, 佳趣論, 卓美의 學(1870), 美妙學(1872), 善美學(1874), 美妙學(1877), 美妙의 學(1889) 등으로 번역의 진폭이 있었다. 어떤 의미에서 본다면, 본서(p.55.)에서도 살펴보았듯이 가족유사성의 관점에서 이 의미들을 모두 담는 것이 미학의 의미인지도 모른다. 물론 이 당시에는 헤겔 미학의 맥락이 주류적이어서 이 번역어들에서는 감성학(感性學)적인 맥락을 담고 있지는 않았다.(본서 pp.28-34. 참고) 이후로 미학의 이러한 학문적 흐름이 한국에 유입된 것이다.[2]

미학을 감성학으로 재해석해야 한다는 견해는 역설적으로 테크놀로지의 발전과 더불어서 등장한다. 19세기 중후반에 사진의 발명과 함께 인간의 감각에 대한 이해의 지평이 확장되었다. 발터 벤야민이 사진과 영화에서 인간의 시각적 무의식, 시각의 촉각적 수용 등을 간파

1) 이에 대한 연구는 다음 논문들을 참고. 민주식, 「니시 아마네(西周)의 서구 미학(美學)의 이해와 수용 -'미학(aesthetics)'의 번역어를 중심으로-」, 『日本硏究』(제15집), 2011. 김성근, 「메이지 일본에서 '철학'이라는 용어의 탄생과 정착 -니시 아마네(西周)의 '유학'과 'philosophy'를 중심으로-」, 『동서철학연구』(제59호), 2011.

2) 미학의 한국으로의 유입에 관해서는 다음의 논문들과 저서를 참고. 김문환, 「韓國近代美學의 前史」, 『한국학연구』(제4집), 1992. 김문환, 「우에노 나오테루(上野直昭) 저, 미학개론(美學槪論)(1)」, 『美學』(제49집), 2007. 김문환, 「한국 미학 연구의 어제와 오늘 -한국미학회 40주년에 즈음하여-」, 『美學』(제56집), 2008. 우에노 나오테루 지음, 김문환 편역·해제, 『미학개론 -이 땅 최초의 미학강좌』, 서울대학교출판문화원, 2013.

해낸다.(본서 4장 「매체미학의 전개」 참고.) 인간의 감각을 무의식의 영역과 공감각의 영역으로까지 확장시킨 것이다. 20세기 후반에 이르러 노르베르트 볼츠 같은 미학자는 미학은 이제 지각이론으로서 과학적 미학이며 하나의 매체이론으로 정립되어야 한다고 주장한다.(본서 pp.467-469. 참고) 본서의 제목을 『예술과 테크놀로지』로 정하고 미학적 상상력으로 보고자 하는 연유도 바로 이 흐름의 연장이라고 말할 수 있다.

이 개정증보판에는 12장 「디지털 가상의 매체미학」의 마지막 절에 「인공지능(AI)과 매체미학」을 추가하여 최근의 과학기술의 총아로 등장한 인공지능의 매체미학적 의미와 맥락을 탐구해보았다. 이 글은 정보통신 분야에서 활약하고 있는 수학과 동문들의 모임에서 발표했던 짧은 단상이다. 인공지능(AI)도 하나의 매체다. 인공지능은 인간지능의 확장이다. 지금까지 사진, 영화, 라디오, TV, 컴퓨터, 로봇의 출현에 이르기까지의 과학기술의 발전에 따른 새로운 매체의 등장에 대해서 비관론적인 시각과 낙관론적인 시각이 교차해왔다. 인공지능의 등장에 대한 반응에서도 역시 그러하다. 나는 이 글에서 과학기술의 발전과 인간의 관계에 대해 낙관적인 견해를 취한다. 인공지능(AI)이라는 새로운 매체의 등장을 매체미학의 관점에서 어떻게 이해할 것인가에 대해 탐구의 시작점을 열어보았다.

개정증보판의 표지에는 모나리자와 영화 〈엑스 마키나(Ex Machina)〉에 등장하는 인공지능 '에이바(Ava)'를 대비해보았다. 좀 서사적이 되었다. 예술과 테크놀로지라는 책 제목에 어울리는 선택이라는 생각이 든다. 그리고 책의 부제를 '미학적 상상력으로 보다'로 바꾸어보았다. 미학이라는 맥락을 강조하기 위함이다. 그리고 '찾아보기'도 새로 만들었다. 2014년도에 출간한 이 책이 이제는 개정증보판으로 거듭나서

독자들을 만나게 되었다. 그 동안의 과분한 사랑에 감사드린다. 책은 태어나는 순간부터 저자의 관심과 우려, 그리고 애태움을 벗어나서 오로지 자기 자신의 삶을 살아간다. 저자로서 느끼는 소회는 이 책이 부디 멋있게 잘 살아가기를 바란다는 것뿐이다. 한편의 서사시(敍事詩)처럼...

2019년 봄날에 나의 서재 옥산재(沃山齋)에서...

[참고문헌]

본서는 장별로 따로 독서하여도 좋도록 집필하였다. 그래서 참고문헌도 인용하거나 독자들이 더 탐구하기 위해 참고할 책과 논문을 각 장별로 소개하였다. 이것은 각 장별로 독자들이 읽을 때 편리하기를 바랐기 때문이다. 따라서 각 장별로 중복된 것도 있다. 번역서의 경우, 원서를 바로 아래에 덧붙여 참고할 수 있도록 하였다.

제1장. 예술과 미메시스

플라톤, 『국가(정체)』, 박종현 역주, 서광사, 2011.

Plato, *Republic*, trans. Robin Waterfield, OXFORD, 1993.

호메로스, 『일리아스』, 천병희 옮김, 숲, 2012.

A. N. 화이트헤드, 『과정과 실재』, 오영환 옮김, 민음사, 2011.

칼 포퍼, 『열린사회와 그 적들I』, 이한구 옮김, 민음사, 2011.

칼 포퍼, 『역사주의의 빈곤』, 문학과 사회연구소 번역, 청하, 1983.

헤겔, 『헤겔미학』, 두행숙 옮김, 나남출판, 1996.

헤겔, 『정신현상학1』, 『정신현상학2』, 임석진 옮김, 한길사, 2011.

에릭 A. 해블록, 『플라톤 서설』, 이명훈 옮김, 글항아리, 2011.

디터 메르쉬, 『매체이론』, 문화학연구회 옮김, 연세대학교출판부, 2009.

E. H. 곰브리치, 『서양미술사』, 백승길·이종숭 옮김, 예경, 2012.

게오르크 루카치, 『미학』(1-4권), 이주영·임홍배·반성완 옮김, 미술문화, 2005.

볼프강 벨슈, 『미학의 경계를 넘어』, 심혜련 옮김, 향연, 2005.

김문환, 「경성제국대학 미학·예술학 관련 외서(1925~1945) 해제: 탈식민주의적 미학 연구를 위하여」, 『미학개론』, 김문환 편역·해제, 서울대학교출판문화원, 2013.

제2장. 재현과 환영으로서의 예술

지오르지오 바자리, 『이탈리아 르네상스 美術家傳』(I, II, III, 총3권), 이근배 역, 탐구당, 1987.

Giorgio Vasari, *The lives of the most excellent painters, sculptors, and architects*, trans. Gaston du C. de Vere, Modern Library, 2006.

Giorgio Vasari, *The Lives of the Artists*, trans. Julia Conaway Bondanella and Peter Bondanella, Oxford University Press, 2008.

E. H. 곰브리치, 『서양미술사』, 백승길 · 이종숭 옮김, 예경, 2008.

E. H. 곰브리치, 『예술과 환영』, 차미례 옮김, 열화당, 2008.

E. H. Gombrich, *Art and Illusion*, Princeton University Press, 1959.

E. H. Gombrich, "'That rare Italian Master…': Giulio Romano, Court Architect, Painter and Impresario.", *Gombrich on the Renaissance(Volume 4: New Light on Old Masters)*, PHAIDON, 1986.

아서 단토, 『예술의 종말 이후』, 이성훈 · 김광우 옮김, 미술문화, 2010.

롤랑 르 몰레, 『조르조 바사리』, 임호경 옮김, 미메시스, 2006.

칼 포퍼, 『역사주의의 빈곤』, 문학과사회연구소 역, 청하, 문학과 사회연구소, 1982.

에디나 베르나르, 『근대미술』, 김소라 옮김, 생각의나무, 2006.

할 포스터 · 로잘린드 크라우스 · 이브—알랭 브아 · 벤자민 H. D. 부클로 · 데이비드 조슬릿, 김영나 감수, 『1900년 이후의 미술사』, 세미콜론, 2012.

지그문트 프로이트, 『꿈의 해석』, 김인순 옮김, 열린책들, 2009.

호메로스, 『일리아스』, 천병희 옮김, 숲, 2012.

타타르키비츠, 『미학사1』, 손효주 옮김, 미술문화, 2005,

양정무, 「곰브리치와 르네상스」, 『미술사논단』, 제14호, 2002.9., 한국미술연구소.

박정기, 「막스 드보르작」, 『미술사논단』, 제5호, 1997.10., 한국미술연구소.

A. A. Arnason, *HISTORY OF MODERN ART*, Prentice Hall, 2003.

3장. 아방가르드와 20세기

페터 뷔르거, 『아방가르드의 이론』, 최성만 옮김, 지만지, 2010.

노버트 린튼, 『20세기의 미술』, 윤난지 옮김, 예경, 2003.

메슈 게일, 『다다와 초현실주의』, 오진경 옮김, 한길아트, 2001.

트리스탕 쟈라 · 앙드레 브르통, 『다다/쉬르레알리슴 宣言』, 송재영 옮김, 문학과지성사, 1996.

앙드레 브르통, 『초현실주의 선언』, 황현산 번역, 미메시스, 2011.

앙드레 브르통, 『나자』, 오생근 옮김, 민음사, 2008.

베르나르 마르카데, 『마르셀 뒤샹』, 김계영 · 변광배 · 고광식 옮김, 을유문화사, 2010.

프로이트, 『예술, 문학, 정신분석』, 정장진 옮김, 열린책들, 2012.

핼 포스터, 『실재의 귀환』, 이영욱 · 조주연 · 최연희 옮김, 경성대학교출판부, 2003.

Hal Foster, *The Return of the Real*, An OCTOBER Book, 1996.

할 포스터, 『욕망, 죽음 그리고 아름다움』, 전영백과 현대미술연구팀 옮김, 아트북스, 2005.

할 포스터 · 로잘린드 크라우스 · 이브–알랭 브아 · 벤자민 H. D. 부클로 · 데이비드 조슬릿, 김영나 감수, 『1900년 이후의 미술사』, 세미콜론, 2012.

리처드 험브리스, 『미래주의』, 하계훈 역, 열화당, 2003.

E. H. 곰브리치, 『서양미술사』, 백승길 · 이종숭 옮김, 예경, 2012.

로잘린드 크라우스, 『사진, 인덱스, 현대미술』, 최봉림 옮김, 궁리, 2003.

Rosalind Krauss, *Le Photographique : Pour une théorie des écarts*, Translated by Marc Bloch and Jean Kempf, Paris: Macula, 1990.

Umbro Apollonio, *Futurist Manifestos*, NewYork: VikingPress, 1973.

4장. 매체미학의 전개

발터 벤야민, 「사진의 작은 역사」, 『발터 벤야민 선집2』, 최성만 옮김, 도서출판 길, 2007.

발터 벤야민, 「기술복제시대의 예술작품」, 『발터 벤야민 선집2』, 최성만 옮김, 도서출판 길, 2007.

발터 벤야민, 「보들레르의 몇 가지 모티프에 대하여」, 『발터 벤야민 선집4』, 김영옥 · 황현산 옮김, 도서출판 길, 2010.

발터 벤야민, 「역사의 개념에 대하여」, 『발터 벤야민 선집5』, 최성만 옮김, 도서출판 길, 2008.

심혜련, 『20세기의 매체철학』, 그린비, 2012.

뷰먼트 뉴홀, 『사진의 역사』, 정진국 역, 열화당, 1987.

N. 볼츠 · 빌렘 반 라이엔, 『발터 벤야민』, 김득룡 옮김, 서광사, 2000.

T. W. 아도르노, 『미학이론』, 홍승용 옮김, 문학과지성사, 2012.

헤겔, 『헤겔미학』, 두행숙 옮김, 나남출판, 1996.

5장. 모더니즘 회화

클레멘트 그린버그, 『예술과 문화』, 조주연 옮김, 경성대학교출판부, 2004.

할 포스터 · 로잘린드 크라우스 · 이브-알랭 브아 · 벤자민 H. D. 부클로 · 데이비드 조슬릿, 김영나 감수, 『1900년 이후의 미술사』, 세미콜론, 2012.

핼 포스터, 『실재의 귀환』, 이영욱 · 조주연 · 최연희 역, 경성대학교출판부, 2003.

아서 단토, 『예술의 종말 이후』, 이성훈 · 김광우 옮김, 미술문화, 2010.

임마누엘 칸트, 『순수이성비판1』, 백종현 옮김, 아카넷, 2006.

임마누엘 칸트, 『판단력비판』, 백종현 옮김, 아카넷, 2009.

헤겔, 『정신현상학1』, 임석진 옮김, 한길사, 2011.

디터 메르쉬, 『매체이론』, 문화학연구회 옮김, 연세대학교출판부, 2009.

자크 데리다, 『해체』, 김보현 편역, 문예출판사, 1996.

로버트 스키델스키, 『존 메이너드 케인스 : 경제학자, 철학자, 정치가』, 고세훈 역, 후마니타스, 2009.

조주연, 「클레멘트 그린버그의 미술론에 관한 연구」, 서울대학교 철학박사 학위논문, 2002.

조주연, 「아방가르드와 모더니즘: 그 개념적 혼란에 관한 소고」, 『美學』, 제29집, 한국미학회, 2000년 11월.

6장. 예술 내러티브의 종말

아서 단토, 「예술계」, 『예술문화연구』, 7권, 오병남 역, 1997, 서울대학교예술문화연구소.

Arthur C. Danto, "The Artworld", *The Journal of Philosophy*, Vol.61, 1964.

아서 단토, 『예술의 종말 이후』, 이성훈 · 김광우 옮김, 미술문화, 2010.

아서 단토, 『일상적인 것의 변용』, 김혜련 옮김, 한길사, 2008.

Arthur C. Danto, *What Art Is*, Yale Univ. Pr., 2013.

조지 딕키, 『미학입문』, 오병남 · 황유경 옮김, 서광사, 2007.

핼 포스터, 『실재의 귀환』, 이영욱 · 조주연 · 최연희 역, 경성대학교출판부, 2003.

할 포스터, 『미술 · 스펙터클 · 문화정치』, 조주연 옮김, 경성대학교출판부, 2012.

헤겔, 『역사철학강의』, 권기철 옮김, 동서문화사, 2012.

헤겔, 『미학강의1』, 두행숙 옮김, 은행나무, 2010.

하인리히 뵐플린, 『미술사의 기초개념』, 박지형 옮김, 시공사, 2012.

장민한, 「아서 단토의 표상으로서의 예술에 관한 연구」, 서울대학교 박사학위논문, 2006.

배철영, 「딕키의 예술제도론과 그 한계: '예술계 개념을 중심으로」, 『철학연구』, 제67편, 1998년 8월.

7장. 네오아방가르드를 위한 변론

페터 뷔르거, 『아방가르드의 이론』, 최성만 옮김, 지만지, 2010.

미학대계간행위원회, 『미학의 문제와 방법』, 서울대학교출판부, 2007.

핼 포스터, 『실재의 귀환』, 이영욱 · 조주연 · 최연희 역, 경성대학교출판부, 2003.

Hal Foster, *The Return of the Real*, An OCTOBER Book, 1996.

할 포스터 · 로잘린드 크라우스 · 이브−알랭 브아 · 벤자민 H. D. 부클로 · 데이비드 조슬릿, 김영나 감수, 『1900년 이후의 미술사』, 세미콜론, 2012.

토머스 크로, 『대중문화 속의 현대미술』, 전영백 옮김, 아트북스, 2005.

마거릿 P. 배틴 외 지음, 『예술이 궁금하다』, 윤자정 옮김, 현실문화연구, 2004.

헤겔, 『정신현상학2』, 임석진 옮김, 한길사, 2011.

이영욱, 「네오아방가르드: 해석과 재해석」, 『미학』, 제51집, 한국미학회, 2007년 9월.

8장. 미니멀리즘 이야기

메를로−퐁티, 『지각의 현상학』, 류의근 옮김, 문학과지성사, 2002.

롤랑 바르트, 『텍스트의 즐거움』, 김희영 옮김, 동문선, 2002.

할 포스터 · 로잘린드 크라우스 · 이브−알랭 브아 · 벤자민 H. D. 부클로 · 데이비드 조슬

릿, 김영나 감수, 『1900년 이후의 미술사』, 세미콜론, 2012.

헬 포스터, 『실재의 귀환』, 이영욱·조주연·최연희 옮김, 2003, 경성대학교출판부.

Hal Foster, *The Return of the Real*, An OCTOBER Book, 1996.

헬 포스터 엮음, 『시각과 시각성』, 최연희 옮김, 경성대학교출판부, 2012.

할 포스터 편저, 『반미학』, 윤호병 역, 현대미학사, 1993.

토머스 크로, 『대중문화 속의 현대미술』, 전영백 옮김, 아트북스, 2005.

노버트 린튼, 『20세기의 미술』, 윤난지 옮김, 예경, 2003.

데이비드 베츨러, 『미니멀리즘』, 정무정 역, 열화당, 2003.

윤난지 엮음, 『모더니즘 이후, 미술의 화두』, 눈빛, 2012.

이영철 엮음, 『현대미술과 모더니즘론』, 시각과 언어, 1997.

로잘린드 크라우스, 『사진, 인덱스, 현대미술』, 최봉림 옮김, 궁리, 2003.

Rosalind Krauss, *Le Photographique : Pour une théorie des écarts*. Translated by Marc Bloch and Jean Kempf. Paris: Macula, 1990.

Gregory Battcock(edited by), *Minimal Art:A Critical Anthology*, University of California Press, 1995.

Thomas Kellein, *Donald Judd: Early Work, 1955-1968*, New:D.A.P., 2002.

Donald Judd, "Specific Objects", Arts Yearbook 8(1965), *Complete Writings 1959-1975*, The Press of the Nova Scotia College of Art and Design, 1975.

Michael Fried, "ART AND OBJECTHOOD", *Artforum*, June, 1967.

Rosalind Krauss, "Sculpture in the Expanded Field", *October,* Vol.8. (Spring, 1979).

Robert Morris, "Notes on sculpture", *Artforum*, 1966.(Part I in Feb., Part II in Oct.)

Robert Morris, "Anti Form", *Artforum*, April 1968.

E. C. Goossen, *THE ART OF THE REAL: USA 1948-1968,* New York Graphic Society, Ltd.

Caroline A. Jones, "Finishing School: John Cage and the Abstract Expressionist Ego Author(s)", *Critical Inquiry,* Vol. 19, No. 4 (Summer, 1993), The University of Chicago Press.

조광제, 「메를로 퐁티의 회화의 존재론과 존재론적인 회화」, 『미학의 문제와 방법』, 미학대계간행위원회, 서울대학교출판부, 2007.

이지은, 「미니멀리즘의 인간형태주의 논쟁」, 『美術史學報』 제24집.

조진근, 「예술로서의 회화 ―리차드 월하임의 회화론 연구―」, 서울대학교 철학박사학위논

문, 2008.

9장. 팝아트를 보는 시각

핼 포스터, 『실재의 귀환』, 이영욱 · 조주연 · 최연희 옮김, 경성대학교출판부, 2003.

Hal Foster, *The Return of the Real,* An OCTOBER Book, 1996.

할 포스터 · 로잘린드 크라우스 · 이브–알랭 브아 · 벤자민 H. D. 부클로 · 데이비드 조슬릿, 김영나 감수, 『1900년 이후의 미술사』, 세미콜론, 2012.

토머스 크로, 『대중문화 속의 현대미술』, 전영백 옮김, 아트북스, 2005.

장 보드리야르, 『소비의 사회』, 이상률 옮김, 문예출판사, 1999.

장 보드리야르, 『기호의 정치경제학 비판』, 이규현 옮김, 문학과지성사, 2001.

장 보드리야르, 『시뮬라시옹』, 하태환 옮김, 민음사, 2012.

마셜 매클루언, 『미디어의 이해』, 김상호 옮김, 커뮤니케이션북스, 2011.

자크 라캉, 『욕망이론』, 권영택 엮음, 문예출판사, 2012.

롤랑 바르트, 『카메라 루시다』, 조광희 역, 열화당, 1986.

매트 위비컨 & 제랄린 헉슬리, 『ANDY WARHOL TIME CAPSUL』, 김광우 옮김, 미술문화, 2011.

루시 R. 리퍼드 외, 『팝 아트』, 정상희 옮김, 시공사, 2011.

Aristotle, *Physics*, trans., R. P. Hardie and R. K. Gaye, Kessinger Publishing.

Roland Barthes, "That Old Thing, Art", in Paul Taylor, ed., *Post-Pop*, MIT Press, 1989.

Benjamin H. D. Buchloh, Thomas Crow, Hal Foster, Annette Michelson, Rosalind E. Krauss, *Andy Warhol*, edited by Annette Michelson, Massachusetts Institute of Technology, 2001.

Gene Swenson, "What is Pop Art? Answers from 8 Painters, Part I", *Art News 62* (Nov. 1963).

10장. 기호와 예술

플라톤, 『파이드로스 ; 메논』, 천병희 옮김, 도서출판 숲, 2013.

지그문트 프로이트, 『꿈의 해석』, 김인순 옮김, 열린책들, 2009.

페르디낭 드 소쉬르, 『일반언어학 강의』, 김현권 옮김, 지식을만드는지식, 2012.

E. H. 곰브리치, 『예술과 환영』, 차미례 옮김, 열화당, 2008.

자크 라캉, 「무의식에 있어 문자가 갖는 권위 또는 프로이트 이후의 이성」, 권택영 엮음, 『자크 라캉 욕망이론』, 문예출판사, 2012.

김상환 · 홍준기 엮음, 『라깡의 재탄생』, 창비, 2013.

슬라보예 지젝, 『이데올로기의 숭고한 대상』, 이수련 옮김, 새물결, 2013.

슬라보예 지젝, 『헤겔 레스토랑』, 조형준 옮김, 새물결출판사, 2013.

Slavoj Zizek, *LESS THAN NOTHING*, Verso, 2012.

로만 야콥슨 · 모리스 할레, 『언어의 토대』, 박여성 옮김, 문학과지성사, 2009.

미셸 푸코, 『이것은 파이프가 아니다』, 김현 옮김, 고려대학교출판부, 2010.

미셸 푸코, 『말과 사물』, 이규현 옮김, 민음사, 2012.

롤랑 바르트, 『텍스트의 즐거움』, 김희영 옮김, 동문선, 2002.

자크 데리다, 『그라마톨로지』, 김성도 옮김, 민음사, 2010.

자크 데리다, 『해체』, 김보현 편역, 문예출판사, 1996.

넬슨 굿맨, 『예술의 언어들』, 김혜숙 · 김혜련 옮김, 이화여자대학교출판부, 2002.

Nelson Goodman, *Languages of art : an approach to a theory of symbols*, Hackett Publishing company, INC., 1976.

찰스 샌더스 퍼스, 『퍼스의 기호 사상』, 김성도 편역, 민음사, 2006.

가라타니 고진, 『네이션과 미학』, 조영일 옮김, 도서출판 b, 2009.

핼 포스터, 『실재의 귀환』, 이영욱 · 조주연 · 최연희 옮김, 2003, 경성대학교출판부.

Hal Foster, *The Return of the Real*, An OCTOBER Book, 1996.

11장. 포스트모더니즘에 대하여

E. H. 곰브리치, 『서양미술사』, 백승길 · 이종승 옮김, 예경, 2008.

할 포스터, 『반미학: 포스트모던 문화론』, 윤호병 옮김, 현대미학사, 1993.

Hal Foster, *The Anti-Aesthetic: Essays on Postmodern Culture*, Bay Press, 1985.

핼 포스터, 『실재의 귀환』, 이영욱 · 조주연 · 최연희 옮김, 2003, 경성대학교출판부.

Hal Foster, *The Return of the Real*, An OCTOBER Book, 1996.

할 포스터 · 로잘린드 크라우스 · 이브-알랭 브아 · 벤자민 H. D. 부클로 · 데이비드 조슬릿, 김영나 감수, 『1900년 이후의 미술사』, 세미콜론, 2012.

찰스 젠크스, 『포스트모더니즘?』, 도서출판청람, 1995.

Charles Jencks, *What is Post-Modernism?*, Academy Editions, 1986.

찰스 젠크스, 『현대 포스트모던 건축의 언어』, 송종석 감수, 태림문화사, 1991.

Charles Jencks & Maggie Keswick, *The Language of Post-Modern Architecture*, Academy Editions, 1984.

장-프랑수아 리오타르, 『포스트모던의 조건』, 이현복 옮김, 서광사, 1992.

위르겐 하버마스, 『공론장의 구조변동』, 한승완 역, 나남출판, 2001.

레이 몽크, 『비트겐슈타인 평전』, 남기창 옮김, 필로소픽, 2012

자크 데리다, 「인문학적 담론에서의 구조, 기호, 유희」 『글쓰기와 차이』, 남수인 옮김, 동문선.

양효실, 「보들레르의 모더니티 개념에 대한 연구 -모더니즘 개념의 비판적 재구성을 위하여-」, 서울대학교 철학박사학위논문, 2006.

이지은, 「'팝'과 아트 사이: 로리 앤더슨의 퍼포먼스를 통해 본 음악과 미술의 경계」, 『서양미술사학회논문집』(제32집), 2010.2.

12장. 디지털 가상의 매체미학

헤겔, 『미학강의1』, 두행숙 옮김, 은행나무, 2010.

E. H. 곰브리치, 『예술과 환영』, 차미례 옮김, 열화당, 2008.

Günther Anders, *Die Antiquiertheit des Menschen. Über die Seele im Zeitalter der zweiten industriellen Revolution*, München: C.H. Beck 1956.

마샬 맥루한, 『구텐베르크 은하계』, 임상원 옮김, 커뮤니케이션북스, 2005.

마셜 매클루언, 『미디어의 이해』, 김상호 옮김, 커뮤니케이션북스, 2011.

장 보드리야르, 『시뮬라시옹』, 하태환 옮김, 민음사, 2001.

장 보드리야르, 『기호의 정치경제학 비판』, 이규현 옮김, 문학과지성사, 2001.

장 보드리야르, 『소비의 사회』, 이상률 옮김, 문예출판사, 1999.

빌렘 플루서, 『사진의 철학을 위하여』, 윤종석 옮김, 커뮤니케이션북스, 1999.

빌렘 플루서, 『코무니콜로기』, 김성재 옮김, 커뮤니케이션북스, 2001.

빌렘 플루서, 『피상성 예찬』, 김성재 옮김, 커뮤니케이션북스, 2004.

빌렘 플루서, 『그림의 혁명』, 김현진 옮김, 커뮤니케이션북스, 2004.

빌렘 플루서, 『디지털시대의 글쓰기』, 윤종석 옮김, 문예출판사, 1998.

폴 비릴리오, 『탈출속도』, 배영달 옮김, 경성대학교출판부, 2006.

폴 비릴리오, 『정보과학의 폭탄』, 배영달 옮김, 울력, 2002.

폴 비릴리오, 『속도와 정치』, 이재원 옮김, 그린비, 2004.

폴 비릴리오, 『시각 저 끝 너머의 예술』, 이정하 옮김, 열화당, 2008.

노르베르트 볼츠, 『구텐베르크-은하계의 끝에서』, 윤종석 옮김, 문학과지성사, 2000.

노르베르트 볼츠, 『컨트롤된 카오스』, 윤종석 옮김, 문예출판사, 2000.

노르베르트 볼츠, 『미디어란 무엇인가』, 김태옥 · 이승협 옮김, 한울, 2011.

디터 메르쉬, 『매체이론』, 문화학연구회 옮김, 연세대학교출판부, 2009.

프랑크 하르트만, 『미디어철학』, 이상엽 · 김웅겸 옮김, 북코리아, 2008.

기 드보르, 『스펙타클의 사회』, 이경숙 옮김, 현실문화연구, 1996.

심혜련, 『20세기의 매체철학』, 그린비, 2012.

김성재, 『플루서, 미디어 현상학』, 커뮤니케이션북스, 2013.

이정호, 「장 보드리야르의 포스트모던 기호이론」, 『인문논총』(제31편), 1994.

레이 커즈와일, 『특이점이 온다』, 김명남 옮김, 김영사, 2007.

유발 하라리, 『사피엔스 : 유인원에서 사이보그까지 인간 역사의 대담하고 위대한 질문』, 조현욱 옮김, 김영사, 2015.

데미스 하사비스(Demis Hassabis), "Artificial Intelligence: Chess match of the century", *Nature*, 2017.4.

임마누엘 칸트, 『순수이성비판2』, 백종현 옮김, 아카넷, 2006.

스튜어트 러셀 · 피터 노빅, 『인공지능. 1: 현대적 접근방식』, 류광 옮김, 제이펍, 2016.

스튜어트 러셀 · 피터 노빅, 『인공지능. 2: 현대적 접근방식』, 류광 옮김, 제이펍, 2016.

찾아보기

A. N. 화이트헤드(A. N. Whitehead) · 25
E. C. 구쎈(E. C. Gussen) · 261
E. H. 곰브리치(E. H. Gombrich) · 18, 41, 59, 66-102, 122, 176, 214-217, 351-357,
398-399, 444, 412, 481

ㄱ

가족유사성(Familienänlichkeit) · 6, 34, 54-56, 412, 481
감각적 인식(aisthēsis epistēmē) · 6, 29, 437
개념화된 역사(die begriffne Geschichte) · 34, 36, 245, 481
게슈탈트(Gestalt) · 260, 264, 280., 283-284, 287-288, 467
게오르크 루카치(Georg Lukács) · 35
공학적 존재론(engineering ontology) · 485
구스타프 클림트(Gustav Klimt) · 75
구축주의(Constructivism) · 107, 122, 132-136, 223, 229-230, 244, 291, 298, 469
귀스타브 쿠르베(Gustave Courbet) · 178
귄터 안더스(Günther Anders) · 438, 440-442, 445
그라마톨로지(gramatologie) · 385-388, 391-394
기 드보르(Guy Debord) · 445-447
기욤 아폴리네르(Guillaume Apollinaire) · 18
기의(signifié, 시니피에) · 324, 350, 365, 367-395, 424-427
기표(signifiant, 시니피앙) · 20, 127, 324, 333, 350, 365, 367-396, 424-427

ㄴ

네오-아방가르드(Neo-Avantgarde) · 105-107, 134-137, 169, 222-225, 228-257, 264,
309

넬슨 굿맨(Nelson Goodman) · 352

노르베르트 볼츠(Norbert Bolz) · 164, 438, 465-469, 472-473

논리실증주의(logical positivism) · 373

뉴욕 현대미술관(MoMA: The Museum of Modern Art) · 108, 189, 261

니엡스(J. N. Niépce) · 143

ㄷ ────────────────────────────

다게르(Daguerre) · 140, 143-144, 356

다니엘 뷔랑(Daniel Buren) · 222, 228, 232, 236, 241, 254, 309

다다(Dada), 다다이즘 · 100, 102, 106-107, 116-119, 122, 134, 136, 146, 213, 229-232, 245, 248, 253, 463

대상a · 342-345, 375

댄 플래빈(Dan Flavin) · 254, 264, 268

데릭 드 컬코브(Derrick de Kerckhove) · 445

데미스 하사비스(Demis Hassabis) · 481, 482, 485

도널드 저드(Donald Judd) · 132, 254, 260-264, 272-283, 291-294

디에고 벨라스케스(Diego Velázquez) · 358-359

디터 메르쉬(Dieter Mersch) · 42, 175, 438-439, 444-445, 482

디페랑스(différance), 차연(差延) · 257, 395-396

ㄹ ────────────────────────────

래리 벨(Larry Bell) · 264, 271

레디메이드(ready-made) · 97, 101-102, 119-122, 134-136, 228-233, 241-248, 253-254

레싱(Gotthold Ephraim Lessing) · 175, 298

레오 스타인버그(Leo Steinberg) · 108

레오 스트라우스(Leo Strauss) · 331

레오나르드 다빈치(Leonardo da Vinci) · 17-18

레온 트로츠키(Leon Trotsky) · 172

레이 커즈와일(Ray Kurzweil) · 480

로고스중심주의(logocentrisme) · 388-391

로댕(François-Auguste-René Rodin) · 299, 303-304

로런스 앨러웨이(Lawrence Alloway) · 314-316

로리 앤더슨(Laurie Anderson) · 417, 420

로만 야콥슨(Roman Jakobson) · 365, 374-375, 385

로버트 라우센버그(Robert Rauschenberg) · 228, 232-234, 253, 281-282

로버트 모리스(Robert Morris) · 254, 261-264, 280-294, 300, 306-307

로버트 스미드슨(Robert Smithson) · 282, 301, 308

로버트 스패만(Robert Spaemann) · 409

로버트 윌슨(Robert Wilson) · 282

로빈 워터필드(Robin Waterfield) · 26

로이 리히텐슈타인(Roy Lichtenstein) · 208-209, 313

로잘린드 크라우스(Rosalind Krauss) · 114, 118-119, 134, 172, 201, 222, 233, 240, 287, 298-301

로저 프라이(Roger Fry) · 198-199

롤랑 르 몰레(Roland le Molle) · 61

롤랑 바르트(Roland Barthes) · 19, 285, 322, 324, 334, 424-425, 483

루벤스(Peter Paul Rubens) · 153

루이 아라공(Louis Aragon) · 136, 246

루이스 멈포드(Lewis Mumford) · 171

르네 데카르트(René Descartes) · 75, 140, 157, 322, 381, 383

르네 마그리트(René Magritte) · 354-355, 362-364

르네상스(Renaissance) · 17, 58, 61-68, 72-73, 77-78, 82-84, 97-99. 106, 141, 207, 300, 351

리처드 세라(Richard Serra) · 264, 270

리처드 에스테스(Richard Estes) · 344-345

리처드 월하임(Richard Wollheim) · 263

리처드 프린스(Richard Prince) · 344, 347

리처드 해밀턴(Richard Hamilton) · 316-317

리터럴리스트(literalist) · 290, 294, 296

ㅁ ─────────────────────────────

마르셀 뒤샹(Marcel Duchamp) · 18-22, 97, 101, 107, 119-121, 134-136, 207, 213, 217, 244, 246, 253-254

마르셀 브로타스(Marcel Broothaers) · 222, 228, 232, 236-241, 254

마사초(Masaccio) · 17

마셜 매클루언, 마셜 맥루한(Marshall McLuhan) · 42, 322, 438, 442-445, 447-448

마이어 샤피로(Meyer Schapiro) · 170

마이클 그레이브스(Michael Graves) · 402, 417, 421

마이클 애셔(Michael Asher) · 254, 309-310

마이클 프리드(Michael Fried) · 198, 264, 280, 288-298, 309, 409

마크 디 수베로(Mark di Suvero) · 278-279

막스 드보르작(Max Dvořák) · 67, 72-79

막스 에른스트(Max Ernst) · 127-130

만 레이(Man Ray) · 123-127, 146

매개(媒介) · 32, 75, 136, 286, 344, 446, 467-468

매너리즘(Mannerism) · 67, 72-73, 77-79, 97-99

매체미학 · 5-8, 140, 147, 150, 158, 164-165, 436-438, 448, 465, 468, 473, 475, 477, 482

메를로-퐁티(Maurice Merleau-Ponty) · 284. 246, 256

모나리자 · 17-24

모더니즘(Modernism) · 59, 101-102, 109, 168-169, 173, 179-186, 191, 197-203, 207, 210, 214-218, 221, 225, 228-231, 256-257, 260-261, 264, 280-285, 290-300, 309, 344, 350, 399-403, 408-409, 416, 425-427, 432-434

모라벡의 역설(Moravec's paradox) · 481

모홀리-나기(Moholy-Nagy) · 473-474

몽타주(Montage) · 127, 136, 154, 223, 230, 246

문화산업(Kulturindustrie) · 159, 231, 239, 438, 441, 467

물화(reification) · 236, 417, 423, 426

미니멀 아트(minimal art) · 260, 263, 282, 290

미니멀리즘(minimalism) · 24, 132, 169, 181, 198, 202, 225, 255, 260-264, 280-290, 297-299, 309-310, 313, 344, 417, 424, 483

미래파, 미래주의 · 104, 106-107, 112-116, 230

미메시스(mimesis) · 16, 25-28, 35, 37-38, 41-51, 58, 60-61, 123, 157, 249, 351-352, 356-357

미셸 푸코(Michel Foucault) · 257, 357-364, 409, 459

미켈란젤로(Michelangelo) · 61

미학 · 5-9, 16, 28-30, 35-36, 53-56, 140, 159, 165, 194-195, 198, 222, 230, 245, 247,

249, 251, 309, 313, 323, 406-407, 436-438, 462, 467-468, 472, 480-481

미학적 인간(homo aestheticus) · 485

ㅂ

바넷 뉴만(Barnett Newman) · 261

바르바라 스테파노바(Varvara Stepanova) · 104, 132

바실리 칸딘스키(Wassily Kandinsky) · 361-362

바우하우스(Bauhaus) · 399-400, 473

반모더니즘(antimodernism) · 409

반형태(Anti Form) · 289

발터 그로피우스(Walter Gropius) · 399-400

발터 벤야민(Walter Benjamin) · 8, 136, 140-165, 240, 248, 336, 437-438, 440, 447,

467-468

방법론적 본질론(methodological essentialism) · 28, 69

방법론적 유명론(methodological nominalism) · 38-40

백남준 · 469, 472-473

볼프강 벨슈(Wolfgang Welsch) · 54-55, 481

브루스 나우만(Bruce Nauman) · 301, 307

브릴로 박스(Brillo Box) · 59, 209-210, 216-218

블라디미르 타틀린(Vladimir Tatlin) · 132-135, 230

비트겐슈타인(Wittgenstein) · 6, 54-55, 213, 409-412, 481

빅토르 위고(Victor Hugo) · 376

빌렘 플루서(Vilem Flusser) · 438, 454-457, 460, 465-466, 482

ㅅ

사후성(Nachträglichkeit) · 256-257

상사(similitude, 相似) · 312, 357, 360, 363-364, 448

샤를 보들레르(Charles Baudelaire) · 148-149, 407-408

서사시(epic) · 45, 48, 456

소크라테스(Socrates) · 34, 43-44, 389, 390, 475-478

솔 르윗(Sol LeWitt) · 264, 269

쇤베르크(Arnold Schönberg) · 190

쉬프레마티슴(Suprematism) · 469-471

스투디움(studium) · 334

스티브 잡스(Steve Jobs) · 438, 475-478

스푸마토(Sfumato) · 17-18, 82, 84

슬라보예 지젝(Slavoj Žižek) · 378, 481

시각적 무의식(das Optisch–Unbewußte) · 8, 140, 144, 158, 336, 437

시뮬라시옹(simulation) · 448-451

시뮬라크르(simulacre) · 19, 312, 321, 346, 360, 441, 448-451

시차적인 관점(parallax view) · 44, 52

신표현주의 · 417

실재(the real) · 19, 25-26, 31, 39-40, 52, 64, 109, 141, 151, 222-224, 261-263, 272, 287, 299, 325-326, 334-336, 343-347, 375, 440-441, 448-452, 468, 475, 477. 243-257, 264

○ ————————————————————————

아리스토텔레스(Aristotle) · 334, 384, 391

아방가르드(Avant–garde) · 99-102, 104-107, 119, 122, 135-137, 169, 17-181, 223, 228-232, 407-408

아벨 강스(Abel Gance) · 153

아서 단토(Arthur C. Danto) · 59-60. 206-220, 250, 481

아실 고르키(Arshile Gorky) · 189

아우라(Aura) · 17, 104, 145-154, 437, 447

아우어스(Hours) · 83

아이스테시스(aisthesis) · 8, 29, 165, 437, 467

아트매거진(Arts Magazine) · 264

아트포럼(Artforum) · 264

알라 프리마(Alla Prima) · 85

알렉산드르 로드첸코(Alexander Rodchenko) · 132-135, 254

알로이즈 리글(Alois Riegl) · 72, 78

알베르토 자코메티(Alberto Giacometti) · 125, 127, 130

앙겔루스 노부스(Angelus Novus) · 160-162

앙드레 브르통(André Breton) · 104, 117, 122-125, 136, 246

애스테틱(Ästhetik) · 6, 8, 29, 165, 436-437, 467

애지(愛知, philosopoi, 필로소포이) · 34, 484

앤디 워홀(Andy Warhol) · 10, 12, 30, 59, 97, 209-216, 280-281, 313

앤서니 카로(Anthony Caro) · 291-293

앨런 카프로(Allan Kaprow) · 228, 232-233, 235, 253-254

앨프레드 바(Alfred H. Barr, Jr) · 108

야코포 틴토레토(Jacopo Tintoretto) · 72-73, 77, 97-99

언캐니(uncanny) · 126-128

에곤 실레(Egon Schiele) · 75

에두아르 마네(Edouard Manet) · 178-179, 182, 185, 287

에릭 해블록(Eric A. Havelock) · 28, 42-43, 50-53

엘 그레코(El Greco) · 72-74, 108

엘스워스 켈리(Ellsworth Kelly) · 261

역사적 아방가르드 · 105-107, 119, 122, 135-137, 228-232, 244-257, 309

예술계(The Artworld) · 210-214, 219

예술의욕(Kunstwollen) · 78

오디세이아(Odysseia) · 44

오로(Oro) · 82, 87

오스카 코코슈카(Oskar Kokoschka) · 72-76

오토마톤(automaton) · 334

오토마티즘(Automatism) · 124

외상(外傷, trauma) · 122, 127, 256, 312, 332-334, 344, 346

외상적 리얼리즘(traumatic realism) · 312, 332-333

외상적 환영주의(traumatic illusionism) · 344-346

외젠 아제(Eugène Atget) · 146-147

외화(外化, Entäußerung) · 67, 159, 442

요제프 보이스(Joseph Beuys) · 101, 469, 470

요하네스 구텐베르크(Johannes Gutenberg) · 151, 442-443, 465-467

움베르토 보치오니(Umberto Boccioni) · 114-115

윌리엄 루빈(William Rubin) · 109

윌리엄 셰익스피어(William Shakespeare) · 353-354

월터 드 마리아(Walter De Maria) · 282

월터 아렌스버그(Walter Arensberg) · 119

위르겐 하버마스(Jürgen Habermas) · 253, 398, 404-410, 412-414

윌렘 데 쿠닝(Willem de Kooning) · 189, 232, 234

유미주의(Ästhetizismus) · 105, 245

유발 하라리(Yuval Noah Harari) · 480

유사(resemblance, 類似) · 312, 357, 360-364

은유(metaphor) · 324, 365, 374-381, 389, 394, 442

이데아(Idea) · 26-28, 36, 39, 64, 67, 70, 287, 443

이본느 레이너(Yvonne Rainer) · 282-283

이브 클랭(Yves Klein) · 464

이이남 · 20, 24

인간형태주의(anthropomorphism) · 24, 275, 278, 280, 292, 297, 465

인공지능(AI) · 454, 479-485, 493

일리아스(Iliad) · 44-47

임마누엘 칸트(Immanuel Kant) · 181, 191-198, 352, 409, 444

ㅈ

자크 데리다(Jacques Derrida) · 196, 257, 350, 385-396, 409, 418, 424-425

자크 라캉(Jacques Lacan) · 126, 151, 256-257, 312, 334, 338-344, 350, 364-365, 371-385, 481

장 보드리야르(Jean Baudrillard) · 312, 318-322, 424, 426, 438, 441, 448-453

장소구축물(site-construction) · 301

장-오귀스트-도미니크 앵그르(Jean-Auguste-Dominique Ingres) · 85, 92

장-자크 루소(Jean-Jacques Rousseau) · 389-391

장-프랑수아 리오타르(Jean-François Lyotard) · 398, 409-414, 433

재스퍼 존스(Jasper Johns) · 199-200

재현(representation) · 16, 19, 24, 38, 58-60, 69, 71, 79-81, 94-95, 102

잭슨 폴록(Jackson Pollock) · 168, 186, 191, 290

전모더니즘(premodernism) · 409

정신적 반응기제(mental set) · 353-356

조르조 데 키리코(Giorgio de Chirico) · 127, 129

조르주 바타이유(Georges Bataille) · 409

조지 딕키(George Dickie) · 213

존 케이지(John Cage) · 282

존 하트필드(John Heartfield) · 136, 246

줄리아 크리스테바(Julia Kristeva) · 257

줄리앙 슈나벨(Julian Schnabel) · 417, 419

지그문트 프로이트(Sigmund Freud) · 74-75, 122, 126, 128, 256, 350, 365-367, 372, 375-383

지오르지오 바자리(Giorgio Vasari) · 58-66, 77-78, 97-98, 207, 216, 481

질 들뢰즈(Gilles Deleuze) · 257

질주학(Dromologie) · 460

ㅊ

차용미술(appropriation art) · 313, 344, 346-347

찰스 젠크스(Charles Jencks) · 398-404, 417-418, 432

찰스 퍼스(Charles Peirce) · 355

초현실주의(Surrealism) · 104-107, 122-128, 136, 146, 158, 215, 221, 229, 244, 346, 362, 376, 463

최후의 인간(the last man) · 485

ㅋ

카로리 쉬니만(Carolee Schneemann) · 287-288

카메라 루시다(camera lucida) · 142, 334

카메라 옵스큐라(camera obscura) · 141-142

카지미르 말레비치(Kazimir Malevich) · 469-472

칼 마르크스(Karl Marx) · 41, 70, 172, 245, 247, 285, 423

칼 슈미트(Carl Schmitt) · 409

칼 안드레(Carl Andre) · 264, 267

칼 포퍼(Karl Popper) · 38-41, 66, 70-71

코지모 데 메디치(Cosimo de' Medici) · 61

코트프리드 벤(Gottfried Benn) · 409

콘스탄틴 브랑쿠시(Constantin Brancusi) · 299, 305

큐비즘(Cubism), 입체파 · 106-108, 116, 443-444

크로노포토그라피(chronophotography) · 114

클라이브 벨(Clive Bell) · 198-199, 229

클레멘트 그린버그(Clement Greenberg) · 59, 168-191, 198, 215-218, 221, 230, 262-264, 273, 275, 283, 290, 293, 295, 298, 444

클로드 모네(Claude Monet) · 85-86, 93, 184, 190

키치(Kitsch) · 169, 180

ㅌ

타타르키비츠(Tatarkiewicz) · 64

테어도어 아도르노(T. W. Adorno) · 159, 249, 404, 410, 438, 440-441, 471

텐서플로(TensorFlow) · 484-485

토니 스미스(Tony Smith) · 261, 264, 266, 297

토마스 크로(Thomas Crow) · 312, 324-325

투셰(tuché) · 334

튜링스맨(Turing's man) · 454

티치아노(Tiziano) · 84, 91, 97-98

틴토레토(Tintoretto) · 72-73, 77, 97-99

ㅍ

파놉티콘(Panopticon) · 459-462

파레르곤(parergon) · 196

파블로 피카소(Pablo Picasso) · 19, 108-111, 158, 187-188, 246, 444

파생실재(hyperreal) · 449, 451-452

파울 클레(Paul Klee) · 160-164, 361

파이드로스(Phaidros) · 390

파토스(pathos) · 107, 137, 250, 287

팔라조 델 테(Palazzo del Te) · 67-68

팝아트(Pop Art) · 19, 97-102, 169, 181, 210, 213, 218, 221, 255, 264, 312-334, 344, 424, 468-469

페데리코 곤자가(Federico Gonzaga) · 67

페르디낭 드 소쉬르(Ferdinand de Saussure) · 350, 365-372, 376, 379, 383-386, 392-394

페르소나(persona) · 333, 390, 478

페터 뷔르거(Peter Bürger) · 105-107, 135-137, 180, 228, 231, 244-255

포스트모더니즘(postmodernism) · 257, 264, 285, 300, 309, 350, 398, 402-404, 407-410, 415-417, 426, 432-434, 482

폭스 톨벗(W. Fox Talbot) · 356

폴 비릴리오(Paul Virilio) · 438, 459-465

폴 세잔(Paul Cézanne) · 108, 116, 182, 185

폴 필리(Paul Feeley) · 261-261, 265

폴리테이아(politeia), 국가 · 26-29, 44, 50, 52, 157

표현주의(Expressionism) · 67, 72-79, 106-107, 160, 230, 313, 462-463

푼크툼(punctum) · 127, 334-336

프란츠 비크호프(Franz Wickhoff) · 72

프란츠 클라인(Franz Kline) · 278-279

프랑크푸르트학파(Frankfurter Schule) · 105, 137, 250

프랜시스 베이컨(Francis Bacon) · 314-315

프랭크 스텔라(Frank Stella) · 201-203, 260-261, 427-431

프레드릭 제임슨(Fredric Jameson) · 416, 424-427, 434

플라톤(Plato) · 8, 25-53, 58-60, 69-70, 157, 389-390, 437, 478, 484

플럭서스(Fluxus) · 469-470

플로티누스(Plotinus) · 64

피터 아이젠만(Peter Eisenman) · 417-418, 422

필리포 마리네티(F. T. Marineti) · 104, 112

필리포 브르넬리스키(Fillippo Brunelleschi) · 141

필립 글래스(Phillip Glass) · 282, 417

핍 초도로프(Pip Chodorov) · 464

핍진성(逼進性) · 182

ㅎ

하인리히 뵐플린(Heinrich Wölfflin) · 78, 217

한스 벨머(Hans Bellmer) · 127-128, 131

한스 요나스(Hans Jonas) · 409

한스 제들마이어(Hans Sedlmayr) · 78

한스 하케(Hans Haacke) · 254, 309-310

한스 홀바인(Hans Holbein) · 338, 340

할 포스터(Hal Foster), 핼 포스터 · 107, 109, 196, 313, 416, 444. 114, 119, 126-128, 134-135, 137, 151, 172, 201, 222-225, 228-233, 240, 244-257, 309, 312, 332-338, 342-346, 398, 404, 408, 416, 423-426, 432-433, 447, 480, 482

해체주의(Deconstructivism) · 164, 417-418

헤겔(Hegel) · 165, 198, 215, 217-220, 245, 322, 378, 389-390, 392, 409, 437, 439, 481, 484

헤지레의 초상(Relief Panel of Hesy-ra) · 2, 88

형식미학 · 196, 313, 416, 444

호메로스(Homeros) · 27, 42, 44-46, 51, 65

환유(metonymy) · 324, 365, 374-381

힐데브란트(Adolf von Hildebrand) · 78